ILYA K

PUBLIC PROJECTS OR THE SPIRIT OF A PLACE

PROGETTI DI ARTE PUBBLICA O LO SPIRITO DEL LUOGO

Testi di / Texts by
Ilya Kabakov
Giairo Daghini
Giacinto Di Pietrantonio
Boris Groys
Angela Vettese

CHARTA

Progetto grafico/Design
Gabriele Nason

Coordinamento redazionale
Editorial Coordination
Emanuela Belloni

Redazione/Editing
Elena Carotti
Harlow Tighe

Impaginazione/Layout
Daniela Meda

Traduzioni/Translations
Simonetta Fadda
Igor Francia
Chris Martin
Cynthia Martin

Ufficio stampa/Press Office
Silvia Palombi Arte&Mostre,
Milano

Copertina/Cover
Ilya e/and Emilia Kabakov,
La Fontana. Madre e Figlio
(The Fountain. Mother and Son),
2000
photo Giulio Buono, Studio Blu,
Torino

Referenze fotografiche/Photo credits
Blaise Adilon p. 210;
S. Anzai, Courtesy of Art Front
Gallery, Tokyo pp. 208, 209;
Boris Becker & Joachim Rohfleish
pp. 237, 238, 239;
Kees Brandenburg pp. 68, 69;
Giulio Buono, Studio Blu, Torino
pp. 281-287, 291-315;
Manuel Citak pp. 66, 67;
Helmut Claus, Köln -
© Städtische Galerie Nordhorn
pp. 134, 135;
D. James Dei p. 211 (bottom);
Egon von Fürstenberg p. 260;
Michael Harms, Werner Zeulen
pp. 205, 206, 207;
Emilia Kabakov pp. 63, 64, 65,
70, 71, 98, 99, 101 (bottom),
102, 103, 104, 131, 133, 136,
137, 168, 169, 203, 204, 211
(top), 242 (bottom), 258-259;
International Photo - Triennale,
Esslingen p. 140;
Bob Lebek, p. 170 (bottom);
Roman Mensing pp. 100, 101,
138 (bottom), 139, 174, 175,
176;
Wijde Moelen p. 214;
Elio Montanari, Norbert Artner
pp. 240, 241;
Dirk Pauwels pp. 132, 165, 166,
167, 169, 170 (top), 171, 212, 213;
Manfred Storck pp. 72, 73, 74.

Edizioni Charta
via della Moscova, 27
20121 Milano
Tel. +39-026598098/026598200
Fax +39-026598577
e-mail: edcharta@tin.it
www.chartaartbooks.it

Printed in Italy

Fondazione Antonio Ratti
Lungo Lario Trento 9
22100 Como
Tel . +39-031233111/031233220
Fax. +39-031233249
www.undo.net/Ratti_VisualArts

Fondazione Antonio Ratti
Corso Superiore di Arte Visiva
Advanced Course in Visual Arts
2000

Ilya Kabakov

Como
Ex chiesa di/Former church of
San Francesco

Workshop
3-24 luglio 2000
July 3-24, 2000

Mostra degli allievi
Students' Exhibition
25 luglio-10 settembre 2000
July 25-September 10, 2000

Installazione pubblica di
Public Installation by
Ilya e/and Emilia Kabakov,
La Fontana. Madre e Figlio
(The Fountain. Mother and Son),
2000
luglio 2000-giugno 2001
July 2000-June 2001

Presidente/President
Antonio Ratti

Responsabile/Director
Annie Ratti

Curatori/Curators
Giacinto Di Pietrantonio
Angela Vettese

Coordinamento/Coordinator
Anna Daneri

Traduzioni consecutive/Interpreter
Marianne Bowdler

Assistenza tecnica
Technical Assistance
Luca Bianco
Ettore Fioroni

Segreteria organizzativa
Secretarial Organization
Ornella Pizzagalli

Relazioni esterne/Public Relations
Teresa Saibene

Ufficio stampa/Press Office
Armanda Mainetti
Cristina Pariset

Volume a cura di/Catalogue edited by
Angela Vettese

Si ringraziano/Thanks to
Alberto Botta, Pierluigi Mazzari,
Sandro Mezzadra

Cos'è il Corso Superiore di Arte Visiva

A lato della sua attività nel campo tessile, la Fondazione Antonio Ratti ha anche scelto di sostenere l'arte contemporanea attraverso un progetto che è cresciuto di anno in anno. Dopo avere creato un Corso Superiore di disegno, che ha raggruppato ogni anno trenta studenti di tutte le nazionalità, nel 1995 lo ha trasformato in un seminario più specificamente rivolto alle Arti Visive nel senso più vasto del termine, e dunque meno orientato verso la semplice pratica del disegno, al fine di favorire le nuove tecniche delle arti visive come il video e l'installazione oggettuale.

Il corso è concepito per studenti che hanno già una formazione di base in questi campi. È stato fondato con l'obiettivo di offrire l'opportunità di lavorare accanto a maestri internazionalmente riconosciuti. Il corso è strutturato come seminario specifico, articolato attraverso diverse attività che culminano in una esposizione di fine corso e in una serie di conferenze tenute da critici rinomati, registi e teorici di discipline differenti.

Il Corso Superiore di Arte Visiva intende porsi come una via per l'aggiornamento culturale della città di Como, dove esso è tenuto, così come dell'Italia, paese tanto ricco di arte del passato ma meno attento ai fermenti artistici del presente.

Tra i Visiting Professor degli anni scorsi: Georg Baselitz, Arnulf Rainer, Gehrard Richter, Markus Lupertz, Erich Fishl, Karel Appel, Anish Kapoor, e sotto la direzione di Annie Ratti, dal 1995, Joseph Kosuth, John Armleder, Allan Kaprow, Hamish Fulton e Haim Steinbach.

What the Advanced Course in Visual Arts Is

Adding to its activity in the textile field, the Antonio Ratti Foundation has also chosen to sustain contemporary art through a project which has grown year after year. After having established an Advanced Course in Drawing, which each summer brought together thirty international students, in 1995 it was transformed into an internship focused on the visual arts in a more progressive sense and, therefore, less oriented only towards the simple practice of drawing, in order to favor new techniques such as video and object installation within the visual arts.

The course is designed for students who already have a basic knowledge of these fields. It was founded with the objective of offering the opportunity to work alongside internationally renowned artists. The course is structured as a specific internship, articulated through different activities which foresee the development of an exhibition of the works created and a series of conferences held by renowned art critics, filmmakers and theorists from various disciplines.

The Advanced Course in Visual Arts aims to position itself as a means to provide cultural updating for the city hosting the Foundation and for Italy in general, so rich with art from the past but less attentive to today's artistic fermentation.

Among the past Visiting Professors: George Baselitz, Arnulf Rainer, Gerhard Richter, Markus Lupertz, Erich Fischl, Karel Appel, Anish Kapoor, and since 1995, under Annie Ratti's direction, Joseph Kosuth, John Armleder, Allan Kaprow, Hamish Fulton and Haim Steinbach.

Sommario / Contents

PRIMA PARTE

FIRST PART

Introduzione

Il titolo di tutto il libro è *Progetti di arte pubblica, o lo Spirito del Luogo*.

Terrò una serie di lezioni sul tema dichiarato nel titolo, ossia sull'arte pubblica; prima però di affrontare le singole letture, farò una piccola introduzione.

Innanzitutto tutto vorrei raccontare qualcosa a proposito delle circostanze biografiche che mi hanno portato a realizzare una quantità consistente di progetti d'arte pubblica.

Circa dieci anni fa mi occupavo di installazioni totali, Emilia e io ne abbiamo create in varie istituzioni artistiche e spazi espositivi. Venivano definite "totali" perché all'interno dei luoghi espositivi si montavano spazi chiusi, i quali si trovavano a essere giustapposti allo spazio del museo che li conteneva e, ovviamente, a tutto l'ambiente circostante. Erano un mondo dentro a un altro mondo; la persona, trovandosi all'interno di questi spazi, si ritrovava in un luogo completamente diverso, in un paese diverso, su un pianeta completamente diverso. Il contrasto tra il luogo nel quale era costruita l'installazione, e l'installazione stessa stimolava il concetto generale, che era l'opposizione allo stato nel quale si trovava il visitatore prima di capitare al loro interno. Nel realizzare queste installazioni, un nuovo mondo avrebbe dovuto inserirsi in un mondo diverso: il contesto della Russia, ovviamente sovietica, s'inseriva nel mondo dell'occidente, cioè nel mondo della democrazia, del contesto culturale occidentale. Sembrava che lo sviluppo di questa produzione artistica, l'installazione totale, potesse essere potenzialmente infinito, dato che i temi che potevano illustrare i vari aspetti della vita sovietica mi sembravano allora inesauribili. Le riserve d'entusiasmo, e di un certo dolore masochista che risvegliava il ricordo della vita in Unione Sovietica, sembravano non dovessero mai finire. Tutto faceva presagire che avrei continuato per tutta la vita a occuparmi di quel tipo di produzione artistica. Ma, come dice il proverbio, l'uomo propone e il destino dispone, quindi verso il 1997 ho avuto la sensazione che l'energia e l'interesse stessero gradualmente spegnendosi e che quei temi, pur non esaurendosi, non risvegliassero più in me una necessità cocente e insistente a essere realizzati.

Più o meno tre anni fa ho incominciato a ricevere, da vari enti artistici, proposte di partecipazione a progetti d'arte pubblica, ossia a realizzare opere da installare in vari spazi di diverse città e diversi paesi, lavori orientati non tanto sui ricordi del mio passato, quanto sulla situazione quotidiana di ciascun luogo dove avrebbe dovuto essere realizzato il progetto.

Mi sono di nuovo messo al lavoro con entusiasmo e di nuovo ho provato un enorme interesse e una particolare energia spontanea nella realizzazione dei progetti. Ci spostavamo sui luoghi dove si prevedeva di costruire qualche cosa, alcune idee ci nascevano lì sul posto, altre c'erano venute in mente in precedenza e bisognava solo valutare se fossero adatte o meno a essere realizzate in quel particolare luogo. Insomma, non si sa se per caso o per qualche motivo particolare, in questi ultimi tre anni abbiamo realizzato un progetto dietro l'altro. Abbiamo inoltre partecipato a diversi concorsi, sempre per arte pubblica, però di tipo stabile e non temporaneo. Non so dire con precisione quale sia stata la percentuale di successo in questi concorsi, posso solo ricordare che in tre o quattro occasioni il progetto selezionato è stato il nostro e come risultato abbiamo accumulato una discreta esperienza, e addirittura elaborato una specie di teoria della realizzazione di progetti d'arte pubblica, della quale vorrei ora parlare.

Non pretendo certo di definire in modo totale ed esauriente cosa sia l'arte pubblica e, a dire la verità, non so neanche bene io di che cosa si tratti, visto che tutto quello che ho letto al riguardo si discosta parecchio dall'esperienza che ne ho io. Quindi posso solo trasmettervi impressioni, o meglio fantasie, estremamente soggettive e mettere a disposizione osservazioni pratiche nate nel corso degli ultimi tre anni e con l'esperienza accumulata nella realizzazione di svariati progetti.

Guardando al passato, l'arte pubblica è sempre stata presentata come qualcosa di pratico e dotata di un'utilità concreta. Mi vengono in mente la gran quantità di monumenti eretti per consolidare la memoria di avvenimenti importanti, in particolare in memoria di una vittoria o di una peste, di qualche noto evento storico o di qualche circostanza curiosa in qualche modo legata al luogo dove i monumenti sono stati posti. L'arte pubblica ha inoltre indubbiamente avuto una funzione decorativa, creava dei centri, dei nodi estetici nell'insieme urbano, in particolare si decoravano piazze e vie, soprattutto negli agglomerati di stile classico o barocco.

L'arte pubblica nella natura era costituita da complessi di sculture da parco derivanti da archetipi mitologici, dove una quantità di ninfe, satiri e altri "esseri pagani" facevano capolino e spiavano da dietro cespugli e alberi. Tornano alla mente i complessi marmorei di Versailles, il Giardino d'Estate a San Pietroburgo e tanti altri luoghi. Più recentemente, questi complessi, diventati oramai tradizionali e quindi anonimi, sono stati arricchiti da nuovi lavori "d'autore". A mio parere, nel periodo più recente, ci siamo trovati in tutti i paesi di fronte a un grande interesse e a una grande produzione di arte pubblica.

Non parlerò adesso dei motivi di questo fenomeno, forse ne farò qualche accenno più avanti, basti dire che adesso è stata fortemente stimolata la pro-

duzione di progetti d'arte pubblica, tutti basati sull'idea di fare realizzare all'artista un proprio lavoro originale in uno spazio all'aperto.

La seconda parte della mia introduzione avrà invece un taglio di tipo critico. Ho osservato che certi autori utilizzano i luoghi a loro proposti esclusivamente come spazio espositivo per le loro opere. Che cosa vuol dire? Significa che l'autore parte dalla convinzione che il luogo, qualunque esso sia e per quanto possa essere incredibilmente importante, incredibilmente autorevole o storicamente notevole, sia solo uno sfondo, un "semplice" sito per l'installazione del suo prodotto artistico. Tale prodotto, di regola, o ignora ciò che lo circonda, oppure lo considera come inconsistente, oppure ancora, e nella maggioranza dei casi, l'autore è convinto che la sua opera debba schiacciare, superare e distruggere in qualsiasi modo tutto quello che gli capita intorno. Il progetto artistico dell'autore è in altre parole più importante e serio di ciò che lo circonda. In generale come risultato si ricerca la vittoria del prodotto artistico sull'ambiente circostante: la relazione tra il prodotto d'autore e l'ambiente assomiglia più che altro alla relazione tra il vincitore e il vinto. Questo vale in particolare per quel che riguarda le opere di molti artisti americani, dove ignorare e "schiacciare" lo spazio circostante diventa assiomatico, quasi una condizione di partenza. Questa tradizione di sopravvento sull'ambiente circostante è anche, ovviamente, una conseguenza del modernismo: nelle tradizioni del modernismo, che si trascinano fino a oggi, l'autore concepisce se stesso esclusivamente come genio e profeta, una sorta di legislatore, mentre tutto il resto è esclusivamente un qualcosa che riceve e assorbe ubbidientemente tutte le geniali, incredibili comunicazioni che gli arrivano. Così la relazione insegnante-allievo, genio-inetto, profeta-massa inerte, sapiente-ignorante è ancora oggi considerata assolutamente naturale e ovvia da molti artisti. Partendo da questa posizione, per il modernista, ogni luogo è vuoto, una pagina bianca sulla quale scrivere i propri versi immortali.

La concezione del progetto d'arte pubblica che tratteremo da qui in avanti è l'esatto opposto di quanto descritto. Tanto per cominciare si fonda nel non considerare l'arte pubblica come un'esposizione temporanea, ma come qualcosa di stabile, che in linea di principio dovrà rimanere per sempre in quel determinato luogo. Deve essere come se il progetto esistesse da tempo in mezzo agli oggetti che lo circondano, non deve essere quindi messo in contrapposizione, ma diventare una parte naturale e assolutamente normale dello spazio in cui è disposto. Anche la relazione con il pubblico è assolutamente diversa: non più altezzosa e accondiscendente: al contrario, il progetto diviene protagonista attivo, anzi, il primo protagonista. Il pubblico era e sarà il padrone della situazione, dato che percepirà l'opera in uno spazio a lui preesistente e che conosce bene, non come uno scolaro ingenuo che sta vedendo la cosa per la prima volta. In questa concezione l'ingenua fede del modernista rimane

completamente ignorata: il pubblico conosce molto anche prima di avere a che fare con l'opera, vive in quel posto da molto tempo, ha visto un'enorme quantità di altre cose oltre all'oggetto assolutamente straordinario che gli viene propinato dall'artista, ed è ovviamente in grado di confrontare quello che vede con tutto quello che ha visto in precedenza.

L'idea di progetto d'arte pubblica di cui parleremo prevede un pubblico piuttosto complesso e a più livelli. In generale lo dividerò in tre tipologie. La prima è il "padrone del luogo", ossia l'abitante della città, della via o del paese nel quale l'artista si appresta a realizzare la propria opera. Conosce e ama già tutto, è abituato al luogo e ci vive. Percepirà ogni cosa che vi venga messa come potrebbe farlo un padrone nel cui appartamento si sia installato un qualcosa che lui deve, o accettare e assimilare nella sua vita fino a ora normale, oppure rifiutare in modo assolutamente naturale e legittimo come qualcosa di estraneo, repellente e inutile per la sua vita. In questo modo diventa fondamentale la relazione tra il progetto e il pubblico che vive nel luogo in pianta stabile.

Una seconda tipologia di spettatore è il turista. I turisti sono una grande tribù che imperversa in tutto il mondo e che, riguardo all'arte pubblica, è interessata a qualcosa di diverso rispetto al padrone di casa. Al turista interessa la particolarità del luogo che visita, l'accentuazione della sua peculiarità, un progetto che dia corpo a un oggetto caratteristico e strano. Insomma il turista deve vedere l'arte pubblica come una caratteristica del luogo che sta visitando, un punto importante in quel posto, in quella città, in quella via, in quello spazio, ciò che si dovrà ricordare in mezzo a tutte le altre impressioni. È un'impressione per ricevere la quale viene trasportato in pullman, oppure la trova girando per la città, se si tratta di un oggetto curioso, strano, speciale. Per questo il lavoro deve spiccare molto, non nel senso modernista, ma come caratteristica particolare di quel determinato luogo, deve essere legato al suo campo culturale, alle sue circostanze.

Infine il terzo spettatore per il quale deve essere pensata l'arte pubblica è il passante (lo potremmo chiamare il bighellone), il solitario nella sua passeggiata distratta e meditativa, di quelle che facciamo quando siamo liberi dalle nostre preoccupazioni quotidiane e meditiamo su vari argomenti, sui problemi della vita, della cultura, sui nostri ricordi, su questioni sentimentali o romantiche. Quando, insomma, viaggiamo in modo distratto e solitario per la vita. In questo caso l'arte pubblica deve essere completamente orientata su questo stato d'animo e su questo tipo di soggetto, il quale si trova nella situazione di camminare immerso in altri spazi immaginari del passato, dove nascono particolari associazioni d'idee, ricordi. È il tipo di viaggiatore romantico, e intendo proprio romantico, non il turista. Un personaggio che è stato ben descritto nel XIX secolo, che ha visitato l'Italia, ha visitato altre città, e trovandosi a vagare nella propria, ogni tanto si sofferma con distacco davanti a qualcosa che gli sembra interessante, muovendosi in uno stato indefinito di dormiveglia.

Ci si potrebbe chiedere: chi è allora quell'autore che produce l'oggetto accostandosi al proprio compito in modo completamente diverso dal modernista? Se definiamo la posizione dell'artista modernista come quella del padrone, del demiurgo, del profeta (di conseguenza questo sarà il suo comportamento e il programma di realizzazione della sua opera nello spazio pubblico), allora l'artista diverso, l'autore di cui stiamo parlando adesso, può essere concepito come l'esatto contrario. Si potrebbe descriverlo come un medium il quale, piuttosto che dominare e terrorizzare il luogo nel quale si trova, lo ascolta con attenzione o, per meglio dire, si pone nella condizione di percepire al meglio la voce, il suono, la musica che deve risuonare in quel luogo. Questa musica, questo suono, queste voci sono particolarmente forti nei luoghi dove gli strati culturali sono più compatti, dove ci sono livelli profondi di passato culturale. L'artista predispone l'orecchio interno all'ascolto delle voci che risuonano in continuazione e, a un ascolto attento, molto forti in ogni luogo nel quale debba realizzarsi un'opera. In questo modo assumono maggiore importanza le esigenze delle circostanze e dei segnali nell'aria, che il medium deve percepire. Ogni progetto così concepito è, insomma, il risultato dell'attivazione e della realizzazione di queste voci: le voci della cultura, le voci del luogo. La voce del luogo concentra in sé e letteralmente *produce* ciò che il luogo richiede. Quello che fa l'artista non è altro che rendere tangibili e realizzare le eteree attese atmosferiche, i programmi che necessariamente sorgono dal luogo stesso. Il progetto artistico non sarà quindi più qualcosa che si trova importato e incastrato in un ambiente estraneo, ma l'esatto contrario: è l'ambiente che, in qualche modo, genera e modella un'immagine che già aleggiava nell'aria, che già si può presupporre, presentire. L'artista-medium non ha fatto altro che ascoltare questo suono, e lo realizza. La cosa più importante diventa il valore del contesto, dell'ambiente, della situazione già presente nel luogo dove si realizzerà il progetto culturale. Il medium di cui stiamo parlando deve comportarsi in modo estremamente sensibile nei confronti del luogo, e non si tratta solo di studiare le circostanze storiche, o gli avvenimenti, o i flussi che lo attraversano, quanto anche di manifestare una certa devozione verso la cultura, e non tanto verso singoli episodi, per quanto importanti, quanto verso l'aura del luogo che si è andata formando nei secoli. Parlando d'aura del luogo non intendo evidentemente i singoli oggetti, i singoli edifici o le circostanze storiche a essi collegate, i quali richiedono uno studio approfondito, ma gli innumerevoli "livelli" culturali che un luogo concentra in sé: si tratta di "fare luce" sulla profondità culturale, su quel pozzo che risuona in continuazione e nel quale un'immagine si sovrappone a un'altra. Si tratta insomma di un'attivazione della memoria che crea un suono a più livelli.

Non è però solo la memoria, a lavorare: anche l'immaginazione ricostruisce quegli strati: che si vengono a trovare mischiati e intersecati uno con l'altro.

Questo significa che, oltre all'ambiente materiale, fissato nella pietra e nel ferro, in qualcosa di duro e solido, esiste anche un particolare "ambiente aereo", una rete spirituale, atmosferica che si concentra in un determinato luogo, che comprende il cielo sopra la testa, la terra sotto ai piedi, le pietre dei muri, l'erba che vi cresce attorno. Comprende non solo ciò che guardiamo, ma anche ciò che non guardiamo, e prima di tutto gli intervalli, i vuoti, lo spazio tra gli oggetti: l'importanza dei vuoti non è inferiore a quella degli oggetti tra i quali si formano questi vuoti, essi ci parlano, e significano quanto gli oggetti·stessi.

Il progetto d'arte pubblica deve collegarsi in modo assolutamente naturale a tutte queste circostanze e partecipare con tutte le sue componenti all'insieme preesistente. Si tratta di fare in modo che s'inserisca e diventi parte naturale dell'ambiente, non solo da un punto di vista visuale, ricorrendo alle solite pratiche, ai soliti "trucchi": se lo circonda un ambiente orizzontale, sarà verticale, se l'ambiente è caotico, l'oggetto sarà geometricamente ben definito. Bisogna fare in modo che l'oggetto non si delinei solo in virtù di un "assalto visivo", ma che sia dotato di capacità di dialogo silenzioso, di contatto profondo e complesso con il luogo. Sì, certo, deve essere visibile, ma questa visibilità non deve trasformarsi in un attacco armato dell'arte moderna: vengo visto solo io, gli altri restano sullo sfondo. L'altro non è più un fondale e non è stato né ucciso né neutralizzato, è un interlocutore, un normale interlocutore, un collaboratore prezioso, così deve essere l'arte pubblica per ciò che la circonda. La partecipazione a un insieme preesistente che assume un ruolo dominante anziché porsi come voce-guida, avvicina l'arte pubblica ai principi dell'installazione totale.

Da quanto detto è chiaro che la nostra idea di progetto d'arte si fonda soprattutto sull'idea di installazione.

Non è scultura. Si dice spesso che il progetto d'arte pubblica debba essere una scultura, ma per noi è tutt'altro, è l'oggetto, l'installazione che abbiamo continuato a fare per tutto il tempo fino a ora, fa parte delle fila delle installazioni totali, con la differenza che quella totalità era la totalità di un mondo nuovo, di un mondo portato, del mondo della Russia Sovietica, mentre ora la totalità si costruisce sul piano di un ambiente culturale che esisteva prima che il progetto venisse portato al suo interno incominciando ad adattarvisi. Il progetto diventa uno degli elementi di *un'installazione già esistente*, trasforma ogni ambiente, anche il più quotidiano, in uno spazio di cultura, ossia ricostruisce gli ambienti, anche i più quotidiani, in uno spazio che si attiva come ambiente culturale. È un paradosso difficile da spiegare logicamente: come si può collocare un'installazione in un ambiente quotidiano o naturale, facendo in modo che non sia meramente partecipe di uno spazio anonimo e banale, ma che sia in grado di ricostruirlo come *unicum* culturale? Occorre provocare il passaggio tra l'ambiente banale che circonda l'installazione e l'arte pubblica,

che rielabora questo ambiente dandogli un nuovo rango d'esistenza. La questione è molto interessante e vi mostreremo, in ogni singolo caso, come l'idea sia stata tecnicamente realizzata. È sicuramente un processo molto complicato dato che quando si realizza un'installazione in una qualche istituzione artistica, il suo essere culturale e artistico è in qualche modo ratificato dall'essere culturale e artistico del luogo stesso, che può essere un museo, una sala d'esposizione eccetera Rielaborare invece lo spazio banale di una qualsiasi, normale città, o anche uno spazio in mezzo alla natura in un ambito culturale o artistico è un compito molto interessante ed essenziale per il destino del lavoro. Avrà una sua esistenza, oppure no? O il banale ambiente circostante lo divorerà per la sua debolezza, per un errore di dislocazione o per la debolezza dell'idea? Oppure la scelta artistica del progetto rielaborerà questo spazio in modo che non sia più banale, pur rimanendo banale di fatto? Lungo tutto il corso del nostro lavoro, abbiamo formulato il concetto di un progetto che diventa una specie di "installazione". Le tecniche dell'installazione permettono di determinare la trasparenza come la non trasparenza del lavoro. Nonostante spesso l'opera sia fatta di materiali molto solidi, come bronzo, marmo, eccetera, l'installazione totale richiede che i singoli progetti siano il più possibile trasparenti, di modo che intorno a essi si formino in maniera netta la comunicazione e il contatto con l'ambiente circostante. Il progetto d'arte pubblica deve attivamente comunicare con ciò che è in esso incluso, che sta dietro a esso. La trasparenza deve essere massima.

Un'esigenza non meno importante è quella di creare un insieme spaziale in alternativa alla scultoreità. Anche se molti degli elementi delle nostre installazioni sono sculture, l'importante è che queste non fissino su di sé l'attenzione, ma si appellino all'intorno, ci propongano di guardare noi stessi assieme allo spazio circostante. Esse ci invitano a considerarci parte di quanto ci circonda, e non solo protagonisti che si avvalgono di uno sfondo. Fare in modo che un oggetto si veda insieme allo spazio circostante è un compito difficile. Diventa più chiaro se prendiamo ad esempio le sculture di Giacometti. Sono di bronzo e hanno una forma finita, eppure si rivolgono, si incollano in continuazione all'aria circostante e risentono l'azione di quest'aria, del vento. Il vento soffia, l'aria sembra comprimersi all'interno di queste sculture che diventano come calchi naturali di forze che non vediamo, ma che percepiamo chiaramente. Ognuna di queste sculture è il risultato dell'azione di queste forze e soffre della pressione dell'invisibile che la schiaccia da tutti i lati, costruendola in varie forme. La presenza di quello che ci circonda in forma di spirito è essenziale per i progetti d'installazione. L'installazione è proprio l'assoluta partecipazione di tutto il mondo circostante a ciò che stai mostrando.

Visto che ci è sfuggito il termine *spirito*, non si può non parlare dell'effetto importantissimo, dell'intervento quasi magico di ciò che non vediamo. Lo spi-

rito del luogo non solo produce i progetti di cui andremo parlando, ma ne è anche l'eroe principale. Dietro a tutte le immagini che un'installazione crea, dietro al mondo artistico che in essa nasce, sta qualcosa che dirige, coordina e modella tutto questo mondo. Nello spettatore, alla fine, deve nascere la sensazione che dietro a tutto stia qualcosa di estremamente immateriale, di strano, d'origine euforica e irrazionale. È importantissimo che, sia nel concetto artistico, sia nel risultato finale, sia presente questo fondo attivissimo e onnipresente. Tutte le installazioni sono costruite in modo tale da formare un insieme di figure disposte a lato, o in circolo, ma che non devono assolutamente occupare o creare un centro. Il problema del centro e della periferia, del centro e di ciò che gli sta intorno, è di per sé un argomento interessante. Qualsiasi monumento, in particolare se pubblico, assume solitamente una posizione centrale e tende a dare di sé un'immagine in asse. In effetti, ciò di cui ho parlato prima è in parte in contraddizione con il fatto stesso dell'esistenza del progetto di arte pubblica, dato che quest'ultimo si deve sempre trovare in un qualche centro, mentre attorno tutto è ambiente: gli edifici, gli alberi non fanno altro che circondarlo. Insomma, combatti contro ciò che è ovvio. Più avanti vedremo che molte di queste installazioni pubbliche non sono, in realtà, costruite sull'idea della centralità dell'oggetto sul quale si concentra lo sguardo: al contrario, il centro tende a sfuggire, l'osservatore vede in continuazione qualcosa che scivola, si sposta dal centro, qualcosa di centrifugo anziché centripeto. Questo è un trucco abbastanza insolito che tende a rovesciare la concentrazione dell'attenzione. Ma dove si trova allora il centro del progetto, la parte destinata a stare nel mezzo e attirare la nostra attenzione? Il centro, a questo punto, diventa solo nominale, modellato dallo spettatore stesso mentre concentra la propria fantasia e la propria attenzione fino a formare un centro mentale, assolutamente non fisico. L'installazione diventa, più che altro, un sistema di specchi o antenne che proiettano le proprie energie e le proprie associazioni sulla percezione soggettiva dello spettatore; sorprendentemente è lo spettatore stesso, anziché l'oggetto che osserva, a diventare centro. L'installazione risolve questo paradosso in modo efficace, dato che diventa chiaro che nessuno degli elementi che vi partecipano ha più importanza di altri, ma fanno tutti parte di uno stesso insieme. Come in una composizione sinfonica, il solista emerge solo per un tempo determinato dalla sonorità generale, per poi fondersi, immergendosi nel flusso comune della musica.

In questo senso è facile confrontare il principio con il quale si costruiscono installazioni di questo tipo con l'antica tradizione del teatro greco: il capo del coro si distacca solo per un minuto dal resto, dopo di che la sua azione viene sostenuta da tutto il coro e lui ritorna al suo interno. Fa, insomma, solo un passo avanti per poi andarsene di nuovo nella massa. I personaggi dei festeggiamenti escono solo per un attimo dal cerchio dei ballerini, poi ritornano

subito nella danza generale. Anche gli dèi antichi (Pan, ad esempio) fanno capolino per un attimo da dietro i cespugli per poi subito nascondersi o fuggire nel fitto del bosco. La presenza della massa, della natura, del coro è necessaria perché il solista, il protagonista o chi per lui, possano sciogliersi al suo interno; questo principio spiega la presenza e l'importanza dello sfondo in ogni oggetto d'arte pubblica, e proprio in questo consiste l'armonia tra l'ambiente circostante e l'oggetto che si distacca da questo ambiente.

La parola *armonia* fa emergere anche altre associazioni d'idee – la pace, l'equilibrio o altri concetti terapeuticamente significativi. Tutti i progetti pubblici che abbiamo realizzato non si orientavano sul conflitto, sul paradosso, sull'aggressione, né sull'attacco o sulla distruzione, ma hanno piuttosto proprietà tranquillizzanti. Hanno tutti un significato eminentemente positivo e si possono considerare una continuazione della tradizione romantica legata alla melanconia, alla calma, alla riflessione, alla memoria. Questo momento di positività, a pensarci bene, è dovuto al fatto che il nostro principio fondamentale è il rapporto con la cultura, ossia con il fondamento che regge e provoca l'arte pubblica. Ed è proprio la fede nel fatto che la cultura "tiene" e "terrà" per sempre ogni opera d'arte, che le è vicina e che si "nutre" di lei, a essere la "piattaforma" dalla quale siamo sempre partiti nel realizzare i progetti.

A un'attenta analisi, si può dire che stiamo in qualche modo parlando della tradizione russa del XIX secolo, tradizione che si rivolge alla cultura europea con profondo rispetto, considerandosi parte di essa, e considerandola la culla, la base di ogni riflessione nata nella più giovane cultura russa. Questa relazione con la cultura europea è stata ancor più rafforzata, almeno nel mio caso, dal vedere la cultura sovietica come un'interruzione, se non una distruzione, di tale tradizione europea. È per questo che, per i figli nati in epoca sovietica, la cultura europea era percepita attraverso il prisma di un cristallo romantico e nostalgico che ci mandava il suo bagliore dalla profondità del passato, rappresentando quello splendido paesaggio di cui noi, vivendo in Unione Sovietica, eravamo definitivamente privati. Che questo sia vero oppure no, rimane il fatto che questo atteggiamento entusiastico verso la cultura europea e verso il valore che ha questa cultura per i contemporanei è per me la base di ogni improvvisazione, di ogni idea o immagine che poteva sorgere nel realizzare qualsiasi progetto ci fosse proposto.

Con questa breve premessa abbiamo tentato di descrivere il dato biografico dal quale siamo partiti e con il quale concludiamo. Parte da motivazioni biografiche e soggettive e arriva a un racconto altrettanto soggettivo, che parla del valore di una cultura nell'immaginazione dell'artista sovietico al quale sia proposto di fare qualche cosa nel territorio di un'altra cultura. Si tratta in qualche modo di una forma di gratitudine, una specie di plauso interno nell'incontro con quelle sorgenti alle quali noi personalmente non apparteniamo

più, e che non sappiamo più maneggiare, ma che sono la nostra memoria lontana e quasi inconscia. Questa memoria, questo splendido sogno è stata la riserva energetica, lo stimolo all'entusiasmo dal quale sono nate le idee e le immagini dei lavori da noi realizzati.

Non appena ci capitava di arrivare da qualche parte per realizzare un progetto, il mio udito si metteva in sintonia con il suono, la voce di quel luogo, con l'aura culturale, con lo spirito che lì viveva. Lo spirito del luogo, il *Geist des Ortes*, dettava immediatamente indicazioni all'orecchio, era il demone che ispirava le immagini, e queste emergevano subito, nette e chiare. Lo spirito dettava; se fossi stato un poeta mi avrebbe dettato strofe, nel mio caso invece dettava le immagini, le figure che lo spirito esigeva fossero realizzate. Non penso che in questa storia ci sia qualcosa di nuovo o di misterioso. Credo che qualcosa di simile provassero gli estasiati artisti tedeschi che visitavano l'Italia nel XVI, XVII e soprattutto nel XVIII secolo, o quei poeti d'animo romantico del nord Europa e della Germania i quali, trovando a ogni angolo le immagini che già da tempo ammiravano, sussurravano strofe ispirate.

Introduction

The title of this book is *Public Projects or The Spirit of a Place*.

I shall read a series of lectures on the theme captured in the title, that is, a series of lectures about public projects. Prior to beginning the individual lectures, I will first provide a brief introduction.

First of all, I would like to say a few words about the biographical circumstances, about how I began to produce a rather extensive group of public projects.

For approximately ten years I had been occupied with the total installation and Emilia and I constructed total installations in various art institutions and exhibition halls. The genre of these installations was called "total," since they represented enclosed spaces that were juxtaposed to the space of the museum where they were exhibited, and of course, to the surrounding local environment. These all represented a world within another world, and the viewer, upon entering such a space, finds himself in an entirely different place, in a different country, and on an entirely different planet. The contrast between the place where the installation was built and the installation itself inspired the overall conception of these installations; their crux was the juxtaposition they created to the viewer's state prior to winding up inside the installation. In producing these installations, this world would be built into the other world, and obviously, this world was the world of Russia, of course, Soviet Russia, and it was inserted into the Western world, that is, into the world of western democracy, of a western cultural context. It would seem that the development of this artistic product—the total installation—would potentially be unlimited, since at that time the themes depicting various aspects of Soviet life seemed inexhaustible to me. It appeared that the reserves of enthusiasm and some sort of masochistic pain that were evoked by the recollections of life in Soviet Russia would never end. Everything appeared in such a way that it seemed I would be involved with this kind of artistic product to the end of my life. But, as they say, you can assume but fate decides, and around 1997 I began to feel that the energy and interest were gradually waning, and the themes, even if they were not ending, ceased to evoke in me that burning and persistent demand to bring them to fruition.

Around three years ago I began to receive proposals from various art institutions to participate in public projects, that is, to produce some works that would be

placed in open spaces in various cities and countries and that would be oriented not only toward memories of my past, but also toward the memory of Soviet Russia, insofar as it was necessary to insert them into the normal conditions of the place where the public project was to be constructed.

And once again, also with enthusiasm, I threw myself into the work and again felt enormous interest and a sort of spontaneous energy while creating these projects. We would go visit the places where these projects were to be erected. A few ideas would emerge at the moment I would find myself in that place intended for erecting the project. A few ideas would come into my head beforehand, and I could only guess whether these ideas would be appropriate for that particular spot. In short, over the course of the last three years, it has turned out, either coincidentally or very naturally, that these public projects were literally produced one after another. Furthermore, we have participated in a relatively large number of competitions, also for producing public projects that were intended not as temporary, but rather permanent ones. It is difficult for me to say now our success rate in these competitions, but approximately three or four times our project was selected for realization. As a result, a certain experience has accumulated and a certain theory has even developed concerning the creation of such public projects. I would like to share these with you now.

Of course, I do not intend to define the meaning of public project broadly and exhaustively, and honestly speaking, I don't really know myself what that definition might be, since in all that I have read about it there are widely differing definitions. Therefore, I can only speak about my own extremely subjective impressions, or perhaps it is better to say, fantasies regarding this subject, as well as share with you my practical observations that have emerged over the course of the past three years, and discuss the experience I have accumulated while creating a certain number of diverse public projects.

When I peer into the past, a public project to a great degree appears to be something practical that has a concrete, utilitarian meaning. In my imagination, what arises is a great quantity of monuments that were erected in order to reinforce the memory of some very important events in history connected with the places where these monuments are built. In particular, these are usually in memory of some victory or plague, some sort of important historical event or curious circumstance in one way or another connected with the location of these monuments. Furthermore, public projects without a doubt have served as ornaments, a unique kind of aesthetic center, aesthetic junctures of an urban ensemble, for example, ornaments in squares or streets, especially classical squares or baroque structures.

Regarding public projects outside, then without a doubt these are complexes of park sculptures that have their own mythological proto-images, where all kinds

of nymphs, satyrs and other "pagan beings" peer out from behind the bushes and trees—what emerges in my memory are the marble ensembles of Versailles, the Summer Garden in St. Petersburg and many other places. In modern times, these have become traditional and therefore anonymous public objects have begun to be complemented with new "author's" works. Especially in recent times we have found ourselves, it seems to me, caught up in a wave of great interest and productivity in terms of public projects literally in all countries.

I will not speak about the reasons for this now, perhaps I will touch on it a bit later, but in any case, the creation of such public projects is unbelievably stimulated today. All of them are based on the notion that the artist constructs his own personal work in the open space made available to him.

The next part of my introduction will have, in part, a critical perspective. According to my observations, these artists' works use the proposed places exclusively in the capacity as exhibition space for their own creations. What does this mean? The author begins from the notion that the place, no matter what it is, even though it is unbelievably important, unbelievably authoritative and historically significant, is still just the background and the "simple" area for the erection and construction of his own artistic creation. As a rule, the artistic work in this case either ignores what is around it, that is, it considers it to be insignificant or, more often, the author is certain that with his creation he should repress, surmount, and in any way possible, vanquish all that is around it. That is, the artistic project of the artist himself is many times more important and more serious than what is surrounding it. In general, the spirit of victory of an artistic work over the environment is the sought-after goal, the desired result of erecting such a project, where the interrelationship between the artist's work and the environment looks like the relationship between the victor and the vanquished. This is especially true of many works by American artists, where the ignoring and suppression of the surrounding space seem to be axiomatic and are posited as goals from the outset. Furthermore, this tradition of the victory of the artist's work over the surrounding medium is, of course, a consequence of modernism. The traditions of modernism that extend even to today are the traditions of an artist who understands himself exclusively in his capacity as a genius and prophet, a unique kind of ruler; everything else only heeds and submissively perceives those brilliant, extraordinary communications that are emitted by this artist. Hence, the interrelationship between the teacher and pupil, genius and lack of talent, the prophet and the inert masses, the connoisseur and the ignorant—this opposition for many artists is still considered entirely natural and self-evident. Originating from this starting point, any place turns out to be absolutely empty for the modernist, a blank page on which he can write his immortal lines.

The concept of the public project to which we shall turn our attention in the

near future represents a complete juxtaposition to what has been described. In the first place, the attitude toward the public project is not the same as toward a temporary exhibit, but rather it is an attitude toward something permanent that in principle should exist forever in a given location. It should be as though the public project has existed for a long time already among these other objects surrounding it. That is, it should not represent juxtaposition, but rather a natural and absolutely normal part of that space where it is located. The attitude toward the viewer is also entirely different; it is not an attitude that marginalizes the viewer and is condescending, but on the contrary, sees the viewer as an active and perhaps even the main character here. The viewer was and will be the master of the situation, because he will perceive this work in the context of that space where he finds himself, which existed before this and he knows well, and not as a naive schoolboy who sees something for the first time and therefore looks only at it. In our conception, the naive belief of the modernist is entirely dismissed. The viewer, even before his encounter with this work, is quite familiar with everything here, he has lived in this place for a long time, he has seen an enormous quantity of things in addition to this completely unusual work that is being thrust at him by the author and, of course, he is capable of comparing all that he sees with what he has seen previously.

The concept of the public project in our discussion presupposes a rather complex and, one might say, "multi-tiered" viewer. In the most general terms, I will reduce him to three types. The first, especially important type is as the "master of this place." He is the inhabitant of this city, these streets, and this country where the artist has been invited to build his work. He is very familiar with everything beforehand, he has grown accustomed to this place, he lives in it. Everything new that will be placed here, he will perceive as the owner into whose apartment something has settled, and he either has to accept it, accommodate it into his normal life, or he has to discard this extraneous, repulsive and entirely useless thing—a reaction that is completely natural and anticipated. Hence, the interrelationship between the public project and the viewer, by virtue of the viewer's living in this place where the artist is a guest, turns out to be fundamental.

The second type of viewer turns out to be the tourist. Tourists are a large tribe now racing all over the globe and they are interested in something a bit different than the owner when viewing a public project. A tourist is interested in the unique characteristics of a place he has visited, the unique accenting of it, and for him the public project he sees there should be somehow characteristic, even perhaps peculiar. The tourist should see the public project in its capacity as reflecting some sort of unique trait of this place he is visiting, he should see the public project as an important spot in this locale, this city, this street, this area—something that he should remember among all his other tourist impres-

sions. It is the kind of place to which he is brought by bus or finds in his own wanderings around the city because of the impression it creates as a special, curious, strange and special object. Therefore, this project must be very contrastive, but not in the sense of modernist contrast, but rather in its capacity as a characteristically unique feature of precisely this place, connected with a specific cultural field, the cultural circumstances of this place.

And finally, the third viewer for whom the public project must be considered is the passerby (we shall call him a flaneur), the solitary passerby at the moment of his scattered-meditative stroll, like when we are not really involved in our constant everyday cares, but rather are contemplating various distracting subjects, problems in life, culture, our own memories, sentimental or romantic; I repeat, when we find ourselves in a scattered, solitary journey through life. In this case the public project should be entirely oriented toward this state and toward this kind of viewer who is escaping and is submerging into some other kinds of imagined spaces, such as the past, for example, where certain associations, memories arise. This is that same romantic wanderer, namely the kind of romantic personage and not just a tourist who was described well in the nineteenth century, that same one who visited Italy, who visited other countries and, wandering around his own city sometimes estranged and in a certain state of half-sleep, half-wakefulness, pauses before something that suddenly seems interesting to him.

Another question then emerges: who is this artist who relates to his task in an entirely different way, not like a modernist, to create his work? If we were to label the position of the modernist artist as the position of the master, demiurge and prophet (in fact, such is his behavior and the program of creating his work in a public place), then the artist of a different type, the kind of artist we have begun speaking about here, can be understood as his complete opposite. The term we could apply here would be "medium"—the artist has the position of a medium who not so much dominates and terrorizes the place in which he finds himself, but rather listens to it attentively, or better said, is attuned to the full perception of that voice, that sound, that music, which is supposed to resound in this place. This music, this sound, these voices are especially clearly heard in those places where the cultural layers are very dense, where deep levels of a cultural past exist. The artist tunes his internal hearing to those voices that constantly—and if you listen to them with strained attention then they are very loud—resound in each place where a public project is proposed. Hence, the demands of these circumstances, these signals resounding in the atmosphere that the medium is supposed to perceive, emerge as primary. And these signals are rather precise, and the medium hears them out and naturally fulfills those demands, those requests and those expectations that might exist in this particular place, as in any other. In other words, each public project understood in

this way is the result of the activation and realization of these voices, the voices of culture, and the voices of the place itself that concentrates and literally produces what they anticipate. The artist only compresses and embodies those ephemeral atmospheric expectations, those programs which would inevitably emerge in this place. The artistic project turns out to be not something delivered and cut into, inserted into an alien environment, but just the opposite: this environment somehow engenders and forms the very image which is already rushing about in the air, which is already presupposed here and is anticipated. The artist-medium only hears this sound, this expectation and brings it to fruition. What emerges as primary is the decisive significance of context and environment, the circumstances present in this place where the cultural project, the public project is to be built. This includes not only studying the historical circumstances, events that occurred here, the streams which pass through here. We are talking more about the reverence for culture, not so much for the very facts no matter how important they might be historically, but more so for the aura of the place that has been shaped here by the past centuries.

When we are speaking about the aura of a place, we are speaking, of course, not only about specific objects, specific buildings or historical circumstances connected with it all requiring the study of the history and of the specific life of this particular place. We are speaking about the numerous cultural "layers" that concentrate the very place itself. We are talking about the "illumination" of the historical depths, about the well which is always resounding and where one image is layered on another when we find ourselves in this place; we are talking about that very activation of the memory, which is what creates the multi-layered and multi-voiced resonance. Not only should the memory be put to work, but also so should the imagination, which restores all those layers that are mixed up and intersect with one another. This means that besides the material, besides that which is etched in stone or steel, in something hard and sturdy, there exists another, unique "airy medium," something spiritual, an atmospheric network that is concentrated in this place and includes the sky above our heads and the ground beneath our feet and the grass nearby. It encompasses not only what we see, but also what we do not see, primarily the intervals, the voids, the spaces between objects: after all, the meaning of the intervals, the voids is no less important than the significance of the objects between which the emptiness is located. These voids say and mean no less than the objects themselves.

A public project should be completely naturally connected with all these circumstances, and it should participate with all its parts in the already existing ensemble. But we are talking about how it should insert itself and become a natural part, not only visually with the aid of all kinds of active, constructive "tricks" and devices that are well known in art. If around it there is a horizontal

environment, then it might wind up being vertical, and if the environment is chaotic, then it might be geometrically precise, but it should function so as to be noticeable not only as an irritant to our eye, not only as a "visual attack," but it should also possess the qualities of a silent dialogue, a more profound and intricate contact with the place where it is located. Yes, of course, it has to be visible. But this visibility should not turn into an attack of modern art, where only I am visible against the backdrop of all the others. In the case of the public project as we see it, the other does not function as a background for it, more-over a background that is dead or incapacitated by the object's activity, but rather it turns out to be a partner in the conversation, a normal interlocutor and a respected colleague that it—the public project—should be in relation to the rest of the surrounding space. Its participation in this already existing ensemble, the dominant role of the ensemble as a whole and not merely of some leading voice in it, connects the public project to the total installation.

From what has been said it is clear that our attitude toward the public project is primarily that of an installation.

This is not a sculpture. Much is said about how a public project is a sculpture. But for us it is not a sculpture at all, but rather is the kind of installation object that we had been creating during the entire previous period. The public project belongs in the same series as the total installation. Only in contrast to the total installation where the totality was a totality of a new world, a totality of an imported world, a world from Russia, Soviet Russia, with the public project the total installation is now constructed inside the layout of an already existing cultural environment which existed long before this began to be built into this cultural medium. The public project functions as one element of an *already existing installation*, it transforms any, even an everyday spatial environment, into the space of culture; it often transforms even the most banal environment into one that is activated in its capacity as a cultural environment. This is a paradox that is difficult to explain logically: in what way is an installation structure inserted into an everyday or natural environment? And it has pretensions that now it will not simply participate in an anonymous, banal space, but rather it will rework that space into a cultural whole. Hence, what occurs is a transition from a banal environment that surrounded the installation into a public project that reworks this environment and imparts to it another level of existence. This is a very interesting issue, and in each separate case we will show how this is realized technically. Of course, this is a very difficult process, since when you build an installation in an art institution, its "culturedness" and "artisticness" are guaranteed by the "artisticness" and "culturedness" of the very cultural place itself—a museum, an exhibit hall, etc. To rework the banal space of an ordinary city or even of nature in order to bring out its cultural image and in general to make it into an artistic image is a rather interesting task and turns out to

be the decisive one for a public project. Will it succeed or not? Or will the surrounding banal space devour it because of its weakness, its misguided consideration of the place or the weakness of the concept; or will the artistic resolution of the public project transform this space so that it will stop being banal, while remaining banal in essence. Over the course of our work we have formulated the conception of the public project as functioning as a unique "installation." Installation methods allow for the differentiation in a public project of its transparency or its lack of transparency. Although a project often turns out to be made of very hard materials—bronze, marble, and the like—the overall orientation requires that these projects be created in such a way that they can be maximally transparent so that communication and contact with the environment clearly develops around them. A public project should always and in the most active way communicate with what is included in it, what stands behind it. The degree of transparency must be maximal.

A no less important requirement is the consideration of the significance of the spatial ensemble, and not its sculptural qualities. Although many components of our installation have been sculptural, what is important is that these sculptures do not affix one's attention, but rather appeal to the environment, proposing that we see ourselves together with that environment. They invite us to consider ourselves part of the environment and not merely its main characters against the background of this surrounding space. This is a difficult task—to ensure that we see the object together with the environment. This will become clear if we use the example of Giacometti sculptures. They are supposedly made from bronze and possess a finished form, but they experience the influence of the air, the wind. The wind blows, the air squeezes itself into these sculptures, they appear to be material impressions of some sort of forces that we do not see. And at the same time, we see them quite clearly. Any one of these sculptures is the result of the effect of these forces; they suffer from the pressure of the invisible that compresses the sculptures from all sides, pressing different shapes into them. The presence of what surrounds us, similar to spirits, must obligatorily be present in such projects that we are calling installations. The installation includes the direct participation of the absolutely entire surrounding world in which you are exhibiting.

Since the word *spirit* has slipped in, it is impossible not to discuss its fundamental influence, its almost magical interference in what we don't see. Moreover, the spirit of a place produces similar projects that we will be speaking about, but this spirit is the main hero. Behind all the images that constitute an installation, behind the artistic world that it creates, stands something that governs it, coordinates and gives shape to this entire world. As a result, the viewer should have the sensation that something entirely non-material stands behind all of this, something strange, of a completely euphoric, irrational ori-

gin. It is extremely important that this background, a background that is very active and that governs everything, is present in both the artistic conception and in the finished result.

All of these installations are constructed in such a way that they create the image of standing on the edge, on the side and along the contour of figures that under no circumstances occupy or form the center. The problem of the center and the periphery, the center and what surrounds the center, is in and of itself an interesting one. The public project and any monument, especially a public one, in essence occupy a very central position and represent an axial image. What I have said in part contradicts the very fact of existence of a public project because such a project must always be located in some sort of center, and everything around it—the environment, the buildings, trees in the park, etc.—surrounds it. You wind up struggling with what is obvious and self-evident. We shall see later that many of these public installation are built precisely not on the idea of the environment, the idea of the non-centrality of the object on which our sight concentrates, but on the contrary, it's as though the center is fleeing, you are all the time looking at something that is slipping away, moving away from the center, it is centrifugal and not centripetal. This trick that upsets the concentration of your attention appears rather unusual. The question immediately arises: where is the center of the project that is summoned to be in the middle and to attract our attention? This center undoubtedly becomes nominal, a center that the viewer himself forms by concentrating his own personal fantasies; the viewer's own attention and his own personal reaction forms the intellectual center, but it is not at all a physical center. The installation more than likely represents a surrounding system of mirrors or antennae that project their energy and their associations on the subjective perception of the viewer and, strange as it may seem, the viewer and not the object that he is looking at turns out to be the center. This paradox is resolved in the installation rather successfully, since it is obvious that none of the participants is the main one, but each is just a part of the ensemble. As in a symphonic work—the soloist is only distinguished briefly from the common sound, and then again merges with it, drowning in the overall flow of the music.

In this sense, it is easy and interesting to compare the principle of constructing such installations with ancient traditions, traditions of ancient Greek theater. The role of the leader of the chorus is to stand out from the common group only for a moment, then his action is supported by the entire chorus and he again disappears into it. That is, he stands merely two steps ahead, only to dissolve into the mass again. The main characters of the festivities come out of the circle of dancers only for a moment, only to enter back into the common dance again. The same is true for the ancient gods (Pan, for example), who step out from behind the trees or bushes for a moment only to hide again or run into the

wood thicket. This presence of the common mass, nature, the chorus is necessary for the soloist, the main character or anyone else who then dissolves back into it; this principle explains the presence and the role of the background of any public project. Herein rests the harmony between the environment and the object that steps out of this environment.

Other associations also surface with the word harmony—tranquility, equilibrium, other therapeutic calm meanings. All public projects that we have done are aimed not toward confrontation, not toward provoking paradoxes, not toward aggression or attack, not toward destruction, but rather are built on, one might say, their calming qualities. All of them have a principally positive meaning and represent the continuation of the romantic tradition with its melancholy, its tranquility, its reflection and its memory. This aspect of positiveness, if we think about it, is connected to the fact that the main guiding principle here is our attitude toward culture, that is, toward the fundament that supports and inspires all these public projects. Namely, faith in the fact that culture "supports" and will "support" henceforth any work of art that exists or will exist near it and will "feed" on it—this is the ethical "platform" that was clear to us during the entire time we were realizing these projects.

Analyzing all of this, one might say that here we are talking in part about the tradition of the Russian nineteenth century, which looked at European culture with enormous reverence and respect, considering itself to be an important part of that culture, always considered to be the cradle, the foundation of all reflection present in the younger Russian culture. Such an attitude toward European culture, at least for me, was deepened by the fact that Soviet culture was subjectively perceived as the interruption and even destruction of that European tradition. Therefore, European culture for children born in the Soviet era was perceived through the prism of that romantic, nostalgic crystal that shines to us from the depths of the past and represents a wonderful landscape that we, living in the Soviet Union, were ultimately and completely deprived of. Whether this is so or not in reality is another matter, but such a lofty, ecstatic attitude toward European culture, toward the meaning of this culture for today and for those living today, served for me as the basis of all kinds of possible improvisations, ideas and images that emerged when we were presented with the opportunities to make something like a public project.

We shall end this foreword as we began it, trying to describe the biographical elements of our engagement with public projects. We began with the biographical, subjective reasons and shall end with the same kind of subjective story, a story about the meaning of a culture in the imagination of a Soviet artist who has been presented with the opportunity to make something on the territory of that very culture. This is a form of gratitude, or a form of internal applause, at the encounter with those origins to which we personally do not belong any-

more, and do not possess, but which turn out to be a distant, almost unconscious memory of ours. This memory, this beautiful dream was the energy reserve, the stimulus and the reason for the enthusiasm that prompted the emergence of all kinds of images and ideas for building public projects.

As soon as we would arrive at a certain place by invitation, my hearing would immediately tune into the sound, the voice of that place, to the cultural aura, and the spirit that lived and hovered in that place, the spirit of the place. *Geist des Ortes* would quickly dictate in your ear, it was the very same demon that would cast these images, and these images would burst forth quickly, clearly and abruptly. This spirit would dictate: if I were a poet it would have dictated some sort of verses, but in this case it dictated some sorts of images, figures that this spirit would demand to be built and realized here. Everything surfaced from the subconscious, surfaced from the inner hearing, and remained only to be realized materially and built. I think that there is nothing new or mysterious in this story. Something similar, I think, was experienced by the exalted German artists who visited Italy in the sixteenth and seventeenth and especially eighteenth centuries, those romantically attuned poets from the countries of Northern Europe and Germany who visited this country and who would mutter to themselves the verses that would emerge, because behind every turn they would discover those sights that until then they had worshiped.

La nostra prima lezione sarà dedicata all'analisi dei progetti d'arte pubblica che utilizzano direttamente la situazione reale nella quale sono realizzati. Per "situazione reale" intendo, in questo caso, la banale situazione naturale, la realtà già carica di determinati significati e di determinate funzioni. Il luogo è, insomma, già "riscaldato", è già ben riconoscibile ai visitatori e agli abitanti, con dei significati definiti e conosciuti da tutti. La funzione del luogo è quindi comprensibile a chiunque vi capiti ed è ben nota in tutte le sue ipostasi: come visitarlo, come guardarlo, che cosa può avvenirvi, per quale motivo una persona deve andarci. L'utilizzo di questa situazione reale ai fini di un progetto lì dislocato significa prendere in considerazione tutte le circostanze legate al suo uso funzionale. La tua opera lavorerà proprio con quest'uso, con un materiale che non è semplicemente visuale e concreto, ma piuttosto con i valori, con i significati che lì sono ben conosciuti e leggibili.

Un'altra caratteristica di questi spazi è la presenza di una forte energia. Esistono luoghi con un'energia media o debole, in questo caso il progetto artistico risveglia, provoca un'energia che nello spazio circostante non è molto forte, oppure è molto caotica. I luoghi di cui parleremo in questa lezione hanno, invece, un'attività molto forte, hanno un'aura, un "campo", carichi di tensione. Lavorare su un progetto in queste condizioni è come passare tra Scilla e Cariddi, perché se assecondi troppo i significati che hanno già i luoghi, se vai troppo al loro seguito, il tuo lavoro non si noterà. Se invece ignori l'ambiente e ti poni in conflitto con esso, rischi di essere rigettato, di non essere accolto, gli oggetti sembreranno estranei e nessuno farà loro caso. Bisogna quindi trovare il giusto equilibrio, di modo che gli oggetti prendano completamente in considerazione l'attività e il senso di questi luoghi aggiungendovi contemporaneamente qualche cosa di proprio. Come quando si scende seguendo la corrente di un fiume di montagna: bisogna assecondarla, ma contemporaneamente manovrare in modo da non esserne travolti e affogati.

Adesso e nelle prossime lezioni, affinché quanto detto non risulti troppo astratto, analizzeremo esempi concreti, progetti dei quali studieremo e sottolineeremo le caratteristiche peculiari.

Nel 1995, mi sembra, ci hanno proposto di realizzare un'installazione alla Biennale di Istanbul. Esaminando i vari luoghi che ci erano stati proposti, ci siamo soffermati su due spazi, uno dei quali la chiesa di Santa Irene e la Cisterna. La chiesa di Santa Irene è uno dei più antichi e venerabili monu-

menti paleocristiani, costruito, se non vado errato, nel quarto secolo, e che da tempo non ha più la funzione di chiesa, rimanendo un semplice monumento dell'antichità. Sia l'interno che l'esterno sono in ottimo stato, la chiesa è magnificamente conservata ma dentro è assolutamente vuota, senza la minima paratura, viene semplicemente visitata come una reliquia del mondo cristiano e, cosa particolarmente importante, al suo interno è perfettamente conservato lo spirito paleocristiano, una particolare tensione religiosa, esiste un "genius loci". L'atmosfera è ricca di magia, misteriosa e piena di palpito sacro. Quando siamo entrati ci abbiamo trovato alcune installazioni per la Biennale che utilizzavano lo spazio esattamente come venivano utilizzate le chiese in Unione Sovietica: come un teatro o un luogo per spettacoli (ossia il luogo veniva considerato alla stregua di una "area libera"). A noi questo sembrava assolutamente assurdo e inammissibile, e abbiamo quindi creato un'installazione dal titolo *Un caso insolito* che "lavorava" proprio su questa situazione interna.

Tutto il pavimento di Santa Irene è coperto da tavole di legno per conservare i mosaici originali. Abbiamo chiesto di togliere la copertura in un determinato punto e, come ci aspettavamo, il pavimento originale della chiesa di Santa Irene era perfettamente conservato e consisteva di un mosaico di pietra con motivi decorativi, un complicato, bellissimo disegno di pietre. Abbiamo circondato con una barriera la porzione aperta del pavimento e abbiamo solamente aggiunto una targhetta metallica con un testo. Il testo recitava che, poco tempo prima, un abitante di Colonia, un contabile, aveva visitato la chiesa. Fino a quel momento nella sua vita non era successo nulla di particolare, a parte una circostanza: prima di iniziare un lavoro di conteggio aveva tracciato spontaneamente e automaticamente dei motivi e dei disegni sulla carta. Nel visitare la chiesa di Santa Irene si era accorto che in una porzione scoperta del pavimento si vedevano esattamente gli stessi disegni che aveva creato la sua mano molto tempo prima. Decise quindi di rivolgersi alla direzione del museo, dicendo di sapere quale fosse il disegno di tutto il pavimento e di essere in grado di riprodurlo. Quando gli studiosi, invitati per l'occasione, scoperchiarono varie parti del pavimento, si accorsero che i motivi decorativi del mosaico corrispondevano alla perfezione a quelli disegnati dal contabile tedesco. In ricordo di quella strana storia, priva di una qualsiasi spiegazione logica, era stata posta in quel luogo una targhetta commemorativa.

Con che cosa lavora quest'installazione? È prevista, prima di tutto, per uno spettatore che non è assolutamente preparato al fatto di trovarsi di fronte a una performance o a una qualche installazione artistica della Biennale di Istanbul. Si presuppone che la targhetta e la barriera siano sempre state lì e che il pavimento rimanga sempre scoperto. La scritta quindi non appartiene a un progetto artistico, ma all'amministrazione locale, che accompagna con scritte simili vari oggetti di tipo museale; si tratta quindi di una storia real-

mente accaduta in quel luogo che ha una spiegazione logica nel fatto che si tratta di un luogo sacro dove, quindi, possono capitare cose del genere. In questo modo il miracolo conferma la santità e la forza di un luogo che ha avuto un effetto così fantastico sulla psiche di una persona che aveva condotto, fino a quel momento, una vita mediocre. Ci sono inoltre molti legami con la questione della reincarnazione, quest'uomo viveva già duemila anni prima, ma la cosa si è scoperta solo in questo luogo favoloso, sotto l'influenza della densa atmosfera del tempio.

In conclusione l'installazione lavora su due strati, rivolti a due tipi di persone: all'"ingenuo", il quale crede completamente alla scritta (la scritta, questo è molto importante, è realizzata in ottimo materiale, accompagnata dalla fotografia della persona con la quale è avvenuto il miracolo), ha fiducia in tutto quello che viene messo e inciso in un luogo serio e storicamente importante. Contemporaneamente l'installazione si rivolge allo spettatore scettico, che vede in tutto dell'ironia e dell'inganno. Sospetta del testo perché la storia, per quanto raccontata correttamente e con logica, non è verosimile, è scettico sulle ragioni degli scienziati, dell'amministrazione, non crede che qualcosa di simile possa realmente accadere. Si trova insomma, come si suole dire, in uno stato di indecisione tra credere e dubitare dell'iscrizione.

Ovviamente sorge anche la questione dell'"artisticità" di una simile installazione: si può considerare un oggetto d'arte quest'inganno, questa provocazione? La risposta a questa domanda esiste solo per quei visitatori che sono al corrente del fatto che non si tratta semplicemente di un'attrazione turistica, ma di qualcosa che è stato creato per un festival d'arte nell'ambito della Biennale di Istanbul, che fa parte del suo programma artistico ed è stato quindi realizzato da un artista. Che l'oggetto sia stato fatto da un artista oppure no rimane poco chiaro, dato che non c'è nulla che ci avvisi che si tratta di un'installazione creata da un qualche artista. Tutto è anonimo, senza firma.

In questo modo delle tre possibilità ce ne restano soltanto due: orientarci sullo spettatore ingenuo e su quello dubbioso e ironico. Il terzo spettatore, lo spettatore della mostra d'arte, rimane problematico. Dopo la fine della Biennale, com'è noto, l'installazione è stata completamente eliminata, ovviamente è rimasto il pavimento, forse anche il buco, ma sono state levate le barriere e l'iscrizione che ci parlava del miracolo avvenuto.

Si pone in questo modo un'interessante questione sulla durata di funzionamento di un'installazione nell'ambito di una qualsiasi biennale d'arte. E ancora: poteva l'amministrazione e chi si occupa degli oggetti d'interesse turistico lasciare l'installazione? È una questione complicata, e quando ne abbiamo discusso con i visitatori, ci è stato risposto che si tratta di una questione morale. Si confanno la poca serietà e l'ironia dell'installazione, il suo essere provocatoria, con la severità di un grande monumento? Una domanda rimasta

tale fino a oggi. Ci basti aver posto la questione della temporaneità o stabilità di un progetto.

La seconda installazione alla Biennale di Istanbul, che si chiama *La prima raffigurazione dell'automobile*, era dislocata in un altro, non meno importante, monumento storico della città, la Cisterna. La Cisterna è ancora più antica della chiesa di Santa Irene, è una costruzione dell'inizio del primo secolo dopo Cristo, edificata da Costantino. Tutto lo spazio, che prima era in parte interrato e in parte fuori terra, mentre ora è completamente sotterraneo, è di fatto un'enorme riserva dove veniva accumulata l'acqua per tutta la città. Oggi la Cisterna è quasi vuota e l'acqua ne ricopre solo il fondo per la profondità di un metro. Il locale è buio, fiocamente illuminato da delle lampade. Si tratta di un'importante attrazione turistica di Istanbul, dove passa chiunque venga in visita alla città. Lungo i muri e tra le colonne scorre una continua passatoia di legno sulla quale camminano i visitatori per ammirare i reperti disposti lungo le pareti e semisommersi nell'acqua: resti di colonne, capitelli di tutti i tipi, enormi blocchi di marmo. Tutto questo è accompagnato da targhe disposte sulla barriera che spiegano che questo è il frammento di una testa di Giove, quello strano bassorilievo sulla colonna è stato scolpito in ricordo di... In altre parole il turista gode, nel corso della visita, di una continua catena di informazioni culturali.

Per la nostra installazione abbiamo preparato una finta lastra di pietra realizzata in compensato e assi di legno di un metro e mezzo per un metro e mezzo, lavorata esternamente in gesso in modo da darle l'aspetto di un grande frammento marmoreo. Su un lato del frammento ho disegnato un carro montato da un antico romano con elmo e mantello svolazzante, il carro, però, invece di essere trainato da un cavallo, era trainato da un'automobile. Le stanghe del carro erano fissate ai finestrini anteriori e l'automobile, come un vero cavallo, si impennava e correva davanti al carro. Tra l'altro non si trattava di un'automobile qualsiasi, era uno di quei taxi gialli che percorrono Istanbul al giorno d'oggi. Il tutto aveva l'aspetto di un'antico affresco capitato non si sa come nella cisterna e conservato dagli addetti del museo. Abbiamo portato questa cosa nella cisterna e l'abbiamo appoggiata semisommersa nell'acqua fissando sulla barriera una targhetta esplicativa identica a tutte le altre. Sulla targhetta, incorniciato e sotto vetro, era ripetuto lo stesso disegno della "lastra" e il relativo testo. Il testo era redatto in perfetto stile storico-scientifico e spiegava come nei secoli I, II e III gli antichi romani preferissero attaccare ai carri automobili anziché cavalli o asini. Si diceva inoltre che quando queste, in città, provocavano grandi ingorghi, i proprietari erano costretti a staccarle per ricorrere ai normali cavalli, ma quando i patrizi dovevano recarsi nei loro possedimenti in campagna, preferivano, per la loro velocità, le automobili. La scritta era nello stile delle guide turistiche e la targa non si distingueva in nessun modo dalle altre.

L'effetto previsto era simile a quello dell'installazione alla chiesa di Santa Irene. Il visitatore leggeva l'iscrizione e, come si dice, ci credeva e non ci credeva. Inoltre non sapeva bene che atteggiamento avere nei confronti di un blocco di marmo semisommerso nell'acqua. Ripeto: una grande quantità di visitatori ingenui, nonostante tutti sappiano che la presenza di un'automobile in epoca romana sia impossibile, incominciava a "credere", in virtù della correlazione tra il blocco di marmo e il serio testo "scientifico" sulla targa. In qualche modo uno confermava l'altro. Il testo sottolineava la "veridicità" storica della lastra e la lastra di "marmo" godeva di una seria descrizione. Ma l'azione convincente più forte veniva sicuramente dall'atmosfera presente all'interno della Cisterna. Si trattava di un'atmosfera unica. Qualsiasi fosse il suo livello di consapevolezza, una persona si trovava in un mondo stranissimo, costruito duemila anni prima, e l'installazione utilizzava questa atmosfera baluginante, spettrale, la persona non capiva dove si trovava, era un mondo metà fantastico e metà reale. L'atmosfera provocava la persona e la portava a uno strano stato di quasi follia, e incominciava a credere, come in sogno, che forse le automobili anticamente percorrevano le strade di Costantinopoli.

Ovviamente c'era anche una grande quantità di visitatori lucidi, normali, che interpretavano l'installazione semplicemente come uno scherzo divertente. In questo gli veniva in aiuto la grande quantità di scherzi e barzellette che abbondano in molti luoghi pubblici, dove lo scherzo si mescola alla realtà, in particolare a Disneyland, dove molto viene proposto in chiave umoristica. Il pubblico "colto" capiva di trovarsi di fronte a una burla e diceva "Che bello scherzo! Ma guarda che autore spiritoso!"

Bisogna dire che la valutazione di questo lavoro era analoga a quella che abbiamo citato analizzando il lavoro *Un caso insolito*. Dato che tutto avveniva nell'ambito di un festival, chi lo sapeva poteva pensare che si trattasse di una produzione artistica, chi invece non lo sapeva, si trovava in uno stato intermedio tra la fiducia e lo scetticismo.

Rimane anche qui aperta la questione di cosa sarebbe successo se, chi amministra la Cisterna, avesse deciso di lasciare l'oggetto per un tempo più lungo. È ovvio che se fosse rimasto in pianta stabile, avrebbe in qualche modo influenzato l'atteggiamento dei turisti nei confronti di tutto quanto era esposto in quel luogo. Anche le vere colonne di marmo sarebbero sembrate un po' di compensato, la gente avrebbe sospettato in tutto lo scherzo di un qualche sconosciuto umorista, posizionato per qualche fine oscuro. Ma sarebbe stato troppo, qualcosa di incomprensibile in un posto così serio, e abbiamo dovuto rinunciarci.

In ogni caso, ripeto, l'effetto artistico, se si può usare questo termine, consisteva esclusivamente nell'immagine dell'automobile. L'arte stava solo nell'avere in qualche modo utilizzato o copiato gli standard oramai conosciuti dell'affre-

sco romano per nostre manipolazioni artistiche. Lo stesso, in fondo, che era avvenuto per *Un caso insolito*.

Ma per noi, che lì iniziavamo il nostro tragitto nella realizzazione di progetti d'arte pubblica, questo "appiccicare" (non so in che altro modo chiamarlo), questo inserire il progetto artistico in una situazione naturale, questo legare il proprio a un progetto antico, quasi partecipandovi, è risultato molto stimolante e molto, mi è difficile trovare un termine, "giocoso", "provocatorio", "seducente"; in ogni caso esisteva sicuramente una certa dose di gioco e il desiderio di partecipare in qualche modo a un mondo che non t'appartiene, e che non sa nulla di te.

Un'altra installazione che ha utilizzato una situazione, per così dire, riscaldata si chiama *Fontana* e l'abbiamo realizzata nella piccola città olandese di Middelburg. Si tratta di una città antica con edifici antichi, chiese bellissime con bellissimi campanili, un antico municipio (che però abbiamo saputo dopo essere stato ricostruito dopo un bombardamento avvenuto durante la seconda guerra mondiale). L'amministrazione cittadina aveva bandito un concorso per la costruzione di una fontana nella piazza principale, ponendo delle condizioni piuttosto rigide. Il fatto era che la piazza veniva regolarmente occupata da un mercato per evitare di occupare troppo spazio, la fontana doveva essere larga 40 centimetri e lunga 3 metri. La condizione principale era che neanche una goccia d'acqua doveva cadere oltre le dimensioni indicate. Abbiamo elaborato un progetto e, dopo qualche tempo, ci è stato comunicato che si poteva realizzare.

Il progetto è un modellino della città, o per meglio dire del suo centro, con il municipio e le case circostanti, posto su un piedestallo di bronzo relativamente alto. Si tratta di un tipico modellino d'informazione turistica, come se ne vedono in tanti posti. In due punti ai lati del piedestallo stanno due fori su ognuno dei quali è scritto: "Potete guardare nei fori per vedere l'impianto fognario del XVI secolo". Guardare nei fori dai lati è molto scomodo, ma la curiosità è tanta. L'osservatore deve quindi sedersi su una delle due sedie (anche loro di bronzo) che si trovano ai due lati del piedestallo. Non appena ci si siede, scatta un meccanismo che si trova all'interno della sedia e dal sedile incomincia a scendere un getto d'acqua. La persona seduta sulla sedia non se ne può accorgere perché guarda nel buco, ma se ne accorgono benissimo tutti gli altri che incominciano a ridere a crepapelle – in generale è sempre divertente ridere di una persona capitata in una situazione goffa e imbarazzante. Ecco in che modo strano "funziona" la nostra fontana.

Facendo questa cosa noi sicuramente ci siamo riferiti alle tradizioni sempre esistite nelle piazze medioevali di tutta Europa, e a quella atmosfera di allegria, scherzi e umorismo piuttosto volgare che doveva sicuramente esserci. L'atmosfera stessa dei mercati che avvengono su quella piazza con le loro giostre e attrazioni, l'aria festosa e carnevalesca dimostra che il passato vive sta-

bilmente in una città che mantiene il suo aspetto e le sue tradizioni medioeva-li. Quindi una situazione di presa in giro, di scherzo come quella creata dalla nostra fontana corrispondeva appieno, pur con la sua relativa pesantezza, alla situazione circostante. Ovviamente una cosa importantissima è stato il consenso non solo degli abitanti della città, ma anche dell'amministrazione che aveva commissionato la fontana, o per meglio dire, che l'aveva selezionata in concorso. Non sapevamo se gli amministratori avessero abbastanza senso dell'umorismo per accettare la parte scherzosa del monumento. Per nostra fortuna il loro senso dell'umorismo era a posto: lo stesso sindaco e il suo aiutante si sono seduti sulle sedie, hanno guardato nei buchi e se la sono fatta addosso, tra le risate generali degli abitanti di Middelburg. Dopo la fontana è stata preda dei bambini che saltavano premendo sulla sedia. L'impressione è stata che alla città il nostro manufatto sia piaciuto.

Il nostro fine non era solo quello di fare una cosa ridicola, umoristica. Per noi era soprattutto importante che l'aspetto, il materiale dell'oggetto, non facessero in alcun modo sospettare che fosse stato fatto in quel momento, tanto meno in stile modernista; volevamo fare in modo che la cosa s'inserisse nell'ambiente e sembrasse un oggetto antico, immancabile e conosciuto da tutti, qualcosa che non era stato costruito ieri, ma che era un "abitante", forse secolare della città. Da qui il bronzo consumato, le sedie consumate, tutto imitava qualcosa che era già stato usato da molto tempo. Il numero sembra sia riuscito: le vecchiette dicevano che lì c'era stata una fontana simile, forse i particolari erano diversi, ma qualcosa di simile sì. Questo ci ha fatto piacere. La conferma ci è venuta dal fatto che, nonostante l'immagine della fontana ci sia venuta dal subconscio, quando abbiamo girato per la città dopo la fine dei lavori, ci siamo accorti che molti piedestalli barocchi, quasi identici al nostro, stavano in vari punti della città. Evidentemente l'immagine della fontana era già radicata da qualche parte, anche se noi non ne sapevamo nulla, non avevamo mai girato per la città prima e non sapevamo che cosa ci fosse.

Questa fontana, con il suo scherzo bonario, ha soddisfatto anche un'altra esigenza importante che ci eravamo posti: ogni città medioevale, e ogni città in genere, deve avere un suo cosiddetto "oggetto incisivo", che diventi per il turista un segno nel ricordo della visita alla città stessa. Un luogo dove il turista potrà fotografare se stesso, la sua famiglia o il gruppo con il quale è venuto a vedere la città, in modo che l'oggetto sia lo sfondo per questa fotografia. Questo è il fine che perseguivamo e che speriamo sia stato raggiunto.

Un altro progetto d'arte pubblica che ha un legame totale con l'ambiente circostante, è stato da noi fatto in una cittadina italiana in Toscana. Faceva parte del programma Arte all'Arte; in sei località della Toscana sono stati invitati sei artisti perché scegliessero dove realizzare i propri lavori. L'idea era che i lavori dovevano essere temporanei, ossia si trattava di un'esposizione che doveva essere sosti-

tuita l'anno seguente con l'esposizione di un nuovo gruppo di artisti. Nell'ambito di quest'iniziativa abbiamo visitato Colle Val d'Elsa cercando un luogo dove mettere qualche cosa. Ma come ho detto nella premessa questa formulazione è sbagliata, in realtà cercavamo di metterci sotto le influenze e gli effetti della situazione circostante, questa ci doveva dettare sia l'idea che l'immagine e il tema, insomma tutto quello che ci serviva per il lavoro.

Colle Val d'Elsa, esattamente come la medioevale Middelburg, come la Cisterna e Santa Irene, è un caso ideale per questo tipo di esperimento. Si tratta di una delle più belle cittadine della Toscana, con mura trecentesche perfettamente conservate, porte, torri medioevali, vie lastricate. Il tutto su una collina piuttosto alta. Non si poteva immaginare nulla di meglio dal punto di vista del romanticismo e della nostalgia per l'antica cultura italiana. Camminavamo per ore per la città e respiravamo l'aria del suo glorioso passato. In tutte le città italiane, le case si fondono benissimo con la terra, con il bellissimo paesaggio delle colline toscane circostanti e con lo splendido, pallido cielo raffigurato dagli affreschi di Piero Della Francesca. Noi siamo totalmente affondati, come mosche nel latte, in quell'atmosfera ben nota a ogni turista e splendidamente decantata in tutti i romanzi e i poemi romantici, lo spirito di Dante passeggiava letteralmente in quei luoghi. Siamo usciti dall'alta cerchia di mura e abbiamo notato il pendio del monte, in lontananza i vigneti e l'orizzonte collinoso, sotto di noi l'erba alta, sulla quale non camminava nessuno, mentre dal basso in alto saliva un sentiero per turisti che portava alla stazione dei pullman vicino alla porta della città. All'improvviso abbiamo avuto un'idea: mettere in mezzo all'erba, in prossimità del sentiero in modo che fosse visibile, un'antica colonna di marmo. Ovviamente il capitello non doveva essere corinzio o dorico, ma più semplice. La colonna era quasi completamente affondata nella terra, si vedeva cioè solo la sua parte superiore che spuntava da terra leggermente inclinata per un'altezza di 1 metro e 20 centimetri. La parte superiore, piatta della colonna è ben visibile a coloro che le passino vicino. Su questa parte superiore, in bassorilievo, è scolpito un libro. C'è una storia separata di come abbiamo realizzato la colonna in un antico laboratorio di scultura a Carrara che esiste già da seicento anni, e la polvere che lo riempie è il prodotto di molature e lisciature del marmo fatte, forse, da artisti del rinascimento, magari da Michelangelo stesso. Sulla parte superiore della colonna abbiamo fatto scolpire un libro aperto, sulle cui pagine erano incise delle parole. Il testo, in italiano, diceva: "Una volta ero giovane e con le mie compagne reggevo un portico. Il tempo, impietoso con me, lo ha per metà riempito di terra. Il tempo passerà veloce, io sarò completamente ricoperta dalla terra e il viandante, passandomi sopra, non saprà nulla di me." Questo epitaffio, tradizionale nella sua forma, è un'improvvisazione nello spirito del romanticismo tedesco, nello spirito degli scritti che avrebbe potuto, contemplando quelle rovine, comporre un poeta tedesco, o anche russo.

L'intorno della nostra colonna è indicibilmente romantico: a sinistra – il pendio del monte e il magnifico paesaggio, a destra sorge un muro di pietra e parte di una torre. Con incredibile interesse e felicità scoprimmo che esiste una leggenda intorno a quel muro, ma, come spesso succede, lo apprendemmo dopo, a lavoro eseguito. In realtà quella torre è molto famosa in Italia, dato che proprio da essa si è gettata un'eroina del poema dantesco (nel XVI canto dell'*Inferno*). Aspettava il suo amato e, saputo che era morto in guerra, si è buttata di sotto.

A nostro maggiore orgoglio, la colonna è rimasta sul luogo stabilmente, dato che è piaciuta ai cittadini e al sindaco di Colle Val d'Elsa. È lì ancora adesso il che, ovviamente, ci fa molto piacere, perché avere un lavoro nella grande Italia è il sogno di ogni artista. È diventata parte della città, del paesaggio, non semplicemente parte di un'esposizione in galleria. La città non l'ha scaricata, l'ha accolta, anche se l'"autenticità" storica della colonna non potrebbe reggere la minima critica, dato che sul monte non avrebbe potuto esserci un tempio romano, né tanto meno greco neanche per l'immaginazione più folle. Di scolpire in cima alla colonna un libro sarebbe potuto venire in mente a qualcuno solo nel XVII secolo, mentre un'iscrizione in tono così nostalgico avrebbe potuto essere composta solo all'inizio del XIX, nel fiorire al romanticismo. Ma il problema non era l'autenticità o l'imitazione piuttosto trasparente della cosa, quanto l'avere ben ascoltato il *genius loci*. Anche al turista risultava indifferente l'autenticità della colonna, era importante che esistesse e che istigasse a sognare, a pensare al passare del tempo, all'eternità.

E di nuovo la domanda: dove sta l'artisticità, quando siamo di fronte a una aperta falsificazione di un oggetto, oltretutto, di tipo assolutamente anonimo? Al giorno d'oggi, con il culto della paternità artistica, in un oggetto deve necessariamente distinguersi lo stile caratteristico dell'artista, in modo che si possa riconoscere l'autore a prima vista. Tra l'altro, poco lontano, in uno dei parchi della città, si trovava una scultura di mattoni nella quale era facile riconoscere la mano minimalista di Sol Lewitt. La colonna, invece, era assolutamente priva d'ogni indizio di paternità, era assolutamente anonima, e nessuno avrebbe potuto dire che questa appartenesse a una persona reale. Comunque c'era una colonna, qualcuno ci ha scolpito sopra qualcosa, qualcuno ci ha scritto. Ma è proprio l'anonimità a essere la condizione caratteristica di tutta l'idea. L'oggetto non doveva essere percepito dall'osservatore come "d'autore", ma al contrario, come qualcosa che si è sempre trovato in quel luogo: non si sa chi l'abbia fatto, a chi sia venuto in mente di interrare la colonna e di scriverci sopra. Si parla di un'antichità della quale non si è conservato il nome del creatore, basti il fatto che si tratta di antichità.

Comunque il tema è interessante, è veramente importante per noi sapere che una determinata cosa sia stata fatta da Michelangelo, o ci basta il fatto che

l'oggetto appartenga a quel tempo e sia completamente immerso nella sua atmosfera? In questo senso si può paragonare questo stato alla coscienza di un bambino che apre un libro, legge il testo e guarda le figure. Sicuramente (lo confermano i miei ricordi) allora non ci passava per la testa nessuna domanda su chi avesse disegnato le illustrazioni, Konashević o Suteev (illustratori di fiabe per bambini n.d.t.) o su chi avesse scritto il testo, Chukovskij (poeta e autore di fiabe degli anni tra le due guerre n.d.t.) o qualcun altro. Il Dottor Aybolit (personaggio delle fiabe di Chukovskij n.d.t.) era sempre esistito, le rappresentazioni del dottore erano sempre esistite, lui era sempre stato in mezzo agli animali – per la percezione infantile questa era la cosa più importante, non lo stile di Konashević o Kanevskij anziché i testi ironici e imitativi di Chukovskij e Marshak. Quindi, nel giudicare l'artisticità di questa idea, viene piuttosto in mente di paragonarla a un normale falso, a una finzione che funziona come l'originale. La cosa importante è che la "colonna" o la "fontana" si inseriscano nel tessuto organico della reale vita storica di un dato luogo e siano in sintonia con la sua "atmosfera".

Ma ancora: dove sta l'artisticità di un oggetto simile? Penso che questa non debba essere ricercata realizzando qualcosa che abbia un'immagine fortemente visuale o, nel nostro caso, scultorea. Si tratta piuttosto di ricercare nell'oggetto un aspetto educativo-letterario. È chiaro: nel mondo odierno, nel mondo del turismo superficiale da pullman, dove scorrono fermate con il nome di "Cappella Sistina" o "Basilica di S. Pietro", in questa atmosfera di velocità e corsa continua, la colonna con questa scritta si rivolge all'idea dell'arresto del tempo, del rallentamento, del ritorno ai vecchi tempi di placido romanticismo, quando una persona poteva leggere un libro in solitudine e riflettere, immergersi nella musica in una sala da concerto, senza pensare di dovere scappare da qualche parte. Questa è una "propaganda" volutamente conservatrice, con l'idea del ritorno al passato: torniamo ai tempi nei quali potevamo guardare qualcosa senza alcun interesse utilitario o turistico, nei quali potevamo meditare sull'inutilità di tutto quanto sia terreno, sulla bellezza del passato, sul fatto che siamo solo granelli di sabbia nel tempo, e altri argomenti simili.

In questo modo la colonna (e soprattutto l'iscrizione su di essa) agisce in favore, a nostro avviso, di un atteggiamento verso l'oggetto artistico prettamente conservatore, anzi, per meglio dire, reazionario. "Guardate indietro!" – sembra dire la colonna. – "Non sappiamo cosa ci sarà davanti a noi, ma sarà tutto fulmineo e poco serio. Ma il passato merita di stargli ancora una volta vicino, di guardare ancora una volta il paesaggio, non nel senso di correre a vedere la prossima città o precipitarsi al bar, ma il paesaggio che sarà sempre magnifico, domani come ieri, come sarà molti anni dopo che saremo scomparsi."

Nel 1996, su commissione della Biblioteca Nazionale Tedesca, abbiamo realizzato a Francoforte un'installazione intitolata *Ali*. Nonostante questa si trovasse all'interno di un edificio, la si può considerare un progetto d'arte pubblica, dato che una biblioteca, ovviamente, non è una sala d'esposizione, e le persone al suo interno, leggendo e occupandosi di lavori scientifici, non sono assolutamente nello stato d'animo di contemplare oggetti artistici, tanto meno di tipo modernista; anche se, d'altra parte, la richiesta di un'opera d'arte per la biblioteca presupponeva la creazione di un'atmosfera raffigurativa che potesse coniugarsi ai quadri, affreschi e altri oggetti d'arte già presenti sulle sue pareti. Decidemmo di fare un lavoro in cui una metà fosse come un'opera d'arte e un'altra non avesse nulla di artistico, che non fosse cioè un prodotto artistico, ma una sorta di riflessione, una circostanza inserita *a latere*, che valutasse dall'esterno l'opera e si fosse come incollata al lavoro arrivando da un altro mondo. Ma da quale mondo? Dal punto di vista dell'osservatore, o più precisamente, dei lettori che frequentano la biblioteca. Ma descriviamo il progetto con ordine: la parte artistica consisteva di tre grandi tavole bianche, come quadri, messe nella tromba delle scale che dal garage portavano ai quattro piani della biblioteca. Si tratta di un passaggio di servizio, senza fronzoli, quello che in russo si chiama "entrata nera". In questo passaggio abbiamo disposto verticalmente, lungo tutta l'altezza delle scale tre quadri che raffiguravano un unico soggetto. Il quadro inferiore era completamente sporco di fango, il secondo un po' più pulito, vi si intuiva un poco del testo e dell'immagine, e l'ultimo era completamente pulito, su di esso c'era solo l'immagine di due ali e, agli angoli, due "voci", un dialogo tra due persone le quali chiedevano di chi fossero queste ali (ecco perché l'installazione si chiama *Ali*).

Lo stile dei dipinti non aveva nessuna connotazione classica, minimalista, astratta o altro: i quadri non potevano essere definiti in senso estetico, dato che assomigliavano più che altro a un oggetto temporaneo a uno stand: lo stile era quello degli stand e lo era anche il materiale, compensato. Per qualche motivo, nella parte inferiore, lo stand è inzaccherato di fango, dopo, chissà perché, diventa più pulito. Vedo che, raccontando, mi sto già muovendo verso la zona dell'interpretazione, difatti le interpretazioni, le domande e le perplessità riguardo all'oggetto appeso appartengono all'altra parte dell'installazione, che erano delle vetrine semicircolari che stavano di fronte ai quadri dove, sottovetro e illuminati da piccole lampadine, stavano in ognuno dei tre piani più o meno quindici fogli di testo.

Il testo simulava le opinioni dei frequentatori della biblioteca, i lettori che erano usciti sulle scale a fumarsi una sigaretta o a chiacchierare, dato che nelle sale di lettura non si parla. Chiacchierano o guardano da soli queste tavole bianche o sporche di fango, e cosa viene in mente a qualcuno che non capisce nulla né dell'arte contemporanea, né di arzigogoli filosofici? Si chiederà qual-

cosa, o chiederà qualcosa a qualcuno, o esprimerà qualche reazione verbale.
Qui abbiamo tutto il possibile spettro di opinioni: dall'incomprensione irosa
("non capisco perché abbiano appeso una tale schifezza, è una vergogna"),
fino a ragionamenti di tipo morale, etico o filosofico. Insomma tutto il ventaglio di opinioni, da quelle più banali a quelle più "elevate".
In una parte dell'installazione sta ciò che bisogna guardare, l'altra appartiene a
coloro che guardano i quadri. Questa divisione, questa lacerazione tra ciò che
è visto e colui che vede, crea una situazione curiosa nei visitatori, dato che
ognuna di queste opinioni, e ce ne sono di tutti i tipi, dà l'impressione di avere qualcuno che ci parla letteralmente accanto – l'effetto generale è quello di
stare origliando i discorsi di qualcuno.
Che posizione deve assumere allora l'osservatore rispetto a questa doppia
installazione? Ovviamente non ci possiamo immaginare che qualcuno legga
tutti i testi, la gente oggi non ha tutto questo tempo, e la scala di un'entrata di
servizio non è un luogo frequentato da persone in uno stato d'animo da visitatore di mostre, è un luogo dove si arriva casualmente, per starci poco tempo
e fare quattro chiacchiere. Quindi, nella migliore delle ipotesi, verrà letto un
solo testo, o non verrà letto nulla, qualcuno potrà dire "ecco, di nuovo questo
dannato concettualismo, oramai si vede proprio di tutto", ma l'installazione,
comunque, è orientata verso qualcuno che abbia la possibilità di distaccarsi
dalla propria condizione quotidiana. L'idea dell'installazione è direttamente
collegata alla biblioteca, al concetto di lettura, si rivolge a persone che leggono e non fanno semplicemente correre gli occhi sullo schermo di un computer (tra l'altro, pare che anche nei computer si possa leggere, ma non ne so
nulla, dato che non ne posseggo uno), prevede che chi sia orientato verso la
lettura abbia capacità di approfondimento, che cerchi di approfondire e chiarire il contenuto di qualcosa che vede.
Il contenuto di questo lavoro è un tipo di "lettura istruttiva". Abbiamo tutti
una grande esperienza di questo tipo di procedura, a cominciare dalla lettura
delle istruzioni su un barattolo di caffè in polvere o di un nuovo aspirapolvere. Nel nostro caso, pur in forma di opinioni, abbiamo delle istruzioni che ci
chiariscono cosa si possa pensare del quadro e come si possa capirlo. Il testo
ha la funzione di illustrare i quadri, e il visitatore deve chiarire a se stesso che
cosa bisogna vedere dietro a ciò che gli sta di fronte. In questo modo sorge
immediatamente una concezione ironica e una comprensione del fatto che
per ogni persona esiste un'opinione diversa, e che nessuna di queste è esaustiva. Ogni opinione è, di per sé, limitata passando da un piano all'altro e, se
anche fosse possibile leggere tutti e sessanta i testi non sarebbe comunque
possibile esprimere un giudizio definitivo su cosa sia davvero quell'oggetto.
Insomma, nella persona deve nascere una sensazione di dubbio relativistico,
che affermi che una comprensione definitiva di ciò che l'autore intende (l'eter-

na domanda: che cosa voleva dire l'autore con la sua opera?) non può esistere. Ma a questo punto nasce anche un'immagine più omnicomprensiva: l'opera d'arte, nella sua essenza è un campionario polifonico di reazioni, significati e interpretazioni che, senza fine, si intersecano reciprocamente su più piani. Possiamo allora chiudere questo cerchio di pensieri in rotazione continua, capire che ci troviamo di fronte al dannato "concettaualismo" e così riporre il problema in un cassetto, dato che, si sa, il concettualismo è sempre poco chiaro e lascia tutto aperto e indefinito. Oppure possiamo continuare al nostro interno lo stesso lavoro, aprire quel rubinetto che è, in fondo, il motivo per cui si è tentato tutto questo. Continuare insomma a fare roteare domande senza fine e arrivare a una conclusione che arresti questo *perpetuum mobile*.

Our first lecture today will be dedicated to the analysis of those public projects that are directly connected with the use of the real situations where these projects are built. In this case, the term "real situation" should be understood to mean the ordinary, natural situation, that reality which is already charged with a specific meaning and a defined function. That is, it is as though the place has already been warmed up: this place is already quite recognizable by visitors and local residents in terms of meanings that are sufficiently distinct, clear and familiar to everyone. In other words, the function of this place is clearly understood by any person who visits. It is already familiar in all of its hypostases—how it should be visited, how one should look at it, what might occur here, i.e., perhaps this is the very reason a person would come here. The use of this real situation in the goals of creating the project and ultimately of the project that will actually be built is connected with the fact that your project should consider all the circumstances of the functional use of the place. Your artistic creation works precisely thanks to such consideration, and not merely with the material and visual material at hand. Your project also works with that specific meaning, those thoughts that are very familiar in this place and are very readable.

Another circumstance of this place is connected with the fact that high energy is present here. There are places proposed for projects that have average or even weak energy. In this case, the artistic project excites, provokes some sort of energy that is not so strong in the surrounding space or that is sufficiently chaotic. But the places we shall discuss in this lecture have a very high level of activity, tension in their aura, their "field." Working on public projects in such an instance, you must pass between Scilla and Kharibda: if you make your project correspond too closely with the meanings that this place already has, if you are too much under its influence, if your work is too parallel to this place, then your project will not be noticeable; if you ignore the medium and enter into confrontation with it, then you risk that it will expel you and reject you entirely and the things will be viewed as alien, and no one will pay any attention to them. Therefore, what is required is to find the appropriate balance so that these things fully consider the activity and meaning already present in these places, while at the same time adding something new to them. Hence, when you are moving downward along the current of a mountain stream, you have to

use its flow and at the same time, direct yourself so that you do not capsize and drown.

Now, so that what we have said will not be too distracting, we shall look at concrete examples, specific public projects, as we shall do in the subsequent lectures, and each time we shall analyze the corresponding circumstances.

I think it was in 1995 when it was proposed that we make an installation at the Istanbul Biennial. In viewing various places that might be suitable, we settled on two spaces, one the Church of St. Irene, and the other the Cistern. The Church of St. Irene is one of the most ancient and most revered monuments of early Christianity, a temple that was built, it seems, in the fourth century. It has not existed as a functioning temple for many years already, but rather it is merely a monument to antiquity. The inner and external facades are in excellent condition, it has been very well preserved, but it is entirely empty inside, without the slightest bit of furniture, and is simply visited by tourists as a relic of the Christian world. And, what is particularly important, the original Christian spirit is completely preserved in it, that special religious tension, the "spirit of the place" is very palpable. The atmosphere is filled with magic, mystery, and is saturated with a sacred trembling. When we entered this place, we saw that there were already a few installations for the Biennial that made use of this dwelling in ways similar to how they used old churches in the Soviet Union—like a theater or a place for performances (that is, these places were used completely as "empty space"). To do this seemed to us entirely barbaric and out of the question, and we created an installation that was called *An Extraordinary Incident* and that "worked" precisely with this inner setting.

The entire floor inside the Church of St. Irene is covered with boards to preserve and protect the original mosaic work. We asked for the floor to be uncovered in one spot and, as we expected, it turned out that the internal, that is, original floor of the Church of St. Irene was beautifully preserved and was, like everything at that time, an ornate stone mosaic, an intricate, unbelievably beautiful colored stone drawing. A barrier was placed around this opening in the wood floor that revealed the original floor below, and a metal sign with a text was placed next to the barrier. The text tells how a resident of Cologne, an accountant, visited this temple recently. Until that point, nothing extraordinary had ever happened in his life, except for one thing. Before he would begin to undertake any calculations, he would always, involuntarily, automatically, sketch out certain designs and drawings on paper. When he visited the Church of St. Irene and saw the piece of floor that was revealed, he unexpectedly saw that beneath it were the very same designs that he had produced not long ago with his very own hand.

Then he told the director of the museum that he knew what design was under the entire floor of the church and that he could draw it. When scholars were invited and made holes in various places on the floor, it was discovered that the designs on the original floor corresponded exactly with those drawn by the German accountant. An explanatory sign was placed here as a reminder of this strange story that doesn't have any rational explanation.

How does such an installation work? Primarily it is aimed at the viewer who is not at all prepared for the fact that this is some sort of performance or artistic installation that is part of the Istanbul Biennial. It is assumed that this inscription is always here along with the barrier, and that this part of the floor is always exposed. Consequently, this inscription belongs not to an artistic project, but to the local administration that often accompanies cultural objects of museum quality with such inscriptions, and therefore, this is an absolutely genuine story that must have occurred here at some point in the past. This is logically provided for, too, since this is a sacred place and apparently something like this should have happened here. In this way, it is as though the miracle confirms the sacredness and power of this place that evoked such a miraculous effect in the psyche of a person who previously had lived an ordinary life. Furthermore, there are many connections here with the problem of reincarnation, and perhaps this person lived 2000 years ago and this is the very same person who made the original floor. But this was revealed only in this miraculous place, under the influence of the charged atmosphere of the temple.

Let's draw some conclusions. Two layers are operating in this installation that appeal to two types of people: to the "naive person" who completely believes this inscription (and, very importantly, this inscription is made from very solid material, I repeat, from metal with an affixed photograph of the person who experienced this miracle), who trusts everything that might be officially placed and engraved in this serious, historically important place. Simultaneously, the installation is aimed at the skeptical viewer who suspects falsity, irony and trickery in everything. He doubts this text because, although this story may be described here correctly and logically, he doubts the veracity of the inscription as to whether or not the scholars were right, whether the administration in charge of this cultural monument was right, and whether such a thing is at all even possible. That is, he finds himself in a fluctuating state between belief in this inscription and doubt.

Naturally, the question arises as to the "artisticness" of such an installation. Is this deceit, a provocation by an artistic object? An answer to this question exists only for those visitors who are aware that this is not just a tourist object, but was made during the Art Festival, during the Istanbul Biennial,

that it is a part of this artistic program and, consequently, this thing was made by an artist. The question as to whether this was made by an artist remains unclear, since there is no inscription anywhere that tells us we have here an installation, the author of whom is such-and-such an artist. Everything is presented anonymously, without a signature.

Therefore, from three possibilities, there remain only the first two: oriented toward the naive viewer, and toward the skeptical, ironic viewer. The third viewer, the viewer of the artistic exhibit, remains problematic. After the close of the Biennial, this installation was completely dismantled. That is, of course, the floor remained, and perhaps even the hole in the wooden floor, but neither the barrier nor the text describing the miracle that occurred were left in place.

Hence, we are faced with the question about the time that an installation functions within the framework of some sort of artistic biennial. And there is yet another question: could the museum administration and those who are in charge of the tourist sights have left this installation up permanently? The question is difficult, since when we talked about this topic with visitors, they said that this was a question of morality. Does the lack of seriousness and irony of this installation, its provocative nature, correspond to the serious spirit of a great monument? This remains a question to this day. Suffice it to say that we have raised the question here as to whether a project is temporary or permanent.

The second installation, also built during the Istanbul Biennial, is called *The First Image of the Car* and it was built in a no less historically significant monument in Istanbul called the Cistern. The Cistern was built in even more ancient times than the Church of St. Irene, and belongs to the beginning of the first century of the Common Era. It was built by Constantine. The entire dwelling, located in part below ground and in part a little above, and now entirely underground, represents a gigantic reservoir where water was collected for the whole city. Today this Cistern is virtually empty; water covers only the bottom, to a depth of about one meter. The entire place is completely dark, and is only weakly illuminated by light bulbs. In Istanbul this is a very significant tourist sight visited by all who come here. Along the walls between the columns runs an uninterrupted wooden terrace, along which the viewer can walk and look at the sights arranged along the walls and semi-submerged in the water, the diverse marble columns, the remnants of capitals, some enormous marble blocks. All of this is accompanied by inscriptions running along the walls that tell about this fragment— the head of Zeus, or that strange bas-relief on the column etched in memory. . . . In other words, while walking along the viewing path, the tourist reads a running chain of cultural-historical information.

We conceived of the following for our installation. We made an artificial stone of plywood and boards, 1.5 meters by 1.5 meters, covered by gypsum so that its appearance resembled a large marble fragment. On one side of this marble fragment I drew a chariot with a standing Roman driver riding in it with his cape flapping behind him and a helmet on his head. But harnessed to this chariot, strange as it might seem, was not a horse but rather an automobile. Shafts were attached to the front windows of the automobile, and like a horse rearing on its hind legs, the automobile races in front of the chariot. Moreover, this is not just any old automobile, but one that resembles those yellow taxis that rush about Istanbul today. As a whole, this all resembles an old fresco that somehow wound up here and is preserved by the museum workers of this very same Cistern. We dragged this work into the Cistern and placed it in the water so that it was halfway submerged just like the similar marble fragments nearby, and we illuminated it with a spotlight so that it would completely blend in as a historical rarity with its neighbors to the right and left of it. Of course, no one would have paid any attention to it, since semi-darkness reigns all around and it is difficult to discern anything down below. But we attached an explanation board to the barrier just like the other boards hung along the balustrade. On this board we placed a sketch under glass and in a metal frame of the same thing that is on the "stone," as well as an accompanying text. The text, written in an absolutely scholarly-historical style, spoke of the fact that in the first, second and third centuries wealthy Romans had the habit of harnessing to their chariots not donkeys and horses, but automobiles. Moreover, whenever there were major traffic jams, they had to unhook the automobiles from the chariots and harness ordinary horses to them. But when these Roman patricians would set off for their country estates, they used precisely these kinds of automobiles for speed. The inscription was written entirely in the style used in tourist guidebooks, and the board did not differ from all the others in appearance.

The effect was calculated to work in the same way as in the installation *An Extraordinary Incident* in the Church of St. Irene. The viewer would read this inscription, and he would believe and not believe, so to speak. Furthermore, he didn't know how to interpret the automobile on the marble block that was submerged in water. I repeat, a large quantity of naive people, nonetheless, despite the fact that the automobile was impossible during the Roman era and every person knew this, would begin "to believe" thanks to the very situation of the interrelationship between the stone block and the serious "scholarly" text. It was as though one confirmed the other. The text confirmed the historical "veracity" of this stone block, and the "marble" block was given serious commentary. But the very atmosphere inside the

Cistern exerted the most powerful persuasiveness. The atmosphere was exceptional and unique for any consciousness: a person found himself in such a strange world that was built two thousand years ago, and the installation made use of this illusory, spectral atmosphere, where a person, not knowing himself where he is, is in a semi-fantastic, semi-real world. The atmosphere provoked him and he would find himself in that strange semi-insane state, when he would begin, like in a dream, to believe that perhaps automobiles really did ride through the streets of Constantinople a long time ago.

But, of course, there were also lots of sober, normal people who interpreted this installation exclusively in the spirit of a light-hearted joke. What aided this interpretation is the enormous quantity of all kinds of amusements and anecdotes that adorn many public places, where a prank is intertwined with seriousness, in particular, places like Disneyland where many things are presented as humorous. The "enlightened" viewer would understand that what was before him was a good-natured prank and he would say, "What a great joke! What a witty author!"

It should be said that the evaluation of such a work can be reduced to approximately the same as that which we applied in our analysis of *An Extraordinary Incident*. Since this took place within the framework of a city festival, anyone who knew this could surmise that this belonged to some sort of artistic production, and those who didn't know this would find themselves in this glimmering intermediary state between belief and disbelief.

And so the question remains open as to what would happen if the administration that runs this Cistern were to decide to leave this installation in place for a longer time. Of course, if it were left as a permanent one, to a certain degree it would affect the tourist's attitude toward everything on exhibit there. The real marble columns would also become problematic and would look like veneer, and the tourist would suspect pranks by some incomprehensible humorist behind everything displayed with some confusing goal. But this would be excessive. There would be no reason for this for such a serious place, and the installation had to be dismantled.

In any case, I repeat, the artistic effect, if we can speak about it, is contained exclusively and only in the actual depiction of the automobile. In fact, the only art here was that someone copied or made use of already familiar standards of Roman frescos for his own artistic manipulations. The same is true, by the way, in *An Extraordinary Incident*.

But for us, who began from their own "distance" to make public projects, this "sticking" (there is no other way to describe it), this insertion of the artistic project into a natural situation, the linking of one's own project with an ancient one, the sort of co-participation in a great, ancient project was

very stimulating and very, it is even difficult for me to define it, "playful," "provocative," "seductive." In any case, there was some measure of play here and some sort of desire to participate in that world that doesn't belong to you and that doesn't know anything about you.

Another installation that also uses what might be called a place with a pre-heated situation is called *The Fountain* and we made it in the small Dutch town of Middelburg. This is an ancient city with ancient buildings, marvelous churches with columns, and its ancient town hall (though we found out that it had been completely rebuilt after the air-raids of the Second World War). The mayoral office of the city organized a competition for building a fountain on the central square. The competition had very strict terms, since fairs are regularly held in this square. In order that it not occupy too much space, the fountain had to be 40 centimeters wide, 3 meters long and the most important condition was that not one drop of water was to fall beyond the boundaries of the indicated dimensions. We conceived of a project, sent it off and after a time were informed that this project of ours could be realized.

The project represents a model of the city, or more precisely, its main part, standing on a relatively tall bronze pedestal: the model included the city hall that stands on this square as well as the buildings surrounding it. This is a typical informational model for tourists, the kind that exists in lots of places. In two places along the sides of this pedestal there are two holes, and above each one the inscription: "You can look through these openings and see the sewage system of the sixteenth century." It is very uncomfortable to look into these holes from the side, but one really wants to see what's there. And therefore, to do so the viewer must sit down on one of the chairs (also of bronze) that are located on both sides of the pedestal. As soon as the viewer takes a seat, the mechanism located inside the chair begins to work, and a stream of water begins to flow from under the posterior of the viewer sitting in the chair. The person himself sitting in the chair doesn't see this, since he is looking in the hole, but everyone standing around sees this just fine. They are seized by laughter—in general everyone likes to laugh at someone who has fallen into a funny and ridiculous situation. This is the strange way our "fountain" works.

When we were making this thing, of course, we thought about those traditions that always existed in the medieval squares of Europe and about the atmosphere of gaiety, pranks and rather coarse humor that was definitely supposed to be present there. The very atmosphere of the fairs that occurred there, all kinds of carousels, amusements and in general an atmosphere of celebration and carnival—this was all characteristic for the Middle Ages and it remains a constantly living past inside of a medieval city that

preserves its image and traditions. Therefore, the elements of mockery, a prank and humor that is present in our fountain, perhaps even a bit harsh, corresponded entirely with the surrounding environment. Of course, an important circumstance was the consent not only of the residents of the city, but also of the leadership that ordered this fountain, or more precisely, that had chosen it in the competition—we didn't know if the leadership would sufficiently understand the humor and joking nature of this monument. To our great fortune, there was no problem with humor, the mayor himself along with his assistants during the opening of the monument simultaneously sat down on the chairs, looked into the hole and wet their pants, to the common laughter of the residents of Middelburg. After that, children took over the fountain, jumping, pressing on the seats. We had the impression that the city had received our work very well.

Our goal was to make not only a humorous, funny thing. It was also important for us more than anything that the appearance itself, the material used was of such a nature that not even the slightest sensation could arise that this had been made today, or for that matter, in a modernist style. We wanted this work to be completely incorporated into antiquity, so that it would seem indispensable, something that had been standing here for a long time and was an object familiar to everyone, that it had come to life not yesterday, but rather that it had been an inhabitant of this city for an infinitely long time, perhaps even for many centuries. This is why we used the worn bronze, worn seats. It all imitated a thing that had been around and had been in use for a long time already. It seems that this intention was successful. The old ladies of this city said that such a fountain had been here before, that the details were a bit different, but something like this in fact had existed. This was very pleasant for us. Although the image of this fountain was born in the subconscious, we found even more validation when, after finishing the work, we wandered around the city and discovered that similar baroque pedestals, literally the exact same kind, could be found in different places around the city. Vases and different sculptures stood on them. It turned out that the image of this fountain was already firmly rooted here, even though we didn't know anything about this and did not walk around the city beforehand to find out what might be going on here in this respect.

This fountain with its well-intentioned prank also satisfied a very important demand that we had posed to ourselves: each medieval city, and even those that are not medieval, must have its own, so to speak, "sharp object," something that would turn out to be symbolic for the tourist when remembering his visit to this particular city. We have in mind the kind of place where a tourist can photograph himself, his family or a large group who had come

to view the sights of this city, and where this object (in this case, the fountain) would become the backdrop for such photography. We pursued this goal—the creation of an object of memory about this city—and we hope that it was realized.

Yet another public project that also concerns the theme of complete coordination between itself and the surrounding circumstances, something that should have been born of these circumstances, was built by us in a small medieval town in Italy, in Tuscany. This was part of the program Arte all'Arte, when six artists were invited to six cities in Tuscany where they were to choose a place and exhibit their works. In terms of the concept, these were supposed to be temporary works. That is, we are talking about participation in an exhibit that was supposed to be replaced the next year by an exhibit of a new group of artists. Within the framework of this program, we visited Colle Val d'Elsa and searched for a place in it where we could build something. "To search for" in terms of placing an exhibit is not the right way to say it—I referred to this in the foreword. We are really talking about the influence and affect of the surrounding circumstances that are supposed to dictate the concept, the image, the theme and all that was required for the preparation of our work.

Like the medieval city of Middelburg, and both the Cistern and the Church of St. Irene in Istanbul, Colle Val d'Elsa is an ideal instance for such an experiment. This is one of the most beautiful cities of Tuscany, completely preserved, with its walls, gates, medieval towers, stone walkways all built in the fourteenth century and all on a rather high mountain. It is impossible to imagine anything more romantic and nostalgic in terms of old Italian culture. We wandered around the city for hours and breathed in the air of the magnificent past. In all Italian cities there is a marvelous merging of the structures with the ground, with the divine landscape of the surrounding Tuscan hills and with the wonderful pale sky, as depicted in the frescos of Piero della Francesca. We drowned completely, like flies in milk, in the atmosphere that is very familiar to any tourist and whose praises are sung beautifully in all kinds of romantic stories and poems. The spirit of Dante literally wanders around in these places. We exited beyond the tall walls and saw the slope of the mountain, the wonderful groves of vineyards in the distance, the hilly horizon, there was tall grass under us, no one walked on it in this place, and from down below a tourist trail led upward from the bus station to the gates of the city. And the idea emerged immediately: to place amidst this grass, not far from the path but far enough so that you could see it, an antique marble column. Of course, not with a Corinthian capital or a Doric one, but with a more simple capital. This column almost disappeared into the ground, that is, only the top part of the column was

visible, protruding from the ground with a small slant to a height of approximately 1 meter 20 centimeters. I am now telling about the conception, but since it was actually realized, it would be better to describe what it looked like once it had been finished. The upper flat part of this column was clearly visible to those who approached it. A book in bas-relief was etched on this upper part. This is a separate story, how we made this column in the ancient sculpture studio in Carrara. The studio itself has existed for about 600 years, and the dust in this studio has remained from the grinding and polishing of marble, perhaps, by the artists of the Renaissance and even Michelangelo himself. An open book was chiseled out of the upper part of the column and words were carved in this book. The text in Italian proclaims: "I was young once and along with my girlfriends I held up a portico. Time has been merciless toward me, and I have split in half. A short time will pass and I will be completely covered by earth, and the traveler, passing over me, won't know anything about me." In terms of form this resembles a traditional epitaph representing an improvisation in the spirit of German romanticism, in the spirit of inscriptions that could have been composed by a German poet while glancing at these remaining ruins, or by a Russian poet, for that matter.

The surroundings of our column are indescribably romantic. The slope of the mountain and the expansive beautiful landscape is to the left; to the right rises the stone wall and part of a tower. With unbelievable interest and joy we learned that there exists a legend about this wall, but we learned about it later, as is often the case, after we had made our column. It turns out that this tower is very famous in Italy, because it is from here that one of the heroines of a poem by Dante threw herself (in the sixteenth canto of *Inferno*). She had waited for her beloved, and having learned that he had perished in the war, she threw herself down from the tower.

To our great pride, this column has been left standing there permanently, because the residents of the city and the mayor of Colle Val d'Elsa liked it so much. It is still standing there today, which is very satisfying for us, since to have a work standing in magnificent Italy is the dream of any artist. And it has become a part of the city, landscape, and not just a part of an exposition by some gallery or exhibition hall. And the city did not reject it, but rather accepted it. Although, if we think about the "authenticity" of this column, about its historical genuineness, then it cannot withstand the slightest criticism. The thing is that no column or ancient temple, even in the most insane imagination, could be standing on a mountain in Italy. Here, in this place, there were never Roman, let alone Greek, temples. The etching of a book on the top of a column could only have occurred to someone in the seventeenth century. And such an inscription with a nostal-

gic nature could have been done in the beginning of the nineteenth century, in the epoch of flourishing romanticism. But the matter rested not in the veracity and rather transparent imitation of this thing. The whole crux of the matter was the fact that the "spirit of the place" could be heard very well here. And for the tourist the authenticity of the column was not at all important, it only mattered whether it existed and prompted one to dream a little, to ponder time and eternity.

Once again the question arises, wherein rests the artisticness here, since we are talking about a direct falsification, as well as about an object that is of an entirely anonymous nature. In our time, when there exists the cult of authorship, a thing must absolutely stand out by the characteristic style of the artist; you should be able to recognize the artist at first sight. By the way, not far at all from the column, in one of the parks of the city, there is a sculpture made of bricks in which it was easy to recognize the minimalist structures of Sol LeWitt. But our column was entirely devoid of any signs of authorship, it was absolutely anonymous and in general not one single person could attribute its authorship to a real person. It was a column "in general," someone had etched something on it, had drawn something. But it is precisely this anonymity that is a characteristic condition of the entire concept, so that the thing is not recognized by a viewer as having a single author, but on the contrary, it is perceived as having always been in this place. It is not known who made it, who thought of burying the column like this, of writing something on it. This is connected with the fact that we are talking about an antiquity, the name of whose creator has not been preserved—it is merely sufficient that it is an antiquity in and of itself.

In general this is an interesting question: should we know precisely that a particular thing was made by Michelangelo or is it sufficient to know that it belongs to that time, that it is completely immersed in the air of its own time? In this sense, I think that the situation can be compared to the consciousness of a child who opens a book and reads a text and looks at the pictures. Without a doubt, I remember my own experience well. It never entered my head to consider whether Konashevich or Suteev drew these pictures, or who wrote the texts, Chukovsky or someone else. Doctor Aibolit always existed, and the depiction of Doctor Aibolit always existed, he always sat among the beasts—and this was the most important thing for the child's perception, and not the style of Konashevich or Kanevsky, or the ironic and imitative texts of Chukovsky or Marshak who wrote these tales. Therefore, discussing the artisticness of this concept, its artistic value, what comes to mind more quickly is to compare it with an ordinary fake, with a fiction that works just like the real thing. What turns out to be important is merely just how well the "column" or "fountain" fits into the organic fabric

of the actual historical reality of a given place, and whether the work corresponds to its "atmosphere."

And still the question arises, wherein lies the artisticness of such works? I think that an answer rests not in the creation of some sort of vivid, visual, in our case, even sculptural image. We are more likely talking about some educational-literary aspect of the object that has been erected. It is obvious what we are talking about. In today's world, in the world of fleeting bus tourism, where stops rush past the names of the Sistine Chapel, St. Peter's Cathedral, etc., in an atmosphere of speed and rushing about, such a column with such an inscription appeals to the idea of the stoppage of time, a slowing down of movement, a return to the old days of calm, quiet romanticism, when a person in solitude could read a book and think about it, submerge into music in a concert hall, not thinking about having to rush off someplace. In such "propaganda" there is an intentional conservatism, the idea of a return to the past: we shall return to times when we could look at something without utilitarian or tourist interest, we could contemplate the vanity of everything worldly, the wonderful times of the past, how we ourselves are merely grains of sand in time, and other similar lofty subjects.

Hence, this column (and primarily, of course, the inscription on the column), works in our opinion, to the benefit of a principally conservative, or we might even say, reactionary attitude toward the artistic object. "Look back!" is what this column would say. "We don't know what will be ahead of us, but everything will pass by very quickly, and it will all be not very serious. But the past serves so that we might stand by it again, look at the landscape again, not in the sense that we now need to go to the next city or rush off to the cafe, but a landscape that will be eternally beautiful, tomorrow as it was yesterday and as it will be for many years long after we no longer exist."

In 1996 we made an installation called *Wings* by order of the National Library of Germany in Frankfurt. Despite the fact that it was made inside a building, it can be considered a public project, since a library is, of course, not an exhibition hall, and people there, reading and studying scholarly works, are not at all in the mood to behold artistic, let alone modernist, things with their own eyes. Although, of course, the commission of a work of art for a library presumed the creation of some complementary decorative atmosphere in it—the presence of paintings, frescos, and in general something creative that usually exists on its walls.

We decided to make it in such a way that the public project would half-way satisfy this requirement to make something artistic, to hang up a work of art, but at the same time the second half of this work should not be like this at all, that is, it was not any kind of artistic product, but on the contrary,

some sort of reflex, some sort of circumstance that was appended from the side, which would evaluate this work from the sidelines and seem like it had attached itself to this work of art from another world. But from which world? From the side of the viewer, or more precisely, from the side of the reader who visits this library.

We shall describe this "dual" project in order. The artistic part of it consisted of three large white boards, supposedly paintings, which were arranged in a shaft running from the garage upward to the four floors of the library. This was a work passage, and there was nothing formal or imposing about it; it was simply a shaft with stairs, the kind called the "servants' entrance" in Russia. We placed three paintings that formed a single plot together vertically inside of this "servants' entrance." They took up the entire height of this shaft. The bottom painting was entirely covered with dirt, the second was a little bit revealed and behind it could be seen some sort of text and images, and the upper painting was completely clean, but there was not much depicted on it—wings and in the corners "voices," a dialogue of people asking whose wings these were. (Therefore, the entire installation is called *Wings*.)

There is nothing especially classical in style, minimalist or abstract or some other style; these paintings cannot be seen to have any sort of aesthetic meaning, since they represent a kind of bureaucratic object resembling some sort of stand, and they are even executed in terms of materials in the stand genre: on plywood boards. The only thing is that down below these stands are splashed with dirt, and they have become cleaner farther up for some reason. It seems that in telling this story I myself have already entered into the realm of interpretation. And so, these interpretations, questions and doubts about what is hanging here belong to another part of the installation: semi-circular, wooden displays standing opposite these paintings on each floor, where under glass, illuminated from below with small bulbs, there are approximately fifteen pages of text.

These texts seem to record the opinions of visitors to the library, readers who have come out onto the stairwell to smoke or simply to chat, because it is not allowed in the reading rooms. They either chat or in solitude step out here, look in confusion at these white or dirty boards. What enters the head of such a person, who doesn't understand anything about modern art or about any kind of philosophical or generally strange concoctions? He asks himself or someone else and gives some verbal reactions to what he sees. The spectrum of these opinions includes all kinds, from confused anger ("it is not clear why they hung such junk, vileness here"), to all kinds of moral, aesthetic, philosophical and other ruminations. That is, the entire scale of opinions possible, from the banal to the "sophisticated," are represented in these texts.

The installation consists of two halves. On the one hand, there is what you are supposed to view; the other belongs to the people who look at the painting. This rupture, this distinction between what is being viewed and who is doing the viewing creates a certain curious situation for the visitors to this public project, since any one of these opinions, and the scale represents those from the most banal evaluations to the most lofty and intricate, creates the impression that someone, literally a person standing right next to us, is saying something. In general this is the effect of eavesdropping on someone else's words.

What position should the actual viewer take, the real viewer of this combination, this dual-tiered installation? What should his attitude be toward it? Of course, it is impossible to imagine a reader who will read all the texts. People today don't have time. Three landings in a stairwell of the "servants' entrance" do not equal a place for people to visit who are oriented toward passing time in an artistic way. This is an accidental place for those who have slipped out for a second or five minutes, perhaps to chat. Therefore, in the best-case scenario, one text will be read entirely, or perhaps some won't be read at all. Another person will say, "Again, that damned conceptualism has crept in even here, anything can happen today." But the installation, of course, is intended, just like the column in Tuscany by the way, for the person who is nonetheless capable of being distracted from his everyday, banal state. The thing is that the concept of this installation is connected directly with the library, with the idea of reading. It is aimed at a person from the library, a place where people read texts and don't simply run their eyes over a computer screen (by the way, in a computer, it seems, people also read; I don't know anything about this since I don't have a computer); here people are oriented toward reading, they are quite capable of delving into a text and attempting to submerge in it and elucidate the content.

The content of this work in essence represents a variant of instructive reading. Each of us has great skill in this procedure, beginning with reading the instructions on a can of coffee that we buy or a new vacuum cleaner. We also have instructions (though in the form of opinions) in this case here, only they explain what you might think about this painting, how it can be understood. The text serves as an illustration for these paintings and the viewer is supposed to clarify for himself how he should understand what is before him. What arises immediately is the quick realization of irony that there are as many opinions as there are people, that no opinion is exhaustive, that each of us is individually limited, and going from floor to floor, reading insofar as possible all sixty texts, it is impossible to arrive at an ultimate judgement of just what all of this represents. Therefore, the viewer should have a feeling of relative doubt that any ultimate understanding that

the author wanted to express (this is the eternal question: what did the author want to say with his work?) does not exist here, and it is impossible to even guess what he had in mind.

But then what emerges is an even more all-encompassing notion that the work of art in essence represents a polyphonic selection of reactions, thoughts and interpretations to which there is no end that intersect on various planes. Or we should close this infinite circle of revolving thoughts, or understand that what is before us is ill-starred "conceptualism" and we should close the box with this problem, since in conceptualism there is eternally some sort of vagueness and everything is too indefinite and open-ended. Or we should continue inside ourselves that very same work, to open up that tap that prompted this entire attempt. That is, we should continue the rotation of questions to which there is no end, and each should arrive at some conclusion and then we should stop this incessant perpetuum-mobile.

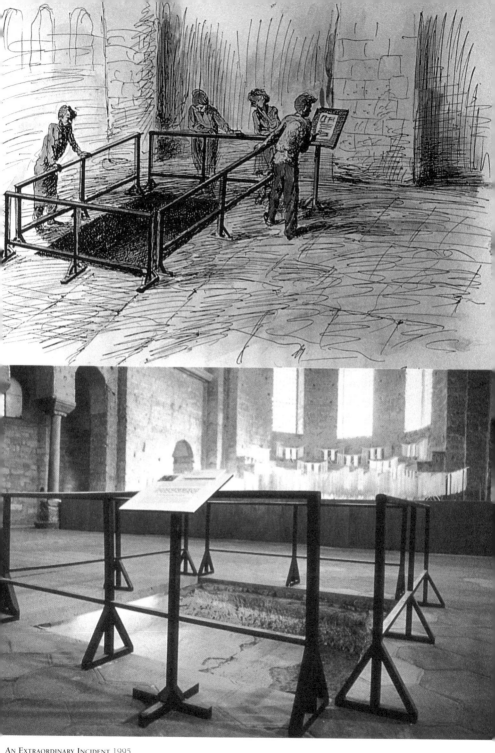

An Extraordinary Incident 1995
IV Istanbul Biennial

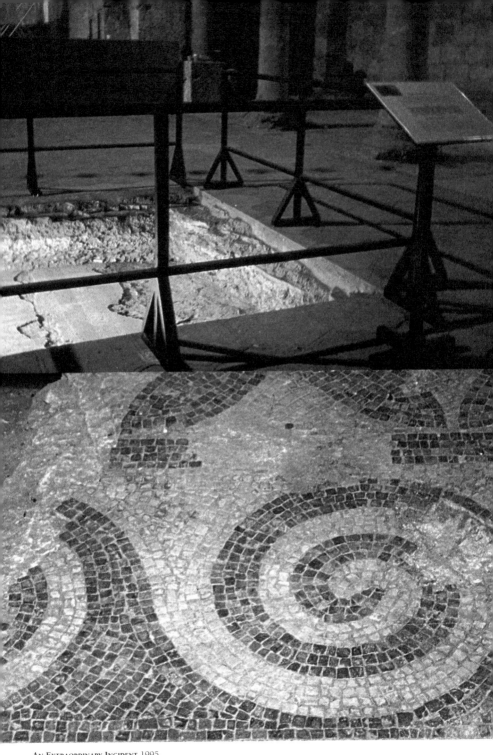

An Extraordinary Incident 1995
IV Istanbul Biennial

THE FIRST IMAGE OF THE CAR 1995
IV ISTANBUL BIENNIAL

THE FIRST IMAGE OF THE CAR 1995
IV ISTANBUL BIENNIAL

THE FIRST IMAGE OF THE CAR 1995
IV ISTANBUL BIENNIAL

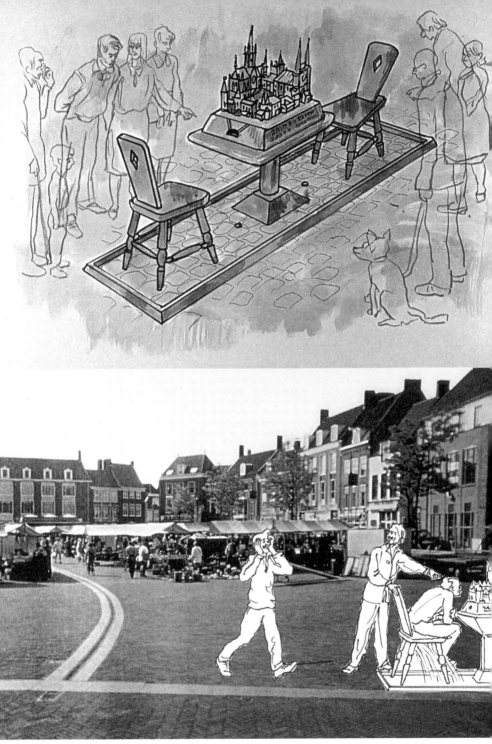

THE FOUNTAIN 2000
MIDDELBURG, HOLLAND

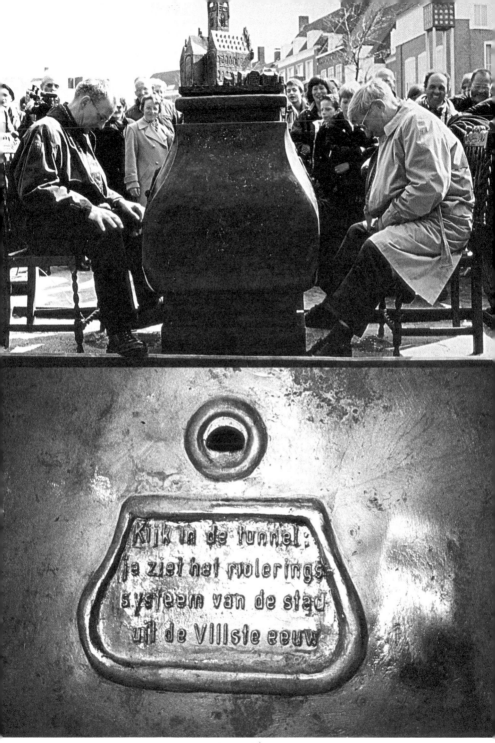

THE FOUNTAIN 2000
MIDDELBURG, HOLLAND

THE WEAKENING VOICE (THE COLUMN) 1998
ARTE ALL'ARTE, COLLE VAL D'ELSA, ITALY

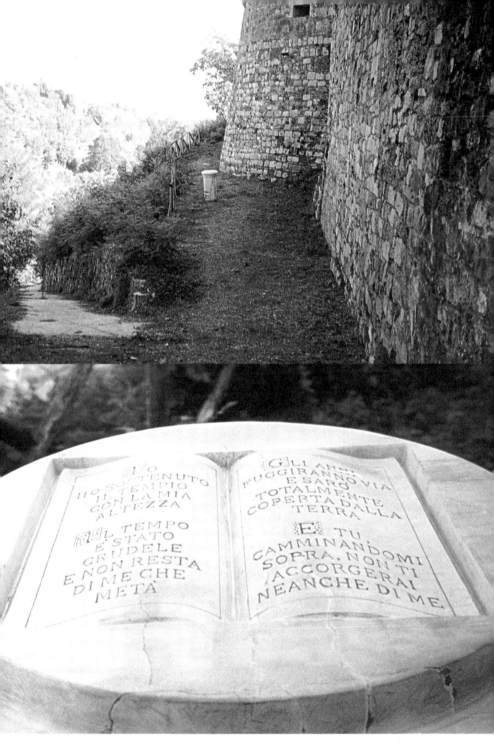

THE WEAKENING VOICE (THE COLUMN) 1998
ARTE ALL'ARTE, COLLE VAL D'ELSA, ITALY

Wings 1996
Deutsche National Biblioteck, Frankfurt a.M.

WINGS 1996
DEUTSCHE NATIONAL BIBLIOTECK, FRANKFURT A.M.

Potremmo intitolare questa lezione "Guarda in alto". Solitamente i progetti d'arte pubblica che si trovano in città o in mezzo alla natura, sono disposti lungo la linea dell'orizzonte della nostra attenzione e ci dicono "guarda avanti in lontananza". Ma noi abbiamo la possibilità, e su questa è costruito tutto il gruppo di lavori di cui vi parlerò, di modificare il nostro abituale punto di vista e deviare la direzione dello sguardo, passando dalla linea orizzontale alla verticale per guardare, anziché davanti a noi, in alto.

Il cambiare l'orizzontale in verticale porta in sé una metafora piuttosto attiva; la pratica di lavoro con questo tipo di installazioni in luoghi pubblici dimostra quanto queste siano efficaci, inattese e capaci, seppure per un breve tempo, di cambiare la nostra usuale percezione del significato dell'orizzontale. Rivolgere lo sguardo verso l'alto è qualcosa di inatteso e sempre utile, carico di molti significati. Prima di tutto, sicuramente, dell'idea che si tratta di uno sguardo in elevazione, diretto al cielo, una strada che ci porta via dalla nostra vita quotidiana verso qualche cosa d'altro. Si tratta insomma di uno sguardo verso il cosmo che ci circonda. Mentre di giorno è uno sguardo verso il sole, le nuvole, il cielo splendente, insomma verso la "luce".

Le installazioni che lavorano sul ribaltamento dello sguardo dall'orizzontale al verticale suscitano sempre, da una parte, un inatteso stato d'animo positivo e di stupore, mentre dall'altra, richiamano alla malinconia e alla tristezza, dato che il nostro destino, comunque, è di stare sulla terra, non di volare ma di camminare o, come dice il poeta, di strisciare. Possiamo gettare lo sguardo in alto solo in casi eccezionali, e comunque con una sensazione di inutilità: nella nostra realtà non possiamo conoscere e non conosciamo alcuno sguardo verso il cielo. Questa combinazione di utopia e realtà, gioia e malinconia è molto presente in queste installazioni, le quali solitamente sono molto ironiche, tanto quanto ironica e ambigua è la metafora stessa.

Prima di tutto parleremo del monumento *Normandie-Neman*, costruito diverso tempo fa, nel 1989 in Francia vicino a Parigi. È stato costruito nella città di Orly (da non confondere con l'aeroporto che le sta accanto), ed è dedicato a un atto d'eroismo della divisione aerea "Normandie-Neman", i cui piloti, partendo dall'aeroporto di Orly, andavano a bombardare obiettivi in territorio tedesco, per poi atterrare nei dintorni di Mosca; qui si rifornivano di carburante e di bombe e ritornavano indietro. Questo ponte aereo era estremamente pericoloso, più di tre quarti della divisione aerea è stata abbattuta. Si è deci-

so di commemorare questa pagina eroica della Resistenza francese con due monumenti. Uno nella città di Orly, e uno nei dintorni di Mosca. La scultura in territorio russo doveva essere fatta da uno scultore francese e quella in territorio francese da un sovietico.

Il progetto ha vissuto molte peripezie, alla fine sono arrivato a fare il monumento: l'ho progettato ed è stato costruito. Consisteva di questo: Orly è attraversata da una larga e dritta strada che porta dal sud a Parigi, la strada divide in due la città ed è percorsa da un continuo flusso di automobili. Nel punto dove la strada passa per il centro della città, in una piccola piazza a forma di semicerchio, è stato costruito l'oggetto, che era uno specchio metallico inclinato, se non sbaglio, di 38 gradi sulla superficie del terreno. Lo specchio riflette il cielo. In questo modo, passando in direzione di Parigi, gli automobilisti vedevano come un frammento di cielo a semicerchio. Direi che l'idea è quella di un disco che sia sprofondato nel terreno, rimanendo fuori per metà. Allo specchio erano fissate delle nuvole bianche, il cui rilievo veniva riflesso e tutto insieme dava un'immagine di nuvole fluttuanti, su una delle quali volavano tre aerei della forma dei cacciabombardieri sui quali vi erano i piloti della "Normandia-Neman".

L'idea del progetto è quella del cielo in terra. Il frammento di cielo contrasta nettamente e si distacca sul fondo del prosaico paesaggio circostante, con prosaiche case a cinque piani e deve dare l'impressione di un luminoso miracolo. La persona, stando davanti allo specchio nel suo orizzonte umano, vede un pezzo di cielo e contemporaneamente una installazione. La prima impressione, e l'idea di tutto il lavoro è quindi il cielo in terra, che vediamo in tutto il suo splendore, dato che lo specchio (quando è pulito, ovviamente, per questo viene lavato spesso) riflette con forza incredibile le nuvole, l'azzurro e brilla del suo vuoto celeste. L'effetto è aumentato dalle dimensioni considerevoli del semicerchio, che è di 17 metri di lunghezza e di 9 metri d'altezza. Sotto, sull'erba, una targa di bronzo spiega il significato del monumento.

Un'altra installazione si intitola *Il cielo caduto*, ed è a Ginevra, nel parco dell'Organizzazione delle Nazioni Unite. Il soggetto è lo stesso: il cielo in terra, l'idea del cielo caduto. In questo caso non si tratta di un cielo riflesso, non c'è nessuno specchio, semplicemente un'enorme superficie di compensato di 11x11 metri stesa a terra con una leggera inclinazione e spezzata a metà. Il cielo e le nuvole sono dipinte in smalto: una raffigurazione zenitale abbastanza naturalistica del cielo con nuvole bianche e uccelli. Il tutto, in questo modo, assume una certa sfumatura tragica. Vicino, su una targa metallica c'è la spiegazione, banale e letteraria del perché un pezzo di compensato con il cielo disegnato sopra si trovi sull'erba in mezzo a un pendio verde nel parco dell'Organizzazione delle Nazioni Unite. Bisogna anche ricordare che questa superficie di compensato, caduta e anche un poco sprofondata in terra, era

circondata dal nastro della polizia, bianco e rosso. La spiegazione informa di quanto segue: una volta, tanto tempo fa, a Praga, all'ultimo piano di un edificio, in un capanno ricavato sul tetto, viveva un pilota sovietico il quale, in memoria della sua professione aveva dipinto su tutta la stanza cieli, nuvole, nembi minacciosi eccetera. Una tempesta ha spazzato via la costruzione, che era piuttosto fragile e il soffitto, passando in volo su molte nazioni, si è spiattellato proprio qua, nel parco. Fortunatamente non ha colpito gli edifici dell'Organizzazione delle Nazioni Unite ed è invece planato in un prato aperto. La targa di bronzo e le lettere incise nel metallo dovrebbero convincere il pubblico che la cosa è avvenuta realmente.

Di nuovo l'imitazione di un episodio vero, di nuovo manca un vero e proprio oggetto artistico, e di nuovo il visitatore deve credere che "è stato così", oppure pensare di trovarsi di fronte a un'installazione composita che non comprende solo l'oggetto ma anche la situazione circostante, riflettere sul perché ci sia questo cielo e che relazione abbia con gli altri oggetti che si trovano già qua su questa grande collina coperta d'erba. Trovarli è relativamente facile, anche perché si tratta di un oggetto solo. Si trova a circa trecentocinquanta metri dal *Il cielo caduto* ed è un gigantesco monumento in cemento, regalato dal governo sovietico all'Organizzazione delle Nazioni Unite. È un monumento ai primi cosmonauti, un'enorme stele semicircolare che se ne va in alto e sulla quale si trova un missile e la figura di un cosmonauta rinchiuso nel suo scafandro, il tutto rappresenta in forme massicce e monumentali la tensione verso il cosmo, la vittoria sul cosmo, e altri simili slogan ideologici in voga a quei tempi. E il cielo caduto, la tavola caduta a terra e sprofondata, deve in qualche modo rispondere a questo vittorioso movimento verso l'alto. L'allusione è chiara: in passato c'è stata la vittoria sul cosmo, sul cielo, adesso questo cielo è caduto giù e ne è rimasto solo un frammento rotto, un cielo rotto. Il cielo smette di essere cielo per diventare una cosa, una tavola dipinta che si è rotta cadendo. Questo motivo malinconico è il commento ironico a una scultura che si trova da quelle parti e non sa nulla della tavola. Al visitatore si propone di allargare leggermente il campo della propria attenzione e vedere il cielo di legno a terra sullo sfondo e in comunicazione con il vittorioso monumento di calcestruzzo.

Il cielo è l'eroe principale di tutte e due le opere. Nel primo caso è vinto, perforato da un missile che trasporta i vincitori. Nell'altro caso, l'immagine principale è quella del pilota al quale è stata spazzata via la casa. Il suo dipinto, che si trova a terra, è un dipinto vinto, un'immagine di senso opposto.

Il tema non è solo quello del cielo caduto, ma anche quello del quadro caduto, dell'opera d'arte distrutta, qualunque essa sia. Il tema è quello della rovina di ciò che una volta si pensava essere artistico ed eterno, di una realtà che sarebbe sempre esistita, un'immagine che parla da sola.

In parole povere possiamo dire che la verticale, ossia il guardare il cielo, ha trovato in questo lavoro la sua direzione opposta, la freccia sparata verso l'alto è tornata con enorme forza e si è rotta nella caduta.

Ma il lavoro che contiene più chiaramente l'idea del "Guarda in alto", l'idea dell'unione tra terra e cielo, è quello realizzato in un progetto intitolato *Antenna* e costruito nel 1996 a Münster, nell'ambito di un festival di scultura che si tiene in questa città ogni dieci anni.

Questa installazione non mi era venuta in mente visitando il luogo, come mi succede spesso, ma mentre lavoravo a *Il cielo caduto*. Passeggiavo lì nel parco in preda a una strana eccitazione dovuta al lavoro sull'installazione, caddi nell'erba alta, guardai in alto e, all'improvviso mi venne in mente l'idea dell'installazione *Antenna* già completamente realizzata. Dopo, quando ci proposero di partecipare a questo progetto, stavamo visitando Münster per trovare un luogo adatto, camminavamo lungo il piccolo golfo che forma un semicerchio lungo la riva. Passeggiando vedemmo due sculture a molta distanza l'una dall'altra che erano rimaste dalla rassegna di dieci anni prima. La prima era di Oldenburg, tre sfere rotolate quasi fino a riva concepite come palle di un biliardo ingigantito. A una buona distanza da questa si trovava una scultura di Donald Judd composta da due cerchi, uno inclinato rispetto all'altro, nella mia immaginazione questi cerchi diventarono due periscopi puntati verso l'alto. Qui capii che il progetto *Antenna* che fino a quel momento si era trovato solo nella mia immaginazione, poteva essere realizzato proprio in questa riva a semicerchio, a metà strada tra le due sculture, a buona distanza sia da una, che dall'altra. Scegliemmo il posto e, per nostra fortuna, il progetto fu accettato dalla commissione. Il progetto fu elaborato con molta attenzione e ora vi descriverò com'era.

Si costruisce una normale antenna, cioè un lungo bastone metallico costituito da tre bastoni messi in un certo modo, in cima, su dei bastoni orizzontali stanno dodici o quattordici stanghette che sono più spesse e lunghe verso il centro, più strette e corte verso l'esterno. L'altezza dell'antenna è di 13 metri, una normalissima antenna tenuta da quattro tiranti. Ma nella sua normalità, l'antenna ha una particolarità: guardando con attenzione dal basso verso il cielo, tra le stanghette appare un testo, il quale dice più o meno: "Caro mio, quando sei steso nell'erba e non c'è nessuno intorno a te, mentre sopra di te stanno solo le nuvole fluttuanti e il cielo, senza un'anima intorno, questa forse è la cosa più bella che tu abbia visto o fatto nella tua vita". Questo testo combinato con una normale antenna provoca un effetto abbastanza inatteso. Un'antenna che normalmente riceve e trasmette programmi televisivi o radio, ben noti a tutti, improvvisamente capta un messaggio di altro tipo, assolutamente non informativo. Un messaggio che non è assolutamente anonimo, o diretto a tutti, ma rivolto personalmente a te. Incomincia così "Mio caro…",

insomma, in modo inaspettato, solo a me, viene indirizzato, non si sa da chi, un messaggio celeste che, puntato sull'antenna, si è materializzato in queste parole. Il trucco sta anche nel fatto che mentre tutta l'antenna e le sue stanghette sono ben visibili, le lettere, che sono eseguite in filo metallico da 4 millimetri, a una distanza di 14 metri, si trovano in una zona ottica tale, per cui da una parte si vedono abbastanza, mentre dall'altra per leggerle ci vuole un certo sforzo.

In questo modo si raggiunge l'effetto di un messaggio mistico che noi non ci possiamo in alcun modo spiegare. Abbiamo l'impressione che qualche cosa vibri, per leggere il messaggio dobbiamo compiere un certo sforzo. Ovviamente, se avessimo commesso l'errore di usare un filo di ferro da 5 o anche da 8 millimetri, sicuramente l'installazione avrebbe assunto l'aspetto di una pubblicità o di un oggetto di design.

Questa installazione compie in modo efficace la deviazione dell'attenzione dalla terra al cielo e fino ad adesso chiunque racconti di questa installazione dice che chi le si avvicina cade quasi automaticamente a terra per mettersi a guardare in aria e questo risponde al nostro desiderio istintivo di buttarsi nell'erba e "dimenticare tutto". E la soddisfazione di questo desiderio da parte di un oggetto d'arte risulta molto efficace: tutti quelli che si avvicinano (se non è inverno e non piove, ovviamente), cascano a terra come colpiti da una falce.

Ripeto, questo passaggio, lo sguardo verticale, astrarsi dal mondo con tutti i suoi problemi orizzontali ha in questo nostro secolo, così poco mistico, una funzione quasi propagandistica, pur con tutto il suo carattere ironico e umoristico. E in particolare in questo caso, quando abbiamo una conferma materiale diretta di cosa ci possa arrivare guardando in alto: un messaggio personale dal cielo, e non una battuta, ma qualche cosa di serio.

Nell'evocare la parola "propaganda" è doveroso ricordare che l'idea dell'antenna è figlia del costruttivismo russo. Chiunque conosca un poco di storia dell'arte, di storia del costruttivismo e del modernismo d'inizio secolo sa dell'enorme quantità di progetti, per la maggior parte russi, costituiti da strutture che si librano nel cielo. Il volo, il rivolgersi al cielo, l'esistenza in cielo, sono tipici sogni russi, ben elaborati dal costruttivismo. Ricordiamoci della gran quantità di progetti, per lo più realizzati, a partire dalla "torre" di Tatlin, ai progetti di Vesnin, Klutsis, El-Lissitskij. Contengono tutti strutture metalliche di vario tipo che si protendono in cielo e tutto ciò è entrato nel progetto "Guarda il alto", a cui appartiene questa *Antenna*. Per conto mio, quando mi era venuta in mente l'idea io non pensavo a nessuna tradizione delle strutture costruttiviste, ma alla fine è nato un dialogo abbastanza chiaro con la parte costruttivista dell'arte russa. Il costruttivismo non si può scindere dalla propaganda. Spesso in cima alle strutture di Klutsis e anche di El-Lissitskij si trovano le parole "Avanti! Verso il Comunismo!" oppure un Lenin, o un qual-

che oggetto che "si solleva". In generale l'idea di innalzare gli slogan ad altezze spropositate in Unione Sovietica era di norma. Ai tempi nostri, anche se non c'erano più i testi costruttivisti, a Mosca e in tutta l'Unione Sovietica, i cornicioni superiori delle case erano riempiti di parole come "Pace nel Mondo", "Il lavoro è valore ed eroismo" e altri slogan realizzati in materiale molto resistente. Molti testi passavano da un tetto all'altro, iniziavano, da un edificio dove era scritto "Lavoro", a quaranta metri si trovava la parola "Pace", mentre "Maggio", la fine della frase, si trovava in un'altra via. Forse in modo inconscio, qualche cosa di questo doveva essere presente quando mi venne in mente il progetto.

Ovviamente, a differenza di quegli slogan anonimi e rivolti a milioni di persone, il messaggio portato dal mio progetto portava un senso, al contrario, molto intimo e individuale. Mi rivolgevo a una persona che non solo non va verso il comunismo, non glorifica il PCUS, non costruisce la potenza industriale e non dissoda le terre, ma, al contrario non fa nulla, se ne sta steso a terra come un fannullone e, cosa ancora peggiore, viene assecondato in questo suo comportamento privo di ogni utilità sociale.

C'è un'altra metafora che traspare nel lavoro *Antenna*: l'invito a non andare oltre e a cadere. Bisogna dire che il cadere e lo stare stesi a terra hanno, da quanto ho osservato, un significato sensibilmente diverso in Russia e in occidente. Ci siamo accorti della grande quantità la gente che, vicino alle università e nei parchi, si siede sull'erba durante i giorni estivi. Ma non si sbattono a terra a guardare il cielo: se sono stesi dormono, leggono o comunque sono occupati in qualcosa. Questa particolarità nel comportamento (comunque di solito non si stendono, ma si siedono) distingue la persona occidentale dal russo nello stare nell'erba. Lo stare stesi nell'erba è un vero, autentico rifiuto di tutto, è una prostrazione completa, è un vero distacco, simile alla morte. In tutta la letteratura questo tema ha una grande importanza, nelle canzoni russe è spesso descritto il cadere sull'erba e il rimanervi stesi, mentre nella poesia è uno dei motivi centrali, è contemporaneamente fusione con la natura e movimento verso il cielo assieme alle piante: l'uomo, da appartenente alla fauna, diventa appartenente alla flora. Diventa erba che si muove dolcemente illuminata dal sole verso il quale si protendono fiori, spighe e foglie degli alberi. Inoltre abbiamo anche l'immagine del sonno, simile alla morte, ma che è una morte in qualche modo piacevole, non fatale, non catastrofica, una morte che è semplicemente rinuncia alla vita, a tutta questa esistenza tormentosa, la morte come un piacevole sonno, nel silenzio, sotto al morbido fruscio dell'erba e al rumore del vento.

Ci sono molti versi che illustrano questo pensiero, in particolare nella poesia di Lermontov, nella sua speranza di "addormentarsi per sempre, ma sotto alla quercia, al rumore eterno del suo fogliame". La poesia si intitola *Da solo*

esco sulla strada ed è, credo, il commento migliore a questa installazione. Inizia così: "Da solo esco sulla strada, davanti a me la via sassosa giace…". Parla di una persona che cammina sulla strada, ma questo gli pesa e lo tormenta perché è oppresso da una quantità di circostanze del passato e il cammino stesso è tormentoso e assolutamente inutile. Ma il sogno, l'obiettivo, non è quello di raggiungere la meta, quanto quello di stendersi e addormentarsi, assumere la posizione orizzontale e smettere di muoversi. Questo arresto del movimento è la posizione stesa nella quale si vede quanto ci è sopra. Sopra verdeggia silenziosa la quercia eterna e risuona una voce fantastica. Dal movimento della vita, insomma, all'immobilità, alla posizione orizzontale, all'ascoltare quello che sta sopra.

Lo stesso fanno gli osservatori della nostra *Antenna*: camminano per il parco e, alla vista dell'*Antenna*, le si avvicinano e si stendono velocemente a terra, nell'erba, per leggerne il testo, il quale a sua volta legittima la loro posizione orizzontale.

Come volevasi dimostrare, insomma.

L'ultima installazione nella quale illustreremo il tema del "Guarda in alto" è *Mele d'oro* ed è stata realizzata quest'anno a Singen in un vasto parco in un'area particolare di esso, la migliore. Anche questo progetto d'arte pubblica rientra nell'ambito di un vasto programma di opere di questo tipo, che potevano essere poste non solo sul territorio del parco, ma anche nella natura che circondava la città, insomma fuori. Quando siamo arrivati per la prima volta a Singen per vedere cosa si potesse fare e dove, siamo rimasti colpiti da un angolo particolare del parco, la sua antica parte centrale. Una porzione non molto grande, che si trova su un isolotto in mezzo alla corrente del fiume che in questo punto si divide in due anse. L'isolotto è completamente coperto d'alti alberi, di cespugli, d'erba bellissima e favolosi sentieri, un classico parco all'antica in ottime condizioni. Non ospita nessuna scultura, anzi, a parte le panchine, non c'è alcun manufatto di produzione umana. Solo nelle aiuole, qua e là, sono piantati dei fiori, tutto il resto è letteralmente un angolo di paradiso.

Qui ci è venuto in mente, esattamente come era successo per l'*Antenna*, di realizzare un'installazione che era stata pensata in un altro momento e in un luogo completamente diverso, ossia molto tempo prima su invito della *Secession* di Vienna, per fare qualcosa sul lotto triangolare, anch'esso ricco di alberi, che si trova dietro all'edificio. Allora, ispirati dalla città stessa e dalle sculture sulle sue case, pensammo a un progetto intitolato *Mele d'oro*.

Ve lo racconterò, dato che è stato completamente trasferito a Singen.

L'idea consisteva nel mettere sul terreno triangolare dietro all'edificio un cesto intrecciato di bronzo abbastanza grande con all'interno e intorno una gran quantità di mele d'oro. Le persone che guardano la cesta non capiscono molto

bene il senso della cosa, il perché del cesto, il perché delle mele, ma se guardano in alto, possono improvvisamente vedere, sulle cime degli alberi intorno alla radura, delle figure di persone immerse fino alla cintola nelle foglie degli alberi che gettano le mele nel cesto. In questo modo si spiega il perché delle mele e perché sono sparse intorno al cesto: evidentemente chi le gettava non aveva sempre buona mira. Il concetto dell'installazione si basa sull'idea, che mi interessa da molto tempo, dell'installazione lacerata, la quale richiede allo spettatore di unire oggetti che si trovano a grande distanza l'uno dall'altro, che, una volta uniti, rivelano un unico senso, un'azione reciproca. Ossia, anziché un complesso scultoreo legato dalla prossimità che costituisce un unico gruppo, un insieme lacerato, dove siamo costretti a cercare la seconda metà, e forse anche la terza e la quarta, rivolgendo lo sguardo verso una direzione completamente diversa e, a volte, opposta.

L'interesse verso l'installazione lacerata risale al periodo nel quale lavoravo alla Documenta di Kassel, quando, trovandomi all'interno dei padiglioni, ho visto che al centro della piazza davanti al Friedericianum stava un enorme palo metallico sul quale camminava una figura che si muoveva verso l'alto come un acrobata da circo, in alto verso il cielo. Era una scultura famosa di Borofski. A molta distanza da questa scultura centrale, sul balcone di una delle case, abbastanza in alto, si trovava una scultura di Schütte, composta da figure in ceramica che stavano una di fianco all'altra fra grandi vasi di ceramica, le figure ricordavano dei grandi pupazzi che si fossero messi sul balcone. La cosa interessante è che la mia immaginazione ha immediatamente collegato un'installazione all'altra. D'improvviso ho visto che i pupazzi non stavano sparpagliati sul balcone per caso, lo facevano per assistere al numero da circo che stava eseguendo il pupazzo che si muoveva verso il cielo lungo il palo. Ossia ho subito avuto la visione di una specie di circo, dove il protagonista acrobata e il suo pubblico sono legati uno all'altro da un'attenzione carica di tensione, da un senso. Ovviamente né Jonathan Borofski, né Schütte avevano avuto questa intenzione, il legame è avvenuto solo nella mia immaginazione. Mi è però subito venuto in mente che si trattava di qualcosa di interessante: figure che si trovano in diversi estremi del nostro campo visivo, che non possiamo subito abbracciare con lo sguardo, in modo che per creare un legame siano necessari uno sforzo della coscienza e una rotazione del capo.

L'idea dell'installazione lacerata è stata realizzata nel progetto per la *Secession* comprendendo in sé anche l'idea dell'installazione su diversi orizzonti. Se i pupazzi di Schütte e di Borofski si trovavano su di un unico campo in alto, come in cielo, fuori dall'orizzonte dell'attenzione umana, dove esisteva un mondo di pupazzi molto più grandi delle persone, nell'installazione progettata per la *Secession* una parte di essa si trovava comunque nell'orizzonte umano, a terra, mentre la seconda, ossia quella delle figure sedute sulle

cime degli alberi, era molto in alto ed esigeva di alzare gli occhi, di essere ricercata su un altro livello di esistenza. Purtroppo fu impossibile realizzare questa installazione alla *Secession* e l'idea rimase anch'essa per aria come progetto irrealizzato.

Ci riuscì di realizzarlo a Singen, e ci riuscì fin troppo bene, giacché non solo ricevemmo l'autorizzazione dalla direzione dell'esposizione, ma addirittura dal municipio, per potere lasciare l'opera permanentemente, il che ovviamente ci ispirò molto. Inoltre fummo fortunati nel trovare un buon laboratorio, Salvadore Arte, in Italia, a Pistoia, che fece un'ottima imitazione del bronzo per le figure sugli alberi, dato che portare del vero bronzo a quell'altezza su delle piante era improponibile. Inoltre realizzarono, in bronzo vero, le mele d'oro e il cesto. Ovviamente le figure sugli alberi non erano sedute sui rami, ma si reggevano su grandi aste metalliche fissate a terra ed erano legate agli alberi. Le figure stavano disposte in cerchio, come circondando la radura al cui centro stavano le mele con il cesto. La dimensione delle figure era superiore a quella di una persona, ma a grande distanza risultavano relativamente piccole, la cosa importante era che erano state concepite come *silhouettes* che si stagliassero nettamente sullo sfondo del cielo chiaro, in modo che al visitatore fosse facile trovarle.

L'interpretazione di un'installazione di questo tipo si basa su due "contesti": il primo è la leggenda sulla mela d'oro descritta nella Bibbia, il senso della storia è che prima di prendere la mela devi pensare a chi l'ha gettata, oppure guardare chi te la porge. In risposta alla domanda "Da dove arrivano le mele? Perché sono nel cesto?" vedi che sono gettate da dei sospetti esseri seminudi, come dei tentatori. Così, in altra forma, l'installazione contiene un insegnamento edificante: prima di prendere qualche cosa, pensa prima da dove proviene.

Una seconda interpretazione si riferisce invece a un soggetto dell'antichità: si tratta di déi, forse satiri i quali si nascondono nei cespugli e giocano gettando le mele che colgono sui rami. Bisogna dire che quegli alberi avevano molto poco a che fare con delle mele, erano abeti o castagni, e non portavano nessuna mela. Comunque sia l'una che l'altra interpretazione ben si associano con la tradizione della scultura da parco.

La scultura da parco che rappresenta vari tipi di fauni e ninfe che si celano dietro agli alberi è un soggetto consueto nel giardino tradizionale europeo. La novità del nostro progetto era il fatto che le figure si trovassero sulla sommità degli alberi, ma si tratta di una novità compositiva, mentre tematicamente il lavoro rimane molto naturale. Come naturali risultano le mele d'oro e il vecchio cesto di bronzo in mezzo all'erba. Di fatto anche l'oro nell'erba ha una tradizione molto antica, dato che una grande quantità di fontane, sculture, eccetera hanno inserti d'oro, insomma l'oro e l'erba sono un'antica coppia di successo, partecipano in armonia alla decorazione dei giardini.

In questo modo l'installazione, nella forma nella quale è stata realizzata, è una scultura da parco piuttosto tradizionale, non contiene alcun modernismo, alcuna novità. È un manufatto assolutamente antiquato, terribilmente antiquato se guardiamo le figure sugli alberi, ma neanche il cesto e le mele si possono considerare personaggi del moderno. Gli abitanti della città e i visitatori del parco sono essenzialmente persone anziane, un pubblico, in questo senso, molto conservatore. A Singen la vita è piuttosto tranquilla e gli anziani amano spesso visitare il loro parco, l'installazione non disturba il loro comfort. Insomma l'installazione si è inserita bene nella psicologia e nell'atmosfera di vita del parco, della città e degli abitanti.

D'altra parte anche l'idea del "Guarda in alto", l'idea che là può succedere qualcosa, funziona in modo abbastanza interessante e forte. Quando abbiamo avuto modo di osservare le reazioni del pubblico, abbiamo notato che tutti indicavano volentieri con il dito l'opera a chi ancora non ne sapeva niente. Indicavano chi si nascondeva in cima agli alberi, e cosa stesse succedendo. In questo modo l'enigma e la soluzione rimanevano sempre presenti. Le persone all'inizio vanno e guardano perplesse chiedendosi perché ci sia un cesto per terra, e delle mele, e cosa stia succedendo. Dopo, quando si accorgono delle figure, l'enigma ha la sua risposta.

In generale, analizzando questo ciclo di lavori, si può dire che l'idea e la sua soluzione sono cariche di un voluto conformismo. C'è molta tranquillità, fiducia nella stabilità. Forse, come al solito, sono le condizioni stesse nelle quali si trovano i lavori – la natura, il parco – a dettare queste caratteristiche.

Second Lecture

We could title this lecture "Look Up!" Public projects that are located outside, in the city that is, are usually arranged along the horizon of our attention according to the principle "look ahead and toward the distance." But we are capable of shifting our standard horizontal plane of vision and changing the direction of our sight—from the horizontal line we can move to a vertical one: we can look not forward, but upward. And an entire group of works is based on this principle. This theme of a radical shift in the direction of our attention, of the horizon of our everyday existence that is contained in this formula "Look up!" defined an entire group of public projects that we shall now analyze one after another.

The shift from the horizontal to the vertical contains a rather active metaphor, and the practice of working with such installations, with such public projects, demonstrates their effectiveness, the unexpected and real ability to change, even if only for a short time, our usual notions about the meaning of horizontal. The shifting of our sight upward is unanticipated and always very beneficial, it is always enriched with many meanings. Primarily, of course, is the idea that this perspective is lofty, it is a view toward heaven; it is this pathway that leads us away from our everyday earthly life toward another orientation. We might say that this is always a view into the cosmos surrounding us. And in the day-time this is a view toward the sun, toward the shining sky, the clouds, and in general, toward the "light."

Installations that work via the shift of view from the horizontal to the vertical always evoke in us, on the one hand, very unexpectedly a positive, astounded state, and on the other hand, an extraordinarily melancholic and sad state, since, after all, our destiny nonetheless is to stay on the ground, not to fly, but to walk, or as the poet says, crawl, and we can cast our sight upward only in exceptional circumstances and only in some endeavor that is in vain: in actuality we don't really know, and we cannot know, any such view toward the sky. This combination of utopia and reality, of joyful motion and melancholy are powerfully present in these installations that, as a rule, are always ironic in terms of content, insofar as the metaphor itself is ambiguous and ironic.

The first thing that we shall examine is the monument *Normandie-Neman* that was built rather long ago, in 1989 in France near Paris. It was built in the city of Orly (not to be confused with the airport that really is next to the city) and this monument was dedicated to the feat during the Second World War of the

airborne division "Normandie-Neman." The pilots of this division would take off from the airstrip in Orly, fly over the front line, bomb objects in the Fascist rear, and during these fly-overs they would land at airfields in Russia. They would land in the Moscow suburbs where they would refuel, get new bomb reserves and fly in the opposite direction. This air bridge was extremely dangerous, and more than three quarters of this division perished. It was decided long ago to memorialize in two monuments this heroic page in the history of the French Resistance, French cooperation with the Allies. One monument was supposed to be built in the city of Orly, the other in the suburbs of Moscow. Moreover, a French sculptor was supposed to produce the monument for the Russian territory, and, accordingly, a Russian sculptor was to create the one for the French territory.

The project experienced many upheavals, but I finally created this monument, proposing it and then building it. It consisted of the following. A straight wide highway runs right through the city of Orly, leading from the south of France and intersecting this city, cutting it in half. A constant flow of automobiles moves along it. The monument was supposed to be built in the place where the highway intersects the middle of the city, on a very small, semi-circular square. In this spot we erected a metal mirror that was slanted toward the plane of the earth, I believe at an angle of thirty-eight degrees. This mirror reflects the sky. Hence, when passing by in a car on the way to Paris, the driver and passengers could see a glimmering semi-circular fragment of the sky. In my view, this sky represents the concept of a disk that has cut into the earth at a sharp angle in such a way that only a semi-circle remains on the surface. A few white clouds are attached to the mirror—the mirror reflects a bas-relief of clouds, and all of this together forms round floating clouds, and above one of them there are three machines flying that resemble those fighter-bombers flown by the pilots of "Normandie-Neman."

The concept of this project is the sky on earth. This fragment of sky contrasts sharply, shimmers against the background of a rather prosaic landscape, prosaic architectural structures, simple five-story buildings, a depressing everyday landscape, and it should create the impression of a glimmering miracle. A person standing in front of the mirror, that is, from the horizon of an average human height, sees what appears to be a piece of the sky. And simultaneously, of course, he sees some sort of structure. Hence, the first impression, and in fact the whole idea, of this installation, of this monument, is the sky on earth. Moreover, we see it in all of its shimmering, because the mirror (when it is clean, and of course, it has to be washed very frequently) reflects the clouds and the blue with unbelievable force and it shines with its celestial emptiness. The effect of this reflection is very powerful. It is also significant that this semi-circle is of a rather large size: 17 meters long and 9 meters high. There is a bronze

plaque with a text explaining the meaning of the monument down below on the grass.

Another installation called *The Fallen Sky* was built in Geneva in the United Nations Park, and it also thematically treats this same subject: sky on earth, the idea of a fallen sky. This time, however, this piece of fallen sky is not the sky in its own reflection. There is no mirror, but rather simply an enormous piece of plywood measuring 11 by 11 meters, lying in the grass at a slight angle, and furthermore it is cracked down the middle. The sky and clouds are drawn with enamel paint on this fragment: there is a rather naturalistic depiction of the sky with a view of the zenith, white clouds and birds. Hence, all of this together has a certain shade of tragedy. There is an explanation nearby on a metal plaque, a banal and literary explanation for why this piece of plywood with a sky drawn on it is lying about on the grass amidst the green slopes in the United Nations Park. Also, we need to mention that this plywood surface, having fallen and a part of it having even cut into the ground, is surrounded by red and white police tape. The following information is contained in the explanatory plaque: At some time in the past, a Soviet pilot lived in Prague on the top floor of a building in an attic annex. In memory of his profession, this pilot had painted his entire room to resemble the sky, clouds, storm clouds, etc. A storm blew in and swept away this rather flimsy annex and the ceiling of his room, and this fragment then flew over entire countries and finally crashed and cut into the ground in this very spot in the park. Fortunately, it didn't clip the roof of the United Nations building and instead "floated" to this open meadow. The bronze plaque and the etched letters should convince the viewer that this is what really did happen.

Again we have the same imitation of a genuine occurrence, again there is the absence of a special artistic object, and again the viewer has either to believe that "this is really what happened," or think that what he sees is an installation representing some complex that includes not only the object, but also the surrounding setting, and he has to think about why this piece of sky is here and what it means in the context of those surrounding objects that are already located on this large, open grassy hill. It is relatively easy to find these objects, or it is better to say, the only object. It is the enormous concrete monument standing approximately 350 meters from *The Fallen Sky* that was a gift by the Soviet government to the United Nations. This monument is a memorial to the first cosmonauts who flew into space. It is an enormous semi-circular spire leading upward, with a rocket on the very top, as well as the figure of a cosmonaut welded into his space suit. The entire thing is on a massive, monumental scale, and is about the aspirations toward the cosmos, victory over space, and other ideological slogans popular at that time. And it is as though this fallen sky, this board that had crashed to earth and sub-

merged into the ground should coincidentally correspond with this victorious motion upward. The allusion is clear: in the past there was victory over the cosmos, victory over the sky, but now this sky has fallen down and is lying like a broken fragment, a broken sky. Hence, the vanquished sky is lying about on the earth. The sky stops being the sky and turns into an object, into a painted board that has broken—and the sky along with this board was smashed when it hit the ground. Such is the melancholic refrain, the ironic commentary on the sculpture located in the distance, but which doesn't know anything about this board. The viewer is urged to expand his field of attention a little bit and see this fallen piece of sky against the background and in communication with the victorious concrete monument.

The sky is the main hero for both of these. In the first instance, it is the vanquished, the rocket penetrates it, and the victors are already there. In the second case, the main image is the pilot whose house was blown away. His painting that is lying about on the ground, this painting that has perished, has the opposite meaning.

In general here is the idea not only of the fallen sky, but also of the painting that has fallen and is lying about in the dirt. It is the theme of the destroyed artistic work, no matter what it might be. It is the theme of ruins, and ruins of what at some point was conceptualized as artistic and eternal, the eternally existing reality. The image speaks for itself.

In brief, here we can say that in this work the vertical direction, i.e., looking to the sky, acquires the opposite direction: an arrow launched upward has returned with enormous force and has disintegrated on its flight downward.

The major work that most clearly contains the idea of "Look Up!"—the idea of the unification of earth and sky—was realized in the public project called *Antenna*, which was built in 1997 in Münster as part of the sculpture program that takes place there every ten years.

This installation occurred to me not while I was visiting potential sites, as was often the case, but when working on the installation *The Fallen Sky*. There, while strolling around the park and finding myself in an emotional state while making *The Fallen Sky*, I fell into the tall green grass, looked up and suddenly the idea and realization of the installation *Antenna* came to me in its entirely finished form. Then, when our participation in this project was proposed, we visited Münster to search for an appropriate spot. We walked a long time along the shore of the small gulf that stretches as a large, long semi-circle that in this spot has been turned into a park zone. Walking about, we saw two sculptures at a great distance from one another—both of them had been left standing in Münster from the previous sculpture festival ten years ago. The first of them was a sculpture by Oldenburg, part of his *Billiard Table*, depicting three spheres that hadn't quite rolled into the river. A great distance away from this thing was

Donald Judd's sculpture of two circles: one slanting toward the other, and in my imagination these two circles seemed to be a periscope aimed upward. This is where I immediately saw that the project *Antenna* that previously had existed only in my imagination, could be realized precisely here on this semi-circular bank of the gulf, namely, right in between these two sculptures, of course at a sufficient distance from both of them, but at the same time so that it would unite these two large projects into one spot. We chose this place and to our good fortune, the committee selected the proposal we submitted. We had preliminarily worked out this project very carefully, and I shall now describe wherein lay its idea and external appearance.

A standard transmitter antenna, i.e., a long metal stick familiar to anyone, is built of three similar metal sticks forming a certain structure. There are also twelve or thirteen horizontal sticks like "whiskers" up near the top. In the center these sticks are thick and long, but toward both edges they are smaller and slimmer. The height of this antenna is 13 meters. It is a standard antenna that is attached from below with four bracing wires. But there is one peculiarity to this standard-like quality. If you look carefully from below, when standing at the base of the antenna, through the whiskers to the sky, then there is a written text. This text says approximately the following: "My dear one, when you lie on the grass and there is no one around you, and up above there are only the floating clouds and the sky, and there is not a single soul nearby, perhaps this is the very best thing you have ever seen or done in your life." This text in combination with the traditional antenna had a rather unanticipated effect. The transmitter that usually conveys and retransmits television and other familiar standard programs has turned out to be the place of reception of some other, entirely non-informational, message. Moreover, it is a message that is not anonymously aimed at everyone, but appeals personally to you. That's how it begins: "My dear one, . . ." In other words, there is a heavenly message addressed unexpectedly to me alone and it is not clear from whom. Of course, it must be from some higher being who has materialized in the form of these letters and texts that have attached themselves to this antenna. The trick works also because the whiskers of the antenna and the entire antenna is clearly visible, but the letters made out of four-millimeter wire are at a distance of 14 meters and thus are in such an optical zone whereby they can be seen rather clearly from one side, but from the other you really need to exert your eyes to read them.

Hence, the effect is achieved of a mystical message that we have no way of explaining. Something appears to us, something vibrates, and a specific effort is required in order to read this message. Of course, if a mistake had been made in the thickness of the wire and 5- or 8-millimeter wire had been used instead, then undoubtedly everything would have acquired the shape of an advertisement or some sort of design.

It should be said that the shift of attention from earth to sky in this installation is realized rather successfully. Until this day everyone who talks about this installation says that all who approach it almost automatically fall to the ground and begin to look up. Naturally, looking upward coincides with our instinctive desire actually to fall into the grass, lie in it and "forget everything." This very desire to lie down on the ground turns out to be provided for here artistically, and it functions, I repeat, very forcefully, and all who approach (of course, if it is not raining and not winter—fortunately, the weather in this place is very good and the climate is wonderful so the grass lasts rather long) fall to the ground as though they were mowed down.

This period, I repeat, of looking to the vertical, forgetting the world with its horizontal cares and worries, and connecting the view with the sky in our non-mystical era, despite its ironic, humorous character, nonetheless functions rather strongly in its capacity as propaganda, as is said in the Soviet Union, "looking upward." Furthermore, we have here an entirely real material confirmation that by looking at the sky we can actually get something from it. Information from the sky, addressed to you, is not just nonsensical, but it is quite substantive. The text can be interpreted in the sense that to strive spiritually upward, to be enlightened spiritually by the sky you are looking at turns out, perhaps, to be the most important thing and not only in metaphorical terms.

And of course, when the word "propaganda" comes to mind, it should be recalled that in terms of its construction the *Antenna* is entirely the flesh-and-blood offspring of Russian constructivism. Any person who is even the slightest bit familiar with the history of art and the history of constructivism and modernism of the beginning of the century, knows about the enormous quantity of projects, of course, the majority of them Russian, that represent structures hanging in the sky. Flight to the sky, appeal to the sky, existence in the sky—this is the traditional Russian dream, and it is highly elaborated in the art of constructivism. It is not difficult to recall the enormous number of projects, most of them left unrealized, beginning with Tatlin's *Tower*, the projects of Vesin, Klutsis, the many projects of Lisitsky. Their works included all kinds of metal structures taking off for the sky. Perhaps all of this entered subconsciously into the project *Look to the Sky*, and into this *Antenna*. When this idea occurred to me, I myself did not have in mind any tradition, any analogies with constructivist structures. But as a result what emerged was a rather clear interchange with this constructivist phase in the development of Russian art. We will not separate constructivism from propaganda. In many cases in these constructivist elements in the work of Klutsis and also of Lisitsky, the words "Forward, to Communism!" would be included on the top, or Lenin would be standing in the sky or there would be some other objects that were "ascending." I don't know about other countries, but in Soviet Russia, in general the idea of

raising slogans to otherworldly heights was the obligatory norm. We would encounter, if not constructivist texts hanging up above, then at least in Moscow and other Soviet cities, all the cornices, the upper edges of roofs and the roofs themselves were outfitted with these letters: "Peace to the World," "Labor is a Matter of Valor and Heroism"—all kinds of slogans executed in very sturdy material. Many texts would overlap from one roof to the next, beginning, let's say with one building where the word "Labor" would be written, and then on another building 40 meters away would be the word "Peace," and then the end of the phrase "May" would be on the next street already. And I am not even talking here about that slogans aimed at celebrating holidays such as May First, the November holidays, etc., that would adorn virtually all the roofs of the city and would rise up as high as possible. Hence, something perhaps subconsciously existed at the moment when our project was being elaborated.

Of course, in contrast to these anonymous slogans appealing to the millions of the masses and being of such all-encompassing nature, the message in this project had, on the contrary, an extremely intimate and individual nature. This was an appeal to one person who not only was not marching toward Communism, not glorifying the CPSS, and not building industrial power and not raising virgin soil, but on the contrary, this person is not doing anything, is lying about on the grass like a do-nothing, and this is even encouraged here, he hears approval for this idle behavior devoid of any social meaning whatsoever.

Yet another metaphor, yet one more meaning is examined in this *Antenna*. That is the invitation not to go farther, but to fall down. In general, once you have already fallen. . . . It should be said that falling and lying about on the ground differ sharply in terms of content, insofar as my observations serve me, in Russia and in the West. We, of course, have seen a lot of picnics near every university and in the city parks during beautiful summer weather, people take off their coats and lie on the grass. But I should say that they are not lying about and they do not look at the sky. If they are lying down, then they are either sleeping or reading or are in some way busy with something. This is a kind of peculiarity in the behavior (as a rule, they don't really lie down, but rather sit) that distinguishes a Western person and sharply juxtaposes him to a Russian who might be lying about on the grass. Lying on the grass is a genuine, real refutation of everything, it is such a total prostration, it is a real departure that could be said to be near death. In general in Russian poetry and in Russian literature, lying and rolling about on the grass and especially in a way that would permit one to look up at the sky, occupies a rather large place. In Russian songs, falling on the grass and looking up is repeated many times, and in Russian poetry this is also one of the main, it could be said, central moments—being in nature, merging with it. Because here we have simultaneously lying in the grass as a merging with the earth, and along with the plants a movement toward the sky.

A person is transformed from a personage of the fauna into one of the flora. He becomes grass, quietly and smoothly rustling in the breeze, is lit and warmed by the sun toward which the flowers and wheat, leaves of the bushes and trees all strive upward. Simultaneously, we have here the image of sleep, similar to death, but some sort of pleasant death, not a fatal one, not a catastrophic death, but rather death in terms of a refutation of life, from this entire tormenting reality, death as a pleasant dream under the soft rustling of the grass and soft sound of the wind.

It should be said that many poetic lines illustrate this thought, in particular, the verses of Lermontov about his desire to "fall asleep forever, under the oak, under the eternal sound of its leaves." The poem called "I set off alone on the road," might be said to be the best commentary for this installation. It begins: "I set off alone on the road, a stony path lies before me. . . ." The theme begins with the person walking along the road. But this depresses him, torments him, since many circumstances torment him in the past, and in general, walking along the road, the path, the very movement is agonizing and absolutely unnecessary. But the dream, the meaning rests not at all in achieving some goal, but in lying down and falling asleep. That is, take up a horizontal position and stop moving. And this stopping of movement takes the form of lying when you see who is above you. Above you the eternal oak is quietly growing green and a divine voice resounds. In other words, we go from the movement of life to immobility, to a horizontal position and listening to what is up above.

The viewers of our *Antenna* do the same. They walk through the park, strolling about, and having seen the *Antenna*, they approach it and quickly lie down on the ground, and once in the grass they read this text that legitimizes their horizontal position.

This is what had to be proven.

The last installation that we will use to illustrate this theme of "Look Up!" is *Golden Apples*. It was built this year in the city of Singen in an expansive park; moreover, what is very important, in a special, the best part of this park. This public project was also created within the framework of a large program that includes a great number of such projects that could be quickly placed on the territory not only of the park, but also of the entire city and even in the nature surrounding the city, that is, in the outskirts. When we came to Singen the first time to look at where this might be possible and what would be possible in general, we were particularly attracted to this specific corner of the park, namely, this old central part. This central part of the park, not very big in size, is located on an island between the river that branches in this spot into two parts, and it is entirely covered with tall trees, bushes, marvelous grass, wonderful paths. You might say it is an old classical park in beautiful shape. There are no sculptures whatsoever in this area, and in general, except for some benches,

there are no man-made objects at all. There are flowerpots in some places with flowers, but everything else is literally a corner of paradise.

And here we had this idea, just like in the case with the *Antenna,* to realize an installation that was conceived of for an entirely different place and a different time, much earlier, namely, by invitation of the Secession in Vienna to make something that would also be in an open area, namely a triangular plot behind the Secession where there were also lots of trees. Then, inspired by Vienna itself and the sculptures standing on the buildings—that is very important—it occurred to us to build a project called *Golden Apples.*

I will tell here about the concept, since that is what was entirely transposed to Singen.

The idea was to build on the triangular plot behind the Secession a bronze woven basket rather large in size and in it and around it to toss a lot of golden apples. People who would look at this basket, at this project, would not understand very well what this was all about, why there were apples here, why there was a basket here, but if they lifted up their head, they would unexpectedly see human figures submerged to their waist in the leaves at the of the trees surrounding this meadow. These figures were throwing apples into this basket. Hence, an explanation emerges as to why there are apples in the basket and why some are thrown around it: apparently, those throwing them do not have sufficiently good aim to hit the basket all the time. The idea of the installation was built on an idea that has interested me for a long time now: the idea of a disjointed installation that requires the viewer to unite the objects that are located at a great distance from one another, but having united them he will see the unifying meaning, the singular connection between them and their interaction. That is, it is not a sculpture ensemble in which different pieces are connected with one another and yet together they all represent a single group, but precisely an ensemble that is disjointed, where the second half, and perhaps, a third and fourth part, we have to search for, sometimes turning our gaze entirely in the opposite direction.

The origin of this interest in disjointed installations goes back in time to works on Documenta in Kassel, when I once found myself at the actual exhibit, and I saw that in the center of the square in front of the Fridericianum there was a large metal stick with a figure moving upward along it like a circus acrobat, upward toward the sky. This was the famous sculpture belonging to Borofsky. At a great distance from this central sculpture standing in the center of the square, on the balcony of one of the buildings, rather high up there was a sculpture by Schütte in the form of a ceramic figure, and figures standing next to each other in the middle of large ceramic pots, and these figures also resembled the enormous cupolas that were arranged on this balcony. The most interesting thing was that in my imagination the first

installation was immediately united with the second. I suddenly saw that the puppets were not simply planted coincidentally on this balcony; they were put there to watch the circus act that was being performed by the puppet moving along the stick toward the sky. In other words, a kind of unique circus was visible to me suddenly, where the performing acrobat and his viewers were connected to one another by some specific tension of attention and a specific meaning. Of course, neither Borofsky nor Schütte had anything of the sort in mind. This was all united only in my imagination. But then the idea occurred to me that this was extraordinarily interesting: having figures located at opposite ends of our visual field, a field that we cannot encompass all at once with one glance, where in order to make this connection, you have to exert your consciousness and turn your head.

This idea of the disjointed installation was conceived of and realized in the project for the Secession, and inside of this project was the idea of the arrangement of the installation on various horizons. If the puppets of Schütte and Borofsky that I spoke about earlier were in one field up above, sort of in the sky, outside the horizon of human attention—up above was the world of puppets much larger than people—then in the installation we were proposing for the Secession, one part of the installation was still in the range of human horizon, on the ground. The other part—these three figures who were sitting in the treetops—was of course very high up, and for that you had to lift your eyes, seek the figures out on another level of existence. Unfortunately, the realization of this installation did not turn out to be possible at the Secession, and this concept got hung up, also in the air, as an unrealized project.

We were able to realize this concept in Singen. And we even managed to realize it very successfully, since not only did we get the consent for this project from the exhibit managers, but we also got agreement from the mayor of the city that if this project were to be a great success, then it could perhaps remain in place permanently, which, of course, really inspired us. Furthermore, it could be considered luck that we found a wonderful studio, Salvadore Arte, in Italy in Pistoia that made the bronze imitations of these figures superbly, because, of course, it wouldn't be possible to install these figures in the treetops if they were made out of real bronze. And they also made the golden apples out of real bronze and the basket, too. Of course, the figures did not actually sit on the branches, but were attached to tall metal sticks that were inserted into the ground and tied to the main tree trunk. The figures were arranged in a circle, as though surrounding the meadow with the basket and apples in the center. The size of the bronze figures was larger than human height, but at a great distance they appeared comparatively small. It was also important that they were conceived of as silhouettes, clearly etched against the background of the light sky, and therefore, the viewer could quite easily discern them.

The interpretation of such an installation would have two "contexts" behind it. The first is the legend about the golden apple described in the Bible. The meaning of that parable is that before you take an apple, think about who is throwing it, or in other words, look who is giving it to you. And in answer to the questions "Where do these apples come from? Why are they in the basket?" you can see that they are being thrown by some suspicious looking semi-naked beings resembling, perhaps, seducers. Hence, an edifying parable is contained in this installation in allegorical terms: before taking something, getting something, think about where it comes from.

The second interpretation belongs to the plot of antiquity, and it comes to mind more clearly, namely, that these are gods, perhaps satyrs, hiding in the bushes and playing some game, throwing apples that they are picking from the branches. By the way, it is worth noting that these trees have a rather estranged relationship to the apples—these were evergreens and chestnut trees and there were no apples whatsoever on them. Nonetheless, both the first and second interpretations were clearly associated with traditional park sculpture.

Park sculpture depicting all kinds of fauns and nymphs hiding behind trees, etc., is a perpetual subject of the traditional European park. The innovation in our project is that these figures are located at the tops of the trees. There is a compositional innovation here, but thematically this is read entirely naturally. Just like, by the way, the golden apples and old bronze basket are read naturally against the background of the grass. The thing is that gold in the grass also belongs to an old tradition, because many fountains, sculptures, etc., have golden pedestals, golden elements—i.e., gold and grass are an time-honored, successful pair, and harmonious participants in adorning parks.

Hence, as it turned out, this installation in terms of appearance represents a sufficiently traditional park sculpture. There is no modernism of any kind here. There is also no kind of innovation here, either. These are absolutely old-fashioned objects (if we are talking about the figures in the trees—that is terribly old-fashioned), and the bronze basket and apples are not modern personages, either. For the most part, the residents of this city and visitors to the park are elderly people and represent a very conservative public—in Singen life is rather tranquil and elderly folks often love to visit their park. This installation does not violate their comfort. Overall, the installation was inscribed very normally into the psychology and atmosphere of the life and park, and the city and its inhabitants.

On the other hand, the idea of "Look Up!" as an idea that something might happen there, is also rather interesting and works quite well here. When we were able to observe the reactions of viewers, we saw that each of them would point out with delight to those who didn't know that amidst the trees something was hiding and in general something was located in the treetops. In this

way, a riddle and guessing its solution were always present in this installation. In fact, at first people would walk and look in confusion as to why there was a basket and apples in the grass on the ground here, what was going on. Then when they discovered the figures, the riddle would find an answer relating to everyone's well-being.

In general, analyzing this cycle of works, it could be said that the idea itself and its resolution are filled with some sort of intentional conformism; there is a lot of tranquillity in it, an expectation of stability and steadfastness. Perhaps, as always, the very conditions themselves—nature, the park—dictate these qualities found in our project.

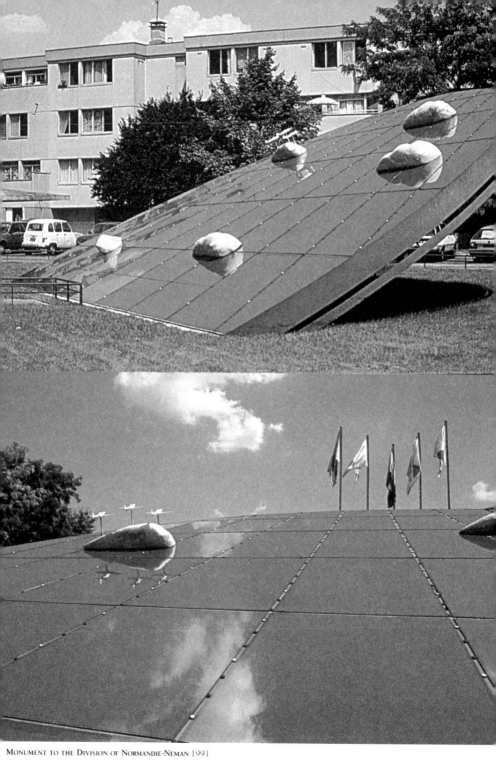

MONUMENT TO THE DIVISION OF NORMANDIE-NEMAN 1991
ORLY, FRANCE

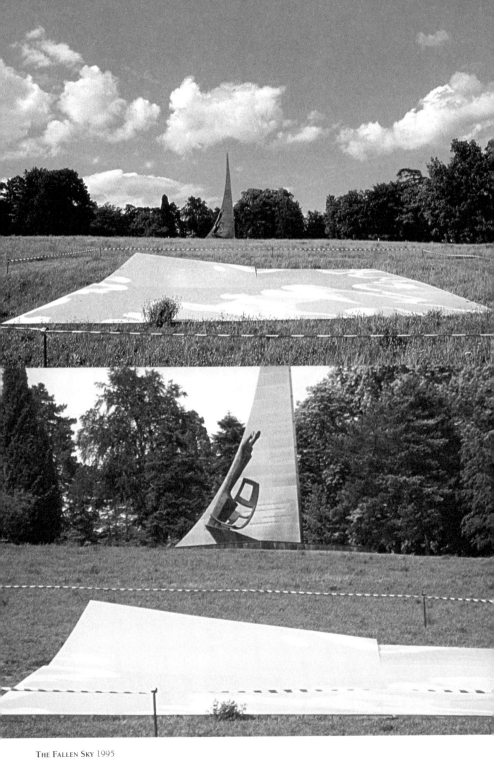

THE FALLEN SKY 1995
UNITED NATIONS, GENÈVE

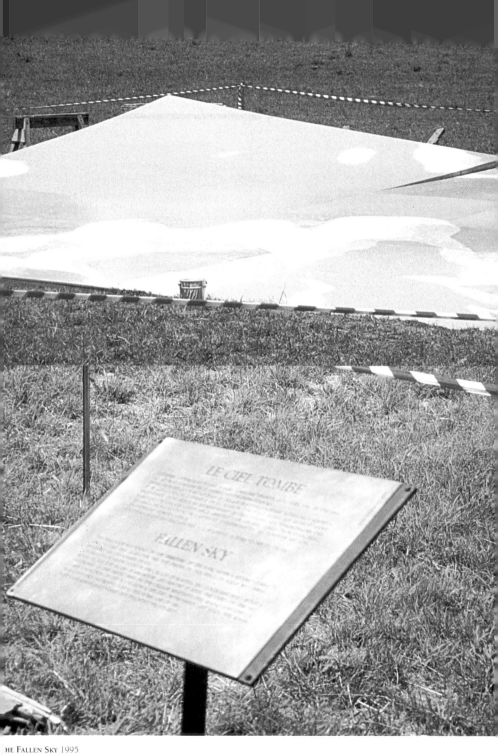

The Fallen Sky 1995
United Nations, Genève

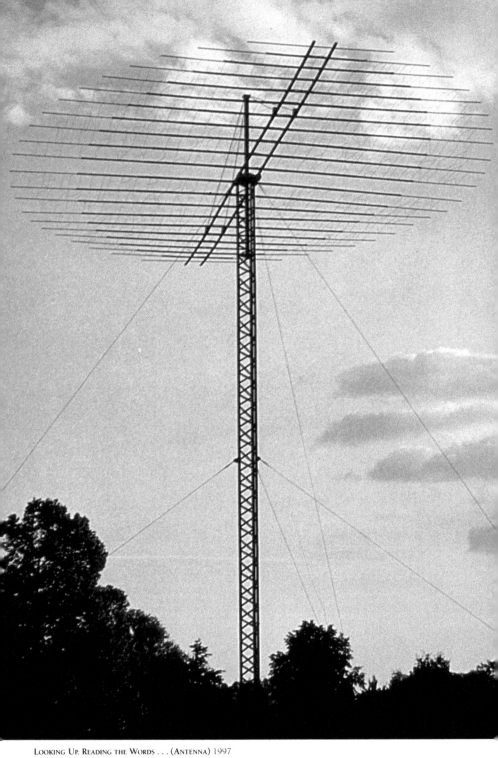

Looking Up. Reading the Words . . . (Antenna) 1997
The Sculpture of XX Century, Munster, Germany

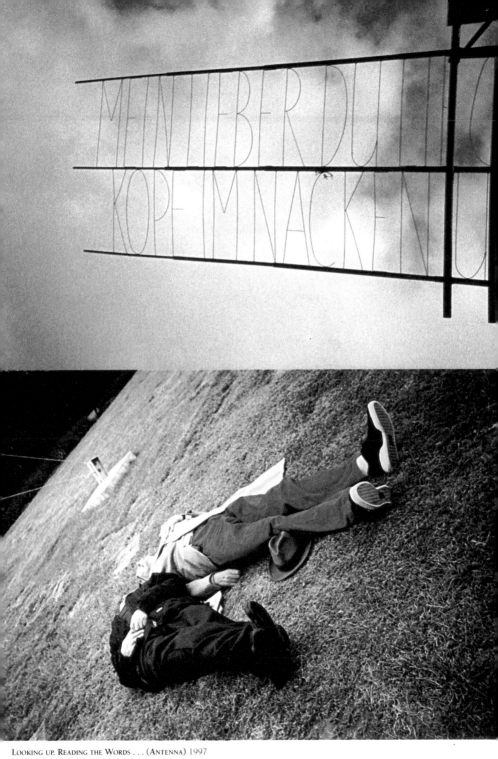

Looking up. Reading the Words . . . (Antenna) 1997
The Sculpture of XX Century, Münster, Germany

GOLDEN APPLES 2000
SINGEN, GERMANY

GOLDEN APPLES 2000
SINGEN, GERMANY

Golden Apples 2000
Singen, Germany

Questa lezione sarà dedicata alle cose enigmatiche, misteriose, mistiche. Vi prego quindi di non avere paura e di prepararvi a un racconto di visioni e immagini dal mondo dell'aldilà. Solitamente i progetti d'arte pubblica si realizzano in luoghi a tutti ben conosciuti, privi di particolare mistero ed è difficile stupire chi li abita con qualcosa di ultraterreno. Al giorno d'oggi non c'è più molta credenza nell'esistenza degli spiriti, anche se questa ci rimane da qualche parte in profondità. Basta accostarsi in modo delicato e chiaro a quest'immagine, che questa inizia subito a "funzionare", a prendere vita e agire sul nostro subconscio, sui nostri meccanismi atavici, soprattutto se lo spirito che cerchiamo è quello che deriva dalla storia del luogo dove viviamo. Allusioni e punti di contatto con questa storia, i cosiddetti "spiriti del tempo", sono comuni in ogni città, in particolare in paesi ricchi di storia. Ma questi monumenti adesso sono recepiti come qualcosa di morto, parte della decorazione, non sono più in grado di evocare in noi fantasie o memorie. Lo stesso si può dire per i parchi o i boschi, i quali restano luoghi percepiti in modo piuttosto banale. Le immagini e gli spiriti che vivevano e si celavano dietro a ogni cespuglio ai tempi antichi, nella Grecia antica, nel medioevo e anche in epoca barocca non ci sembrano più molto plausibili, e riusciamo con più facilità a immaginarci l'apparizione di un poliziotto o a stupirci per qualche fiore piuttosto che attenderci che qualcosa di strano e ultraterreno ci appaia da dietro un albero.

Ciònonostante, il gruppo di progetti che tenteremo di analizzare e descrivere si rivolge proprio all'intrigante argomento dell'apparizione di immagini ultraterrene e mistiche in luoghi molto comuni e banali.

Prima di tutto parleremo dell'installazione *Il vecchio ponte*, costruita a Münden, una cittadina nei pressi di Hannover, in occasione di un'iniziativa del comune che coinvolgeva cinque artisti. I temi dei vari progetti erano fiumi, fontane, comunque qualcosa di legato all'acqua, dato che Münden si trova sul punto di congiunzione tra i fiumi Fulda e Werr, dove si crea un nuovo fiume che sfocia nel Mare del Nord, a Brema. Siamo arrivati sul luogo, abbiamo esaminato l'area e i due fiumi, veramente molto turbolenti. La città ha molti ponti moderni in cemento armato più antichi ponti metallici e addirittura un ponte di legno, tra l'altro non molto vecchio, dall'aspetto medioevale. Il punto che ci parve più interessante era quello dove si congiungevano i due fiumi. Qui si trova un'isoletta dall'aspetto piuttosto romantico, una specie di relitto

con enormi cumuli d'alberi senza costruzioni né case. La riva opposta all'isola è piuttosto alta e piena di vegetazione e scende verticalmente nell'acqua che scorre veloce. C'è tensione in questo posto, come una corda tesa, un'atmosfera d'attesa. Ed è, ovviamente subito nato un progetto originale.

Ci venne in mente di creare in quel luogo una visione, un fantasma. Doveva essere l'immagine di un vecchio ponte, dato che quello era il quartiere dei ponti e forse lì ce n'era stato uno, poi scomparso il cui fantasma, il cui spirito continua ad aleggiare nell'aria.

Come si poteva realizzare l'idea? Decidemmo di costruire il contorno tridimensionale del ponte, un fantasma appeso nell'aria fatto di filo metallico da quattro millimetri, esattamente come quello usato per scrivere le lettere della *Antenna*. Il ponte era una costruzione a mezzaluna con un'antica balaustra, in cima abbiamo posto una figura femminile abbigliata come nel XIX secolo: vestito con lembi ampi, guardinfante e cuffietta. La costruzione, in filo metallico saldato era sospesa in aria su due cavi molto sottili proprio sopra il fiume, senza toccare né le rive, né l'acqua, fluttuava a sei metri dalle due sponde. Bisogna ricordare che la riva opposta era inaccessibile perché troppo ripida e piena di vegetazione, si poteva guardare il ponte solo dalla parte dell'isola, ma avvicinarvisi era impossibile, dato che più in là iniziava il fiume, quindi la distanza minima tra l'osservatore e il fiume era venti metri. Quanto basta perché la parte materiale della costruzione, il filo metallico, non si notasse e si distinguesse solo il contorno trasparente "immateriale". Bisogna anche considerare che se i contorni del ponte avessero avuto come sfondo il cielo, sarebbero stati molto poco visibili, ma abbiamo calcolato che il ponte doveva essere visto sullo sfondo della riva opposta, verde scuro. Le linee fini e l'aspetto generale dell'oggetto danno l'impressione di un disegno sospeso, ma non è possibile che ci sia un disegno sospeso, risulta un qualcosa di strano, a tre dimensioni... Comunque sia, la figura si vede bene, e a prima vista è assolutamente impossibile capire di che cosa si tratti, dato che intorno tutto è molto reale – le masse d'alberi, il fiume che rumoreggia, tutto è molto comprensibile e improvvisamente, più in alto del livello dell'osservatore, a circa dodici metri. è sospeso questo fantasma bianco di un ponte con in cima una figura di donna. La costruzione si può osservare da diversi punti, e lo scorcio cambia. La visione rimane sempre presente e di notte si arricchisce di un ulteriore elemento: se la gente va verso l'isola può notare la strana luminescenza di molte lampadine che sembrano volare in aria come lucciole magiche e, se si guarda bene, si possono distinguere i contorni del ponte.

Il luogo è diventato molto popolare e la direzione, ossia il Comune, il sindaco e tutti i dirigenti della città hanno deciso di lasciare il ponte, il quale difatti è lì ancora adesso.

La parte strutturale è resistente: il ponte non risente in alcun modo del ven-

to, anche la tempesta più forte non lo fa assolutamente oscillare, il problema è costituito solo dagli uccelli che si posano sul ponte e una volta uno particolarmente grosso ha piegato la balaustra, che ha dovuto essere riparata. Il ponte è anche al sicuro dai vandali, visto che si potrebbe raggiungere solo con un lungo palo. Il luogo tra l'altro è noto per essere preda dei vandali, i giovani barbari, ossia adolescenti di 10-15 anni che distruggono tutte le sculture messe nel quartiere, per quanto resistenti esse siano, incluse quelle di marmo e di bronzo.

L'installazione utilizza anche le particolarità riflettenti del filo metallico colpito dalla luce del sole e del cielo: la luce cade dall'alto e i segmenti curvi dell'installazione, ossia la balaustra e le spalle della donna, la parte superiore del capo, brillano e si notano molto, mentre tutte le linee verticali si perdono nello sfondo e risultano poco visibili. Ne deriva un ulteriore effetto: le persone vedono tratti brillanti e altre linee che invece vanno perdendosi, facendo diventare tutto ancora più enigmatico.

È ovvio che la base del progetto non è l'oggetto sospeso in sé stesso, ma il fondo sul quale si staglia. In questo modo si attiva, si stimola il protagonista dell'installazione che è l'ambiente circostante; lo stesso ponte realizzato al chiuso avrebbe avuto l'aspetto di un oggetto di design piuttosto banale, ma messo sullo sfondo di uno spazio lontano, all'interno di un ambiente naturale attivo, assume la funzione di una griglia, attraverso la quale si fa largo tutta la realtà, la realtà e l'oggetto si scambiano di posto. L'oggetto, pur essendo visibile, stimola a tal punto il fondo da risultare trasparente – ciò di cui parlavamo nella premessa. Non si tratta di una scultura, ma di qualcosa di effimero che si lascia attraversare dallo spazio, il quale quindi consegue la vittoria finale. Ma la visione, il fantasma, nonostante sia più debole dello spazio circostante e proprio in virtù di questa debolezza, attrae la nostra attenzione.

C'è un altro luogo dove abbiamo utilizzato praticamente la stessa tecnica di visione a distanza di un contorno in filo metallico. Se nel progetto sopra descritto si trattava di un luogo molto abitato, l'installazione *Senza parole*, di cui ora parleremo, è situata in un luogo selvaggio e desertico. Anche qui si trattava di un'iniziativa organizzata dalla Galleria Civica della città di Nordhorn (nella regione più a nord-ovest della Germania). L'iniziativa comprendeva vari lavori sul tema della frontiera tedesco-olandese, che passa proprio in quella zona. Ci è stato proposto di realizzare la nostra opera in un punto su un fiume che è per metà in Olanda e per metà in Germania. Il luogo era un classico *landshaft* di aspetto idilliaco e tranquillo: un fiume non tanto largo, dalle rive piatte, dove ci si aspetta da un momento all'altro di vedere un mulino a vento (infatti ce ne sono poco lontano). Il luogo è disabitato, se si esclude una fattoria solitaria che però non si vede dalla riva, si tratta di una frontiera, stando sulla riva tedesca si osserva la riva opposta che è olandese.

Qui ci è nata l'idea di fare un'installazione doppia, lacerata, di quelle di cui avevamo parlato prima. Le due parti del progetto si trovano ai due lati del fiume e il soggetto, che ci è venuto in mente sul luogo, sono due innamorati, un ragazzo e una ragazza che appartengono a due nazioni diverse e possono amarsi soltanto a distanza. Dalla parte tedesca sta il ragazzo, da quella olandese la ragazza, stanno sulle due rive e si guardano l'un l'altro, da qui il titolo *Senza parole*, dato che i due si amano, ma non possono attraversare il fiume che rappresenta ogni tipo di frontiera: tra famiglie, nazioni, storia, drammi. Sullo sfondo dei drammi storici sta l'amore il quale, come è noto, unisce tutto senza badare alle differenze. Un tema romantico molto tradizionale (si pensi a Romeo e Giulietta) che è nato improvvisamente come soggetto dell'installazione.

La struttura era composta da due basse fondamenta in cemento e due sculture di filo metallico saldato. Una scultura osserva l'altra, ossia sono perfettamente simmetriche e se si mettono le due sculture sullo stesso asse ottico, una traspare nell'altra. Le due figure sono state realizzate in un ottimo laboratorio da un saldatore espertissimo, in questo caso la struttura era abbastanza complicata dato che il risultato doveva essere relativamente realistico: l'immagine di un giovane seduto di dimensioni una volta e mezza quelle reali vestito in abiti medioevali, ossia un'immagine classica di una persona seduta su una sedia a braccioli. Un'identica figura è stata costruita e montata parallelamente dal lato olandese. I due si guardano leggermente in diagonale e si distinguono molto bene anche da cinquanta metri. A una distanza così grande le sculture trasparenti si percepiscono in modo molto strano, come vaghe macchie bianche. La riva olandese è leggermente collinosa, mentre quella tedesca è una pianura deserta, quindi la macchia bianca è ben visibile dalle due parti del fiume.

A differenza del *Vecchio ponte* ci si può avvicinare alle due sculture, abbiamo dunque previsto che queste dovessero essere ben chiare e distinguibili nella struttura e nelle scelte artistiche: per questo dovevano essere due sculture in filo metallico ben eseguite. Così ogni dettaglio, alla fine, era presente e ben elaborato, seppur realizzato in modo simbolico. Le figure dovevano essere visibili da lontano e "funzionare" bene da qualsiasi distanza fossero viste: sullo sfondo del paesaggio, a media distanza sullo sfondo dei cespugli, da vicino fino ad essere toccate.

Anche qui, come negli altri casi, diventano decisive le caratteristiche dello spazio. Il posto si può raggiungere in barca oppure con dei pullman speciali che portano i turisti a fare il giro delle varie opere d'arte partendo a piedi dalla fattoria. Insomma arrivare sul posto richiede qualche sforzo, ed è proprio questo il concetto principale: la difficoltà di raggiungere gli oggetti. Sono come spiriti del luogo, e se li vuoi vedere devi spendere tempo e forze.

La distanza e il viaggio concentrano l'attenzione del turista, il quale comincia a pensare: "ma guarda dove mi stanno portando, adesso mi toccherà andare anche a piedi e poi passare pure dalla parte olandese" insomma si tratta di un'attività complicata che concentra l'attenzione. In questo caso le figure hanno la funzione di un vero e proprio *genius loci*, abitano il posto in pianta stabile e per essere viste devono essere visitate. Comunque quando si esce dalla città, la natura agisce in modo tranquillizzante e ci porta in un certo senso in un altro mondo, lontano dagli affari e dalle torture quotidiane. Se, oltre ad andare in mezzo alla natura, si riesce anche a vedere qualcosa di particolare, la fantasia incomincia a lavorare: la presenza di queste due figure, simili a fantasmi, risveglia memorie e immagini, inizia a "parlare". Risuona l'immagine-archetipo di "frontiera". Frontiera tra due paesi, due storie, due destini opposti e legati tra loro, due popoli, e questo è il nodo di tensione del luogo, il quale agisce come una specie di ventilatore, la gente non va semplicemente a vedere le sculture, va a vedere la frontiera. Nulla indica la frontiera, non ci sono pali o posti di confine, come del resto ovunque tra Germania e Olanda, le persone vanno tranquillamente da una parte all'altra a fare compere o semplicemente al bar, le frontiere sono un punto di comunicazione molto interessante: frontiere e opere d'arte insieme. La separazione degli innamorati parla di differenza, ma allo stesso tempo lo spettatore capisce che al giorno d'oggi non ci sono più differenze, le differenze riguardano il passato, il tempo della memoria, quando esistevano distinzioni tra i popoli, barriere invalicabili, mentre ora la frontiera è valicabile. Questo è il contesto, l'insieme di elementi nei quali vive l'installazione.

Un altro progetto eseguito in filo metallico, ma di dimensioni completamente diverse e con tutto un altro modo di agire, è quello intitolato *La vecchia bottiglia*. Questa "bottiglia" è stata realizzata a Gerusalemme in un posto chiamato la "piscina del sultano" situato in un enorme avvallamento fuori dalla città vecchia. Si tratta di un luogo abbandonato, semidesertico, privo di costruzioni, con enormi pietre nude, poca erba e sabbia, insomma un deserto in città, al quale si può arrivare solo scendendo un'apposita scala. Grazie a questo sfondo, a queste rocce, a questo luogo bruciato dal sole, abbiamo ideato *La vecchia bottiglia*. Si tratta di una struttura piuttosto grande, stesa a terra, che ricorda nella forma una bottiglia; l'opera è realizzata in tondino di ferro ed è lunga 6 metri per un'altezza di 3,5 metri. Questa volta il ferro non è un semplice contorno grafico o un effetto ottico, si tratta di tondino arrugginito da 10-11 millimetri di quelli che si usano per armare il calcestruzzo. Se si è abbastanza vicini il ferro è, insomma, ben visibile. Se invece ci si allontana, sullo sfondo della pietraia, con netta separazione tra luce e ombra, diventa un contorno indistinto. Da vicino quindi ci si accorge che si tratta di tondino arrugginito piegato, chissà perché, a forma di bottiglia. Il collo della bottiglia

è inclinato verso terra fino ad un'altezza di 15-20 centimetri, mentre il fondo è sollevato e sostenuto da un perno anch'esso di ferro arrugginito. Avvicinandosi alla bottiglia l'osservatore nota con stupore che a terra, a una distanza di mezzo metro dal collo, sgorga una fontanella d'acqua, come una sorgente che sprizza l'acqua a 14-15 centimetri d'altezza, una "fonte" d'acqua pura, buonissima, che scorre formando un rigagnolo che torna nella sabbia. Attorno al rigagnolo incomincia a crescere dell'erba, è un inizio di vita vegetale, tutto il luogo è ravvivato da questa sorgente. La bottiglia ha, insomma, generato la sorgente ed è morta. Il secondo titolo dell'installazione è *Madre e figlio*: la bottiglia, che sicuramente richiama un'immagine metaforica femminile, ha come generato un figlio, una progenie, mentre lei si è prosciugata ed è scomparsa lasciando solo uno scheletro arrugginito. Ma è rimasta una sorgente che sgorgherà in eterno. La scultura allude all'eternità: la bottiglia rimarrà in eterno, perché più di così non si potrà prosciugare, è già scomparsa, lasciando solo una carcassa metallica arrugginita; la sorgente che ha misteriosamente generato lasciando in essa la propria energia deve sgorgare in eterno in questo luogo morto, tra pietre e sabbia.

Il protagonista, come al solito, è il luogo dove tutto ciò è stato realizzato, ed è al luogo che si rivolge l'installazione. Un luogo arido e senza vita, dove qualsiasi cosa si faccia, è destinata a prosciugarsi e morire sotto il sole cocente, molto forte in quel posto. Forse un'irrigazione speciale o qualche accorgimento potrebbero servire a qualcosa, come avevano fatto al tempo del sultano, che sul posto ha costruito una piscina, e la memoria conserva il suo nome. Ma, allora come adesso, senza una cura specifica, il debole rigagnolo che sgorga da sotto terra è destinato a scomparire. La metafora annuncia che qualcuno ha generato qualcosa di vivo, ma debole e bisognoso di aiuto, che perirà nell'eternità. Oltre al luogo, anche il sole, che regna in quel deserto, ha una funzione molto importante.

L'installazione si avvale dell'effetto della luce solare: se si gira attorno alla bottiglia con il sole che batte di lato, se ne vede solo il contorno arrugginito, la bottiglia si riconosce, ma s'inserisce bene nell'ambito delle pietre circostanti. Tondino e pietre creano un'immagine di abbandono e morte. L'asse della bottiglia è orientato verso sud, e, se la si osserva stando dalla parte della sorgente, si vede una serie di cerchi concentrici, il sole che batte sopra questi cerchi crea un effetto molto forte, magico. La bottiglia è composta da sei anelli, tre grandi e tre piccoli che diventano come cerchi di luce su uno stesso asse.

Ovviamente è molto importante anche la città dove è realizzata l'installazione, la sacra Gerusalemme, le cui mura e le cui torri sono ben visibili da questo luogo alzando semplicemente la testa. Una città che, da sola, riesce a evocare pensieri di morte e rinascita. La ruggine, il ferro contorto abbandonato, che abbia o non abbia la forma di una bottiglia non ha molta importanza,

richiama l'immagine della morte, della distruzione, della rovina insensata. Questa rovina agisce in modo anche più forte se accompagnata da una sorgente viva, con l'acqua che brilla al sole, un rivolo che non è motivato da nulla, non ha alcuna origine, tutta la gente che vive da quelle parti sa che si tratta di un'assurdità, perché in quel posto non può esistere una fontana, eppure questa esiste. Perché sgorga l'acqua? Come fa ad essere qui? Nessun israeliano, ma neanche nessun turista, crede che ci possa essere qualcosa del genere. Certo l'installazione era temporanea, e nessun turista avrebbe avuto il tempo di arrivarci gironzolando, ma se fosse successo, avrebbe visto qualcosa di simile a un miracolo, l'effetto dell'illusione sarebbe stato fortissimo.

Anche le due installazioni di cui parleremo adesso sono costruite sull'incontro di qualcosa di inaspettato in un luogo assolutamente banale. Il contatto tra passato e presente sorge improvvisamente, e anche la voce che dal passato si rivolge allo spettatore di oggi risulta strana e inattesa. Questi due lavori però interagiscono con altre caratteristiche dell'ambiente circostante. Se le prime tre, *Il vecchio ponte*, *Senza parole* e *La vecchia bottiglia*, sono state realizzate in luoghi relativamente disabitati, pieni quindi del romanticismo della natura, queste altre vivono in posti ben conosciuti e fin troppo frequentati. Questo sarà chiaro descrivendo l'installazione intitolata *Così come voi adesso* che si trova stabilmente nei locali del ristorante della Galleria Municipale della città di Esslingen.

Su una parete del ristorante – tavolini normalissimi, niente di speciale, gente che pranza o beve caffè – abbiamo appeso la fotografia, in formato piuttosto grande, di una vecchia signora, anche lei che pranza, sotto la quale scorre un testo che è quello che la donna sta dicendo: "Così come voi adesso..."

La fotografia e il testo stanno sul muro. Per chi è pensata questa fotografia? Chissà perché penso si rivolga a una giovane donna in compagnia di amici che, invece di sostenere la conversazione, si è appoggiata alla spalliera e si guarda intorno, come isolandosi dalla situazione circostante. Oppure si tratta di una ragazza sola che ha visitato il museo e ora si è seduta a bere un caffè. La fotografia è insomma diretta a chi sia in grado di distaccarsi dalla situazione quotidiana, dal chiacchiericcio, per guardarsi un po' intorno. Così lo sguardo si può inaspettatamente incrociare con un'anziana signora che dice: "Così come tu adesso..." oppure "Così come voi adesso ero..." Senza dubbio molti anni fa lei, come la giovane ragazza, era seduta a quel tavolino e compiva le stesse azioni, viveva la stessa situazione e provava gli stessi sentimenti della giovane seduta al tavolino.

Il trucco, in questo tentativo di incontro mistico, sta nell'individuare con precisione la situazione di questa ragazza reale e viva e lo stato d'animo con il quale si è seduta al tavolino. Forse pensa "ho visitato il museo, chiacchieravamo in continuazione..." e il testo, quindi, ricostruisce esattamente la

situazione della ragazza reale. In questo modo la vecchia signora, come un medium, dice qualcosa che la ragazza già sapeva, ossia che non si può dialogare con l'arte stando in una compagnia numerosa, che l'arte ha la capacità di portarci in un mondo diverso, che se esiste qualcosa d'importante in questa vita, questo qualcosa è l'arte. Racconta in che modo si è avvicinata all'arte... L'importante è che la freccia del testo e la freccia dello sguardo colpiscano la coscienza legando il passato al presente e gettando un ponte sul tempo, un ponte tra le generazioni. Ovviamente si può anche guardare questa foto come a un oggetto, come fanno tutti adesso, vedendola come un ennesimo elemento di design che non ha bisogno di essere guardato, basta conoscere il nome dell'autore, e in fondo neanche questo è realmente importante, visto che di questi artisti ce ne sono tanti. Ma coloro che sanno dialogare con l'arte in modo più profondo possono leggere e riflettere sul testo, rivolgendolo verso loro stessi.

A dire il vero verso di noi, al giorno d'oggi vengono rivolte molte parole: "Mangiami!", "Divorami!", ma sappiamo che si tratta di vane speranze degli artisti, nessuno ha intenzione né di mangiarli, né di nutrirli. Tutta questa speranza nel contatto diretto deriva dal fatto che oggi c'è qualche problema nella percezione generale dell'arte, una persona normale capisce che c'è qualcosa che non va in queste visite di gruppo ai musei, in questa relazione di tipo informativo con l'opera d'arte, in questa comunicazione artificiale... Andiamo al museo, ma la maggioranza di noi non vede cosa vi si trovi. Il dramma dell'arte di oggi è soprattutto il dramma della relazione tra artista e spettatore, i quali si sono persi reciprocamente. Ricorda un po' la situazione che si crea quando incontriamo un mendicante per strada, il mendicante ci è assolutamente estraneo, e dipende solo da noi scegliere se entrare nella sua situazione o considerarlo come un oggetto di arredo urbano. Lo stesso avviene con la nostra opera: da una parte è un "oggetto", un'opera fotografica con testo, un concetto, come si suole dire; dall'altra è una voce che vuole essere ascoltata. Forse quello che molti artisti cercano è un contatto assolutamente non artistico. Ieri l'altro, per fare un esempio, mi è capitato di vedere la *Gioconda* dal vivo, al Louvre. Mi sono reso conto che tutti i discorsi sul sorriso della *Gioconda*, sulla bellezza della donna raffigurata, sul suo fascino tranquillo, non hanno alcun riscontro reale. Non mi riusciva in nessun modo di vedere la donna raffigurata, non riuscivo a vedere una donna italiana, bella o brutta che fosse. Vedevo solo gli occhi che mi guardavano, lo sguardo. Si trattava però dello sguardo di qualcun altro, non dello sguardo di quella particolare donna dalle braccia conserte, ma piuttosto lo sguardo che possiamo incrociare, ad esempio, quando ci guardiamo allo specchio. Oppure lo sguardo di un estraneo. Il fatto è che nella nostra democrazia è proibito guardare negli occhi di un altro, siamo democratici, ma non permettiamo agli altri di

guardarci negli occhi, né guardiamo negli occhi degli altri. Uno sguardo estraneo ci innervosisce terribilmente, non sappiamo mai che cosa significhi, è un rivolgersi verso di noi che provoca terrore. Qualcuno ci guarda, e lo fa nel punto più doloroso, gli occhi, i fori sull'anima. Quanto più guardiamo negli occhi il quadro di Leonardo, tanto più ci innervosiamo e ci chiediamo perché ci guardi così. Qui Leonardo ha calcolato alla precisione le reazioni emotive dell'osservatore. Certo, lei sorride, ma lo fa con la tipica espressione di reazione al "tu mi stai guardando". Il ritratto dà risposte fumose e sarcastiche, dato che lo sguardo umano diretto non ha risposte. Quando ci guardano dritto negli occhi noi ci paralizziamo, a meno che non si tratti di una persona a noi vicina, della quale possiamo controllare le reazioni, ma questa è tutta un'altra cosa: lo sguardo dell'innamorato, dell'innamorata o della madre. Lo sguardo della *Gioconda* invece, e qui sta il terribilità della situazione, ci è totalmente estraneo – per questo fino a oggi nessuno ha saputo dire perché ci guardi in questo modo. Ci guarda così perché noi la guardiamo, come succede a volte in metropolitana quando qualcuno ti sta guardando perché tu lo guardi e la cosa non gli piace, e nasce una situazione di confronto molto tesa ed estenuante.

Ho raccontato tutto questo per dire che nello sguardo della donna anziana verso l'ipotetica ragazza non c'è nulla di tutto ciò, è piuttosto uno sguardo fumoso che attraversa il vetro del tempo. Solo nel testo, nelle parole, viene cercato il contatto diretto, ma in realtà si tratta solo di una donna molto in là con gli anni e la differenza tra lei e la ragazza crea l'effetto di distanza nel tempo. Questo ponte sul tempo e l'affermazione terribile contenuta nel testo, ossia che una volta anche lei era stata giovane, come la cliente del caffè, mentre adesso è vecchia, crea un'altra spira nel tempo, un altro otto, un altro giro tra ieri e oggi... Mi pare insomma di avere chiarito il concetto di questo lavoro ma, ovviamente, si tratta anche di un effetto, come in ogni installazione che contenga tutti gli elementi indispensabili: giusta illuminazione, distanza tra i partecipanti, in questo caso tra il tavolo e la parete.

Un'altra installazione che agiva sul principio della sorpresa è stata realizzata ancora una volta a Colle Val d'Elsa, dove sta la colonna, anche questa fatta in un ristorante, intitolata *Noi siamo libere*.

Lo spettatore, seduto nel caffè o in procinto di entrarvi, nota, provando una sensazione strana e incomprensibile, che sulla parete sono scritte a grandi lettere le parole "Noi siamo libere", ma appena si avvicina all'iscrizione, vede che le lettere sono tutte composte da mosche. Sono tante piccole mosche incollate sulla parete. La prima impressione è sicuramente sgradevole, dato che è sgradevole vedere delle mosche in un ristorante, soprattutto in quantità così grande. Ma perché le mosche compongono questo testo, e perché il testo si trova sul muro di un ristorante? La sorpresa iniziale è dovuta al fatto

che i frequentatori del ristorante non sono assolutamente pronti a un qualsivoglia tipo di tormento artistico, non sanno che cosa sia un'installazione, non sono abituati a vedere quadri o sculture (tra l'altro la scritta era piazzata tra i soliti quadri e lampadari da ristorante). Ed ecco questa iscrizione incomprensibile la quale, esattamente come le mosche, risulta inaspettata e fuori luogo, attraversa la parete in diagonale risvegliando nella gente una strana sensazione, un misto di divertimento e stupore. Certo, il ristorante è pieno di scritte, inviti, auguri, scherzi, pubblicità, ma che c'entra questa frase assurda: "Noi siamo libere"?

Per di più, in qualche strana maniera, il testo si riferisce sicuramente a loro, alle mosche. Ed è sicuramente questo il paradosso principale di tutta l'installazione, dato che tutti sanno che la mosca in natura è libera: vola, si posa dove vuole, entra ed esce dalla finestra, è quasi un simbolo del volo libero, senza schemi né limiti. Qui, invece, le mosche sono incollate per sempre al muro, senza alcuna libertà, creano un "ordine" che consiste nelle lettere dell'iscrizione, ma allo stesso tempo dichiarano di essere libere. Queste mosche sono libere solo nominalmente, in realtà sono incollate, e questo gioco, questa barzelletta si può facilmente comprendere nel contesto di questo ristorante. Il fatto è che la scelta non era stata fatta a caso, ma perché avevamo saputo che quella parte di Colle Val d'Elsa si trova in un'area di influenza comunista. Ci vivono molti comunisti, che hanno i loro circoli. I comunisti che, come è noto, in Italia sono molto forti, e bisogna dirlo senza nessuna ironia o presa in giro (in Italia i comunisti sono molto rispettabili). Ma l'ironia riguardo al comunismo rimane nel subconscio per chi, come me, è uscito dall'Unione Sovietica, con tutti gli slogan che proclamano contemporaneamente libertà e unione disciplinata, unione nel partito, il quale deve essere assolutamente sostenuto da ogni suo membro. Il senso di tutto ciò traspare attraverso lo slogan "Noi siamo libere". Noi "siamo liberi", ma deve esserci disciplina, è quello che ci è stato detto per settant'anni in Unione Sovietica. Non so se questa ironia sia stata compresa nel giusto modo e approvata dai frequentatori del ristorante, mi è difficile giudicarlo, tra l'altro, dopo la mostra, l'installazione è stata trasferita sulla parete della sala da pranzo di un certo collezionista. Ma la presenza delle mosche sulla parete del ristorante era interessante anche per il fatto che mentre le prime lettere erano nette e ben definite, la fine della frase andava perdendosi, molte mosche mancavano, e le ultime lettere «re» erano quasi impossibili da distinguere. Quindi, pur avendo disciplinatamente dichiarato la loro libertà, non sono riuscite a tenere l'ordine per molto tempo, e molte se ne sono andate. La retroguardia della scritta aveva cominciato a disperdersi, ma l'avanguardia, nella parola "noi" si era saldamente appiccicata alla parete.

In questa lezione abbiamo analizzato momenti di presenza irrazionale, mistica, a volte seria e a volte, come nell'ultimo caso, scherzosa, del progetto d'ar-

te pubblica nell'ambiente circostante. Rimane da chiedersi, ovviamente, se questo effetto mistico sia duraturo o meno. È necessario dire che, nell'ideare un'installazione, volenti o nolenti, si cerca di creare qualcosa di inatteso sullo sfondo di luoghi con una storia solida e duratura. Si crea un effetto-show, e il contrasto tra quello che esiste realmente e ciò che viene realizzato può essere inizialmente abbastanza forte. Su questo effetto lavorano molti artisti e possiamo chiamarlo "a breve termine". Ma esiste anche un "lungo termine", ossia quando l'effetto-novità sparisce, e l'oggetto si trattiene per più tempo delle poche ore dedicate allo spettacolo o all'inaugurazione della mostra, che in sostanza sono la stessa cosa. Lo stesso succede quando, ad esempio, in una vecchia via appare un nuovo edificio: inizialmente ne percepiamo con estrema intensità tutti i particolari architettonici, e molti architetti contemporanei lavorano sul contrasto con l'esistente creando qualcosa di nuovo, fresco, che colpisce. Ma passa un anno, ne passano due, e l'osservatore si abitua a questa ex novità, incomincia ad agire il "lungo termine", ossia il legame tra ciò che è stato costruito e quello che era da tempo sul luogo. Dopo un anno per l'osservatore è indifferente se l'edificio sia stato costruito duecento o trent'anni prima, tutto si fonde poco a poco nella massa storica comune. Nel "lungo termine" non è più efficace la novità, ma quanto il tuo lavoro comunica organicamente con le cose che la circondano.

Qual è l'efficacia dei lavori appena descritti, in particolare quelli che mettono in gioco l'elemento sorpresa, quando oramai hanno smesso di essere sorprendenti? Non posso darvi una risposta adesso. Per ogni singolo caso la risposta è diversa. Abbiamo molta poca esperienza di come siano le nostre installazioni dopo un tempo prolungato. Come le mosche saltiamo da un posto all'altro, facciamo nuovi lavori e non abbiamo modo di controllare cosa succeda alle nostre installazioni due o tre anni dopo. A essere sincero ho, intuitivamente, un gran terrore per quello che potrei vedere e nessun desiderio di rivisitare ciò che ho già realizzato.

This lecture will be devoted to things that are enigmatic, mysterious, you might even say mystical. Therefore, I ask that you not be afraid and that you prepare yourselves for a story about ghosts and visions appearing from the other world. Public projects are usually connected with places that are well known, that are devoid of any special enigmas, and it is rather difficult to surprise or captivate residents with something other-worldly. Everything today is exposed, and a belief that there are some sort of spirits present in our life, moreover spirits that are visible with the naked eye, is received with great skepticism. Nonetheless, the presence of these spirits, a belief in them, can be found somewhere deep inside of us. All it takes is to touch this notion delicately and unambiguously, to touch these images, and they immediately begin "to work," to come to life, and our subconscious begins to work, along with our archetype mechanisms. Primarily, this is true when what is understood by spirit is something orig-inating from the history of the place where we all live. Hints of our con-tact with that history, depictions of the events and heroes of the past, with what is called the "spirit of the time," exist in great quantity in any city, especially in a country and city where there is a long and full history. But today these monuments are perceived as dead, they become a part of the city's decor, and they don't really have the power to make fantasies or memories come alive for us. It is even less possible to imagine that our memory will work in a natural setting, in a forest, park or even just in the city outskirts. All of these places are also perceived as rather banal and ordinary. Images, spirits that hovered and hid behind every bush during periods of ancient history, during the times of Ancient Greece, the Middle Ages, and even during the Baroque period, are perceived in our imagina-tion as unlikely, and our imagination more likely expects to encounter a policeman; it is surprised more by a flower or type of tree, than by the anticipation of something alien, strange appearing from behind a tree.

Nevertheless, the group of public projects that we shall try to analyze and describe here concerns precisely this kind of intriguing, agitating object, such as the appearance of alien, mystical images in places that are entirely inhabited and banal.

First we shall analyze the installation *The Old Bridge* that was built in Münden, a small city not far from Hannover. This work was part of a

public project that was organized by that city for five artists. The themes of these artistic projects were water, the river, fountains, and in general, things of the water, because Münden is known for the fact that on its territory two major rivers merge, the Fulda and the Verra, forming a new river that leads toward Bremen and directly to the North Sea. We arrived in this place, looked at the region, looked at the city, at the two rivers that really are quite impetuous—they crash and jump over the thresholds— and we took a look at the floodgates. There are lots of bridges in the city. Today they are made of concrete, but older ones are made of iron, and there is even a wooden bridge resembling one from the Middle Ages, but it is not so old in reality and it seemed to us to be an interesting place where both these rivers merge. It is here that, according to the words of the poet, the Verra kissed the Fulda and a new river was born as a result. There is a small island here and the entire place, everything, looks quite romantic. This place is also a unique kind of relic: there are enormous crowns of old trees, there are no structures, no buildings, and the riverbank opposite the island is also rather steep and overgrown, descending vertically into the water that is rushing headlong forward. There is a tension in this place, like a sort of taut string, there is an atmosphere of anticipation. And slowly, of course, this project that had previously not existed emerged in our minds.

It occurred to me to create a vision in this place. A kind of ghost that is present here. The work was supposed to depict an old bridge, because this is the region of bridges and perhaps there really did exist a bridge in this place in the past, one that has disappeared, but the ghost, the spirit of this bridge continues to hang in the air here.

How was this work realized? We decided to create a bridge consisting of a three-dimensional contour hanging in the air like a ghost, made of fine wire, 4-millimeter in diameter, just like the wire used to write the letters in *Antenna*. Using this wire, we made a semi-circular shaped bridge, a bridge with old balustrades. Then we placed on top of this bridge a female figure of the nineteenth century dressed in a wide flowing dress with a farthingale and a hat. This structure, welded out of wire, was suspended directly above this river on two very thin cables in the air. This whole structure did not touch either the bank or the river, and it simply hung in the air at a distance of about 6 meters from both shores. It should be said that it was impossible to get onto the other shore, as it was very overgrown and steep. This means that you could actually see this bridge only from the island side. But you couldn't actually walk up to this bridge, since the river began just a bit farther on, and the closest a viewer could get to the bridge was approximately 20 meters. This distance is suf-

ficient so that the material aspect of the structure, i.e., the wire, was not visible, and all that could be discerned was the "non-material" contour. There is one other important circumstance: if these contours were viewed against the backdrop of the sky, they would not be very visible—the light fine wire reflects when lit by the sun, and against the sky that is also light and bright, the construction couldn't be seen. So we thought that this bridge would be more easily discernable against the greenery of the opposite, overgrown bank that formed a dark background, and then the contour became white and visible. The fineness of the lines and the overall appearance of the contour work to create the sensation of a drawing suspended in the air. But a drawing cannot hang, only something three-dimensional can . . . So in any case, this airy drawing, the figure of this bridge is clearly visible, but at first glance it is not at all obvious what is going on here, because everything else all around is quite natural—the crowns of the trees, the river gurgling and rustling, everything is very active and comprehensible, and suddenly, above all of this hangs something in the air, rather high up above the river (higher than the level of the viewer, at approximately 12 meters), the white ghost of a bridge with the figure of a woman. And this structure can be seen from various points. It is visible when approaching this bridge, the foreshortening changes all the time. This vision does not disappear, it is always present. At night there is an additional component: if people come to this island, they see some sort of strange illumination consisting of many lamps that also seem to hover in the air. It is impossible to guess their origin. They hang like magical fireflies in the night, and they also create a strange sensation, because if you look very closely, the contours of the bridge can also be seen.

The technical nature of this project is that it is rather steadfast: the bridge doesn't react at all to the wind. Even in the strongest storm, it cannot sway, the wind blows through the fine construction, not affecting the four-millimeter wire. There is only one problem: birds land on the bridge, and once (someone wrote us a letter about this) a fat bird even bent the barrier, and it had to be repaired. Birds land, but so far this always ends well. The bridge is also well guarded against modern-day vandals, since you can only reach the bridge with a long stick in order to bang on it.

We can also cite the characteristics of reflection, of the reactions of this metallic structure made of wire to sunshine and the sky, in order to explain the whole trick of this installation. The thing is that light comes from above, and the horizontal and semi-circular segments of this installation—the barrier, the woman's shoulders, the top of her head—are clearly visible and they shine. At the same time, all the verticals drown against

this backdrop and they are poorly visible against the background of greenery. An additional trick results: people see some sort of shimmering lines, and they see the whole figure, of course, but it drowns even more, it becomes even more enigmatic. These optical tricks are very interesting and unexpected when working with wire against the backdrop of natural surroundings.

Clearly, the basis of such installations is not the actual object hanging in the air, but the background against which the object is visible. In general the main participant of such a project, namely the environment, is agitated and activated very powerfully. This bridge, if built someplace inside a dwelling, would look like a fairly simple metal structure, like something belonging to a designer. But when placed against the background of distant space, when existing in the active natural environment, it works like a fence that all the rest of reality penetrates. Reality and the object switch places. Although the object is visible, it activates the background so much, the background is so determinative, that the object itself becomes penetrable, transparent, this is what we were talking about in our foreword. That this is not a sculpture, but on the contrary, something ephemeral, allowing another, real space to pass easily through it. Therefore, the space is more victorious, but thematically speaking, in the sense of a specific paradox, namely, that the object is weaker than the surrounding landscape. The vision, even though it is weaker than the surroundings, even though it is more transparent, attracts our attention by its very presence, its subject, its precise location.

In another place we used virtually this same method of a work placed in the distance with a wire contour, with the contour of a sculpture. If in the project we just described the place is very well populated, well-known by everyone and an often-visited part of the city, then the installation called _Wordless_ that we shall talk about now functions in a rarely visited, wild and deserted natural setting. It was also done as part of a program conceived of by a city gallery in the city of Nordhorn (in the most north-western region of Germany). Included in the program were the projects of various artists invited to produce a few permanent works on the theme of the border between Holland and Germany that passes through this region. The place that was proposed and envisioned for us is on the river, one part of which lies in Holland, the other part already in Germany. We arrived at this place, it looked like a classical "landscape"—idyllic in appearance, very tranquil. The narrow calm river, the flat banks, you expect to encounter windmills, and they really are there somewhere in the distance around you. It is without people, if you don't consider the solitary farm that cannot even be seen from the riverbank. And nonetheless, you are

standing on the border that is not even marked by anything: standing on the German bank of the river, you can see one just like it across the way, but only it is Dutch.

The idea emerged to make a paired installation, that is, a disjointed installation that we spoke of earlier, where one part of the project is located on one side of the river, another part on the other side. What entered my head, of course, was the following: two people in love, a young man and girl, who belong to different nations, countries, and can only love one another from a distance. The young man is on the German side, the young girl on the Dutch side, they are sitting on opposite banks and looking at one another. Therefore, "there are no words." They love one another, but they cannot cross this river that appears as the symbol of borders, borders not only of their last names, but also borders of nations, history; it is a place of territorial and historical dramas. Against the backdrop of these historical conflicts, this historical subtext, love unites everything despite all kinds of differences, as everyone knows—and this rather traditional romantic theme, beginning with Romeo and Juliet, suddenly surfaced as a possible plot for this installation, for this public project.

Two low concrete foundations began this installation, one on the German side and one on the Dutch side, and two sculptures were welded out of wire. Moreover, one sculpture looks at the other, i.e., they are entirely symmetrical, and if you "put" both sculptures on the "optical" axis, then one sculpture would be visible through the other. The figures were made in a marvelous studio with a very good welder. This time the structure is sufficiently intricate because what was made had to be absolutely realistic, of course, conditionally realistic, but based on the realistic principle: a sitting figure of a youth one and a half times larger than life-size. He is dressed in medieval clothing and represents a classic medieval male figure sitting in a medieval chair. The same kind of female figure was made with everything parallel—we welded it from wire and placed it on the Dutch side. They look slightly on a diagonal at each other, and they are easily visible from a distance of even up to fifty meters. At such a distance, this transparent sculpture is perceived as extraordinarily strange and enigmatic, as a kind of blurry white spot. The Dutch bank is a little hilly, and from the German side there is only a field and nothing else for a great distance all around. Therefore, this white murky spot is very clearly visible. And on the contrary, from the Dutch side the figure of the youth is just as visible as a white spot and has a similar effect.

In contrast to *The Old Bridge*, it is possible to walk right up to both of these sculptures. This project was envisioned like this, and it was intended that the sculpture itself and the actual artistic resolution should be very

comprehensible and self-sufficient. In other words, this had to be a very well executed wire sculpture. Hence, the sculptures contain all the details, even though they are somewhat symbolically executed, they are sufficiently clearly elaborated. And of course, they are three-dimensional. And the figures have to be visible from far away and "work" from any distance: against the backdrop of the landscape, the viewer should be able to approach and see the work clearly from an average distance, against the backdrop of the bushes, etc., and finally, he should be able to walk right up to them so that he can even touch the sculpture, and this sculpture should "work" in all these contexts.

And again, as in other instances, the determining circumstance, of course, turns out to be the characteristics of the space. You can reach this place either by boat, or as we were told, by a special bus. Since there are some other artistic objects in this place as well, tourist buses make a special excursion and stop at a distance away. You then have to get out and walk from the farm—in short, you can reach this place, but it takes great effort. But this is precisely what comprises the spatial and very important artistic concept of these things, that it is not easy to reach them. It is as though they are some sorts of spirits that are located in these places. If you want to look at them, you have to expend time and effort to do so. This distance, this trip concentrates the tourist's attention, and he thinks, "Where are these people taking me, now we have to walk someplace and then even cross over to the other side, to the Dutch side. . . ." In short, this is a whole tourist undertaking that obviously focuses a person. He moves especially toward this goal, and not as in other cases of public projects when he sees them on his own everyday or brief tourist itinerary. Hence, these two figures fulfill the role in very real sense of the spirits of a place, the kind that exist permanently and that you need to make a special visit to in order to see them. But whenever a person goes outside the city, nature actually does exert a calming effect and really does transport him to another world devoid of his everyday cares, business and ordinary torments. But when you not only wind up in nature but also see something special there, then one's imagination begins to work well, and the existence of these two figures as some sort of visions, some sort of ghosts of these places stirs the memory of a person, the imagination begins "to speak" and archetypical images begin to resound, such as "border." The border of two countries, two histories, two opposite and connected fates of two people: this is the tense cluster of notions that operate in this place, that serve as a sort of ventilator. People walk not just up to these sculptures, they also walk up to the border, and the border is not marked at all in this spot today, there is no post or any other border indicator, there is

no border in this place, as is true for other places between Germany and Holland, and so what at some point was the border and what exists geographically and politically today, in fact doesn't exist here, it is a border between tranquilly co-existing fields, farms, and people who quite peacefully go to the store or cafe from one country to the other. This is a very interesting communication of the border with an artistic work.

The separation of the beloved pair speaks about difference, and at the same time the viewer understands that there is no difference today, that this difference belongs to past times. This is a monument to times when there were distinctions between the peoples, when this border was impenetrable; now the border is penetrable. In brief, this entire context, this entire complex of components exists in this installation.

There is one more public project executed in wire, but of an entirely different size and that operates in an entirely different way. This public project is called *The Old Bottle* and was built in Jerusalem in a place called the "Sultan's Pool" in a gigantic stone foundation located beyond the limits of the Old City. The place is rather overgrown, deserted, and is not at all populated or equipped with anything. It consists of enormous bare stones, very little grass, dry sand—in general, a desert inside the city limits where you can only get to by going down special steps. Thanks precisely to this background, these cliffs and this scorched place bathed in sunlight, we created an installation called *The Old Bottle* that represents a rather large structure lying on the ground resembling a bottle in shape, welded out of rusty wire and approximately 6 meters long and 3.5 meters high. The wire in this case is not just a graphic, optical contour, but a rather weighty, substantial rusty wire, the kind that is usually inserted in armature when pouring cement. This wire is 10 to 11 millimeters thick. Thus, this wire can easily be seen, if, of course, you walk up close, but it is not very visible at all if you move away from it. From far off it also creates the same impression of a contour of invisibility against the background of the stony slopes, where there is a sharp contrast created by the illumination and shadows in such a way that from a great distance, and even from an average distance, it is almost invisible. But if you approach it, then you see that this is rusty, bent wire, and it is not clear why it has the shape of a bottle. The neck of the bottle is leaning downward toward the ground and it rises up above the earth not very far, only about 15 to 20 centimeters. And the bottom of the bottle is raised and attached also to a rusty metal rod. At a distance of approximately half a meter from the neck, the viewer, when he comes up to the bottle, sees with surprise that a small fountain of water pulsates upward from the dry earth, similar to a bubbling spring. The water reaches a height of 14 to 15 centimeters above the

ground, and this "spring" is of wonderful pure water that flows and forms a small stream disappearing back into the sand. Grass grows and some other kind of plant life has appeared around the stream—everything has been brought to life by this spring. The viewer understands the metaphor immediately, the connection of this bottle and this living water pulsating from the spring. It turns out that the bottle, having died itself, has given birth to the spring. The second name of the installation is *Mother and Son*. The bottle, and of course, it has the shape somewhat of a woman, is a metaphor for woman, it is as though she has given birth to her son, her progeny, and she herself has dried up, disappeared. All that is left of her is this rusty skeleton. But she has given life, and now this spring will bear eternally. In this sculpture there is an allusion to the eternal beginning, to eternal images. This bottle will lie here for eternity, because it cannot dry up anymore than it already has, it cannot disappear any further. The flesh has disintegrated, only the metal carcass remains, rusty but still sufficiently sturdy to stand for many years. And the spring that she gave birth to in some mysterious way, that is, having given up her own strengths, her own energy, this spring should pulsate from underground eternally and in this dead place. It will not disappear, it will melt among the stones and sand.

The result is that the main character, as always, is the place where this is done, it is to it and only to it that this installation appeals. The place is doomed to be without water, doomed to be without life. No matter what might be built here, it will dry up and die under the scorching, insane sun that in this place is very destructive and powerful. Perhaps special irrigation, special devices could bring something here, as was done, they say, during the time of the sultan, who built a pool in this spot—memory preserves his name. But, apparently, this was in antiquity, when these were just arid cliffs, and today, without any special care, this weak water that springs from this source is doomed to perish and disappear. The metaphor is that someone gave birth to something alive in this place, but this living thing is also helpless and weak and will depart into eternity, into eternal ruin. The main character here turns out to be not only this desert place and the stones, but also the insane sun that reigns in this desert.

It should be said that the use of the effect of sunlight is very strong in this installation, because when a person begins to walk around it, that is, if you approach it from the side and the sun is shining on the side, then only its rusty contour is visible. The bottle is visible, but its rustiness serves to connect it to the scorched rocks. The rusty wire and the stones are in general the image of something abandoned, some sort of dump—discarded and useless. But if you stand facing the sun, and the axis of the bottle

is oriented in this way that its axis is always pointing south—and if you approach it and stand on the side of the spring, then the bottle transforms into a kind of series of concentric circles, and the sun, beating on all of these rings, creates a very powerful effect of something shining and blinding. In general, if you stand with your face opposite the sun and look at this bottle, there is a very powerful effect. What results, I would say, is a magical moment of semi-circles and the sun. The bottle consists of six rings, three large and three small, and all of them work like a few light rings on a single axis.

But, of course, enormous meaning is imparted to everything by the old city standing in the distance, holy Jerusalem, the walls and towers of which are clearly visible from this spot, all you have to do is lift your head to see them. It is precisely this city that evokes in our memory thoughts about perishing and resurrection. The rustiness, the abandoned, twisted wire, whether this is a bottle or not is really not important any more, it is just something discarded; the image of perishing emerges, of death and in general of total destruction, some sort of senseless ruins. But these ruins are right next to a living source, with water sparkling in the sunlight, which for no reason seems to have appeared here, and this contrast, of course, functions very powerfully. The spring is not at all explained here, it doesn't come from anywhere, and everyone living nearby knows that this is complete nonsense, since there could not be a fountain here in this place, and yet on the other hand, it throbs away—this effect of the water bubbling from the ground, the spring, is very powerful. Why does it pulsate here? How did it arise here? Not a single Israeli would believe that this could be the case, and the same goes for the tourist that might wander here. By the way, it should be said that the installation was temporary, it was only a temporary exhibit, the tourist would not really be the one to wander this way, but if he did, then he would have thought that all of this was strange, like a miracle. He would not have understood what was going on here, and the illusion of a miracle would be quite strong.

The group of installations that we are now analyzing was also built on an encounter with something unusual, unexpected in a very ordinary place. Contact between the past and today would emerge unexpectedly, and the voice of the past that would appeal to today's viewer, would be just as strange and unexpected. Two installations that we are also analyzing here work with other characteristics of the surrounding environment. If in the first three, *The Old Bottle*, *The Old Bridge*, and *Wordless*, the place where the installation was built is relatively uninhabited by people, and therefore it is filled with romantic nature, then the place where the other installations are arranged are well known and even too populated. This will be seen

when we analyze the installation called *And I Was Like You And . . .*, which was realized and remains permanently in the restaurant of the city gallery in the city of Esslingen.

We placed a photograph of rather large size depicting an old woman on the wall of this restaurant, where we have ordinary tables. There is nothing special here—people drink coffee and eat lunch. The woman in the photograph is also eating, and under her is a rather long text of what she is saying: "And I was like you and . . ."

The photograph with the text hangs on the wall. Who is this photograph aimed at? For some reason, I think it is aimed at a modern woman who instead of participating in the conversation in her group, has leaned back on the chair and is looking around, as though she is separating herself from the current situation. Or, perhaps, it is the single girl who has visited the museum and is now sitting in the cafe and drinking coffee. That is, the photograph is aimed at whoever is capable of turning off the everyday situation, chatter, and who is looking around. And in this state you can unexpectedly encounter eye to eye this old woman who says: "I, just like you now, . . ." or "Just like you now, I was. . . ." Many years ago she, without a doubt, like this modern girl, was sitting at this table and repeated all the motions, the entire situation that perhaps only a few minutes ago this girl felt and experienced, sitting now at this restaurant table.

The trick to the success of this attempt at the mystical was to guess very exactly just what kind of situation might be occurring with that girl, the live, real girl that sits down at this table today, and in what state she might be sitting there. Perhaps, she really is thinking: "I went through the museum, we were talking the whole time. . . ." That is, the text recreated entirely, exactly, that situation in which this real girl found herself. Hence, the old woman resembles a kind of medium, speaking aloud what she knows even without hearing it. Namely, that it is forbidden to interact with art in a big group of people, that art is capable of taking us to another world, that if something important exists in this life, it is art. She tells how she approached art. . . . The essence is that the arrow, the arrow of this text and of the glance must hit the consciousness and connect there with the past and the present, as though a "bridge" of time, a "bridge" between generations, is cast between them. Of course, you can look at this photograph as an object, like everyone looks at things today, that is, as just another design element that you don't need to view all, and it's just better to know which artist did it, and you don't even have to know that, since there are so many of those artists today. But a viewer who is capable of communicating with art on a deeper level can read this text and reflect upon it, and see it as addressed to him.

Many texts really are addressed to us today. "Feed me!" "Eat me!" But we know that these are the artists' empty hopes. No one intends either to eat him or to feed him. All hope of direct contact is built on the fact that the perception of art today is not entirely in order, and a normal person understands that there is something not quite right in group visits to museums, in this informational relationship to a work of art, in this artificial communication. . . . We go to museums, but for the most part we do not see what is actually displayed there. The drama of today's art is primarily the drama of the artist and the viewer who have lost one another. This slightly resembles the situation when we are walking down the street and we see a beggar. The beggar is entirely a stranger to us, and it merely depends on us either to put ourselves in his situation or to consider him to be simply an object of the street. It is the same in our case here: on the one hand, this "object," this work of photo-art with a text is a concept, as is said today. On the other hand, this is a kind of voice that wants to be heard. Perhaps this is the contact, and not at all artistic, that in a familiar sense many artists would like to achieve. Well, for example, the day before yesterday, or at some point in the past, I don't remember already, I saw not a reproduction of the *Mona Lisa* but the real *Mona Lisa* in the Louvre, and I noticed that all the talk about the smile of the *Mona Lisa*, about the beautiful face of this woman, about her beautiful, tranquil image—this is all impossible to see. I couldn't see this woman who was depicted there at all. I couldn't see this beautiful or not beautiful Italian lady. I saw only the eyes that looked at me, that gaze. But it was as though this glance was someone else's, and didn't belong to this specific Italian woman with concrete hands, etc., but rather this was the glance that we can encounter if we look at ourselves, for example, in a mirror. Or the glance of someone else. We are democratic, and we don't permit another to look in our own eyes and we ourselves do not look in the eyes of another. The problem is that someone else's glance is very nerve-wracking for us, and we don't know what it means. Without a doubt, it means a terrible turning of attention toward us. Someone is looking at us, moreover, looking at the most painful place, into our eyes, the aperture into the soul, into us. The more we look in the eyes in this painting, the more nervous we get and don't understand why someone is looking at us. Here Leonardo da Vinci really did calculate all the emotional reactions of someone looking at us. She, of course, smiles and smiles with a special expression because she is reacting to the fact that "you are looking at me." It (this portrait) extends all possible kinds of mocking, without a doubt, and murky responses, because we don't have a direct response to a direct human gaze. We freeze in place, grow stupefied, when someone stares

directly into our eyes. If, of course, this is not someone very close to us with definite reactions that are clear to us. But that's another matter, the stare of a favorite person or a beloved, or the stare of mama. The stare of a stranger, or the *Mona Lisa*—herein lies the whole horror of the situation—are in principle strangers to us, and therefore there is no answer to this day as to why she looks at us that way. And it is only because we are looking at her. This is how it is in the metro sometimes. A person looks at you, he feels uncomfortable that you are looking back at him, and he begins to look back at you. What arises is an agonizing, antagonistic, very tense, desperate situation.

I wanted to say with this entire passage that in this plot, there is no such gaze of an elderly woman at a theoretically existing cafe customer. This is more like looking foggily through the glass of time. She only speaks of direct contact in words, in the text. But in fact she is just a very elderly woman. And it is this difference between the young woman sitting in the cafe and the old woman in the photograph that creates the distance of time. And this is the bridge of time and the horror caused by what is said in the text: "When I was young. . . ." That is, it turns out that when she was young, she was just like this young visitor to the cafe, and now she is old, and that means that the difference is just one twist of time, just one figure eight, just one turn from the past to today. . . . In brief, I think that after all that has been said, the concept of this thing is clear, but of course, the effect exists, as in all actual installations, when all the required components are observed: the proper lighting, the distance between the participants in the installation, in our case, the distance between the table and the wall.

There is one other installation that also functions according to the principle of surprise. The installation was made in Colle Val d'Elsa, where a column was created and still stands. It is like the installation that we were just talking about, the one in the cafe. It is called *We Are Free*.

The viewer sits in the cafe or steps out of it and with a rather strange and in general vague sensation notices that the words "We Are Free" are written on the wall in large script (in Italian in this case, since it is an Italian cafe). But as soon as he begins to scrutinize these letters, this phrase, he sees that the entire thing is written in "flies." All the letters are made out of tiny flies glued to the wall. In the first place, the reaction, naturally, is unpleasant, since it is generally unpleasant when there are flies in a restaurant, and when there are a lot of them, it is even more unpleasant. But why do they form this text and why is this text written on the wall in a restaurant? The original surprise results because the visitor to the restaurant is not at all prepared for any artistic experiences. He doesn't know what an installation is, or any concept, and he is used to the fact that there

are some kinds of sculptures there, some paintings might be hanging there. By the way, this entire text is arranged among rather banal paintings and chandeliers that almost always hang in restaurants. But this is an entirely incomprehensible inscription, which, just like the flies, is very unexpected and ridiculous, and it traverses the wall at a diagonal, evoking a strange feeling in a normal person—a combination of laughter and surprise, because there are all kinds of inscriptions in the cafe, invitations, congratulations, jokes of all sorts, advertisements, texts, but what is this crazy phrase "We Are Free" doing here?

All the more so since in a strange way this text "We Are Free" relates, without a doubt, to flies. This is, of course, the central paradox of the installation, because everyone knows that flies are free in nature to begin with. A fly flies, lands wherever it feels like it, flies in and out of the window, a fly is a kind of image and synonym with free flight, not encumbered by anything or limited. Suddenly, it turns out that these flies are eternally attached to the wall, they are not free at all, they form some sort of "formation," a formation consisting of these printed letters, and at the same time they announce that they are free. These flies are nominally free, but in fact they are glued down and not free at all. And it is this game, this visual anecdote that is easily revealed in the context of this restaurant. The thing is that this restaurant and our choice of this restaurant was made not coincidentally, but only because we had learned that this part of the city of Colle Val d'Elsa is located in the zone of Communist influence. Communists live there, they have their own clubs. Communists are very powerful, as everyone knows, in Italy, and this should be stated without any mocking irony whatsoever (irony is understandable, since I am an émigré from the Soviet Union, but in Italy, Communists are very respectable). Nonetheless, irony in regard to Communism operates subconsciously in our Soviet context, as do these slogans about freedom and at the same time disciplined connections, connections by membership to a party that each person, its member, should support unconditionally, executing its decrees. The meaning of all of this should come through in this slogan "We are free." "We are free" but discipline must exist. We heard this for seventy years in the Soviet Union. I don't know whether such irony is understood correctly or approved of by the visitor to this restaurant, I cannot judge this very surely, all the more so since after the exhibit the installation was relocated to the dining room of some collector and the flies were glued to a new wall. That's not important. What is important is that the presence of the text made of flies on the wall of the restaurant was sufficiently unexpected and interesting also in the sense that in the beginning of the phrase the letters were very straight and precise, but at the end they

somehow got blurry, and there weren't enough flies for the final letters "ee" (I don't know what the letters are in Italian), and were hard to guess. Many flies had abandoned their places. Consequently, even though they had announced their freedom, apparently, they couldn't hold their formation and began to flee. The rear-guard of the phrase started to blur, even though the avant-garde beginning with the word "we" had clung onto the wall rather firmly and steadfastly.

We have analyzed in this lecture aspects, we shall call them, of the irrational, mystical, sometimes serious and as in the last instance, joking presence of public projects in the surrounding environment. It remains to ask ourselves: is this mystical effect sufficiently protracted? It should be said that when an installation is conceived, you either want this to be true or not, you work with the surprise created by the appearance of your artistic work on the background of places that have existed steadfastly and for a long time. The effect emerges that is called a concert, a show. The effect of surprise, the contrast of what exists there in reality and what you have unexpectedly built there, in the beginning can turn out to be quite powerful. It should be said that many artists work on this principle, and this is called "short time," the time of the show; in many things this effect of the unexpected is used. But, of course, there also exists "long time," that is, the time when the unexpectedness, this effect of the newness disappears, and the thing is detained longer than appropriate for a show or for the opening of an exhibit, which in essence, is the same thing. So, for example, we are very familiar with this special effect when a new building appears on an old street. At first we perceive these fresh architectural details very actively, and often many architects today work precisely with the contrast of the already existing surrounding landscape, creating a new, fresh, striking thing. But a year passes, a year and a half pass, and the viewer gets terribly accustomed to this former innovation, and this innovation ceases to work and "long time" begins to work instead, that is, the coordination of what you have made with what has been in this spot for a long time already. In a year the viewer is already indifferent as to whether this building was built on this street two hundred years or thirty years ago. Everything eventually merges into a common historical mass, and in "long time" what works, as a rule, is not innovation, but the coordination of one thing with another: just how well does your work communicate organically with the other things in this place where you have erected your creation. Just how well does it become organic, natural and accepted by these old things.

How do these things work, in particular, the group of projects reviewed here intended to evoke surprise, in the situation when they have already

stopped being unexpected? It should be said that I cannot provide an answer to this question today. The answer sounds different in each individual case. We have very little experience visiting our installations after a protracted period of time. We always, similar to those flies, jump to new places, create new works and cannot believe what happened, how they function, how the installations appear after two or three years in the place where they were built. Honestly speaking, emotionally I have an intuitive and very great fear of what I will see, and I have no desire to look at these old installations that I have created.

THE OLD BRIDGE 1998
WASSERSPUREN, MUNDEN, GERMANY

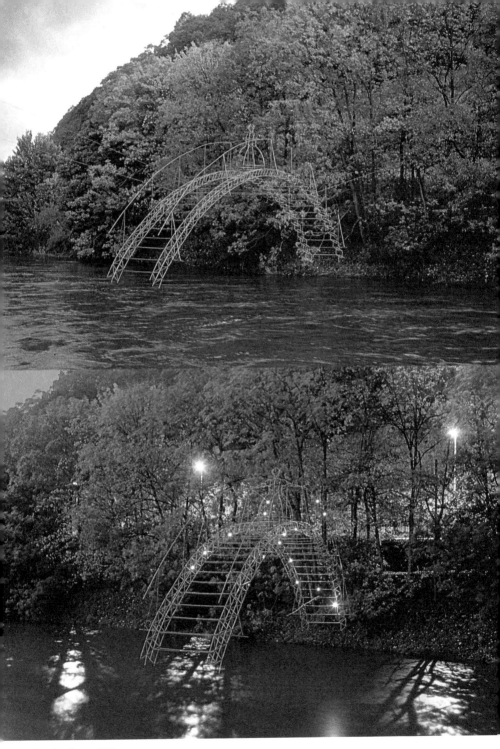

THE OLD BRIDGE 1998
WÄSSERSPUREN, MÜNDEN, GERMANY

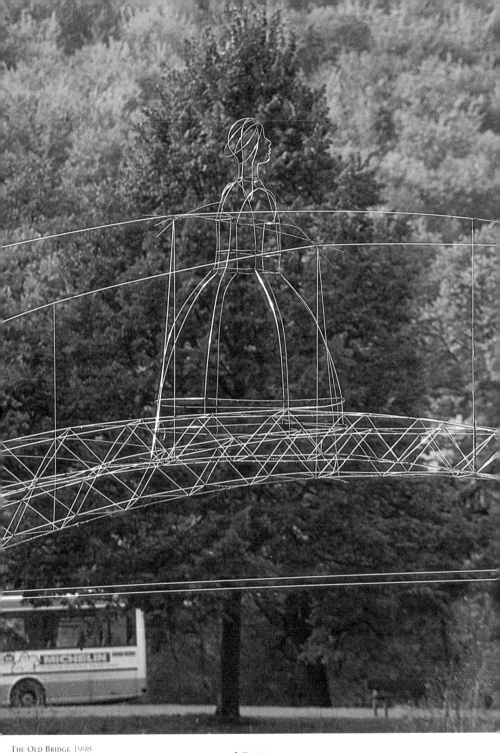

The Old Bridge 1998
Wasserspuren, Munden, Germany

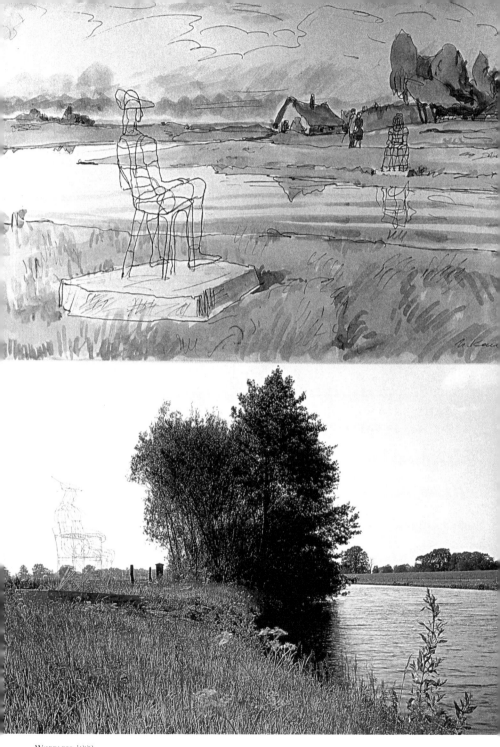

WORDLESS 1999
GERMANY/HOLLAND

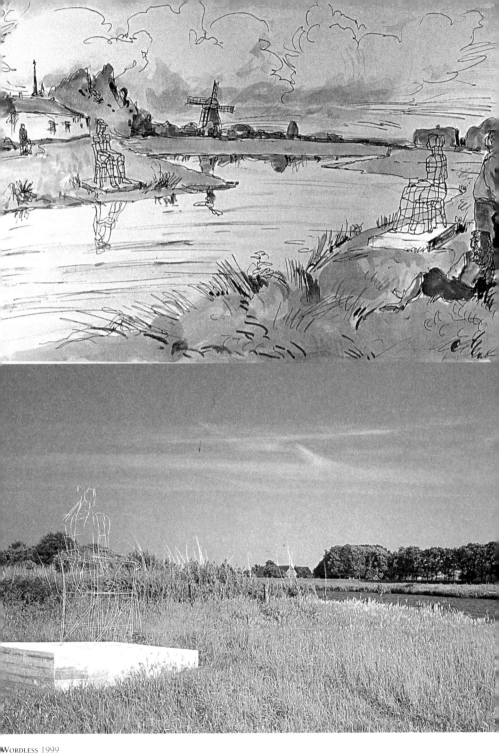

WORDLESS 1999
GERMANY/HOLLAND

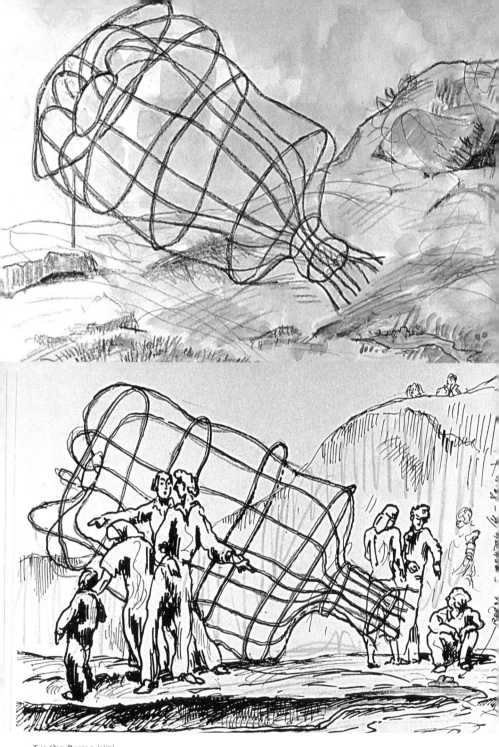

THE OLD BOTTLE 1999
SULTAN'S POOL, JERUSALEM

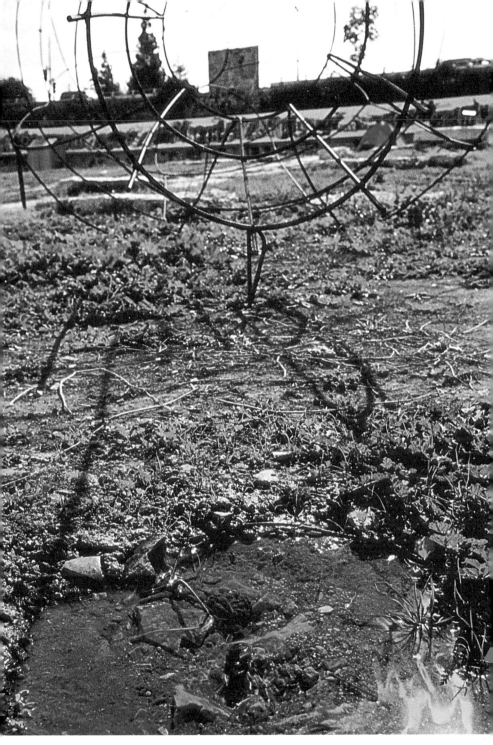

THE OLD BOTTLE 1999
SULTAN'S POOL, JERUSALEM

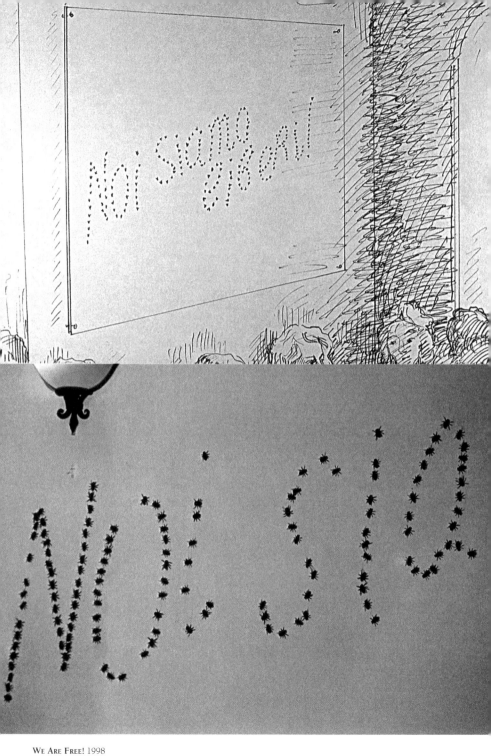

We Are Free! 1998
Arte all'Arte, Colle Val D'Elsa, Italy

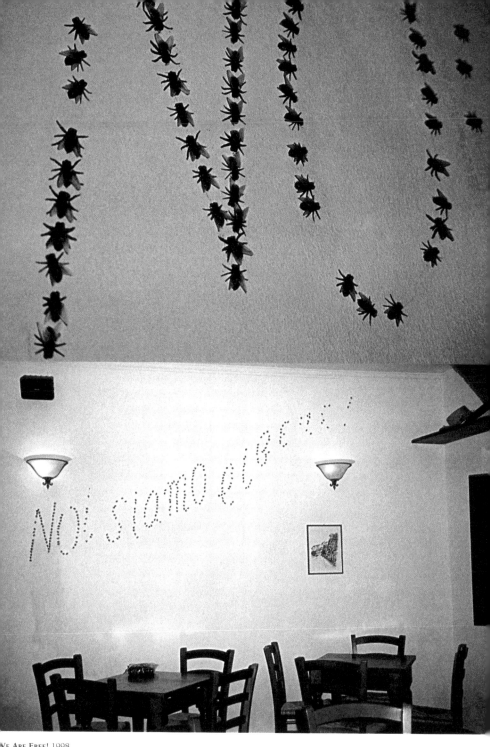

WE ARE FREE! 1998
ARTE ALL'ARTE, COLLE VAL D'ELSA, ITALY

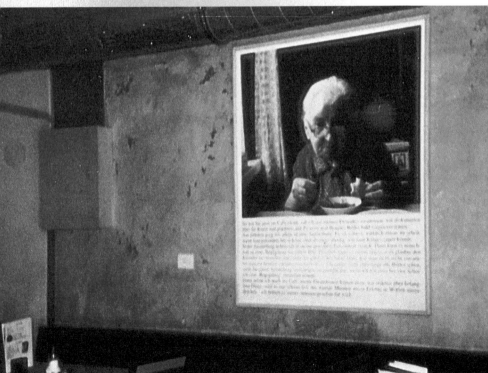

AND I WAS LIKE YOU AND... 1998
KUNSTVEREIN, ESSLINGEN A.N., GERMANY

Quarta lezione

Questa lezione sarà dedicata a un tema che potremmo definire come "spazio nello spazio": parla di come può funzionare uno spazio costruito volutamente in un altro spazio a esso estraneo. Si potrebbe anche chiamare "il sacro e il profano".

Si tratta di progetti d'arte pubblica che nel loro aspetto esteriore presentano un'unità, un contatto con l'ambiente che li circonda, ma che di per sé creano un volume ben delimitato, all'interno del quale si trova uno spazio autonomo che appartiene al mondo interiore dell'oggetto stesso. L'interrelazione tra lo spazio esterno e quello interno, la loro opposizione e il loro legame sono il nodo del concetto artistico di questi progetti. La frontiera che trasporta uno spazio nell'altro, le entrate che portano dallo spazio esterno a quello interno, sono elementi essenziali del concetto artistico di queste opere, così come le proporzioni e la mutua influenza tra i significati dell'interno e dell'esterno e il gioco tra le due parti. In generale si può dire che il tema di questo tipo di installazioni è il passaggio dello spettatore dallo spazio esterno a quello interno, che chiunque di noi concepisce come il passaggio in un altro mondo, il passaggio dal grande al piccolo, dal lontano all'interiore, temi questi, che contribuiscono a creare la drammaturgia dello spazio. È esattamente il tipo di problema illustrato dalla teoria della relatività di Einstein con l'esempio dell'interno e dell'esterno di un ascensore. Ciò che ha un determinato aspetto per l'osservatore esterno risulta completamente diverso a chi si trova all'interno. Ciò che si vede da fuori non è necessariamente ciò che sta dentro, la psicologia dell'esterno non corrisponde a quella dell'interno, la velocità degli avvenimenti, il loro orientamento e la loro interrelazione sono molto relativi. Questa discrepanza fra l'esterno e l'interno è illustrata nel gruppo di progetti che andiamo a descrivere.

Dato che il senso generale di tutte le lezioni è il *Geist des Ortes*, il *genius loci*, in questa lezione analizzeremo l'opposizione tra un ambiente esterno privo di spiritualità e un interno che ne è invece in qualche modo dotato o, detto in un altro modo, tra un ambiente esterno profano e semplicemente banale e un ambiente interno sacrale e dotato di memoria, di segreto, di qualche cosa di personale e familiare.

Incominceremo descrivendo un'installazione realizzata a Bremenhaven dal titolo *L'ultimo passo*. Bremenhaven si trova nel nord-ovest della Germania, è un porto a poca distanza da Brema ed è stato per molto tempo, circa centociquant'anni, il principale e forse unico punto di passaggio del flusso di emigranti che dal-

l'Europa andavano in America. Al porto arrivavano enormi navi, prima a vela e poi a vapore, e una quantità di profughi da tutta Europa, e in particolare dalla parte orientale e meridionale vi transitava per dirigersi verso una nuova terra, un futuro sconosciuto.

Vicino al molo, sulla riva del mare era stato costruito un edificio enorme per quei tempi (metà del secolo XIX), che era, come si direbbe adesso, un hotel multifunzionale. Innanzitutto era il luogo dove alloggiava la moltitudine di emigranti in attesa della prossima nave, ma qui si trovava anche un ufficio notarile e la dogana, dove si registravano i passaporti e si emettevano i permessi di uscita, inoltre era anche un ufficio di collocamento e di raccolta di mano d'opera. Si trattava di una specie di caravanserraglio, dove persone di varia nazionalità, che parlavano lingue diverse, si incrociavano con un unico scopo: imbarcarsi al più presto su una nave e dirigersi verso nuove sponde.

Durante la seconda guerra mondiale l'edificio era stato quasi completamente distrutto e al suo posto era stato costruito un istituto di tecnologia, ma una delle ali si era conservata e con essa la porta attraverso la quale uscivano sul molo gli emigranti con le loro masserizie all'arrivo della nave per occuparne le cabine e i ponti.

Il concorso al quale partecipavamo aveva come obiettivo quello di costruire un monumento agli emigranti. Il bando era stato indetto dalle autorità cittadine e dall'istituto sul cui territorio si sarebbe dovuto fare il monumento, e alla fine è stato selezionato il nostro progetto. Il titolo, *L'ultimo passo*, partiva dell'idea che il cammino lungo le poche centinaia di metri che separavano la porta d'uscita dell'edificio dal molo dove la gente veniva imbarcata fosse il momento più drammatico nella vita di un emigrante. Durante questo minuto l'emigrante abbandona per sempre il proprio paese, il proprio passato e forse i propri cari, per gettarsi, come giù da un tetto, nell'indeterminazione più assoluta. La maggior parte tra coloro che partivano non aveva alcuna idea del mondo che li attendeva, e durante questo lasso di tempo forse si chiedevano se sarebbero riusciti a sopravvivere pieni, nello stesso tempo, di speranza nel futuro. Questo rifiuto del passato e questo salto doloroso nel futuro, questo ultimo passo era il soggetto della mia installazione.

Esternamente l'installazione ha la forma di un grande cubo di mattoni disposto poco lontano dalla porta dalla quale uscivano gli emigranti. Abbiamo chiesto che i mattoni fossero dello stesso tipo di quelli dell'edificio originale costruito 150 anni prima. Sui due lati del cubo stavano due strette porte semicircolari, una rivolta verso l'edificio, l'altra verso il porto. Abbiamo costruito un sentiero d'acciottolato che portava dall'edificio al nostro cubo e che era come un frammento della strada che percorrevano una volta gli emigranti, un identico sentiero conduceva poi verso il porto. Esternamente non c'era alcun indizio che facesse pensare a un memoriale, a parte la posizione di quello strano cubo con le sue due

porte. Non c'era nessuna iscrizione, nessuna targa, nulla. Il visitatore entrava attraverso le strette porte in uno spazio semioscuro e pressoché vuoto, anche il pavimento era ricoperto di acciottolato, mentre tutte le pareti, a guardarle bene, erano riempite di disegni dal contorno così sottile da risultare quasi invisibile sull'intonaco grigio. All'interno dello spazio negli angoli stavano quattro panche triangolari che permettevano ai visitatori di sedersi per guardare quello che c'era sulle pareti. Le luci, posizionate su due lati, illuminavano fiocamente le pareti e il soffitto, quanto basta perché si potessero distinguere i disegni.

L'impressione era di stare in una specie di rovina, in qualche luogo molto antico che aveva già perso la sua funzione originale e veniva conservato come monumento all'antichità, come quei vecchi edifici che si conservano, accuratamente restaurati, ma che sono in effetti morti, hanno perso già da tempo ogni alito di vita. Il nostro monumento era come uno di questi relitti, che comunque ricorda, conserva qualcosa, e lo fa in questi disegni, parte dei quali non sono arrivati fino a noi, ma i cui frammenti ci permettono di ricostruire il tutto. Se si guarda con attenzione e si cerca di accostare un disegno all'altro, ci si accorge di trovarsi sul ponte di una nave: a destra e a sinistra ci sono i parapetti, davanti, verso il porto, è disegnata la prua, e dietro, verso l'edificio, la poppa, in alto gli alberi e i camini. La nave è una specie di ibrido tra un veliero e un'imbarcazione a vapore.

I disegni hanno due particolarità, la prima è che il ponte è disegnato con una forte inclinazione, circa 45 gradi, rispetto alla verticale dello spazio, è come un miraggio di nave durante una tempesta, un sogno che si trova su un piano diverso da quello della nostra realtà. La seconda particolarità è che i disegni non ricoprono totalmente le pareti e il soffitto, lo fanno solo a frammenti. L'impressione è che parte dei contorni si sia persa e che tutto stia affondando, non solo per la sottigliezza delle linee azzurro-pallido, ma anche per la sua caducità. Probabilmente questi contorni una volta erano integri, mentre adesso ne rimangono solo frammenti.

I frammenti illustrano varie scene sul ponte della nave, emigranti che dormono, un emigrante che guarda giù dal parapetto, bambini che guardano in avanti, insomma tutta una serie di scene realizzate in modo abbastanza realistico. Nonostante questo, all'interno regna il vuoto, un vuoto costruito in modo tale da richiamare nel visitatore solitario fantasie, ricordi, e forse portarlo a meditare sul luogo dove si trova, alla vita delle persone rappresentate.

Nonostante il luogo dove è inserita l'installazione sia molto frequentato e vi ferva la vita dell'Istituto di Tecnologia, al suo interno c'è silenzio e penombra. L'installazione vive della tensione del contrasto tra la strada e il «fermati attimo, voglio pensare a qualcos'altro, qualcosa di eterno e passato».

Un'altra installazione che ripete la stessa idea di separazione tra l'interno e l'esterno, accentuando ancora di più la banalità, la futilità, la pena per quanto sta fuori e l'importanza, l'incredibile valore di quanto vi si trova dentro, è quella

intitolata *Il capanno di mio nonno*, costruita nel cortile del museo della città di Goslar al nord della Germania. Visto da fuori, si tratta di un capanno normalissimo dentro al quale si potrebbe trovare galline o maiali in qualche remota località di campagna. Un capanno fatto di vecchi materiali, di assi storte piene di fessure, dall'aspetto triste e decrepito. Ci porta al suo interno una porta semiaperta, altrettanto decrepita; entrando nel capanno ci si trova in una specie di anticamera, dove si suole conservare la legna; il visitatore può dare un'occhiata all'interno e anche entrarvi in parte. Oltre non si può andare, perché è tutto occupato da assi ammassate, da una vecchia scala, in una parola è tutto un cumulo di vecchiume di legno. Inaspettatamente, all'interno del capanno si scorge uno sgabello di legno in piedi, sotto lo sgabello avviene qualcosa di completamente diverso: si scorge tra le gambe uno spazio ben illuminato, che salta subito agli occhi nella penombra del capanno. Si tratta di un modellino, un plastico di un paesaggio con un fiume, boschi, campi, casette – un frammento di località rurale visto a volo d'uccello. Giusto al disopra di questo paesaggio, in aria, c'è un angelo, o per meglio dire, la statuetta di una persona con le ali appese dietro la schiena. Questa piccola figura è bene illuminata da una luce che arriva da sotto il piano dello sgabello e dall'entrata nel capanno, quindi si riesce a distinguere bene anche da una distanza di 3,5-4 metri.

Risulta strana l'interrelazione tra il paesaggio rilucente, il vecchio sgabello e il circostante capanno abbandonato, ci si domanda subito che cosa c'entri quel paesaggio con lo sgabello, e chi si sia inventato tutto questo; qui ci viene in aiuto il titolo dell'installazione: *Il capanno di mio nonno*. Vuol dire che si parla di una persona ben conosciuta, "mio nonno", che chissà perché ha architettato questa strana composizione nel suo capanno. Inoltre, questo spazio semioscuro crea un certo stato di comfort, mentre fuori c'è gente che corre, la vita ribolle, qui ci si può fermare un po' e riposare dato che, quando l'occhio si abitua alla penombra, si può scorgere una panca, sulla quale ci si può sedere, e non necessariamente per osservare l'angelo e il paesaggio rilucente, ma anche solo per immergersi in se stessi. Conosciamo tutti questa sensazione quando rimaniamo soli e abbiamo inaspettatamente la possibilità di fermarci, di fare scorrere al di sopra della nostra testa il flusso della nostra vita quotidiana, dei nostri piani, dei nostri doveri che ci ronzano attorno come mosche d'estate. In generale l'idea dell'installazione come luogo di distacco, di meditazione, come avrete capito anche dalle lezioni precedenti, è uno degli elementi principali di questo tipo di lavoro. Si tratta di riposare un poco e ispirare l'aria di un tempo più lungo, per potere tornare verso se stessi, l'intento è quello di determinare un contenuto, un vissuto piuttosto che una forma. Questo ci riporta con la mente alle edicole dei mistici cinesi, agli eremi, ai gazebo dispersi nei parchi, luoghi dove chiunque poteva isolarsi per qualche tempo. L'idea è quella di partire, ma non per andare in montagna o in qualche altro posto che ci richieda degli sforzi, ma di farlo

proprio dove stai, come ci può capitare camminando in una grande città e ci si ritrova a un certo punto in un luogo vuoto dove veniamo subito rapiti dal suo silenzio, respiriamo liberamente e la cosa più importante per noi è che non entri nessuno a infrangere questa quiete. È un'esigenza dell'uomo moderno, la quale va, comprensibilmente, facendosi sempre più forte: la quantità di informazione, di folla, di movimento che ci è penetrata non solo nel cervello, ma anche nel sistema neurovegetativo, richiama il desiderio di rimanere soli, possibilmente in un locale non troppo illuminato, tranquillo. Ho già detto nel mio libro sull'installazione totale che l'uomo occidentale, che vive in Europa o nel nord America, reagisce in modo estremamente puntuale agli oggetti ma non reagisce quasi a ciò che riguarda lo spazio, sa valutare bene le cose appartenenti al mondo oggettuale, ma non sa apprezzare la positività o negatività dello spazio che lo circonda. Le nostre installazioni, e in particolare quelle di cui stiamo parlando in questo momento, vogliono creare una particolare atmosfera che si forma a partire dallo spazio circostante, dalla sua colorazione, dall'illuminazione, dall'odore – fa tutto parte del concetto artistico. Difatti quando qualcuno entra nel nostro capanno, l'odore di legno vecchio diventa molto gradevole, perché è un odore della nostra infanzia, o dell'infanzia dei nostri genitori.

Il trucco usato nell'installazione *Il capanno di mio nonno* si basa sull'idea di relatività dello spazio: esiste un mondo molto più grande del nostro, il mondo dei grandi spazi, dei deserti, in fin dei conti del cosmo, e ci sono mondi molto piccoli, in rapporto ai quali il nostro assume dimensioni cosmiche. Questa sostituzione di scale è la tecnica utilizzata nell'installazione, dove vediamo degli spazi enormi a volo d'uccello, un angelo su di un paesaggio gigantesco che in realtà occupa solo lo spazio sotto al sedile di uno sgabello, questo paesaggio si è rivelato piccolo e sta tutto su di un'area di 40x40 centimetri.

Cerchiamo di descrivere che cosa pensava "nostro nonno": lui aveva costruito il capanno per motivi legati al suo lavoro, ma, con l'andar del tempo, cercava il più possibile di usarlo per isolarsi dalla nonna e dalla sua famiglia e ci passava gran parte della sua giornata. Nessuno sapeva che cosa facesse, e solo dopo la sua morte si è scoperto che all'interno aveva costruito un suo mondo illuminato, nel quale volava con la sua immaginazione. Volava in questo piccolo mondo sotto lo sgabello, che a lui pareva enorme e pieno di significato sacrale, visto che al di sopra di esso si librava un angelo, e forse il nonno si sentiva in qualche modo legato a questo angelo. Comunque, possiamo comporre a partire da questa scena una sorta di storia: nella polvere, nella penombra del capanno brillava una luce speciale, esisteva insomma uno spazio differente pregno di significati speciali.

Sicuramente qui hanno un ruolo molto importante anche i ricordi dell'infanzia; quando da bambini, anche se non avevamo come quelli di oggi una camera tutta per noi, e vivevamo in un angolo della stanza dei genitori, con intorno un mondo completamente diverso, ci costruivamo un cosmo a sé fatto di carta, si

montava una ferrovia, si faceva un aeroplano di cartone nel suo aeroporto, insomma uno spazio separato che, trovandosi all'interno del mondo degli adulti, per molti versi a esso estraneo, aveva dei limiti ben definiti, era delimitato da una linea invisibile ma invalicabile.

Il tema della separazione tra il mondo interno, sacrale, da quello esterno, profano, che si esprime chiaramente nella costruzione delle chiese, è stato più volte utilizzato nelle nostre installazioni ed è stato realizzato con una sfumatura più, diciamo, umoristica in una serie di progetti dal nome comune di *Gabinetti*.

La più grande di queste strutture è il *Gabinetto* esposto alla Documenta di Kassel nel 1992. Non si può definire un vero progetto d'arte pubblica, qualcosa che rimane stabilmente in una via o una piazza, dato che è stata esposto in un'importante mostra istituzionale e ora è montato permanentemente nel museo di Gent, ossia protetto da un'altra importante istituzione artistica, senza che si crei un dualismo tra ambiente esterno e spazio sacrale, visto che un museo ha di per sé la sua sacralità. Ciò nonostante consideriamo che in linea di principio, idealmente, l'installazione era pensata per stare in una normale via cittadina e avere l'aspetto di una normale toilette funzionante, anche se al lato pratico questo risultava impossibile, dato che la gente avrebbe utilizzato l'installazione in modo fin troppo realistico. Questo perché il nostro gabinetto era una copia esatta di quelli pubblici esistenti in Russia, costruiti in corrispondenza delle fermate dell'autobus e delle piccole stazioni ferroviarie di provincia, con due entrate, una per gli uomini e una per le donne, e tutto il resto. Ma pur trovandosi nel territorio del Friedericianum, l'installazione è stata spesso vittima di tentativi di essere utilizzata per il suo scopo primario. Se l'installazione si fosse trovata per strada, una persona che vi fosse entrata per soddisfare un bisogno e che vi avesse scoperto all'interno un normalissimo interno d'abitazione, un vero appartamento a due stanze abbastanza ben arredato, avrebbe probabilmente pensato che la toilette era stata occupata da qualche barbone, da qualche senza-casa. Questo lavoro non avrebbe cioè sortito alcun effetto artistico. Ma trovandosi in uno spazio istituzionale, questa veniva percepita come un'opera d'arte. Questa, per fortuna o sfortuna, è la forza d'inerzia del mondo dell'arte, la cui spinta primaria è stata data dal *Pissoir* di Duchamp.

Il *Gabinetto* era, come ho detto, una copia precisa delle toilette pubbliche russe, entrando nella parte maschile si poteva vedere un divano, un armadio, un tavolo da pranzo, ossia una casa normale di persone di condizione modesta. C'era anche una cucina a gas, un frigo, tutto aveva un'aria vissuta, l'atmosfera era tale da far pensare che gli abitanti fossero usciti un attimo per chiedere del pane, o qualche altra cosa, ai vicini di casa lasciando la porta aperta. Nella parte femminile stava la seconda stanza; qui c'era un angolo per i bambini, i cui giocattoli stavano tutt'intorno ai fori da dove normalmente vengono soddisfatti i bisogni. Per un uomo occidentale non è molto chiaro come si possano utilizzare questi

buchi, visto che sono alti e scomodi. È difficile spiegare che, per via della sporcizia, non ci si sedeva, ma ci si stava sopra accovacciati, lo può capire solo chi ha fatto il servizio militare nell'immediato dopoguerra. Per un europeo contemporaneo la cosa rimane abbastanza misteriosa, ciò nonostante era percepita e "letta" nel modo giusto.

Il *Gabinetto*, come installazione, è portatore di una metafora abbastanza chiara a chi conosce l'arte; la lettura non deve essere diretta ma "tangenziale", fino a capire che il significato è che forse sì, la vita assomiglia a un gabinetto, ma noi ci viviamo, e bisogna vivere per quanto pesanti siano le condizioni in cui ci si trova. Purtroppo questo livello metaforico di percezione non è stato preso in considerazione dai normali visitatori di Kassel. Questo non tanto per l'ignoranza del pubblico, ma a causa della tridimensionalità dell'opera. Oggi lo spettatore è ben abituato a "percepire e vedere" un'opera a due dimensioni, ma la tridimensionalità, in particolare quando per le metafore vengono utilizzati elementi banali o d'uso comune, viene percepita con difficoltà, in modo piatto, dandogli un senso primitivamente informativo o, più precisamente, di tipo etnografico. Se il lavoro è stato fatto da un artista di qualche selvaggio paese lontano come il Cile o la Russia, significa che rappresenta una precisa descrizione etnografica della situazione di questi paesi. Quindi la maggior parte del pubblico ha pensato che fosse una rappresentazione della reale situazione in Russia, dove la gente vive nei gabinetti e fa la cacca a due metri da dove mangia e dorme. In questo modo l'installazione si è trovata a assumere un pessimo ruolo "politico", e molti critici russi si sono offesi, perché io, anziché mostrarmi patriota del mio paese, ho al contrario offeso la dignità nazionale. È uscito addirittura un articolo intitolato *Noi non viviamo nei gabinetti*.

In ogni caso, se vogliamo parlare della tecnica artistica e del concetto che sta alla base dell'opera, si può dire che vi si sviluppa l'idea del passaggio dal pubblico al privato, dal luogo aperto a tutti a quello familiare, personale, chiuso, in fin dei conti sacro. Il fatto che un luogo pubblico, destinato al passaggio di una quantità di persone, per qualche tempo si trasformi, in un luogo stabile di abitazione, può anche essere interpretato come una metafora della vita d'oggi. La nostra intimità, la nostra protezione è messa seriamente in dubbio, visto che le norme del "pubblico", del mondo esteriore hanno imbevuto totalmente la nostra vita privata quotidiana, lo spazio di casa nostra.

Il tema dell'intimità e dell'apertura al pubblico è alla base anche di un altro "gabinetto", installato in Irlanda e intitolato *Il gabinetto sul lago*. In questo caso, in uno spazio assolutamente disabitato, sulle rive di un lago e sullo sfondo di un paesaggio piatto e infinito, è stata costruita una toilette, questa volta in legno anziché in mattoni. Esternamente era un normale gabinetto, ma all'interno, le due sezioni erano senza porte, e la gente, sedendosi a espletare le proprie funzioni, poteva ammirare il grande lago che spariva in lontananza. Qui viene utilizzata quella

sensazione di straniamento dalla realtà che si ha quando si è seduti in bagno, l'immersione in un mondo proprio, in questo caso in quello dello stomaco, la quale ci porta un piacevole senso di prostrazione (se l'intestino funziona bene, ovviamente). Il tempo trascorso al gabinetto, seduti sul water, si collega inaspettatamente con uno sguardo verso la lontananza. Per questo molto spesso, in tutto il mondo, nelle toilette sono appese cartine geografiche o fotografie di paesaggi: istintivamente la gente, stando seduta in quello spazio chiuso, vorrebbe vedere qualcosa di ampio, uscire. È uno strano paradosso fisico e psichico, che ci porta a ritagliare grandi fori nei bagni delle case di campagna per avere una buona vista e gli architetti a progettare toilette con grandi finestre.

Il tema, collegato a quello del volo, è ancora più accentuato nel progetto *Il gabinetto in montagna*, di cui posso fare vedere solo i disegni dato che non è mai stato realizzato, anche se è arrivato molto vicino all'essere costruito. Un collezionista, ispirato da questo fantastico progetto, aveva deciso di piazzarlo nei suoi possedimenti. Il territorio della sua villa era perfetto, visto che si trovava in montagna, in alto sopra la sponda di un fiume, e si pensava di installare il gabinetto proprio sull'orlo di questo precipizio, non si sa se come opera d'arte o per poterne approfittare ogni tanto. Ricevette però un netto rifiuto da parte di sua moglie, la quale, molto ragionevolmente disse: "Certo, noi possiamo capire il valore artistico di questo gabinetto, ma i nostri ospiti girando per il parco potrebbero approfittare della scultura per la sua funzione diretta, a quel punto tutto il concetto artistico andrebbe perduto". Il progetto è stato rifiutato e ora esiste solo in forma di schizzo. Però in questo lavoro, secondo me, è portato alle estreme conseguenze il tema della seduta sul water legata al volo in montagna; la persona si sente un uccello, un'anima, uno strano essere volante. In generale tutto il concetto di espletamento delle funzioni corporali all'aperto è una specie di archetipo, qualcosa che tutti hanno sperimentato: dà particolare soddisfazione potersi accovacciare in mezzo alla natura, senza neanche la protezione di cespugli e alberi, per poter fare la cacca in pace ammirando l'enorme spazio circostante. Non so se i lettori hanno provato mai queste sensazioni o se si tratti di qualcosa che riguarda solo me. Saranno problemi universali? È una questione che rimane aperta.

Adesso proveremo ad analizzare il progetto d'arte pubblica intitolato *L'osservatore*, anche questo installato a Colle Val d'Elsa, in Toscana, un esempio di costruzione di uno spazio chiuso in uno aperto, di uno spazio sacrale in un ambiente profano. Purtroppo il progetto, pur essendo stato concepito per rimanere a lungo sul posto, per vari motivi è rimasto installato solo durante lo svolgimento dell'iniziativa Arte all'Arte.

Lo spettatore passeggia per una via dell'antica cittadina di Colle Val d'Elsa, che ho già descritto parlando dell'installazione *Colonna*. La città è in alto su di un monte, lungo il pendio del monte ci sono una serie di piccole case, ognuna con il suo giardino. Dietro il giardino, solitamente, scende un precipizio e in basso,

in fondo al precipizio, c'è la nuova città con i suoi tetti di tegole che scompaiono tra le colline. Lo spettatore passeggia per la città alta, lungo uno stretto vicolo, i giardini sono nascosti alla vista da alti muri. Di solito le porte d'entrata ai giardini sono chiuse, ma abbiamo chiesto alla padrona di uno dei cortili di lasciarlo aperto e dare la possibilità alle persone di entrare nel suo minuscolo delizioso giardinetto con solo pochi alberi, dei fiori e una splendida vista sull'orizzonte e sui tetti della città nuova. Sull'orlo del giardinetto, abbiamo costruito sul precipizio una "cabina d'osservazione" in compensato. Era un piccolo, basso capanno al quale si poteva accedere dal giardino, con all'interno un cannocchiale montato su di un cavalletto e puntato verso il basso, attraverso una fessura tagliata nella parete opposta all'entrata. Dietro al cannocchiale era stata messa una sedia, per dare l'idea che l'osservatore avesse la possibilità di sedersi per guardare a lungo nel cannocchiale. Il tutto trasmette l'impressione che la postazione non sia a disposizione degli estranei che passeggiano per strada, che il proprietario abbia costruito il capanno per se stesso. La disposizione ambigua della postazione crea una percezione altrettanto ambigua da parte dello spettatore che non sa se ha il diritto di entrare in un cortile di qualcun altro per poter guardare che cosa si veda dal cannocchiale. Si trova in uno stato che potremmo chiamare del "visitatore senza permesso", di una persona che sta sbirciando dove gli è vietato. Certo, la violazione dell'intimità e, ancor peggio, della proprietà privata è biasimabile, ma la curiosità è forte: che cosa guarda con il cannocchiale la gente di quella casa?

Questo passaggio dallo spettatore normale allo spettatore-spia, dall'osservazione permessa a quella proibita, è parte importante della drammaturgia di questa installazione. Lo spettatore perde il suo tradizionale diritto a osservare tutto impunemente. L'odierno turista è sempre, nella sostanza, padrone della situazione, ci sono sempre meno luoghi dove non gli sia permesso di sbirciare, tutto diventa oggetto di contemplazione, entrando nel cortile di qualcuno si sa che non si verrà morsi da un cane o aggrediti dal padrone di casa, questa violazione è una caratteristica delle odierne località turistiche, in particolare in Italia.

Quando lo spettatore entra nella penombra del capanno e guarda nel cannocchiale, si accorge che questo è fissato molto saldamente, e che punta su di un luogo ben preciso: la finestra di una casa che si trova a 300-400 metri in basso, di modo che la visione assume un taglio particolare. Si distingue molto bene quello che c'è dietro alla finestra, visto che l'interno è ben illuminato si vede un interno con un tavolo apparecchiato per la cena con piatti, vino e frutta, e attorno al tavolo quattro figure. Due di queste sono persone normali, ma di fronte a loro sono seduti due angeli con lunghi capelli biondi e grandi ali bianche dietro alle spalle e vestiti in tuniche bianche.

Qual è la reazione di chi vede questa scena? Lo spettatore si rende subito conto del fatto che la scena è costruita, che le figure sono dei manichini, ma contem-

poraneamente inizia a mettersi in moto la fantasia e la sorpresa: evidentemente in alcune case, in alcuni spazi privati, ogni tanto arrivano degli angeli, e tutto questo avviene con calma e quotidiana tranquillità. Evidentemente il proprietario del giardino, avendo notato casualmente questa scena straordinaria, ha montato un osservatorio per potere vedere che cosa succede e quanto tempo si fermano questi angeli. È però impossibile sentirne i discorsi.

C'è quindi un doppio sbirciare, dapprima si entra nel giardinetto per vedere che cosa abbia architettato il proprietario, qui ci si accorge che lui stesso sta spiando, è anche lui un voyeur che si avvale dell'impunità e della convinzione di non essere visto nel suo osservatorio. Sta osservando evidentemente da molto, visto che ha appositamente costruito una postazione. L'installazione lavora sul fenomeno, o per meglio dire sulla malattia, del voyeurismo, una persona solitaria spia impunemente quanto avviene nelle altrui finestre.

In questo caso il voyeurismo è collegato anche all'elemento caratteristico dell'arte figurativa: lo sbirciare attraverso la finestra di un quadro. La cornice del quadro, in questo caso, non è altro che la cornice di una finestra e ciò che vi è raffigurato è ciò che spiamo. Quanto più il mondo rappresentato nel quadro esiste in modo autonomo e libero, tanto più forte è l'effetto voyeuristico. Nelle icone invece, che sono l'opposto di un quadro, avviene il contrario: *ciò che dobbiamo vedere* ci viene di proposito mostrato, *appare* ai nostri occhi. La Madonna appare tra le nuvole affinché noi possiamo vederla, i santi compaiono e gesticolano per darci la possibilità di essere testimoni di queste scene degne d'ammirazione. Ma le persone mangiano, dormono, vivono a casa propria la loro banale vita quotidiana senza supporre né desiderare di essere osservati. Ci troviamo a essere dei voyeur soddisfatti che si trovano in qualche modo in uno spazio proibito. Questo spazio proibito, i vari boudoire, stanze da bagno, camere da letto e altri spazi intimi, è ben rappresentato della fine del secolo XVIII e dalla maggior parte dei soggetti di Degas, Renoir, Bonnard nel secolo XIX. Devo aggiungere che la scelta del soggetto dell'angelo non è stata casuale, ma corrispondeva perfettamente al *genius loci*. L'Italia è un paese cattolico dove gli angeli non sono strani esseri simbolici o mistici, ma degli abitanti in pianta stabile, partecipanti alla vita quotidiana. Da una parte questa installazione è, ovviamente, da percepire come un'operazione artistica, dall'altra come un naturale miracolo, se è possibile definire un miracolo come "naturale", assolutamente prevedibile e normale nel luogo dove è stato realizzato questo progetto d'arte pubblica.

This lecture is devoted to the theme that might be called "Space Within Space," i.e., internal space that is specially inserted into a foreign external space. Or it might be titled differently: "The Sacred Inside the Non-Sacred." To clarify what all of this means, I should say that we are talking about those public projects that in their external, outward appearance represent a certain unity, contact with the environment surrounding the project, but in and of themselves they are complete objects, enclosed spaces that hold a self-contained space belonging to the internal world of this object. The interrelationship between the external space and the internal, their juxtaposition and their connection comprise the juncture of the artistic concept of such public projects. The border that runs from one space into another—the gates, the exits from the external space into the internal space—are essential elements of the artistic concept. The proportions and interaction of the meanings of the external and the internal, the play between these two sides comprise the main element in the artistic concept. The theme of such installations—installations of the interaction between external and internal space—is the movement of the viewer when passing from the external space to the internal. Each of us experiences this kind of transition as an entry into another world, an entry from a large world to a small one, from far away to inside, moving away and approaching. All of these spatial elements, the dramaturgy of the space, combine to form the main theme of such installations. This is the very same problem that in Einstein's theory of relativity is illustrated by the famous example of the difference between the inside and outside of the elevator. What appears to be one thing for an external observer is something completely different for an internal observer. What is visible from outside does not always appear the same from inside. The psychology of the external does not correspond to the psychology of the internal. The speed of events, their orientation and their interaction are entirely relative. This irrelevance, the lack of correspondence between the internal and the external, of the view from inside and the view from outside—all of this is embedded in the themes of the group of public projects that we shall analyze now.

Just like the general idea of all the lectures (*Geist des Ortes*, "The Spirit of a Place"), in our lecture on the theme of the external and the internal, the notion of the juxtaposition of meaning will be analyzed very thoroughly: the external space is not spiritual; the internal is filled with some sort of spirit.

Or in other words, the external space is not sacred, but rather just banal; the internal space is filled with another meaning, a sacred one, or it contains the presence of some sort of memory, some recollection, or the presence of something secret, personal, connected with home.

Let us now turn to an analysis of a few public projects that explore this subject, that illustrate this theme.

First we shall look at an installation that was built in Bremenhaffen and is called *The Last Step*. Bremenhaffen is in north-west Germany. It is a port that was built not far from Bremen and for a rather long time, approximately a hundred and fifty years, it was the main and perhaps the only port through which emigrants passed on their way from Europe to America. Enormous ships, at first sailing ships, then steam ships, would arrive in Bremenhaffen and multitudes of emigrants from all the countries of Europe, primarily, of course, from the eastern and southern areas, would pass through this port in order to depart for the new land, for a new, unknown future.

A building that was huge for its time (the middle of the nineteenth century), a multi-functional kind of hotel for processing the emigrants, was built on the shore next to this port, right next to the pier. Primarily this was a place where emigrants from other countries would spend the night waiting for the next ship and their departure. There was a notary public and customs here, and this is where passports were processed and permission for departure was granted. Simultaneously, this was also a bureau for recommendations as to work skills, a place for recruiting the labor force, etc. This was a unique kind of caravan, where people of different nationalities and with different languages intersected with a common goal—to board a ship as quickly as possible and set off for new shores.

This building was virtually destroyed entirely during the Second World War. A new building was erected in its place as part of the technological institute, but one of the wings of the old building was preserved. Also preserved was the door through which the emigrants exited to the pier with their baggage when their ships came in so they could take a spot on the deck and in the cabins.

We participated in a competition to build a memorial to the emigrants. The city and the institute that now owns the territory where this memorial was to be built made this decision. Our proposal was accepted. The project is called *The Last Step*, and the subject of it was a representation of how the most tense moment in the life of the emigrants was the few hundred meters that separated the door of this wing from the pier, the edge of the earth where people boarded their ship. At that moment, the emigrant is leaving his homeland forever, his entire past, and perhaps his close family, leaping into the complete unknown as though jumping from a rooftop. The majori-

ty of those leaving had absolutely no guarantees, no information, and no ideas at all about the world they were going to. Therefore, during these moments a person fearfully wonders whether he will survive or not. And at the same time, he is filled with the hope that everything ahead of him will turn out fine. I took this refutation of the past and the desperate leap into the future, this final step before the jump was taken, as the subject for this installation.

Externally, this installation was a large brick cube that we built not far from the actual door the emigrants would exit through. We asked that these bricks be made of the same quality as those used in the original building 150 years ago. The cube had semi-circular, narrow doors on either side, one facing the wing, the other facing the port. We made a cobblestone path leading from the door of the wing to the door of our monument. It was as though this were a fragment of the path that the emigrants used to walk along, and this path ran in the direction of the port. There were no special markings indicating the existence of a memorial here, except for the actual position of the strange cube with two doors. There were no inscriptions, no plaques, nothing. The viewer would pass through the narrow doors and enter into a dimly lit and virtually empty space. The floor was also made of cobblestones just like those used for the path, and all the walls and the ceiling were, if you look closely, covered with depictions of some sort of thin outlines that were almost invisible against the background of the gray plaster. There were three-sided benches in the four corners of this internal space so that the visitors could sit and look at what was on the walls. Light bulbs placed on both sides also illuminated these walls and ceiling, not brightly, but sufficiently so that you could make out what was drawn there.

The overall impression was such that when we visit these strange, very old, virtual ruins, we sense that these are places that have lost their significance and have been preserved as a historical monument. Such are old passages, old buildings of historical value—they are preserved and maintained in an accurately restored condition, but they are really dead. The spirit of the life from them has wafted away on the air and disappeared. From the inside, our monument looks like such ruins that preserve and record something. This memory is affixed in these outline sketches, many of which are incomplete, but the whole can be recreated via the fragments. If you look carefully and look at all the sketches together, then it becomes clear that we are on the deck of a ship. The sides of the ship are to the right and left; the bow of the ship is directly ahead, where the door is open for exiting to the port, and accordingly, the stern is depicted behind us, where the door opens in the direction of the wing. Up above we can see masts and pipes; the ship is a hybrid between a sailing ship and a steamship.

These sketches have been created using two particular devices. First of all, the depiction of this deck is arranged at a sharp angle, approximately forty-five degrees in relation to the vertical of the building itself. It is as though this is a mirage of a rocking ship, a ship located in another plane, and it is like a dream occurring in a plane other than that of our ordinary reality. Secondly, these sketches do not cover the walls and ceiling entirely, but only in fragments. The sensation emerges that part of these outlines has been lost, and all of this is sinking, not only because of the fineness of the pale blue outlines, but it is sinking in its destructibility. That is, apparently, at some point these contours formed a unified whole, but what has remained now are merely separate fragments.

These fragments depict different scenes on the deck. Over here there are sleeping emigrants, over there they are looking overboard, here there are children looking ahead. There is a whole series of rather realistically drawn groups and subjects. And despite this, emptiness reigns inside. And this emptiness is constructed in such a way that it can evoke certain fantasies in the mind of a solitary observer, some sort of memory, and perhaps all of it together will prompt him to think about this place where he finds himself, about what happened with these people.

Despite the fact that the location of the memorial is very animated, that the life of the technological institute bustles all around, nonetheless, inside there is solitude and semi-darkness. The contrast of the street with its ordinariness and the feeling of "stop for a moment, I'll think about something different, eternal and past"—this tension is present in the installation.

Another installation that repeats this same idea of the difference between the external and the internal, one content on the outside, another on the inside, accented even more on emphasizing banality, insignificance, pity, nonsense on the outside and something unbelievably significant and important inside is the installation *My Grandfather's Shed*. This installation was built in the courtyard of the museum in the city of Goslar in the north of Germany. From the outside it looks like an ordinary shed where chickens or pigs are kept in poor villages and other pathetic places. In brief, it is a shed made of old materials, warped boards with cracks, and it has a really pitiful, unfortunate, and wretched appearance. Some sort of door, left ajar, also made of boards leads into it. But when the viewer enters this shed he finds himself in a small entryway where firewood is kept, and he can peer into the shed and even enter the front part of it. He can't go any farther, because the entire place is cluttered and filled in all directions with old boards standing up, some sort of old ladder, etc. In short, this is like a senseless dump of different kinds of old wooden things. But unexpectedly in the depths of this shed he sees a small stool, and something entirely dif-

ferent is going on underneath this stool. A well-lit space can be seen between the legs of this stool. In the semi-dark shed one's eyes are immediately struck by it. Under the stool there is a model of some place, a landscape with a river, forests, fields, little houses—a fragment of some rural territory—all as though seen from a bird's eye view. An angel hangs in the air directly above this landscape, or more precisely, this is a figurine that is well lit by light coming from under the bottom of the stool and from the entrance to the shed, making it is easily noticeable from a distance of approximately 3.5 to 4 meters.

And this shimmering small landscape and simultaneously the old stool, as well as the entire surrounding space of the abandoned shed, all interact in some strange interrelationships. In the first place, the question emerges as to what relationship this landscape has to this stool, and who thought this up and created it. The name of the installation helps a little bit here: *My Grandfather's Shed*. This means we are talking about a shed that is not simply anonymous, but that belongs to someone we know well, "my grandfather," who for some reason built this enigmatic composition in his shed. It should be said that in this semi-dark space, the shed has its own specific kind of comfort. It results from the fact that outside people are walking around and making noise, life is going on out there, and represents our frantic everyday reality; but strange as it seems, here you can spend a little time and relax. In the semi-darkness, when the eye gets accustomed to it, you can see a little bench where you can sit for a while and not just look at this angel and the shining landscape, but you can also submerge yourself into some special state. Everyone is familiar with this state: it is when we remain all alone and we can wait it out, let all the streams of our everyday life pass us by, our plans, our obligations hanging over us like flies during summer day. We can detach ourselves from all of this. In general, one of the installation's most important characteristics is the idea that it is a place of detachment, a certain secluded place for meditation, as we have already made clear in the previous lectures. It is a place not only of relaxation, but also of escape, a place of accidental but at the same time desired rest. To fall out of our hustle bustle, to escape our incessant matters, the everyday stings buzzing above us, and to rest a little bit, to inhale the air of a longer time, a broader space and by doing so, to return somewhat to ourselves: this is not only its form, so to speak, but its content as well. A return to oneself is the central point, the central goal of the installation. It slightly resembles the gazebos of Chinese hermits, of wanderers, the hermitages, the isolated gazebos in parks where the owners could get away from everything if only for a little while, the small chapels where the believer would get away during the Middle Ages. In general, the idea of escaping, if only for a

little while, escaping without going far away into the mountains or by having to exert any special effort, but rather escaping right there in the same place where you normally run around—we all know this state. All it takes is for us to wind up in some deserted building during a busy trip to a large city, and we are immediately seized by its calming tranquility, we breathe freely, and the most important thing is that no one else enter this place and destroy our concentrated peace. This is a basic need of a person today, and of course, this need is always growing. The need to be alone is evoked by its contrast with the impossible over-crowding, unprecedented hustle bustle and buzzing information that has penetrated not only our brain, but also our entire vegetative system. And preferably, of course, we wish to escape to a place that is not brightly lit, that is not full of anxiety, etc. I have already said that the Western person, a person living in Europe and America, reacts extraordinarily precisely and positively to any kind of objectification. In the lecture about the total installation, I discussed and explained this in detail. And he almost doesn't react at all to spatiality. He understands quite well and reacts to things in the world of objects, to an object itself, and understands very poorly the beneficial or harmful qualities of the surrounding space. Our installations, especially the installations we are discussing now, installations of the relationship between the external and the internal, function precisely via the creation of a specific atmosphere that is formed by the surrounding space, as well as by the lighting, paint, even the smell—all are part of the artistic conception. In reality, when a person enters our shed, the smell of old wood, the smell of dust from that old wood, is unbelievably pleasant, because these are the smells of our childhood, or at least of our parents' childhood.

The trick built on the idea of the relativity of space is used in this installation *My Grandfather's Shed.* There is a world that is much bigger than our world, a world of large spaces, of large territories, deserts, mountains and even the world of the cosmos that is even bigger, and there are even smaller worlds as well, in relation to which our world appears cosmic. This shift in scale is used in this installation, because it is as though we see an enormous space, a view from a bird's flight, from an angel flying over an expansive landscape, but all of this is reduced under the base of our proportionate stool, and this landscape turned out to be small, 40 centimeters by 40 centimeters.

We understand the concept of "our grandfather," and we shall try to describe it. It can be described in the following way: at some time in the past, grandfather built this shed for some housekeeping purposes, but then he began to escape here more and more often from grandmother and his family, and he spent all of his time in this shed. No one knew what he was doing here, and only after his death did it become clear that he had built his own world

inside this shed that he illuminated, and he would fly away to this world in his imagination. He would fly off to this little world under the stool, but at the same time this was an enormous world for him filled with sacred meaning. That's why an angel hung over it, and perhaps, in grandfather's imagination, he was connected to this angel in some way. In any case, we can compose a certain story according to this scene and understand that in the gloom, in the dust and in the mustiness of this shed, a special light burned, a different space existed that was full of a special content.

To a great degree, we see at work here recollections of childhood, of a child, of course, not a child of today who in the majority of instances and in many countries has a separate room, but a child who has a corner in a room where his parents live, in a room where people are moving all around. A different world exists for this child, and he builds his very own world out of paper, cardboard, etc. He builds a railroad or an airport, draws a steam engine, makes airplanes out of cardboard, etc. He shapes this enclosed, personal world of his fantasies and imagination, all while still being inside the world of adults, the world of strangers. Nonetheless, his world has its own borders; it is separated by some invisible, but impenetrable boundary.

The theme of detachment of the sacred world, the internal world from the external world that is not sacred, is so clearly embodied in church structures. This theme, this moment of transition from a non-sacred world to a sacred one, is very important for our work and has been used many times in various installations. And it was realized with the most, we might say, ironic, humorous nuance in a few projects under the common name *Toilets*.

The largest of these structures that was realized was *The Toilet* exhibited at Documenta in Kassel in 1992. Although this is not an actual public project (i.e., something standing permanently on some street or square), since it was first located on the territory of a respected institute at Documenta, that is, behind the Friedericianum. It is now on permanent display in a museum in Ghent, in other words, it is completely protected by an artistic institution and there is no non-sacred space surrounding it, since the museum itself is a sacred space. Nonetheless, one might think that in principle, in its ideal conception, *The Toilet* should have stood on a normal street and externally looked like a normal toilet entirely appropriate for use. But under real circumstances, this was virtually impossible to do, since any person entering it would perceive it to be too realistic. This is because our toilet was made as a virtual copy of an actual Russian toilet, and it looked exactly like toilets that were built at Soviet bus stops, provincial train stations, etc., with two entrances, one for women, one for men. But even as such, even though it was located on the territory of the Freidericianum, the number of times it was a victim of attempted use is entirely understandable. Hence, if you

This imply expectation what people to effect and ... Here what are corporate with ... (handwritten marginalia)

imagine that *The Toilet* stands not protected by an artistic institution but simply on the street, similar to all those places we discussed earlier, i.e., if it were a normal public project, then for a normal person this would be sufficiently sensational, since, upon having to answer nature's call, having opened the door and seeing that inside appears to be an ordinary residence of a normal family, a rather nicely furnished two-room apartment, having seen all of this, I think that a normal resident of the city would simply think that this public toilet was occupied by some "bums," some "homeless people," who had decided to settle there. In other words, this work could not have any genuine artistic effect. But, when located, I repeat, within an artistic institution, this thing functioned and was read quite easily as an artistic object. Fortunately or unfortunately, such is the inertia of the art world, the first such impulse was Duchamp's *Urinal*.

I repeat, *The Toilet* was a traditional, absolutely identical naturalistic copy of Russian toilets. When a person would enter it, he would suddenly and unexpectedly see that on the men's side there was a couch, sideboard, closet, dining table, i.e., there was the entirely normal setting of people who are not rich. There was also a stove, a refrigerator, a small table. The atmosphere seemed to indicate that everything was in its inhabited state, and the impression was created that maybe the residents had gone to borrow bread or some other trifle from the neighbors and left the door open. In the women's half that you could enter through a door that had been nailed up, there was a second room, this time the bedroom and the children's corner; moreover, children's toys were arranged around the holes where nature's call was heeded in this toilet. It should be said that for the contemporary, civilized Western viewer, the meaning and significance of these holes and platforms might not be understood very well—it is not at all clear how one might actually sit on these holes, because they were so high and uncomfortable. To explain that people didn't actually sit on them because of the filth, but squatted over them "eagle" style, doesn't seem possible, since whoever has never been in the army, where even there such toilets no longer exist, wouldn't know how to use these holes. This was very familiar to people of the war years and a few years after, but in Europe today, for two or three subsequent generations this is a completely mysterious and incomprehensible object. Nevertheless, all of this is "read" correctly.

The Toilet in its capacity as an installation is a rather clear metaphor that is comprehensible to any person informed in the area of art, i.e., you need to look not directly, as they say, but rather tangentially, to understand the metaphorical meaning of what is exhibited. In this case, the meaning is that life, even though it resembles a toilet, we still live in it, and no matter how hard the circumstances in which we find ourselves, you just have to

live. The majority of normal, non-initiated people, alas, overlooked this metaphorical level of perception when *The Toilet* was built in Kassel. This was not so much the fault of the lack of education of the unprepared public, as much as it was, strange as it may seem, because of the very three-dimensionality of the installation. The majority of viewers have grown accustomed to "seeing and understanding" two-dimensional works of art such as painting, for example, quite well. But three-dimensionality, especially when we are talking about a work that uses everyday, banal elements for its metaphors, unfortunately, is perceived with great difficulty. And it is perceived flatly, in a primitive and informative way, or more precisely, simply in an ethnographic sense. Since the artist has made this from some distant and wild country, similar to Chile or Russia, apparently, this is an ethnographically exact setting in which these people find themselves at home. Therefore, the majority of people thought that this was a precise documentary recreation of the conditions in Russia, where people like to live in toilets and relieve themselves two meters away from where they eat and sleep. Hence, this installation played, on the whole, an awful "political" role, and many Russian critics were offended that I, as an artist, not only did not act like a patriot of my country, but on the contrary, it was as though I had insulted its national dignity. One article was even called "We Do Not Live in Toilets."

Nonetheless, if we are talking about the artistic device and concept that form the base of such a project, of course, it is the concept of the transition from the realm of the public to intimacy, from social space to family space, personal, closed, i.e., to a space that in essence is sacred. The fact that a public space, i.e., a place intended for visitation by all people for a short time, has been turned into a place of permanent residence—this very transition from the realm of the public to the personal and the drama of this, in a familiar sense can also be understood as a kind of unique metaphor of contemporary life. Our intimacy, our protectedness comes under suspicion, in general is doubtful, because the norms of public life, the norms of the external world, fully permeate and have saturated our everyday and ordinary life, the space of our home.

The theme of intimacy and external publicness also comprises the basis of another "toilet" that was built in Ireland called *Toilet on the Lake*. This time, a toilet was built (not a stone one, as in Kassel, but a wooden one) in an absolutely empty space on the shore of a lake, against the background of an endless flat landscape. The trick was that from the outside a person saw that this was a toilet and he could enter it. Once inside, when he took a look he saw two stalls without doors where he could sit and while relieving himself, could simultaneously gaze into the infinite distance and at the expansive lake. It should be said that this installation used the moment of sitting in

the toilet when we really have detached ourselves from the outside world, when we submerge into our inner world, in this case, into the world of our stomach, and we are in a unique kind of prostration, rather pleasant (if of course, your stomach is working well), and the minutes that we spend in the toilet, on the toilet, are unexpectedly connected with some detached moment of gazing someplace off in the distance. Connected to this is the fact that many toilets all over the world are plastered from inside with geographic maps, photographs of landscapes, etc. This indicates that instinctively, subconsciously a person sitting in the closed space of the toilet would like to see something infinitely far away, to escape right from this very closed space. This unique mental and physiological paradox is also reflected in the fact that many folks make large windows in their toilets at their summer places in order to have a good view, etc. Many architectural blueprints for toilets depict them with large windows.

There is yet another accented theme of the toilet and flight, the contrast between physically sitting stationary on the toilet and imaginary flight in the project called *Toilet on the Mountain* that we show here in a blueprint and drawing, since, unfortunately, it was never realized. But it was "on the verge of realization" because one collector, having been inspired by this project, decided to build it on his own estate. He had precisely the magnificent capability to do so: his estate was on a mountain rather high above a river, and he had proposed building this toilet on the edge of this precipice. It didn't matter whether this was to be an artistic work, or whether he would go there himself to sit for a while. But he was forbidden to do so by his spouse who found a perfectly reasonable explanation for why it should not be built. She said, "We, of course, can understand the artistic value of this toilet, but guests who might visit us and who might stroll about the park, might misunderstand this sculpture and use it for its literal purpose. Then, the entire artistic concept will be destroyed, and everything will end very poorly." The project was rejected, and now it exists only in sketches. But in it, in my opinion, the moment of sitting on the toilet and at the same time experiencing a mountain flight is developed quite powerfully. This is because here a person simultaneously feels himself to be a bird and a spirit, some sort of flying being. In general, if we speak about the concept itself of sitting on the toilet out in nature, then this is very archetypical, and I believe familiar to every person—the special joy and special unique experience of defecation on untouched nature, precisely in that place where you are not protected even by bushes or surrounding trees, but when you can really defecate completely in peace, gazing at the enormous surrounding space. I don't know if the viewer has ever experienced this, or if in this case, the listener has had similar experiences, and whether these are universal or unique

only to the lecturer himself. The question, as they say in such instances, remains open.

The vagueness also rests in the fact that this meditative state that many experience while sitting on the toilet, or in other cases, while lying still in nature resting one's cheeks on one's palms when looking at something off in the distance, leads to profoundly atavistic experiences. This is because some folks love to relieve themselves very quickly and move on to other things, while on the contrary, others spend a great deal of time on the toilet in complete solitude and in a locked bathroom. What is going on in one's mind? What does a person think about? The secret of this process, it seems to me, has not been investigated yet. What ideas emerge, what does a person submerge himself into, sitting in this special position in a closed space? This, all joking aside, is one of the most important themes, not only of artistic, but also of philosophical and psychological analysis.

Now we shall try to analyze the public project called *The Observer*, which was made in Colle Val d'Elsa in Tuscany, Italy and that can serve as an example of a structure of closed space inside open space, of sacred spaces inside of a non-sacred world. Unfortunately, even though it was intended to stand for a protracted time, for a number of reasons this installation was built only for the time of the exhibit Arte all'Arte.

The viewer walks along an ordinary street of old Colle Val d'Elsa that I have described already when discussing the installation *The Column*. The city sits high on the mountain. On the edge of the mountain, small private houses are built, each one having its own small garden and behind this garden there is a usually a sharp precipice, the cliff of this mountain, and far below is the new city extending toward the distant hills with its tiled rooftops. The viewer walks through the upper city along a narrow street, and the small houses with their gardens are not visible behind the high stone fences. The gates into these courtyards are usually closed, but this time, with the goal of our project, we asked the owner of the courtyard to leave the gates open, and the viewer could enter into this very pleasant, cheery, miniscule courtyard that had in all just a few trees, a flowerbed and a beautiful view of the distant horizon and the rooftops of the houses of the new section of Colle Val d'Elsa. We built "an observer's booth" out of plywood on the very edge of the garden overlooking the precipice. It was a very small, low shed that you could enter from the courtyard, and inside we placed a spyglass on a special tripod. The spyglass pointed downward out of a small square cutout window on the wall opposite the entrance to the shed. In front of these binoculars, this spyglass, we placed a chair intended to indicate that the "observer" could sit down and watch the object of observation for a long time. All of this creates the impression that this observation post is not intended for

strangers, for those who just happen to be walking along the street, but rather it belongs to this garden, and perhaps the inhabitant of this garden built this shed and installed the spyglass there for constant observation. This equivocal meaning of the observation post, spyglass, etc., creates a very ambiguous attitude and perception for the viewer. Does he also have the right not only to enter someone else's courtyard that happens to be open this time, but also to peer into the spy-glass and look at what can be seen through it? It is as though he is a "forbidden visitor," a person who is spying on a place that he doesn't have permission to be. You know that such secrecy, the familiar violation of the intimate and of private property (this is even more radically forbidden), the intrusion into someone else's territory is all reprehensible, but you really want to look so badly at where the residents of this house are looking, at what they are observing.

This very transition from a normal viewer to a spying viewer, from permitted viewing to forbidden viewing, is a very important component, a crucial part of the dramaturgy of this installation. The viewer looses his traditional right to look at everything unpunished. Today's tourist, today's viewer is always in essence the master of the situation. There are fewer and fewer places these days where it is forbidden for him to spy—everything is permitted. Everything is an object for viewing, and he, entering a stranger's courtyard, understands that a dog there will not bite him, nor will the owner attack him. This violation of privacy is characteristic of tourist places today, especially in Italy.

When the viewer enters this shed he finds it semi-dark and he peers into the spyglass. The spyglass is very firmly fixed and you can only see the spot where it is aimed. This spot is the window of a building located a great distance away, around 300 or 400 meters, down the mountain below. Hence, the viewing moves from top to bottom in a very small foreshortening. We can see this window rather well, and through it we can see everything that is going on in the room, all the more so since the room is well lit. Inside you can see a table set for dinner with plates, wine and fruit, and there are four personages sitting around the table. Two of them are ordinary people. Opposite them sit two angels with long blonde hair and two large white wings on their backs. They are dressed in traditional angel garb—white robes with long sleeves. In this way, the viewer sees what seems like a Last Supper, with everything illuminated from above by a bright electric light bulb—despite the fact that it is daytime.

What is the reaction of the person who observes this scene? It is clear that all of this is constructed, that it is mannequins sitting down below and that there are no genuine angels there and what he sees is an installation setting, and the viewer realizes this immediately. But simultaneously, of course,

imagination is ignited, as well as a sense of suddenness, of the unexpectedness of the scene, all because it turns out there are some private places, ordinary apartments, where for some reason angels land. And all of this occurs quietly and calmly, even in an everyday manner. Apparently, the owner of the garden, having accidentally seen this unusual scene, has understandably erected his observation post in order to watch constantly how long these angels sit there, what is going on there. But it is impossible to hear what they are talking about from such a great distance.

Hence, it is as though a double kind of spying is present. We, entering this shed, are spying on what the owner of this courtyard does here. But the owner himself turns out to be in the situation of spying also, he is also a voyeur who is attuned to his own unpunishable state, and he is confident that no one sees him in the act of spying. He has been watching, evidently, for a long time, because the booth attests to the fact that this observation of another's window has been going on for many days.

It should be said that the installation works via the highly familiar psychological phenomenon, or it would perhaps be better to say illness, called voyeurism, where a lonely person spies through a stranger's window and on another person's life unpunished and protected somehow.

Spying in this case works via the same characteristic of graphic art that allows us to see another's world through the window of the painting. The frame of a painting functions in these cases exclusively as a window frame, and what is depicted there is what we see through it. Moreover, the more the world that is depicted by the artist exists independently, freely and autonomously, the greater the effect of spying by us on this real world. But, of course, in juxtaposition to a painting, in an icon everything was just the opposite: that which is necessary for us to see seems intentional, it appears for our viewing. The Madonna materialized specially from the clouds in order to appear to us, the saints emerge and gesticulate specifically so that we can see these scenes that are worthy and imperative for us to behold. But the farther the painting moves away from the icon, the more the world becomes, on the one hand, prosaic, and on the other hand, the less it intentionally proposes that we actually look at it. It is as though we are all just accidental observers, and our actual presence is not at all required. People, eat, sleep at home, live their banal, everyday lives, in generally, not at all proposing and not needing us to spy on them. It is though we are lucky, fortunate voyeurs who have found ourselves for some reason in a space where we are not permitted to be. Such spaces into which we are not permitted to spy, including all kinds of boudoirs, bathrooms, bedrooms and all different kinds of intimate spaces, are very well represented by the French at the end of the eighteenth century, and form a large quantity of the subjects

of Degas, Renoir, Bonnard in the nineteenth century. It should be added that we chose an angel as our subject, of course, not accidentally. It completely coincides with the "spirit of the place." Italy is a Catholic country, and angels in these places do not appear as some strange, symbolic, mystical creatures, but rather as very familiar, everyday inhabitants, one might say, permanent participants in everyday life. On the one hand, this installation is perceived as an artistic work, but at the same time, as an entirely natural miracle, if you can apply the word "natural" to miracle, which could be entirely anticipated and very well perceived in the place where this public project was built.

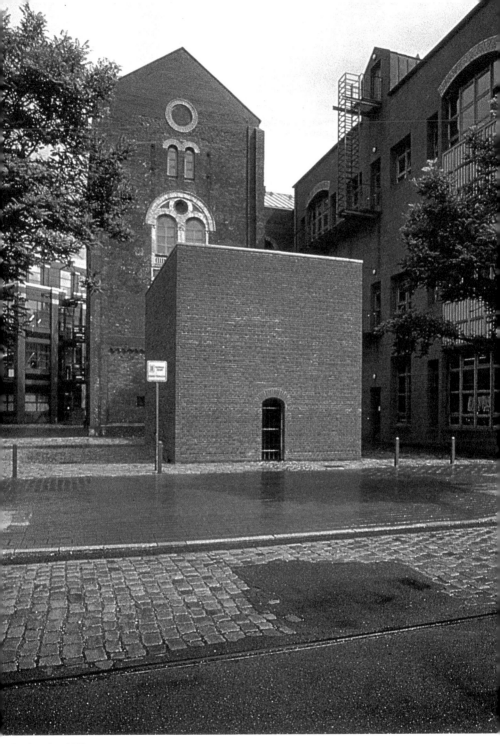

THE LAST STEP 1998
MONUMENT TO THE EMIGRANTS FROM EUROPE TO AMERICA, BREMERHAVEN, GERMANY

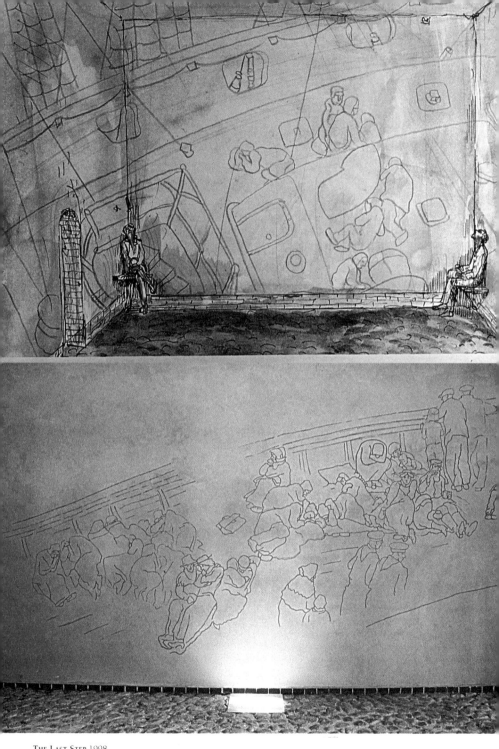

THE LAST STEP 1998
MONUMENT TO THE EMIGRANTS FROM EUROPE TO AMERICA, BREMERHAVEN, GERMANY

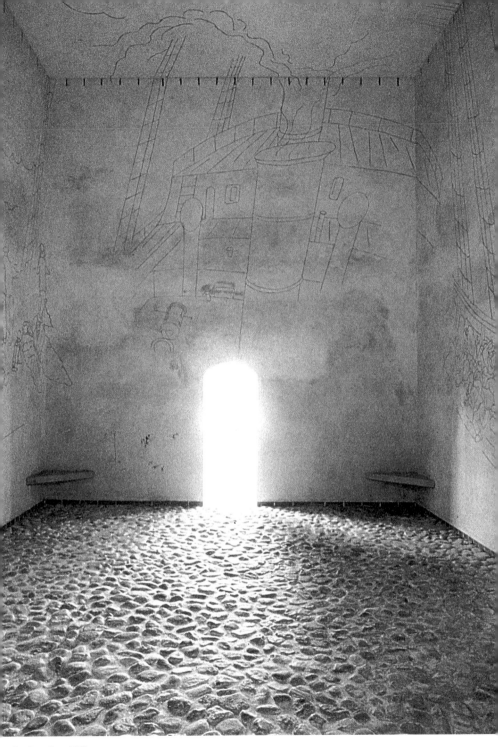

THE LAST STEP 1998
MONUMENT TO THE EMIGRANTS FROM EUROPE TO AMERICA, BREMERHAVEN, GERMANY

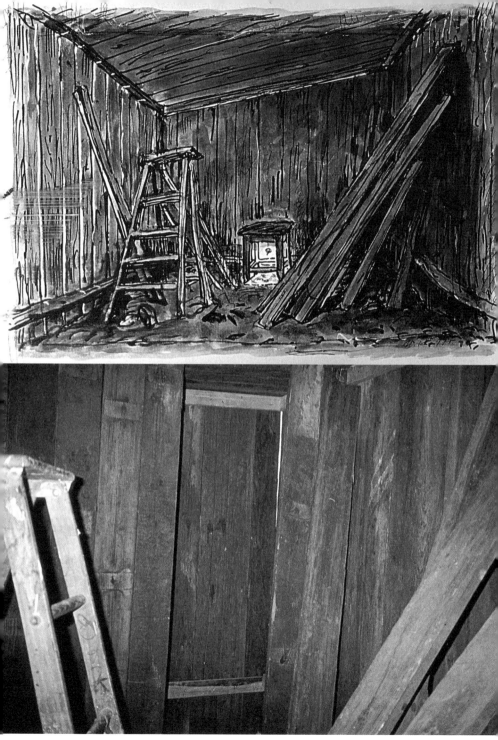

My Grandfather's Shed 1997
Kunstmuseum, Goslar, Germany

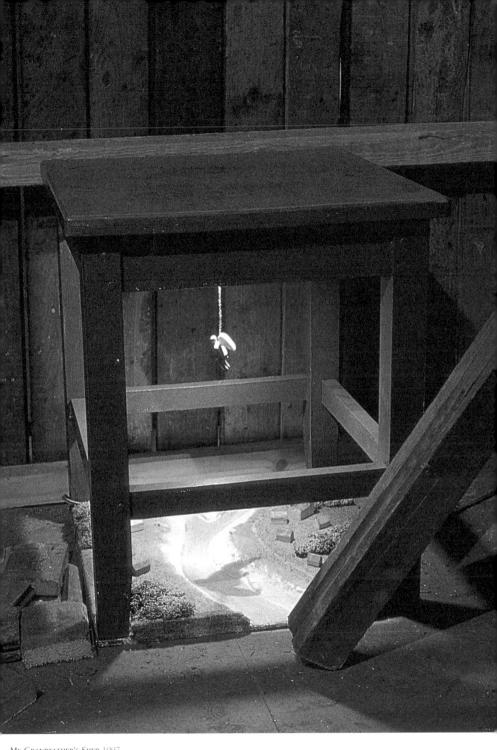

The Toilet 1992
Documenta IX, Kassel, Germany

THE TOILET 1992
DOCUMENTA IX, KASSEL, GERMANY

TOILET ON THE RIVER 1996
LIMERICK, IRELAND

TOILET ON THE RIVER 1996

THE OBSERVER 1998
ARTE ALL'ARTE, COLLE VAL D'ELSA, ITALY

THE OBSERVER 1998
ARTE all'ARTE, COLLE VAL D'ELSA, ITALY

The Observer 1998
Arte all'Arte, Colle Val d'Elsa, Italy

Questa lezione la chiameremo "Il ruolo del testo nei progetti d'arte pubblica". Analizzando i progetti citati prima abbiamo già potuto constatare che il testo usato al loro interno contribuisce alla comprensione del loro senso. In questo genere di progetti il testo ha una grande importanza. Analizzeremo ora l'importanza del testo come protagonista assoluto dell'opera; si tratta dei casi in cui l'installazione diventerebbe del tutto incomprensibile senza la sua presenza.

Il ruolo del testo all'interno del progetto può essere estremamente vario. In primo luogo, a volte la sua funzione non si riduce a un semplice commento, ma diventa il principale elemento costruttivo. In secondo luogo, il testo serve non solo a spiegare ciò che sta accadendo, ma aggiunge addirittura una vera e propria storia, in questo caso alcune installazioni si trasformano in racconti illustrati. Inoltre i testi attribuiscono spesso al materiale visuale una sfumatura paradossale e spiegano ciò che vede lo spettatore da un punto di vista completamente opposto a quello suggerito dalla prima impressione, incanalando la sua fantasia in una direzione che modifica del tutto, o per lo meno allarga, il senso dell'installazione.

Anche il carattere stesso dei testi è molteplice a cominciare da quello che riproduce un discorso diretto in cui qualcuno esprime all'ascoltatore il proprio parere, per finire con il testo che imita un giudizio oggettivo storico scritto con uno stile prettamente scientifico. Alcuni testi hanno una forma burocratica o un carattere intenzionalmente didattico. In breve, il campionario di testi che vengono usati è molto vasto. In alcuni casi esso è costruito in forma teatralizzata e perciò conduce lo spettatore, ha cioè un filo conduttore drammaturgico che viene seguito dallo spettatore: l'avvicinamento a un oggetto o l'allontanamento da esso dipendono dal carattere del testo e dalla sua posizione visuale all'interno dell'installazione. Sviluppando questo tema useremo vari esempi e mostreremo varie forme dell'utilizzo del testo all'interno dei progetti d'arte pubblica.

Un esempio di partecipazione attiva del testo è l'installazione *Il piatto azzurro*, esposta a Siviglia durante la EXPO 92, nella stretta vicinanza al padiglione russo, nel luogo che avevano ci avevano destinato i progettisti della EXPO. Siamo andati a vedere il posto che avevano riservato a noi e abbiamo scoperto che si trovava molto vicino a un teatro all'aperto (dato che i visitatori dell'EXPO potevano passare lì dentro tutta la loro giornata, dalla matti-

na fino alla sera). Quindi gli spettatori del teatro, uscendo durante l'intervallo oppure dopo la rappresentazione, avrebbero sicuramente dovuto passare nella zona predestinata alla nostra installazione. Proprio questa uscita del pubblico da teatro ci ha suggerito il soggetto per la nostra opera. Abbiamo montato una costruzione di legno lungo l'asse della scala che portava fuori dal teatro. Era una specie di corridoio non molto stretto: la distanza tra le due pareti era di 3,5 metri. Al suo termine abbiamo costruito un muro di pietra con una sporgenza. Sulla parte superiore della prominenza abbiamo installato un piatto azzurro e sopra, su tutta la superficie del muro di pietra, abbiamo fissato un grande quadro (3x4 metri) che consisteva in uno sfondo marrone e due elementi figurativi: una testa d'asino e una donna che tiene in mano un piatto azzurro, identico a quello fissato alla sporgenza del muro. Qual era l'idea dell'installazione? Si presupponeva che la gente sarebbe entrata nel corridoio dalla sua estremità aperta, cioè dalla parte del teatro. Raggiungendo il muro dovevano svoltare in una o nell'altra direzione. Era assai difficile passare sotto la costruzione, per farlo era necessario piegarsi molto, così lo spettatore era costretto a camminare lungo il corridoio direttamente verso il quadro. Su entrambi i lati della costruzione abbiamo appeso circa settantacinque testi incorniciati. I testi erano stampati su una plastica speciale, perché si trattava di un'installazione aperta e stabile. Affinché tutto rimanesse intatto in caso di pioggia, bisognava pensare alla sua conservazione. Il senso dei testi era questo: in realtà, quando una persona s'incammina lungo il corridoio vede da lontano solo il pannello marrone con sotto il piatto azzurro; dalla distanza di 25 metri non è umanamente possibile distinguere nient'altro. I testi che si vedono a destra e a sinistra sono opinioni degli spettatori che commentano ciò che stanno vedendo lontano in fondo: che cos'è quella cosa là? come mai lì non si vede niente? Perché quel pannello è vuoto? E così via. Poi, più ci si avvicina al pannello marrone e più cambiano i testi, dato che a quel punto cominciano a distinguersi alcuni dettagli. È ovvio che quando gli spettatori si avvicinano strettamente al pannello e vedono tutto ciò che è dipinto sopra, i commenti assumono il carattere seguente: cosa fa qui questa donna con il piatto in mano? perché sull'altra metà è disegnato un asino? E perché un piatto identico a questo è inserito dentro il rettangolo di pietra? In poche parole, tutte queste opinioni spaziano dal semplice stupore alle ipotesi più astruse, a volte ridicole, a volte estremamente profonde, a volte di carattere filosofico, a volte addirittura medico. In breve, lo spettatore attraversa tutto questo corridoio d'opinioni e comincia, immagino, a intuire che si tratta di una ripetizione di opinioni che egli stesso avrebbe potuto esprimere, addirittura è come se egli stesso esprimesse le proprie impressioni e i propri giudizi sul conto dello spettacolo appena visto. Il visitatore dell'installazione e lo spet-

tatore del teatro sono la stessa persona. La passeggiata lungo il corridoio è uguale a quella che lo spettatore in teoria avrebbe potuto fare nel foyer di un teatro o un cinema qualsiasi discutendo le proprie impressioni.

Così il ruolo del testo, in questa installazione, non è solo la drammaturgia del movimento verso una meta (in questo caso verso il quadro), ma anche quello ritmico, collegato al passaggio da un'iscrizione all'altra.

Un'altra installazione in cui il testo era il protagonista si chiamava *Due ricordi della paura*. È stata costruita nel 1990 a Berlino e faceva parte di una grande mostra collettiva dedicata al crollo del muro e all'unione della Germania. Secondo l'idea dei curatori di questa mostra l'installazione di ogni artista avrebbe dovuto essere composta di due elementi: una parte si sarebbe trovata sul territorio di Berlino Est, e quell'altra di Berlino Ovest.

Ho scelto un posto sulla Potsdammerplatz (all'epoca era uno spazio completamente vuoto, i grattacieli non vi erano stati ancora edificati), e nel bel mezzo di questo spiazzo enorme s'innalzava il muro di Berlino. Dalla parte occidentale si trovava un boschetto, dalla parte orientale si vedevano delle abitazioni. Una volta abbattuto il muro, al centro della Potsdammerplatz è rimasta solo la linea su cui esso si trovava e alcuni frammenti delle fondamenta di pietra. Ho costruito su entrambi i lati di questa linea due pareti di legno lunghe 30 metri e alte 3,6. In realtà ciascuna di loro non era una parete, ma piuttosto un corridoio parallelo alla linea del muro. La distanza tra i due corridoi era abbastanza grande, circa 60 metri. Quando lo spettatore entrava in uno dei corridoi, vedeva davanti a sé tre cavi d'acciaio paralleli tesi per tutta la lunghezza del corridoio fra alcun (3-5) travi di ferro. A ciascuno di questi cavi erano legati con filo metallico 250 testi e sopra di essi erano appesi vari rifiuti: sassolini, pezzi di ferro, ganci, piccoli oggetti di difficile definizione, in breve tutto ciò che io stesso avevo trovato lì sul posto, proprio sulla Potsdammerplatz. Sotto ognuno di questi rifiuti era appesa una placca metallica con il testo stampato su entrambe le superfici. Le lastre si trovavano all'altezza esatta dell'occhio, perché lo spettatore potesse prenderle in mano e leggere i testi camminando lungo il corridoio. Quando soffiava un po' di vento i rifiuti e le placche dondolavano, si urtavano a vicenda, producendo uno strano tintinnio.

Tutto il senso era contenuto proprio in queste "etichette" da leggere. Rappresentavano brandelli di opinioni abbastanza espansive e agitate degli abitanti di Berlino Ovest su ciò che accade al di là del muro. Erano le idee che si erano fatti sulle persone che abitavano dall'altra parte, su coloro che non avevano mai incontrato per anni e anni. I giudizi sono pieni di terrore, di paura, di supposizioni, caratterizzati da un forte panico e dall'attesa del peggio, di quello che può arrivare dall'altra parte del muro. Il testo delle tavolette è stampato su un lato in inglese e sull'altro in tedesco. Se il visitatore, una vol-

ta percorso questo corridoio, si fosse diretto verso l'altro, quello in territorio orientale, entrandovi avrebbe visto rifiuti identici e targhette della stessa grandezza, constatando con sommo stupore che il testo sulle "etichette" ripeteva le stesse grida, le stesse esclamazioni che aveva già letto dall'altra parte: "Ci ammazzeranno!", "Ci attaccheranno presto!" e altre manifestazioni di panico analogo. Questa volta, però, i testi erano stampati su un lato in tedesco, sull'altro in russo. Così quest'installazione a un primo sguardo divisa in due parti in realtà era unita da un senso comune: lo spettatore capiva che la paura provoca delle reazioni assolutamente identiche in due mondi del tutto diversi, ma uguagliati dalla paura. Il terrore si esprime con le stesse frasi.

Di notte quest'installazione aveva una sua immagine metaforica particolare: dopo il tramonto entrambe le estremità del corridoio venivano chiuse da due grate e all'interno del corridoio si vedevano delle lampadine elettriche che rimanevano accese per tutta la notte. Era un'allusione ai lager, un'immagine assai terrificante che all'epoca non aveva ancora perso la sua attualità (adesso invece non interessa più a nessuno).

Bisogna aggiungere anche un'altra cosa. Mentre lo spettatore camminava lungo il corridoio si trovava di sicuro in una situazione molto claustrofobica. Prima di arrivare al termine dei 30 metri di corridoio, questa sensazione di essere schiacciato tra due pareti di legno, queste urla che risuonavano nelle orecchie lo facevano sprofondare in uno stato di disperazione e di smarrimento (un destino a cui non può sfuggire una persona rinchiusa in uno spazio stretto fra le mura). In sostanza, nell'ideare l'installazione, è stata prevista la creazione di una sensazione fisiologica di sconforto. L'unica via d'uscita era rivolgere lo sguardo verso il cielo. Le nuvole e il cielo azzurro erano l'unica cosa che avrebbe potuto salvare l'essere umano che stava camminando lungo il corridoio, la cui uscita si trovava infinitamente lontana. Chiaramente in questo caso il testo lungo il percorso non subiva alcun tipo di modifica o di evoluzione nella forma o nel contenuto. Erano solo delle urla emesse da persone di diversa estrazione e di varia età, ma il panico e la paura riempivano il corridoio con una densità regolare. Il testo si trasformava in un ululato ininterrotto, in un coro monotono, anche perché la lunghezza di ogni frase era misurata e coordinata con le altre. Il lettore non poteva conoscere l'inizio del testo, non poteva conoscerne neanche la fine, ma il contenuto del frammento coincideva con tutti gli altri. Questo movimento attraverso le grida e il panico creava una tensione terrificante unita al senso di claustrofobia.

Negli ultimi dieci anni abbiamo avuto varie opportunità di trasformare questa installazione temporanea in una stabile. Molto recentemente è stata presa la decisione di situarla su entrambi i lati del canale che in passato divideva Berlino Est da Berlino Ovest, non lasciarla più sulla Potsdammerplatz, che ormai è tutta occupata da edifici. Ma non è stato possibile realizzare questo

progetto, nonostante la decisione fosse già presa, perché l'atmosfera politica a Berlino è cambiata e forse anche perché questo ricordo di paure ormai superate, più in generale il ricordo del paese diviso in due, oggi non è così attuale come quando il muro era stato appena abbattuto.

L'installazione permanente *I campi di riso* era stata ordinata dalla città Tsumari, che si trova nella zona settentrionale montagnosa del Giappone. È stata realizzata nel 2000 nell'ambito di un programma culturale a cui hanno partecipato circa 75 artisti. Quando siamo arrivati per il sopralluogo abbiamo scoperto qual era lo scopo dell'opera che ci stavano commissionando. Il clima della zona in cui ci trovavamo era rigido: nevicava spesso, in inverno faceva molto freddo ma allo stesso tempo in questo luogo veniva coltivato il migliore riso del Giappone. La tradizione secolare di produzione del riso in questa provincia era negli ultimi anni in declino, dato che la giovane generazione non voleva più fare il duro lavoro dei padri e questo aveva messo in pericolo il futuro della produzione di riso nella regione.

Come in molti altri progetti d'arte pubblica, le opere d'arte installate nelle zone economicamente depresse o con un forte rischio di abbandono totale hanno ripristinato la vitalità del luogo: anche in questo caso l'arte è stata usata come impulso iniziale attivo per riportare un po' di vita nella zona. In seguito sorgeranno delle microstrutture, i turisti verranno a vedere le opere d'arte, poi si apriranno caffè, alberghi, negozi e in teoria nella zona la vita dovrebbe ricominciare. Questo spiega la recente diffusione dei progetti d'arte pubblica: la loro popolarità e i finanziamenti in loro sostegno derivano proprio dal fatto che questa strategia risulta abbastanza efficace; anche l'amministrazione di Tsumari ha imboccato questa strada: ha ricevuto dei sussidi e ha attivato un programma culturale di questo tipo.

Siamo arrivati alla stazione ferroviaria di montagna e abbiamo visto con i nostri occhi non la coltivazione del riso (era l'inizio della primavera, c'era ancora parecchia neve), ma la durissima situazione in cui avveniva la raccolta del riso. Essere là ci ha fatto capire molte cose in più dei semplici racconti o delle foto. Ho visto per la prima volta le terrazze che scendevano a gradoni lungo i pendii dei monti giù verso il fiume. Erano dei piccoli campi che venivano allagati, e solo dopo si seminava il riso. Per farla breve, mi è venuta in mente una composizione scultorea con alcuni testi che avrebbe rispecchiato le tappe della produzione del riso. Si trattava in un certo senso di un monumento alla fatica disumana dei contadini che lavorano in questa regione.

L'altra metà del progetto, per quanto ci hanno informato gli organizzatori di questo programma, consisteva nel fatto che vicino alla stazione ferroviaria, giusto di fronte al monte con le terrazze, sulla riva piatta del fiume nel prossimo futuro avrebbero dovuto costruire un centro culturale con un auditorium e una biblioteca. Perciò volevano che la nostra installazione fosse diret-

tamente legata alla costruzione del centro culturale e che quest'ultimo in qualche modo comunicasse con ciò che si trovava sul monte.

Abbiamo deciso di costruire un balcone da cui si sarebbe potuto vedere il panorama del fiume e del monte con le piantagioni di riso. Il pubblico avrebbe potuto entrare sul balcone da una parte e uscirne dall'altra. Al centro del balcone abbiamo deciso di mettere una costruzione che fosse in relazione con le sculture situate lontano sul pendio del monte di fronte. La distanza era notevole: 400-500 metri. L'idea era strettamente legata a questa lontananza delle sculture dal balcone. Questa combinazione può essere chiamata "incontro ottico" o "coincidenza ottica". Il balcone è in realtà un sentiero stretto con delle piccole ringhiere su entrambi i lati; a un certo punto, giusto a metà del percorso si trova una specie di gradino rotondo, un ceppo su cui il turista o il visitatore del centro culturale potrebbe salire. Davanti a lui, al di là della ringhiera che si affaccia al monte è installato un telaio di ferro e su questo telaio sono fissati cinque testi scritti con dei geroglifici nella maniera giapponese, cioè verticalmente dall'alto in basso.

I soggetti delle sculture servono a illustrare le cinque tappe della produzione del riso.

La prima tappa è l'aratura. Quando la neve si scioglie e la terra si riduce a un'umida poltiglia, il terreno viene lavorato con un aratro trascinato da un cavallo o (ai giorni nostri) da un piccolo trattore. Questo lavoro è molto duro, dato che il contadino è costretto a camminare nell'acqua gelida che gli arriva al ginocchio per rimestare il terriccio e trasformarlo in una sostanza uniforme.

La seconda fase è la semina del riso e l'apparizione dei germogli. Alla fine di maggio nel terriccio appena riscaldato dal sole si seminano i chicchi di riso, ciascuno separato dagli altri per farli germogliare in fretta. Subito dopo arriva la terza fase: i germogli vengono piantati nel terreno umido con attrezzi di legno cruciformi. Infine, quando i germogli crescono, bisogna coltivarli, liberarli dalle erbacce. È un lavoro durissimo, viene fatto a mano sotto il sole di luglio. Poi l'ultima tappa, la mietitura: dopo la coltivazione, quando il riso è maturo viene tagliato con gran cautela. I covoni vengono portati in luoghi ben ventilati dove asciugano al sole, poi arriva il momento della trebbiatura e della sgranatura.

Abbiamo realizzato cinque sculture: una per ogni tappa di questo processo. Erano fatte di fiberglass e avevano dimensioni abbastanza grandi: l'ultima, che si trovava proprio sulla cima era alta 3,2 metri, quella più bassa 2,4 metri, anche perché la loro distanza dal punto d'osservazione era diversa. I bassorilievi di fiberglass, resi tridimensionali dalla luce del sole e dalla luminosità del cielo, erano installati verticalmente ai bordi dei campi di riso. Due di queste sculture erano dipinte di blu e tre di giallo. L'abbiamo fatto perché

le sculture si distinguessero sullo sfondo verde e perché gli spettatori potessero vederle bene dai monti attorno, cioè da una distanza di 5-8 chilometri. Ma questa era solo una parte dell'esposizione. La seconda parte si trovava sul telaio di ferro costruito davanti al balcone. I cinque testi erano scritti da me e ognuno di essi era in realtà una sorta di *haiku*, una poesia di quattro versi che imitava la poetica meditativa giapponese. Sono stati tradotti in giapponese e poi appesi verticalmente sul telaio. Il trucco, ossia la coincidenza ottica, sta nel fatto che quando una persona sale sul gradino rotondo, tutte e cinque le sculture si piazzano precisamente sui loro testi, con il risultato che ogni testo comincia oppure termina con un'immagine. Tutto è calcolato in modo che le sculture, trovandosi lontano, si trasformino in piccole immagini coerenti ai testi. Questo effetto funziona solo dal punto in cui si trova il gradino, in tutti gli altri punti si vedono o solo le sculture o solo i testi. Questa situazione di coincidenza e di non coincidenza rappresenta una metafora: si può capire il senso delle sculture (leggi fra le righe "il senso della vita stessa") solo trovandosi nel punto della verità. Mentre stavo elaborando questa idea ero guidato dal concetto di *sattory*, cioè di "illuminazione", perché secondo la tradizione buddista il maestro può spiegare all'allievo cento volte la stessa cosa, ma poi d'un tratto, spesso grazie a un colpo inatteso o a una tecnica particolare, l'allievo raggiunge la chiarezza delle idee e risolve all'improvviso un compito che prima gli sembrava oscuro e irrisolvibile grazie all'illuminazione. Così, trovandosi nel punto in cui tutto coincide, non sorgono più le domande: che c'entrano le sculture? che c'entra il monte? perché siamo usciti su questo balcone? Tutte le perplessità confluiscono e fondendosi formano un'unione istantanea.

Una volta spiegato il concetto *sattory*, il senso della mia parabola sul punto in cui tutto torna e l'idea dell'installazione sono stati subito compresi dagli amici giapponesi. In questo caso il testo commenta l'immagine e l'immagine commenta il testo. Anche l'interazione e la coincidenza tra la visualità e il testo sullo stesso piano semantico ha un certo aspetto giocoso, didattico e umoristico, ben conosciuto in Giappone: quando si arriva alla comprensione, ciò che è lontano si unisce a ciò che è vicino, ciò che c'era prima si fonde con ciò che ci sarà dopo.

Quando un progetto d'arte pubblica vuole utilizzare un testo sorge immediatamente un serio problema: è molto difficile costringere lo spettatore a leggerlo. In fondo, è difficile leggere dei testi mentre intorno hai una quantità di immagini e informazioni. È un problema che esiste anche nei luoghi istituzionali dell'arte, in cui si presume che la persona si muova più lentamente del solito e sia più concentrata, soprattutto se i testi richiedono un certo grado di coinvolgimento. Ovviamente le scritte brevi vengono lette, ma un testo più lungo di cinque o dieci righe (non parliamo poi di una

pagina intera) ci dà la spiacevole sensazione di essere costretti a leggere, mentre ci stiamo muovendo ritmicamente da un quadro all'altro, da un pittore all'altro. Che dire allora di un'installazione che si trova in mezzo alla vita quotidiana, dove tutto si muove, o per meglio dire, precipita nel passato e tutto richiede attenzione? Come si fa a fermare una persona, a costringerla a leggere un testo che non è una pubblicità o un'istruzione d'uso, ma qualcosa di completamente estraniante?

Come aggirare questa contraddizione, come risolvere questo problema, come costringere una persona a cambiare il proprio ritmo, a fermarsi e mettersi a leggere come se fosse in una biblioteca? Abbiamo dovuto affrontare questi problemi quando abbiamo ideato e realizzato in vari luoghi l'installazione *Il monumento al guanto perduto*. La prima volta l'abbiamo fatta a Lione, poi a New York, poi in alcuni altri posti ancora, e infine adesso si trova a Basilea accanto al Museo d'Arte Moderna.

Il soggetto di questa installazione non mi è venuto in mente facendo uno dei sopralluoghi degli spazi che mi erano stati proposti, ma (come accade spesso) mentre gironzolavo per le strade e ho visto un guanto perduto e dimenticato sul marciapiede. Dalla mente mi è scaturita subito una marea di associazioni e commenti legati al guanto, un effetto simile a quello descritto nella famosa poesia di Puškin *Il fiore dimenticato*: "Un fiore secco, inodore vedo dimenticato tra le pagine di un libro, ed ecco che la mia anima è già invasa da un sogno strano. Dov'è fiorito? Quando? In quale primavera? Per quanto tempo è rimasto in fiore e chi l'ha colto? Una mano familiare o estranea? E perché è stato messo qua dentro?…" e così via. Si capisce che queste domande (dove? quando? perché?) sorgono immediatamente, non appena ti fermi davanti a un guanto dimenticato da qualcuno.

Allora mi è venuto subito in mente di fare un'installazione così: al centro un guanto femminile abbandonato e attorno nove leggii di metallo disposti in semicerchio, su ognuno l'opinione di una persona espressa a proposito del guanto. Nove opinioni diverse, nove caratteri diversi, nove biografie diverse.

Naturalmente un'installazione del genere dovrebbe trovarsi in un luogo molto affollato. L'abbiamo piazzata nel 1998 in un incrocio molto movimentato di New York dove passava una gran massa di gente. I passanti si chiedevano con stupore: cosa fanno qui questi leggii di ferro disposti in semicerchio? Cosa significano? In una situazione del genere la gente si aspetta che si tratti di pubblicità o qualcosa del genere, ma d'un tratto scopre che i testi sono completamente diversi, insoliti e riguardano tutt'altro argomento. A pronunciare il testo è una voce personalizzata, che sta dicendo qualcosa sul conto di un guanto e lo spettatore nota infine al centro del semicerchio il guanto stesso. La cosa più interessante (l'abbiamo constatato noi stessi) è il fatto che lo spettatore nonostante abbia fretta, si ferma e si mette a leggere spostandosi

da uno leggio all'altro. Scatta il meccanismo della semplice curiosità umana. Che cosa può dire un'altra persona a questo proposito? E quell'altra? Questo spostarsi da un leggio all'altro, alla fine, trasporta la persona via dalla quotidianità e la aiuta a identificarsi con chi ha espresso quelle opinioni.

I testi sono scritti in forma poetica, in una specie di verso libero alessandrino, sono tradotti in quattro lingue, la prima è il russo, le altre sono l'inglese, il francese e il tedesco. In alcuni casi abbiamo usato il cinese oppure lo spagnolo. Si crea un effetto molto curioso: l'effetto biblioteca. È un passaggio strano dal rumore di una via di città alla lettura solitaria in una biblioteca, durante la quale la concentrazione diventa sempre più profonda. È dovuto al fatto che il tema dei testi è molto personale, si tratta di una sorta di confessione, del dialogo di qualcuno con se stesso. Il lettore ha la sensazione di sentire dei testi interiori scaturiti liberamente, delle reazioni a uno stimolo esterno. È una sensazione ben nota a chiunque. Ad esempio, mentre stiamo camminando per strada e c'imbattiamo in un oggetto esposto in una vetrina, pronunciamo dentro di noi: "Ecco, questo è…" Nel nostro caso l'effetto si amplifica particolarmente perché si tratta dell'incontro con un guanto che non dovrebbe trovarsi qui e invece è qui. L'incontro con un oggetto perduto, anche questo ben noto a chiunque, provoca un lampo di reazione personale. Al primo sguardo sul guanto una donna può sentirsi sola come il guanto, è stata abbandonata dal suo amante. Un uomo ricorda i bei tempi in cui, molti anni fa, aveva incontrato in questa città la donna della sua vita che poi ha lasciato. Un poliziotto all'improvviso capisce che la soluzione di quell'enigma ancora irrisolto stava proprio nel guanto che… In breve, ogni volta si tratta di un guanto diverso, a ciascuno il suo. Grazie a questa monotonia si crea un particolare effetto, come di concerto, che costringe il lettore a fare il giro completo dei leggii. Risulta che non si tratta più soltanto di un libro aperto, ma anche di una specie di *ensemble* di nove strumenti musicali, e la forma stessa dei leggii contribuisce a indurre questa sensazione. In alcuni posti, ad esempio a New York e a Lione, venivano fatti spontaneamente dei veri e propri concerti. A New York un gruppo di musicisti ha creato degli arrangiamenti musicali sui testi dell'installazione per poi eseguirli dal vivo con nove strumenti guidati da un direttore d'orchestra.

Analizziamo un'altra installazione, *Vibratori*, esposta a Gent nel 2000. Il tema del progetto proposto a molti artisti (circa 70) era "Gli angoli della città". Le installazioni dovevano essere situate agli angoli delle vie, agli incroci. Chiaramente oggi come oggi, le vie e le piazze sono colme delle informazioni più svariate: pubblicità, annunci, indicazioni, comunque una grande quantità di testi e d'immagini. Tutto ciò si rovescia sulle nostre teste per attirare la nostra attenzione. Le scritte di solito sono molto chiare fatte in modo tale da farci capire in un attimo l'ordine, il messaggio che deve esserci trasmesso.

Costruendo l'installazione *Vibratori* abbiamo giocato proprio sull'abbondanza e il primitivismo di questi segnali aggressivi e fastidiosi. L'opera è basata sul principio: "prima incomprensibile, poi chiara".

Abbiamo fissato su quattro angoli di un incrocio dei doppi telai rettangolari allungati verticalmente, ognuno alto 130 centimetri. Su ogni telaio è tesa una rete, e queste costruzioni fungono da schermi sonori che emettono nella direzione della piazza due tipi di suono. Il primo telaio emette un suono molto basso e il secondo un po' più alto, in tonalità maggiore. Così dalla direzione dei telai proviene il doppio ronzio ininterrotto che non subisce nessuna modulazione. Entrambi i telai si vedono bene, non sono piccoli, e lo spettatore vedendoli e sentendo il suono si perde in varie supposizioni e cerca di capire che cosa sta accadendo. Non si tratta di videocamere della polizia e neanche di pubblicità, visto che manca completamente ogni tipo d'informazione visiva, in breve la gente si trova davanti a quattro, anzi, dato che sono doppi, otto oggetti del tutto incomprensibili, tutti otto emettono uno strano ronzio. Perché lo facciano non si capisce, ma fortunatamente sotto ognuna di queste costruzioni c'è un piccolo cartello che spiega che si tratta di un esperimento sociale, che i vibratori sono installati qua da un certo laboratorio per fare delle ricerche scientifiche sul seguente argomento: ormai è ben noto che la maggior parte della gente è interessata unicamente al suo benessere personale, alle proprie conquiste, al proprio successo, alla propria ricchezza e non si preoccupa minimamente del benessere comune, di ciò che riguarda la società. Il testo dice che è stato scientificamente provato che certi centri neurali responsabili della coscienza sociale e morale oggigiorno sono repressi e soffocati, mentre i centri che controllano l'egoismo e l'individualismo vengono costantemente stimolati. Lo scopo dell'esperimento è attenuare le tendenze egoistiche e individualistiche stimolando allo stesso tempo gli impulsi verso l'altruismo e il desiderio di attività sociale. È in corso un esperimento scientifico la cui importanza per la società può difficilmente essere sopravvalutata, i risultati saranno resi pubblici in un secondo momento, ma per ora si effettua questo trattamento agli ultrasuoni. È difficile prevedere quale possa essere la reazione del pubblico a una lettura del genere e alla presenza di vibratori che ronzano. Molto probabilmente, conoscendo gli abitanti di Gent, tutti capivano il sottotesto ironico e molti si rendevano conto (ad esempio, differentemente da Istanbul) che questo faceva parte di un progetto culturale. Ma non è da escludere che alcuni prendessero la cosa sul serio. Tutto sommato, esperimenti del genere e test sociali sono oggi piuttosto diffusi. Perciò qualcuno avrebbe potuto anche pensare che stava veramente accadendo qualcosa di serio, anche perché i telai di metallo erano fatti bene, per reggere a lungo e le lastre di bronzo parlavano di uno scopo serio e della pubblica utilità di tutto l'esperimento. Si vede che qualcuno ha ottenu-

to dei permessi speciali, e non solo dalla polizia, ma anche dal comune o forse addirittura da un'alta istituzione economica di livello nazionale.

Anche il progetto *Di chi sono queste ali?* è stato realizzato durante un festival culturale a Utrecht nell'ambito del programma "Le linee della notte". Gli artisti invitati, provenienti dai vari paesi, dovevano inventare qualcosa che avrebbe dovuto funzionare di notte, e quindi lavorare con la luce. Tutti si sono messi a inventare qualcosa legato alla fluorescenza, ai bagliori stroboscopici eccetera. Noi abbiamo deciso di prendere come modello per questo progetto la pubblicità notturna a neon lampeggiante, che cambia configurazione, crea dei microsoggetti, delle piccole *pièces* drammatiche. Ci hanno proposto di costruire una finta pubblicità sul muro più grande del commissariato di polizia e noi abbiamo accettato al volo. Su questo muro non c'era niente tranne un'unica finestra, attraverso la quale si vedevano gli impiegati della polizia che lavoravano all'interno dell'edificio. Di notte questa finestra si accendeva di una pallida luce gialla. Abbiamo fatto uno schizzo e poi abbiamo costruito usando le lampade al neon a forma di tubo una grande cornice attraversata in mezzo da una linea verticale. Sulla sua parte inferiore si trovavano quattro monitor con il testo riprodotto in caratteri non molto grandi, ma comunque di una grandezza sufficiente per poterli leggere. Tutto questo sistema aveva quattro fasi d'accensione. Ogni fase durava 8-9 secondi per poi essere sostituita da quella successiva, dopo lo spegnimento dell'ultima, della quarta, tutto si ripeteva daccapo. Nel primo ciclo a destra e a sinistra apparivano due ali, nel secondo le stesse ali si accendevano sotto il bordo superiore della cornice, nella fase successiva le ali si facevano vedere a uno dei lati della linea divisoria centrale e infine, nella quarta fase, apparivano tutte le ali su tutto lo schermo contemporaneamente. In corrispondenza di ogni fase sotto lo schermo appariva il testo. Le scritte non erano fatte al neon, ma a mo' di tabelloni dell'orario dei treni alle stazioni ferroviarie. Il primo testo era il seguente: "Mar'ja Vasil'evna Petrova. Di chi sono queste ali?" Poi un Tizio le risponde: "Non lo so." Un dialogo simile appare anche nel secondo caso, cambiano soltanto i personaggi: "Di chi sono queste ali? Non lo so!" Idem la terza fase. La quarta frase chiude questo dialogo monotono con la frase: "Nessuno sa di chi sono queste ali!" Poi il ciclo si ripete.

Nonostante la forma pubblicitaria chiunque capiva che non si trattava di una pubblicità. Inoltre gli abitanti di Utrecht afferrarono al volo il legame diretto che esisteva fra l'opera e il luogo in cui essa era esposta. In questo modo la nostra "commediola" veniva associata a un'indagine di polizia. È successo qualcosa, qualcuno sta cercando qualcun altro che aveva queste ali, ma dopo svariate domande e interrogatori la storia si conclude con un bel niente.

In un primo momento i capi del distretto di polizia hanno mostrato nei confronti dell'installazione un atteggiamento abbastanza scettico. Vi hanno

sospettato una strana e incomprensibile insinuazione che riguardava il loro lavoro, ma poi ha vinto il senso dell'umorismo e così i poliziotti hanno tenuto l'installazione a lungo sul loro muro. Si deve anche dire che sono esistiti persino dei rapporti tra l'installazione e il lavoro del distretto stesso, perché probabilmente la perpetua rotazione delle ali ha influenzato il funzionamento dei sistemi interni: un giorno sfortunato tutti i computer dei poliziotti si sono spenti. Non so i dettagli di questa storia perché ormai erano passati tre anni dal momento in cui avevamo inaugurato il progetto, però so che nell'edificio sono stati fatti dei lavori e adesso, dopo la ricostruzione, nessuno sa più dire se l'installazione sia riapparsa sul muro del distretto oppure sia sparita per sempre.

We shall call this lecture "The Role of Text in the Public Project." It is clear from the public projects enumerated and discussed already, that the text in them helps to understand their meaning. In general, the significance of the text in public projects is quite great, and we shall now analyze the text as the paramount, main actor in the public project in those instances when without an explanation, without the presence of the text, the installation becomes completely inexplicable and incomprehensible.

The role of the text in public projects is extraordinarily diverse. In the first place, texts sometimes perform the role not merely of an accompanying, but also of a primary, constructive element. In the second place, the text serves not only as an explanation of what is going on, but it also can add an entire history; texts transform some installations into a story with illustrations. Furthermore, texts often impart a paradoxical direction to the visual material; they guide one's attention and explain what the viewer is seeing from a completely opposite point of view, thus also providing a direction to his fantasy that completely changes or expands the meaning of the installation.

The very nature of the texts is also extremely diverse. Some texts reproduce direct speech, as though someone is communicating to the viewer his own personal opinion in a form that imitates an objective historical judgement that tells some objective history in a confident, scholarly style. Some texts have the style of a very bureaucratic or intentionally didactic nature. In brief, the spectrum of texts that are used is rather broad. In some instances the text is constructed dramatically and leads the viewer, that is, it comprises the dramatic line along which the viewer moves, and a change in the meaning of the installation, and the viewer's approach to or detachment from something depends on the nature of the text and on its visual place in the framework of the installation. As we conduct our analysis here, we shall introduce different examples and show the diverse applications of the text in public projects.

One example of the active participation of a text is the installation *The Blue Dish*, which was built in Seville for EXPO 92. This was located directly next to the Russian pavilion in a place intended for us by the architects who planned the EXPO. Naturally, we went to look at what kind of place we were being assigned, and it turned out that it was on the

same line and very close to the summer theater. Consequently, theatergo-
ers, when exiting during intermission or at the end of the performance,
would find themselves precisely in that area intended for our installation.
The very exit path from this theater dictated the subject of our installa-
tion. Along the same axis of the very stairway leading out of the theater,
we built a wooden structure approximately 25 meters long, similar to a
corridor, but not very narrow: the distance between these wooden con-
structions was, I think, 3.5 meters. We placed a stone wall at the end of
this corridor perpendicularly. A stone ledge was built on the wall, and a
blue dish was inserted into the top part of the ledge. Above this ledge, on
the entire area of the stone wall, we attached a large painting, 4 by 3
meters in size, comprised of a brown background with two fragments
depicted on it: the head of a mule and a woman who was holding a blue
dish in her hands (the blue dish was an exact copy of the one inserted on
the ledge).

What is the concept of this installation? It was assumed that people
would enter the corridor from the open side, namely from the side of the
theater. Having walked up to this wall, they would separate in both direc-
tions. It is difficult to pass under the structure, you needed to bend over
in a special way to do this, and therefore the viewer was compelled to
walk along this corridor right up to the painting. Seventy-five framed
texts were hung along both sides of this construction. The texts were
printed on special plastic, since this was an open permanent installation
and it would rain, and so in building it we had to think about its mainte-
nance. Let's examine the role of these texts.

When a person begins to walk along the corridor, only the brown board
and the blue dish could be seen, and from a distance of 25 meters it was
impossible to see anything else. The texts that were arranged on the right
and left represented the utterances of viewers who were commenting on
what they saw there in the distance. From this distance they couldn't see
anything, they saw the board, and different opinions were hanging on the
sides: what was that up there, why couldn't you see anything, why was
there an empty board, etc. Farther on, as they approached the board, the
texts also changed, since some details gradually began to become visible.
It is already clear that when they get right up to the board they can see
everything depicted there, i.e. a reddish brown board depicting a woman
holding a blue dish on one side, and on the other side a fragment of a
mule's head, and they wonder why precisely the same kind of dish is
inserted into the stone rectangle. In brief, all of these opinions range from
total confusion to all kinds of hypotheses, sometimes funny, sometimes
extraordinarily profound, sometimes philosophical, sometimes even of a

medical nature. In short, the viewer passes through the entire corridor of these opinions and begins, it seems to me, to guess that we are talking about a unique repetition, a duplicate of those opinions that he, most likely, could express himself about the performance he just watched. These texts are constructed in such a way that they virtually repeat all possible commentaries and judgments of some performance. That is, the viewer of the installation and the viewer of the performance are assumed to be the same. And moving along this corridor discussing his impressions is the same thing that any viewer theoretically could do in the foyer of any movie theater. Hence, in this installation the text functions not only, I repeat, as the dramaturgy of movement toward a goal, toward the painting, but it also performs the role of rhythmic segments in a specific rhythm created by the transition from one plaque to the next.

Another installation in which the text plays a leading role and without which it would not even exist is *Two Memories about Fear*. It was built in 1990 in Berlin as part of a large group exhibition dedicated to the collapse of the Berlin Wall and the reunification of Germany. According to the concept of the curators of this exhibit, the installation of each artist was supposed to consist of two parts: one part was supposed to be located on the territory of West Berlin, the other, in East Berlin.

I chose a place on the Potsdammerplatz. At that time this place was not crowded with enormous buildings and was completely empty, and it was where the Berlin Wall had passed through this enormous void. On one side was the wooded area of West Berlin, and residential buildings could be seen on the side of East Berlin. When the wall was destroyed, all that remained was a line where the wall had stood in the middle of Potsdammerplatz and fragments of the stone foundation that held up the wall. I built two wooden walls 30 meters long and 3.6 meters high, one on the Western side and one on the Eastern side. Each of these walls in fact was not a wall, but a corridor consisting of two identical walls. Each corridor ran parallel to the Berlin Wall, that is, to the outline of where it had stood previously, and the distance between these two corridors was rather large, around 60 meters. When the viewer entered into each of these corridors, he saw in front of him three to five metal rods running across the corridor and three cables stretched between them, parallel to one another, running lengthwise along the corridor. There were 250 texts tied to each cable with small metal wire, and above these texts were all kinds of scraps of garbage: rocks, metal things, metal hooks, all sorts of small objects, in brief, everything that could have been found right there on the Potsdammerplatz. But I repeat, beneath each of these scraps of garbage at precisely eye-level of the viewer, hung a small metal plaque with texts on

plastic on both sides. The viewer could take this label in his hand and read these texts as he passed by. If there were any wind, these plaques and these scraps of garbage would swing in the air and bump into one another causing a strange sound.

The whole essence rested in these labels read by the viewer. Each one of these labels is a fragment of an utterance, a rather expansive, excited utterance of the residents of one side of Berlin about what happened on the other side of the Berlin wall, what they think about the people that they have not seen for many years. These utterances are filled with horror, fear and other kinds of assumptions; in general they reflect a unique kind of panic, fear, anticipation of the very worst and the most horrible that could come from the other side of the wall. The text on the plaques is printed in English on one side, in German on the other in the corridor in former West Berlin. If a person, passing entirely through the corridor in the West, for example, heads to the other corridor, this time on the other side of the former Berlin Wall, he would see with surprise the same kind of garbage scraps, and the same kinds of labels. To his surprise he would see texts on these labels that repeat exactly, word for word, those shouts, those outbursts that he read on the opposite side: "They'll kill us!", "They'll attack us soon!" and a series of other such panicky exclamations. True, on the Eastern side the texts are printed on one side in German, on the other side in Russian. Hence, this installation may be disjointed in its external appearance, but in terms of meaning forms a circle, and the viewer understands that fear provokes absolutely identical reactions in both worlds, and even though these worlds were entirely different in other ways, fear made them resemble one another. The exclamations and shouts of terror consist of the very same expressions on both sides.

At night this installation also had its own visual image, since both sides of the corridors were locked up behind fences, but light bulbs hung inside each corridor burned at night. This image alluded to the former prison camps—horrible images that were very topical still at the time of the installation (no one is interested in them now).

Another thing should be added. Of course, it was extremely claustrophobic for the viewer walking along the corridor. While he was making his way to the end of a 30-meter corridor, this compression between two wooden walls, these shouts resounding in his hears, involuntarily lead him to a state of hopelessness and a feeling of doom that is the provenance of any person incarcerated or locked in between two narrow walls. The physiological experiencing of discomfort intentionally entered into the plans for this installation. The only escape was a glance at the sky. The passing clouds, the blue sky, this was natural and this is what saved the

person walking along this narrow corridor, the exit from which seemed infinitely far off. As one can see by the description, the texts in this case did not change, and there were no evolutions of any kind from the beginning of the corridor until the end in terms of the content of these texts. These were simply the most diverse exclamations belonging to people of different ages and professions, different personalities. But panic and horror filled the entire corridors evenly. The texts were transformed into an incessant howl, a monotonous chorus; moreover, the length of each phrase was precisely coordinated. The reader didn't know the beginning of the text or the end, but each fragment of the texts coincided in meaning with all the others. Movement through this shout, through this panic, created a certain horrible tension for the viewer inside of each corridor.

There have been a few chances over the past ten years to transform this installation from a temporary one to a permanent one. Even quite recently it was decided to place it on the two sides of the canal, that is, not on the Potsdammerplatz itself, where everything has been occupied, but on the two sides of the canal that divided East and West Berlin in the past. Even though it seemed to have been decided from above to erect this permanently, this could not be realized because the political atmosphere had changed in Berlin. Apparently, a reminder of these past fears, in general a reminder about the divided country and a divided Berlin, are not at all as topical today as they were when the Berlin Wall had only yesterday been swept from the face of the earth.

A permanent installation called *The Rice Fields* was ordered by the First Art Gallery and the city of Tsumari in the northern mountain region in Japan and was realized in the year 2000 as part of an artistic program in which about seventy-five artists participated. The installation was to be permanent, and when we arrived at the place we discovered the conditions and goals of erecting these artistic works. This is a region with a very difficult and harsh climate, where there is constantly snow, it is very cold in the winter, and at the same time it is a place of rice production of the highest sort in Japan. Tice production is traditional in this place and has gone on there for centuries, but in recent years it has started to wane, since the younger generation does not wish to continue this difficult work of their fathers, and the production of rice in this region is now under threat.

Just like many other public projects, artistic programs sponsored in such dying or difficult economic regions are called upon to recreate the activity of this place, and art here is summoned to serve as a unique kind of initial active impulse so that life might return to this region. Microstructures emerge because tourists will come to view these places of interest, and of

course, that will spur the building of cafes, hotels, stores, etc. Hence, theoretically this region should be revived. This is what explains today's development of public projects: their popularity and financing occurs precisely because this program, this strategy, most likely, is rather successful. The administration of Tsumari took this route; they received a subsidy and ordered such an artistic program.

We arrived at the station in the mountains and saw with our own eyes, not in pictures and stories, just how difficult rice production really is. We did not see the actual production of rice, of course, since we arrived in early spring and there was still snow. I saw these terraces for the first time; these platforms running along the mountain downward toward the river, the small squares that would later be flooded with water and then planted with rice. In brief, in thinking about the concept, what occurred to me was a kind of sculpture composition along with a text that would reflect the stages of rice production. In a certain sense, it would even be a unique monument to the inhuman labor of the peasants who produce rice in this region.

The organizers of this artistic program informed us about the second half of their intentions for this area: a palace of culture with a concert hall, library, etc., was soon to be built on the flat bank of the river not far from the station, directly opposite the terrace-covered mountain. They wanted the installation built here to be connected directly in some way with this palace of culture, so that this palace would somehow communicate with what would be located on the mountain. In accordance with this requirement, we decided to do the following. We would build a balcony with a view of the river, and place it so that the rice plantations could be seen beyond the river on the mountain. This balcony has an entrance and an exit, that is, a person enters from one side and exits from the other. In the center of this balcony we would make a structure that communicated with the sculptures located a great distance away on the mountain. The distance here was significant: 400 to 500 meters to the very top of the mountain where the terraces barely begin. The concept is also connected with the very distant perspective from the balcony to the sculptures. Perhaps we should provide a detailed description of wherein lies what could be called the optical encounter, optical coincidence at work here. When the viewer walks around this balcony, the central part of the balcony faces the mountain. The balcony consists of a narrow path with balustrades on both sides. In the center of this path, right in the middle, there is a small step like a round platform, a stump of sorts, which the tourist or visitor to the palace could step up onto. The viewer sees a metal frame in front of him on the other side of the barrier and facing the mountain. Stretched

inside this frame, vertically, of course, are five texts in Japanese with hieroglyphs.

We should now talk about the subject of our sculptures that illustrate the five stages in rice production.

The first stage is the tilling of the soil when the snow melts and an earthy kasha forms, and with the help of a plough drawn by horses or today a small tractor, the soil is ploughed and turned into liquid mud. This is terribly hard work, since the peasant walks back and forth in this area in icy water up to his knees, and perhaps even higher, meticulously mixing the ground with water in order to transform it into a homogenous mass.

The second stage is the sowing of rice and the sprouting. At the end of May when the soil has been warmed up ever so slightly, rice kernels are sown into the ground, each one individually, so that the saplings can emerge, the green sprouts. As soon as they emerge, the third stage begins. This is the planting of the sprouts in the soil. With the help of special square wooden measures, crossed structures, the rice is planted in precise rows in the liquid, already warmed soil. And finally, when the rice sprouts grow, they need to be cultivated and weeded. This extremely hard work is all done under a scorching sun, by hand, sometime around July. And finally, the last stage is after the cultivation when the rice has already ripened, when it is cut down in the most careful way—this is the rice harvest. The sheaves are taken to special places where they dry in the sun for a rather long time and are aired out, after which they go to be threshed and cleaned.

We made five sculptures, one for each of these five stages. The sculptures are made of fiberglass and are rather tall. The last one is 3.20 meters to the very top of it; the bottom one is 2.40 meters tall. The difference in size resulted because of the difference in the viewing distance. The sculptures were made of fiberglass relief so they would appear voluminous in the light of the sky and sun, and they were attached vertically at the edges of the rice fields. Each of these sculptures was painted: two blue and three yellow. This was done so that they could be seen from a great distance against the background of the green mountain. The distance between these sculptures and the viewing areas on opposite mountains can reach a distance of 5 to 8 kilometers.

But these sculptures are only part of the exposition. The second part is located in the metal frame, attached in front of the balcony where the five texts hang vertically. These texts were written by me to resemble haiku, a four-line verse that imitates Japanese meditative verse. They were translated into Japanese and these hieroglyphs were hung vertically inside this frame. The trick, the optical coincidence, is created when a person stands

on this little step and looks through this frame: then all five sculptures appear to be "sitting" on their texts. What results is that each text either begins or ends with an illustration (the sculpture). Hence, the intention is that despite the fact that the sculptures are located very far away, they turn into little drawings and correspond in size precisely to these texts. But this is the case only from that point where the viewer is standing. From all other spots this correspondence doesn't work and you can see either the texts or the sculptures, but not both together. This situation—correlation/lack of correlation—should function as a metaphor that you can only understand the meaning of a sculpture (read: "the meaning of life itself"), if you are located at the point of truth. The idea of *sattori* guided me when I was thinking up this composition, since in a Buddhist tradition a teacher can explain something to a pupil a hundred times, but only once, and often with the help of an unexpected blow or special device, does clarity emerge for the pupil, and then the task that seemed unsolvable and incomprehensible suddenly gets resolved thanks to this revelation. This is the state created in that spot where all things coincide and the questions fall away as to why there are sculptures here, what does the mountain have to do with it, why have we gone out on this balcony, etc. In other words, a series of confusions merge and form an instantaneous unity in their intersections.

When the idea of *sattori* was explained along with the idea of my parable about the spot from which everything is revealed, it was clear that the concept of the installation was uncovered in the simplest and clearest way for the Japanese people. In this case, the text explains the picture, the picture explains the text. The interrelationship, the coincidence of the visuality and the text in one plane also has its own playful, its own edifying, even humorous aspect that is very familiar in Japan: it is the point when we begin to understand that what is off in the distance and what is close by are uniting, and also that which has already existed unites with what is yet to come.

When a public project "works" with a text, a serious problem arises immediately. It is very difficult to force a person to read a text. And it is very difficult to read texts when everything is flashing past you, when it is all rushing by and overflowing with "information." But the problem of reading texts in already existing artistic institutions where it is assumed that a person wanders around slowly and he is more concentrated, lies in the fact that it is very difficult to hold his attention near the text, especially one that tells a story that you really have to focus on to understand. Of course, brief inscriptions are usually read, this is somehow normal. But a text longer than five or ten lines, to say nothing of a page, evokes, of

course, an unpleasant sensation, because we are being forced to read at the same time that we are moving rhythmically, monotonously from one painting to another, between one artist and another. The contradiction between the rhythmic procession past objects hanging on the walls and standing up and the need to stop for three, four or even five minutes is extraordinarily discomforting. So what can we say about public projects where everyday life is going on (or perhaps it is best to say, is rushing past) in its own rhythm, everything is flying past, everything demands attention, and it is very difficult to stop a person, moreover to force him to read not an advertisement or some sort of instruction, but simply a completely extraneous text that requires focused attention. Nevertheless, many projects of this group that we are now discussing, namely, those where the text functions as a leading element, demand that the viewer really stop and "read through" the text.

How can this contradiction be resolved, how can we eliminate this difficulty and compel a person to break out of his rhythm, to stop and read, moreover, to read as "library reading"—is one of the problems that we faced when we conceived of and erected the installation *Monument to a Lost Glove*. This installation was built for the first time in Lyon, then in New York, then again in a few other places, and finally, it stands today as a permanent exhibition in Basel near the museum of contemporary art.

The subject of this installation came to me when I was examining some proposed sites, and as often happens, it occurred suddenly while I was wandering around the streets and I saw a glove abandoned by someone, left on the road. Here an entire bouquet was born inside my head of all kinds of associations, commentaries on this glove, in the spirit of Pushkin's verses called *The Forgotten Flower*: "The flower has wilted, lost its fragrance, forgotten in a book I see, and here my soul has already filled with a strange dream. When did it bloom, which spring, and did it bloom for long, and who picked it, a stranger's or a friend's hand and why was it left here, . . ." etc. Of course, these questions—where? when? why?—emerge immediately, as soon as you pause near a glove lost by someone.

And so, it immediately entered my head to make such an installation with a woman's lost glove in the center, and place it in a semi-circle with nine metal music stands around it, each representing the opinion of some person about this glove. Nine different opinions, nine different personalities, nine different biographies.

Of course, such an installation should stand in a very crowded place. We erected it in 1998 at a very busy intersection in New York, where crowds of people walk by. A number of busy streets intersect here. We placed this installation near the crosswalk, and people would ask themselves with

surprise: why are these metal stands here in a semi-circle, what do they mean? A person in such a situation expects some sort of familiar information about some advertisement or other practical information. And suddenly he sees that in fact these texts here are completely different and unusual, they are entirely "from a different opera." A completely private voice is pronouncing the text, saying something about the glove that is lying in the middle of this semi-circle. What is interesting is that—and we observed this ourselves many times—the viewer, despite the fact that he should rush down the street somewhere, stops and begins to read, moving from one stand to the next. Ordinary human curiosity is ignited. What might another person say about this? And someone else? This movement from stand to stand, on the third or fourth stand distracts the person from his everyday life, and he identifies with what is being said.

The texts are printed in poetic arrangement, with free verse, as though Alexandrine verse. They are printed in four languages—Russian, German, French and English. In some cases Spanish and Chinese were also used. A very curious effect emerges, the effect of a library. It is a strange transition from the noisy street to solitary reading as in a library, where the attention of the reader becomes more and more focused on one opinion after another. This shift from our external hustle bustle to tranquillity and concentration is connected with the fact that each text is very personal. A kind of internal admission exists here, a conversation with oneself. It is as though the reader standing on this noisy street hears the texts pronounced inside himself to himself that the person is uttering impulsively inside himself at the sight of something lying outside. And this is very familiar to any person. When we walk along the street and encounter something in a window display, we say to ourselves, "Yes, that is such-and-such. . . ." In other words, it is a kind of internal mumbling. In our case this monologue is particularly intensified, because there is an encounter with a glove that shouldn't be "here," but it is. An encounter with a lost object is again familiar to anyone passing by; it evokes a flash of inner reaction. When seeing the glove, one woman thinks that she is just as lonely and alone as this glove; her beloved has abandoned her. Another person recalls a wonderful time when in this city, many years ago, he used to date a woman who was very close to him but then they parted. A policeman suddenly remembers that it turns out that the solution to his problem in the search rested in the glove, which . . . In brief, every time it is a different glove for each person. On account of this monotony, what emerges is a unique concert effect, wherein the reader makes the entire semi-circle. It turns out that this is not only a book with an open text, but it is a kind of ensemble of nine instruments, and of course, this is reinforced by the very form of

the musical stands holding these printed texts. In some places, in New York, for example, or in Lyon, something resembling concerts would sometimes spontaneously occur. In New York, a group of musicians staged a concert precisely on the theme of these texts: they arranged these texts in musical form and performed them on nine instruments with a conductor.

We shall now examine one other installation *Vibrators,* which was built in Ghent in 2000. The idea proposed to many artist—there were around seventy of them—was dedicated to the theme of "Corners in the City." The installations were supposed to be arranged in these corners, on street intersections. Of course, today, as in the past by the way, streets and squares are filled with a great deal of information, advertisements, announcements, instructions, and in general are filled with all kinds of possible texts and depictions. Everything is aimed at us, so that we pay attention to it, so that we really focus on it all. Inscriptions, as a rule, are understandable and are based precisely on the notion that the message that is encapsulated in them can be understood and evaluated in one second. Because of the clarity and absolute directness, the elementariness of the visual and textual suggestion, such messages are perceived as completely natural at such intersections. It was precisely by playing with the abundance of these simple and tiresome aggressive signs, visual and textual, that we built our installation called *Vibrators.* This installation's construction is based directly on the combination: "at first confusion, then clarity."

We attached in the four corners of one of the intersections, that is, in four spots, metal double frames stretched vertically, each with a height of 130 centimeters. A net is stretched over each of the frames, and this net, these frames represent some sort of sound screens that emit two different sounds toward the square from these four corners. One frame emits a low sound of very deep tones, and the second frame emits a tone slightly higher, one might say, in a more major tone. Hence, from these screens comes a double hum, constant and not modulated or interrupted by anything. Both of these frames can be seen easily, they are not small, and the viewers, having seen the frames and heard the sound, are lost in the resulting confusion. These do not resemble either police observation cameras or advertisements, since no visual information can be seen in these frames. In brief, what we have are four, and since they are double, eight, completely incomprehensible objects that are aimed at the viewer when he is passing through this area. And they all hum strangely. It is not clear why are they humming. But fortunately there is a metal plaque under each of these double metal structures containing a rather lengthy explanation of

what is resounding: that these humming vibrators represent a social experiment, placed here by some laboratory to study the following problem. It is well known that an enormous number of people, in essence, the majority of people, are only interested in their own personal prosperity, their own personal accomplishments, personal success, wealth, etc., and are not at all concerned about the prosperity of the collective, about society as a whole. Moreover, it has turned out to be scientifically proven that certain centers in our brain that control "social," common moral concerns, in the majority of people today are repressed, retarded, and those controlling the individualistic, egotistical things are stimulated and are "functioning" in a very active state. The goal of this experiment incorporating the effect of these vibrators is to extinguish these egotistical and individualistic tendencies in our brain, while at the same time stimulating, summoning to life and provoking the social and altruistic ones. A profoundly scientific experiment is being conducted, the consequences of which for society cannot be overestimated. The results of this will be communicated later, but for now the process of bombarding people with ultrasound is going on. It is difficult to say what reaction the public might have to reading such a text and to the presence of such humming vibrators. Most likely, knowing the city of Ghent, each would understand the irony, and many would know, as opposed to Istanbul, that this was all being done in the framework of an artistic project. But it is not excluded that some might perceive this completely seriously. After all, similar experiments, social tests, all kinds of experimentation are very widespread today. Therefore, a few people might think that this is entirely justified, that something serious really is going on here. Therefore, I repeat, the metal frames are made well, they are intended not for a single day, and the bronze plaques speak about an entirely serious and socially valuable goal of this whole experiment. Most likely, someone has received permission to do this, and not only from the police, of course, but also from the mayor and perhaps even from higher state economic authorities.

The public project *Whose Wings Are Those?* was also made within the framework of an art festival in the city of Utrecht as part of the program "Night Lines," where artists from various countries were invited to create something for a night spectacle. All the works were supposed to function at night, and of course, all of them should be operated by light. Each created something connected with illumination, blinking, etc. We decided to use for this project neon advertisements that, blinking and changing their figures, created moving mini-plots, small dramatic "plays." It was proposed to us and we took the opportunity, to build such an advertisement, a pseudo-advertisement, on a large wall of the police station of Utrecht.

This wall is absolutely empty except for the single window through which the police employees sitting inside can be seen. At night a pale yellow light would illuminate this window. We constructed out of neon—first having made a preliminary sketch, and then actually making it out of neon tubes—a large frame that was traversed down the middle by a vertical line. Hence, the outlines of a screen emerged, a contour sketch on the entire huge territory of the wall. Below there were four tablets with texts in not very big letters, but still big enough so they could be read. This entire system had four phases when turned on, with each of these four phases lasting for eight or nine seconds. The entire plot would be repeated from the beginning without interruption. In the first phase, from the right and left sides, two wings would appear; in the next phase, these same two wings appeared below the upper plane, the upper line of this neon square; in the next phase they would emerge from the side of the central dividing line; and finally, in the fourth and final phase all four wings emerged in the indicated spots simultaneously. Corresponding to each phase, a text would appear below that was made not of neon, but as though from letters appearing through the slats of crates, letters similar to those at train stations providing schedule information. The first text contained the following: Maria Vasilievna Petrova: "Whose wings are those?" Nikolai Petrovich answers: "I don't know!" A similar dialogue emerges in the second case, only the personages change: "Whose wings are those?" "I don't know!" And in the third instance, the same dialogue emerges with different personages: "Whose wings are those?", "I don't know!" The fourth phase concludes this monotonous dialogue with the phase: "No one knows whose wings those are!", after which the cycle is repeated

Despite the standard advertisement appearance, any person understands that this is not an advertisement, and nonetheless, for the residents of Utrecht, this display was, of course, directly connected with a place familiar to everyone. Hence, the entire "play" was completely connected with a police search. Something had happened, a search is on for someone who has these wings. But after numerous questions and investigations, this story leads nowhere.

The police management, on whose wall this installation was to be affixed, at first were very skeptical about the idea. They had seen in it a strange and incomprehensible allusion to their work. But then humor prevailed, and they kept the installation on their wall for a rather long time. It should be said that there was even some sort of interrelationship between this installation and the work of the police station itself, since, perhaps, the incessant rotation of the wings influenced the work of the internal operating systems, and one unfortunate day, all the police computers for

some reason crashed. I do not know the details of this story, since three years have passed since then, but according to reports, now that the entire building has undergone major repairs, no one knows whether the installation has reappeared on the wall of the renovated police department, or whether it has disappeared forever.

The Blue Dish 1992
Expo 92, Sevilla

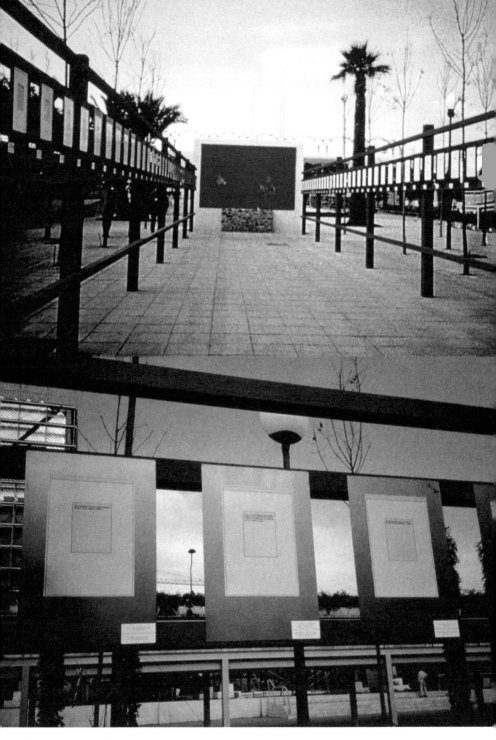

THE BLUE DISH 1992
EXPO 92, SEVILLA

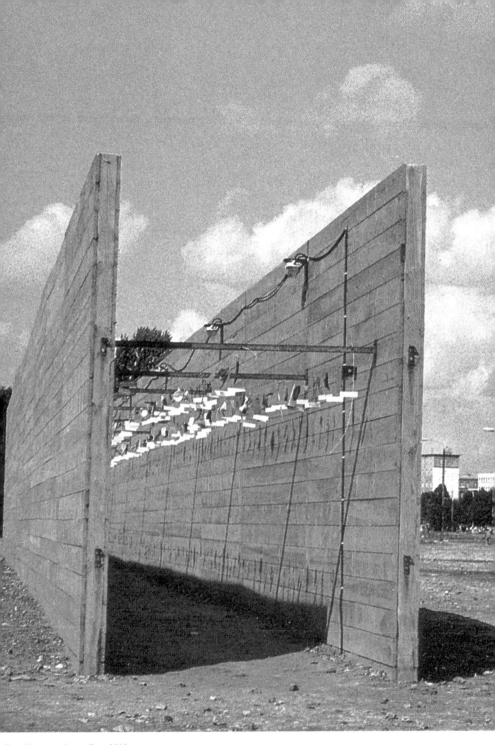

Two Memories About Fear 1990
Daad, Berlin

TWO MEMORIES ABOUT FEAR 1990
DAAD, BERLIN

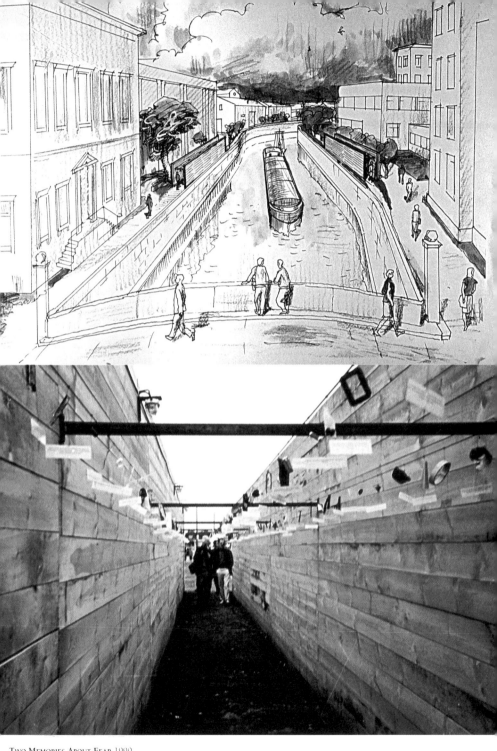

Two Memories About Fear 1990
Daad, Berlin

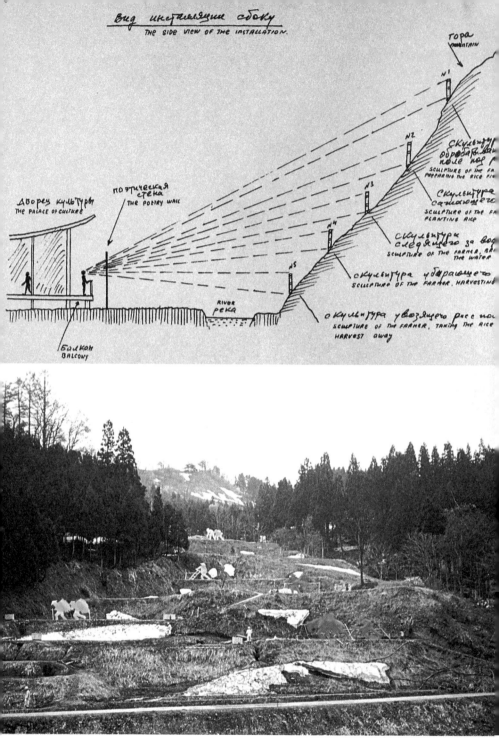

THE RICE FIELDS 2000
NIIGATA, TSUMARI, JAPAN

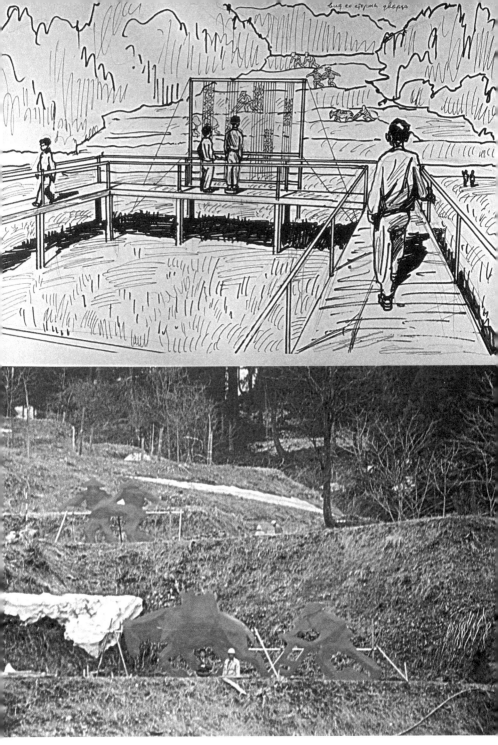

THE RICE FIELDS 2000
NIIGATA, TSUMARI, JAPAN

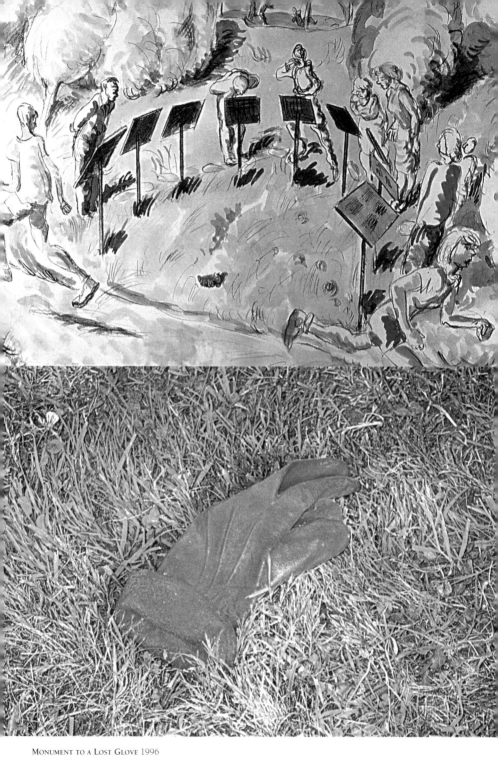

Monument to a Lost Glove 1996
Giardino/Garden, Musée d'Art Contemporain, Lyon

MONUMENT TO A LOST GLOVE 1998
NEW YORK, ORGANIZZATO DA/ORGANIZED BY PUBLIC ART FOUNDATION BARD COLLEGE, ANNANDALE ON HUDSON, 2000

VIBRATORS ON THE WALL 2000
CORNERS, SMACK, GENT, BELGIUM

Vibrators on the Wall 2000
Corners, SMACK, Gent, Belgium

WHOSE ARE THOSE WINGS? 1991
THE NIGHT LINES, UTRECHT, HOLLAND

Questa lezione è dedicata al ruolo della musica all'interno dei progetti d'arte pubblica. Analizzeremo alcune opere in cui oltre alle componenti visive e letterarie sono molto importanti anche gli elementi sonori e musicali.

Cosa possiamo dire a proposito della musica usata nei progetti? L'abbiamo utilizzata abbastanza spesso, nonostante ciò le difficoltà che affrontiamo in questi casi rimangono grandi. Mentre gli elementi visivi s'inseriscono bene sullo sfondo di un paesaggio naturale o urbano, questo stesso elemento lavora quasi sempre contro la presenza della musica. Nelle città regna sempre un terribile frastuono ed è praticamente impossibile concentrarsi e sentire qualcosa al di fuori del rombo delle macchine e delle moto. I luoghi silenziosi sono molto rari, quindi, per poter sentire la musica che accompagna un'installazione, bisogna ricercare uno stato di alienazione, cosa che risulta piuttosto difficile al giorno d'oggi. Nonostante ciò analizzeremo alcuni esempi in cui l'uso della musica, a nostro parere, funziona con efficacia e continuità.

Tra questo tipo di progetti possiamo annoverare l'installazione *Musica sull'acqua* costruita, a quanto ricordo, nel 1996 vicino a Kiel, una città della Germania settentrionale, sul territorio di un antico castello, che in passato apparteneva agli Schleswig-Hollstein, e che da molti anni è affittato dallo Stato per svolgervi importanti festival musicali. Due enormi capannoni di legno e un grande teatro in estate si trasformano in arene musicali che ospitano famosissimi *ensemble* e solisti, il pubblico accorre per potere ascoltare musica classica e moderna ottimamente eseguita. Invitato dal direttore artistico e amministrativo del festival, il mio vecchio amico compositore Vladimir Tarasov si è esibito lì per molti anni di fila. Una volta, molto tempo prima, avevamo elaborato insieme il progetto di un'installazione musicale. Così, Tarasov, ricevendo un ennesimo invito, ha proposto al direttore del festival un'installazione legata alla musica. Dopo una breve discussione la proposta è stata accolta. Siamo andati a fare un sopralluogo e abbiamo visto un parco e un castello bellissimi, di quelli che vengono descritti nella letteratura e nella musica dei romantici. Davanti al castello c'era l'inevitabile lago artificiale grande e rotondo, circondato da magnifici e vecchissimi alberi, insomma un luogo romantico per eccellenza.

Abbiamo deciso di creare uno strumento musicale suonato dal vento, una specie di arpa eolica composta da elementi che avrebbero urtato l'uno contro l'altro mossi dalle correnti d'aria. Allo stesso tempo volevamo unire questa musica a un'immagine visiva, allo stato d'animo delle persone che potrebbero

passeggiare sulla riva del lago dopo un concerto, al paesaggio naturale circostante. La nostra intenzione era, come sempre, di rendere tutto coerente al *genius loci*. E il *genius loci* in questo caso era il romanticismo della Germania settentrionale, il parco con i suoi numerosi alberi antichi e il cielo alto.

Abbiamo progettato e costruito un gazebo di legno, anzi non proprio un gazebo ma solo un suo scheletro, una carcassa. Doveva trovarsi abbastanza lontano dalla riva. Un corridoio, o più precisamente un pontile univa la riva al chiosco. Il pavimento del gazebo si trovava solo a 40 centimetri al di sopra del livello dell'acqua, il quale in un lago artificiale non cambia mai, l'arrivo di una qualche onda era assolutamente escluso. Quindi la costruzione non era sospesa sopra l'acqua, ma galleggiava come una specie di zattera. La carcassa era fatta da telai di legno e, non avendo né finestre né porte, né soffitto, né pareti, dava l'idea di un gazebo mezzo demolito. Ai quattro angoli della costruzione abbiamo inchiodato al pavimento delle panchine di legno per permettere ai visitatori di sedersi. La parte centrale del soffitto, o per essere precisi, delle travi laterali e di quella in mezzo, era occupata dallo strumento musicale, una sorta di organo appeso a cinque funi parallele. Si trattava di una grande quantità di oggetti da cucina: coltelli, forchette, cucchiai, c'era persino un mestolo, oltre a un grande numero di tubi di varie lunghezze e diametri. Tutto ciò era appeso sotto il cielo, là dove avrebbe dovuto trovarsi il soffitto.

Il compositore Tarasov ha accordato questo strano organo in modo che potesse reagire a qualsiasi movimento d'aria, a partire da una tempesta (allora lo strumento ruggiva e ululava), fino a un venticello quasi impercettibile che lo sfiorava appena producendo deboli suoni melanconici e tristi. Quindi era il luogo stesso a generare la musica, che in fondo non era altro che una reazione perfetta alle condizioni naturali e atmosferiche. Lo sfondo sonoro, il coro che accompagnava l'organo, era il fruscio delle foglie nei mesi di primavera e d'estate e i colpi di un ramo nudo contro un altro in inverno. Le variazioni della sonorità erano completamente legate ai mutamenti nella vita della natura. Per quanto dicono, questo piccolo auditorium insolito (l'hanno persino chiamato Auditorium n. 4, dato che si trovava vicino agli altri auditorium veri) è molto frequentato anche adesso: l'ascoltatore percorre il ponticello, entra nel gazebo, si siede e trovandosi in mezzo all'acqua, si distrae da tutte le sue preoccupazioni quotidiane.

Il lato visivo di questa installazione consisteva in una composizione abbastanza interessante di quadri, si trattava di telai di legno che facevano da cornice ai paesaggi naturali. La persona che si trovava all'interno del gazebo si sentiva come in una galleria d'arte: ogni telaio incorniciava un frammento di paesaggio sulla riva, il soffitto inquadrava il cielo azzurro con le nuvole, la fila più bassa dei quadri conteneva l'acqua e la varia vegetazione acquatica che galleg-

giava attorno al gazebo, come nelle famose tele di Claude Monet. Questo effetto interessante e paradossale veniva raggiunto dal rigoroso taglio costruttivista dato al paesaggio dalla grata di legno, inoltre all'interno della galleria si sentiva l'accompagnamento musicale.

Devo dire che questo effetto era abbastanza forte, nel senso che il visitatore poteva rimanere a lungo seduto dentro il gazebo: l'abbinamento della visualità con la musicalità (due tipi d'arte completamente diversi, a quanto sembrerebbe) formava un tutt'uno armonioso. Questi due elementi si fondevano in un accordo e nessuno dei due prendeva il sopravvento: il visitatore osservava l'acqua, sentiva il vento sulla pelle e s'immergeva nel mondo del passato romantico. Il castello era ormai diventato un monumento storico, non vi abitava più da tempo nessuna famiglia nobile, tutta la sua vita apparteneva al passato e anche il parco era antico e abbandonato, uscito da una vecchia favola dei sublimi tempi del romanticismo. La presenza della nostalgia di un passato svanito nel nulla sosteneva perfettamente la nostra piccola installazione sonora che adesso è ancora lì, perfettamente funzionante.

Abbiamo analizzato un caso di coesistenza parallela, binaria del materiale visivo e musicale all'interno di un progetto in cui nessuno dei due elementi prevale sull'altro. Ma in un'altra installazione, *Il padiglione rosso*, costruita a Venezia nel 1993, queste due componenti non avevano tutta questa concordanza e fusione, ma sono state volutamente separate con intenzione drammaturgica. La parte musicale si trovava alla fine e quella visiva all'inizio di un insieme costruito drammaturgicamente. Sull'esempio di questa installazione è facile seguire il passaggio dal materiale musicale a quello visivo, la sostituzione di un elemento dall'altro e l'effetto che ne deriva.

Non si trattava di un vero e proprio progetto d'arte pubblica, ma soltanto di un'installazione temporanea allestita per la Biennale, che in seguito è stata acquistata e ora attende di essere collocata in un altro posto, probabilmente da qualche parte vicino a Colonia, questa volta come progetto d'arte pubblica. Abbiamo ricevuto l'invito a partecipare alla Biennale in un periodo storico molto strano. Era l'inizio della *perestrojka*, quando in Russia il potere sovietico era finito ed era cominciato un periodo di grande confusione: nessuno aveva ancora assegnato le poltrone né distribuito i ruoli nelle alte sfere del potere. Il Ministero della Cultura ci ha proposto di rappresentare la Russia alla Biennale. All'epoca il vice ministro per le mostre era Leonid Bazhanov, una persona abbastanza progressista, ma questo fatto non ci ha aiutato in alcun modo: il nuovo ministero russo non aveva soldi, nessuno si è mai occupato di noi, non riuscivamo addirittura a trovare la chiave del padiglione ex sovietico, poi russo. Così ci è toccato allestire tutta l'installazione da soli, senza alcun aiuto da parte delle istituzioni. Siamo entrati nel padiglione dell'URSS dopo che esso era rimasto chiuso per dieci o dodici anni, da una parte per mancanza di fon-

di, ma soprattutto perché non aveva alcun senso tenerlo aperto. L'arte sovietica, il realismo socialista che era stato esposto lì per decenni non interessava più a nessuno e non valeva la pena spendere soldi per fare tutta quella propaganda alla "migliore arte del mondo". Il padiglione era stato abbandonato e chiuso a chiave e quando siamo entrati dentro, le finestre della prima stanza erano oscurate da assi di legno inchiodate, e tutto lo spazio era pieno di mucchi di spazzatura, di strani tubi, tronchi, assi marce e sbarre di ferro. Anche l'enorme sala centrale era completamente buia e sembrava un cantiere abbandonato e lungo tutte le pareti si vedevano file di brutte casse di legno. Ovunque regnava una squallida e triste devastazione, ma quando siamo usciti da quello spazio buio e cupo, dal balcone, abbiamo visto uno spettacolo del tutto diverso: la vista non era verso la Biennale e le altre sale d'esposizione, ma verso il parco e la laguna di Venezia, che è, come si suol dire, una cosa spettacolare. Devo dire subito che il progetto di questa installazione era stato ideato molto tempo prima del nostro arrivo. L'idea mi era venuta in mente quando ero ancora a New York. Quando siamo arrivati ero molto preoccupato dato che non sapevo se quest'idea, ormai completamente definita, potesse andare bene o meno e all'improvviso (oh, che fortuna!) abbiamo visto quanto vi ho già descritto. Lo stato d'abbandono all'interno del capannone e la veduta dal balcone coincidevano perfettamente con ciò che avevo immaginato. C'era tutto ciò che mi serviva per poter realizzare la mia idea.

Non racconterò questo progetto dal punto di vista dell'autore, ma da quello del visitatore. Ideando e realizzando qualsiasi progetto cerco sempre di identificarmi con lo spettatore che lo vede, che ci cammina dentro e che è il vero protagonista di tutto ciò che gli accade intorno (lo spettatore, non l'artista!). Il visitatore è l'abitante della città in cui viene costruita l'opera, oppure un turista che è entrato per caso, e non ha alcuna preparazione particolare ma si aspetta di essere stupito. È anche un girovago ozioso e solitario che riflette con malinconia su "cosa sia la vita". Oltre a questi tre tipi standardizzati di visitatore si aggiunge in questo caso un altro personaggio, il classico frequentatore di tutte le super mostre di livello internazionale, e in particolare della Biennale. Si tratta, naturalmente, di straordinari conoscitori di tutte le arti, di gente esperta e iperpreparata, che fra l'altro dovrà valutare l'opera d'arte (creata per i comuni mortali) dal punto di vista del più alto standard internazionale. Aggiungiamo però le altre due componenti necessarie.

Il contesto in cui si stava lavorando, il contesto molto intenso degli altri padiglioni di questa straordinaria mostra internazionale nella quale ogni nazione si presenta con il meglio del meglio, questa altissima qualità richiede la massima mobilitazione per non perdersi fra questa marea d'arte. Una situazione del genere ha bisogno di un'incredibile capacità d'invenzione, come possiamo vedere alle mostre tipo Documenta o a qualche altra biennale.

L'altra componente da prendere in considerazione è l'atmosfera specifica delle Biennali di Venezia. Diversamente dalle esposizioni d'avanguardia, assolutamente artistiche, un po' rigide e molto d'élite come la Documenta, la Biennale di Venezia si distingue per il gioioso ed eccitante spirito di festa proprio di questa città. La Biennale di Venezia è anche la festa del mare, con un grande afflusso di turisti. Insomma, mi sembra di avere citato tutto ciò che volevamo prendere in considerazione, ora posso finalmente passare alla descrizione del progetto stesso.

Le differenze con gli altri padiglioni erano evidenti fin da subito, abbiamo circondato il nostro con uno steccato di legno, dappertutto c'erano mucchi di rifiuti, l'impressione era che dentro stessero facendo dei lavori e che niente fosse ancora pronto. Tutto era fatto in modo così verosimile che la gente non si fermava neppure davanti al padiglione, convinta che in Russia ci sono sempre in corso dei lavori di ristrutturazione e che quindi non è mai pronto niente. Per far entrare la gente abbiamo dovuto mettere un'insegna che invitava a visitare l'installazione, dicendo che questa era pronta e aperta al pubblico. La gente doveva percorrere un corridoio provvisorio di legno grezzo per poi finire in squallide stanze semibuie colme di assi, scale, barattoli di vernice. Insomma, ovunque si vedevano dei segni di lavori in corso. Anche nella sala grande c'era ben poco da vedere. Abbiamo ordinato e sistemato lungo le pareti degli enormi ponteggi di ferro per far capire che pure lì niente era pronto. Il visitatore colpito da tutto questo squallore e abbandono avrebbe dovuto tornare immediatamente indietro, fuggire da questo spazio orripilante, se non fosse per una luce strana in un corridoio che s'intravedeva nell'angolo sinistro della sala. Abbiamo calcolato e sistemato tutto in modo che lo spettatore, dopo aver esitato un po' tra l'andare via o il proseguire, a questo punto si decidesse e si avviasse in questo piccolo corridoio: chissà che c'è lì? Da dove arriva la luce? Si era costretti a percorrere un corridoio di fogli di compensato grezzo, di quello che di solito usano nei cantieri per proteggere gli operai dal pericolo di essere ammazzati da qualcosa che gli cada sulla testa, infine si arrivava alla porta dalla quale scaturiva la luce e si usciva fuori. Era qui che accadeva tutto. Lo spettatore usciva dal corridoio e si trovava su un balcone a cinque metri dal suolo e vedeva davanti a sé un panorama indescrivibilmente bello, intenso e luminoso, il panorama del parco con stupende sculture di marmo tra gli alberi, meravigliosi cespugli in fiore, aiuole rotonde e, un po' più lontano, il lungomare, poi fino all'orizzonte, fino all'infinito splendeva la laguna illuminata dal sole. Piccoli battelli correvano sull'acqua, all'orizzonte si intravedevano le isole, una veduta che sembrava un quadro di Canaletto o di qualche altro grande paesaggista veneziano. Sarebbe stato tutto perfetto se non per un piccolo dettaglio: proprio sotto il balcone, di fronte ai visitatori mostrava i suoi intensi colori un piccolo padiglione sovietico che assomigliava

piuttosto a un mausoleo decorato dai simboli sovietici: stelle, stemmi, bandiere e così via. Sopra l'ultimo piano di questo piccolo padiglione era eretto un palo con tre altoparlanti. Anche questo mausoleo si trovava sul territorio del padiglione russo dentro la staccionata. Tutti e tre gli altoparlanti sbattevano in faccia allo spettatore, a un volume altissimo, la registrazione della manifestazione del Primo Maggio sulla Piazza Rossa a Mosca. Questa colonna sonora, elaborata da Tarasov, comprendeva marce militari, canzoni incredibilmente pompose, grida di "Urrà!", applausi, esclamazioni entusiastiche del commentatore, ossia tutto ciò che lo spettatore occidentale ha sentito e visto in televisione nei programmi sulla vita del popolo sovietico e sulle manifestazioni del Primo Maggio. Queste urla e questo rumore prepotente erano in atroce conflitto con la meravigliosa bellezza della natura veneziana. Il ruggente entusiasmo sovietico che si rovesciava sulle teste degli spettatori sul balcone e la vista del piccolo padiglione dipinto di rosso e rosa risultava veramente scioccante.

A questo punto diventava trasparente la drammaturgia di tutta l'installazione, con il senno di poi tutti capivano che il vuoto, il sudiciume e l'assurdità all'interno del padiglione russo erano stati creati apposta per far vedere il nuovo piccolo padiglione sovietico costruito sul suo retro. Ormai era facile leggere il soggetto di tutta la "commedia": il potere sovietico è finito, è apparsa una nuova Russia democratica che al momento è in ristrutturazione e non ha né i mezzi né le opportunità per mettersi in ordine, ma l'ideologia sovietica e il totalitarismo non sono affatto scomparsi, hanno solo indietreggiato e se ne stanno belle tranquille sul retro aspettando il loro turno per riprendere il proprio posto nel vecchio padiglione.

Terminando l'analisi di quest'installazione, possiamo dire che abbiamo avuto modo di osservare il dinamismo del passaggio dal materiale visivo a quello musicale fino a formare un tutt'uno drammaturgico.

Nel 1999 abbiamo realizzato un grosso progetto d'arte pubblica nella cornice di un festival teatrale che però è esistito per soli tre giorni. È stato fatto assieme a Christian Boltanski e Jean Kalman. Il tema che avevamo scelto ci interessava già da tempo, ancora prima che c'invitassero a Beelitz, una cittadina vicino a Berlino. Avevamo già pensato di creare insieme qualcosa che avesse a che fare con Wagner. Eravamo affascinati da Wagner, ognuno per motivi diversi, ma tutti e tre eravamo d'accordo sul fatto che il tema "Wagner" rimane sempre attuale ed enigmatico, desta un'infinità di immagini, associazioni e idee, che riguardano non solo gli argomenti trattati dal musicista stesso, ma anche le questioni della creatività artistica, dell'energia, della presenza del mito nelle opere d'arte e così via. Inoltre l'arte di Wagner è un punto di riferimento indubbio per chi si interessi al *Gesamtkunstwerk*. Il tema del *Gesamtkunstwerk*, che continua a rimanere il sogno di numerosi artisti, riaffiora costantemente nella storia dell'arte europea, materializzandosi nelle varie forme d'arte figurativa e teatrale.

Il sogno perpetuo degli artisti e, naturalmente, della gente di teatro e dei musicisti ha implicato più tentativi di creare un movimento teatralizzato nel quale partecipano simultaneamente tutte le forme d'arte, che confluiscono in un unico insieme. Come è apparso evidente, ciò era possibile e poteva venire materializzato nell'opera. In senso stretto l'opera è la cima monumentale del pensiero artistico europeo. Per molto tempo essa ha appagato le aspirazioni del *Gesamtkunstwerk*, raccogliendo al suo interno effetti visivi, drammaturgici, musicali, eccetera. L'opera italiana, e anche gli spettacoli lirici allestiti in Germania da Meyerbeer, non soddisfacevano Wagner per la loro leggerezza e il loro desiderio di divertire il pubblico, evitando di parlare delle questioni serie della storia e della vita dei popoli. Questi spettacoli non contenevano quell'inconsapevole principio vulcanico che genera l'arte stessa e che va a toccare lo strato più profondo dell'energia nazionale, scava fino ad arrivare ai principali archetipi della nazione. L'obiettivo di Wagner era creare un tale *Gesamtkunstwerk*, che oltre a essere piacevole e spettacolare, avrebbe acquisito un'unità d'azione capace di coinvolgere lo spettatore con la stessa intensità delle tragedie greche. Wagner voleva che lo spettatore vivesse ciò che vedeva rappresentato come storia propria, come vita "popolare". Se non c'è un'unione fra lo spettatore e la creazione artistica, non si può più parlare del *Gesamtkunstwerk*. Forse proprio lo spettacolo di quattro giorni organizzato a Bayreuth è la realizzazione migliore del *Gesamtkunstwerk* teorizzato da Wagner. Forse alcune rivoluzionarie rappresentazioni teatrali fatte in Germania all'inizio del ventesimo secolo (Craig, Piscator) e molti spettacoli russi dello stesso periodo possono essere considerati esempi riusciti del *Gesamtkunstwerk*. Sfortunatamente, gli allestimenti teatrali del genere a cui ho assistito negli ultimi anni del periodo sovietico erano completamente falsi e assomigliavano più a riti svuotati del loro contenuto, del tutto incapaci di toccare la sensibilità dello spettatore. Comunque sia, le idee di Wagner hanno ispirato me e i miei due colleghi, Boltanski e Kalman, a metterle in pratica alla prima occasione e a dare corpo all'emozione che ciascuno di noi provava al pronunciare il nome di Wagner.

Questa occasione è arrivata nell'estate del 1999, quando siamo stati invitati a fare il sopralluogo a Beelitz vicino a Berlino come parte del Berlin Theater Festival. In questa piccola cittadina c'è un grande parco in cui all'inizio del secolo fu costruito un sanatorio, una serie di grandi e confortevoli edifici sparsi in tutti gli angoli del parco. Alla fine della seconda guerra mondiale questo posto è stato trasformato in un ospedale militare per i soldati sovietici. Dopo il crollo del muro di Berlino e la riunificazione della Germania tutto il personale medico e tutti i soldati sovietici sono tornati in Russia. Tutti gli edifici e tutte le dependance sono andati in rovina, al loro interno regnavano l'abbandono e la devastazione. Il parco si è ridotto a una specie di giungla, per quanto questo sia possibile in quell'area geografica. Questi spazi abbando-

nati e questo parco ci sono stati proposti come luogo in cui allestire il nostro progetto per i tre giorni del festival.

La base di tutto il progetto era, naturalmente, la musica di Wagner. Ogni spazio di quelli che abbiamo visto veniva usato per un particolare pezzo musicale. Ad esempio, nell'enorme buio e terrificante locale caldaie si poteva sentire l'intera opera *Tannhäuser*. In un piccolo padiglione di legno parlavano di Wagner due critici musicali. In una delle stanze dell'ospedale, nella quale si trovavano ancora alcune vasche da bagno, venivano suonati altri pezzi, a un'estremità del gigantesco corridoio del pianterreno si poteva sentire a tutto volume l'intera opera *L'oro del Reno*. In un altro edificio un gruppo di attori stava provando arie tratte dalle opere di Wagner. Cantavano, poi si fermavano, facevano ripetere la melodia dal pianoforte da solo, poi riprendevano a cantare ancora, insomma una sala prove con le finestre aperte, che permetteva al pubblico di seguire il processo di preparazione di un'opera. Anche alla stazione suonava la musica di Wagner. Boltanski ha battezzato questo posto "Wagnerland". L'idea di questa performance era di unire la musica, l'arrivo del pubblico, il suo avvicinarsi all'ospedale attraverso il parco e i suoi spostamenti da un'installazione musicale all'altra. Dovevamo "manovrare" il movimento dello spettatore e allo stesso tempo predisporre questo luogo a piacevoli pic-nic per chiunque fosse venuto in visita.

In genere lasciare Berlino per andare in campagna è già di per sé un bel divertimento. Una volta arrivato alla stazione deserta di Beelitz, dove i treni non si fermano quasi mai, il visitatore poteva affacciarsi alla finestra dell'edificio e vedervi dentro installazioni musicali in mezzo ai fiori. Si avviava poi nella direzione del sanatorio e lungo la strada vedeva una casetta al cui interno suonava la musica di Wagner ma non si poteva entrare. Poi, addentrandosi nel territorio del sanatorio, il visitatore poteva mettersi a camminare liberamente, aggirandosi tra un luogo e l'altro, passando da un edificio all'altro e sempre ascoltando Wagner. Quindi non si trattava di un ascolto teatrale, quando si deve per forza rimanere seduti a guardare il palco. Tutto ciò che c'era fungeva da palcoscenico e tutto era allo stesso tempo natura. Si poteva stare sdraiati sull'erba, chiacchierare e fare un bel riposino in compagnia di Wagner. L'interessante abbinamento di Wagner e natura era fonte di moltissime associazioni. Anzitutto la stessa storia tragica del sanatorio contribuiva a creare un'atmosfera di tragedia, la drammatizzazione che nell'arte di Wagner è tanto potente. Molti angoli di questo territorio abbandonato avevano un aspetto tetro e misterioso. Ad esempio, un magazzino di carbone, una spaventevole funivia con carrucole, terribili posti in cui il carbone veniva scaricato vicino al locale caldaie, un'altissima torre-cisterna, tutto questo era un perfetto accompagnamento visivo (di gran lunga migliore di qualsiasi scenografia teatrale) per la musica, che risuonava. La musica non echeggiava con il medesimo potere nel-

la strada, ma passando di oggetto in oggetto, l'osservatore poteva incontrare Wagner in molteplici forme musicali. In particolare dalla finestra della gigantesca cisterna, da un'altezza di una ventina di metri, periodicamente eruttava nel silenzio del parco il frammento di un'aria o un grido di donna.

Gli spettatori si rapportavano a questa performance con facilità e naturalezza, perché (e questo è molto importante) la presenza dello sfondo musicale non era per nulla invadente. Quindi possiamo dire che Wagner alla fine si è mostrato un compositore ideale, per niente "da camera", cioè un compositore che può essere e deve essere ascoltato non in un conservatorio, ma nel contesto di un paesaggio naturale. In ogni caso risultava davvero polivalente, capace di reggere qualsiasi angolazione e distanza, un compositore perfetto per le installazioni. La sua potenza, serietà, drammaticità ed energia bastavano per non permettere alla musica di trasformarsi in un semplice accompagnamento. Essa era rimasta eroina e protagonista attiva all'interno di uno scenario altrettanto potente.

A questo bisognerebbe aggiungere un altro aspetto interattivo della musica di Wagner, che riguardava non solo il materiale visivo, ma anche il tempo. A cosa sto pensando a questo punto? Ovviamente lo spettatore arrivava con il treno al mattino, abbastanza presto, per poter passare lì tutta la giornata. Quindi non si trattava più delle 3-4 ore ritagliate per il teatro. Arrivavano alle 10-11 di mattina, pranzavano (c'era un ottimo ristorante), passeggiavano, si rotolavano sull'erba, chiacchieravano, si sedevano sulle panchine. L'attenzione del visitatore non era concentrata, non si trattava di arrivare, vedere e andarsene come si fa in uno uno stadio o in un un circo, la gente veniva lì per due motivi: per vedere la performance e allo stesso tempo per rilassarsi in mezzo alla natura, per girellare bighellonando o stare sdraiati nell'erba o seduti sulle panchine in compagnia degli amici o dei figli. E così la performance si svolgeva nel contesto di una giornata di relax, e la giornata passava sullo sfondo dell'eterna musica di Wagner. Questo atteggiamento "rilassato" e non specifico si univa alla drammaturgia della performance in un modo del tutto inedito, perché la performance aveva luogo sullo sfondo di questa giornata in libertà e la giornata aveva avuto luogo sullo sfondo della musica. Tale normale vita umana, proprio sedersi, rotolarsi, mangiare, esperire una temporalità protratta e dilatata in questo parco, diciamo una fetta della vita di un individuo, tutto questo si coniugava con le note immortali di Wagner. Diciamo pure così: Wagner agiva in questo progetto pubblico non nel modo usuale, come un'opera d'arte attiva e funzionante che sommerge lo spettatore, ma piuttosto come un elemento compartecipe nella vita dell'osservatore, nella sua temporalità. Naturalmente non si può dire che lo spettatore rimanesse profondamente colpito dal mondo di Wagner, se ne stava semplicemente lì a fare quattro libere e democratiche chiacchiere sull'erba. Ma nonostante ciò tutti avver-

tivano la presenza di Wagner come padrone attivo di quel luogo. Questa musica creava vibrazioni che si diffondevano nell'aria e penetravano nel suolo. La persona distesa per terra si trovava sdraiata su di un suolo già scosso, intriso del mondo di Wagner. Il visitatore era libero ma dietro alle sue spalle si trovava sempre lo spirito del grande uomo, invisibile ma potente.

Per quel che riguarda il *Gesamtkunstwerk*, materializzato nel progetto di Bayreuth, questo legame è stato annunciato già nel titolo. Si chiamava *Giorno quinto*, perché lo spettacolo a Bayreuth dura quattro giorni e quindi volevamo che il quinto giorno fosse il giorno della nostra performance a Beelitz.

Tornando alle osservazioni del carattere generale sull'uso della musica nelle installazioni, possiamo trarre alcune conclusioni. Molto genericamente possiamo dire che la presenza della musica all'interno di un'installazione le aggiunge una dimensione di durata, d'eternità (in questo caso parlo ovviamente della sublime musica classica, scritta dagli autori seri; e a noi è capitato di lavorare usando la musica non solo di Wagner, ma anche quella di Mozart, Bach e Stravinskij). La musica classica attribuisce allo sfondo visivo la sensazione dell'infinito, allarga i confini dello spazio, ma anche delle associazioni e dei contesti. Lo spettatore viene trascinato chissà dove per scoprire in questo modo che dietro allo spazio che gli mostra l'installazione c'è anche un orizzonte lontanissimo. Possiamo dire che la musica ingrandisce e allarga infinitamente il contesto di un'installazione, anche piuttosto piccola.

This lecture will be devoted to the role of music in the public project. We shall examine those works in which not only visual elements, but audio, musical, elements play an extremely important role.

What can be said about music in public projects? Although we use this device quite often—the resounding of music—it should be said at the outset that the difficulty in using music in a public project is extraordinarily great. After all, if visual elements are clearly visible against the background of the landscape or the city space, then these very same conditions work constantly against having music resound in that place. This is simply because horrifying noise usually reigns in cities, and it is virtually impossible to concentrate and hear something other than the roar of cars and motorcycles. Quiet places are extremely rare. And in order to hear the music accompanying an installation, a viewer must submerge into a certain contemplative, detached state, and this is rather difficult to do under today's circumstances. Nevertheless, we shall analyze a few projects in which, it seems to us, music functions consistently and rather successfully.

We can ascribe to such projects the installation called *Music on the Water*, which was erected in 1996 near Kiel in northern Germany on the territory of an old castle that previously belonged to the Schleswig-Hollstein. For many years, the government rented out this place for very famous music festivals. Two enormous barracks, as well as a large wooden theater, form large musical arenas where famous musical ensembles and performers would come in the summer: the public would travel here specifically to hear classical and contemporary music being beautifully performed. My old friend, the composer Vladimir Tarasov, performed there for many years by invitation of the director and organizers of the festival. At some point long ago, he and I had discussed building a musical installation. And he, having received an invitation yet again in 1996, proposed to the director of the festival such an installation connected with music, and after some discussion, the idea was approved. We arrived to look at the place and saw a traditional, beautiful park that was familiar to all from the books of the Romantics and romantic music. There was a beautiful castle, and as expected in front of such a castle, there was a large round lake surrounded by magnificent old trees. In brief, we beheld a classical, romantic place.

What occurred to us to build here? It was decided to make music of the wind,

or what is called music of an "Aeolian harp," that is, to create some sorts of musical instruments that would resound by bumping into one another because of the wind. At the same time we wanted to combine this with some sort of visual image, also taking into account the mood of the people who, after a concert, would be strolling around this lake, to correlate our installation with the surrounding nature, and, according to "our principles," to do it in such a way that our project would match "spirit of the place." And the spirit of the place comes from the romantic northern part of Germany, nature with a great quantity of ancient trees in the park, a high sky, etc. In short, our installation should be organically inscribed into the surrounding conditions.

We designed and built a wooden gazebo, but not a real gazebo with walls, only its frame. The gazebo was supposed be at a rather great distance from the lakeshore. A comparatively low corridor, or perhaps it would be better to call it a bridge, led from the shore to this gazebo. The floor of this bridge was almost at the level of the water (fortunately, there was no fluctuation of the water level in the pond and no high waves were anticipated). The floor of the gazebo was only 40 centimeters above water level, i.e., it stood not above the water, but it was as though it floated on the water like a raft. The very construction of the gazebo, as I have already said, consisted only of wooden frames, i.e., the idea here was that this was a dismantled gazebo having neither walls, nor doors, nor windows, nor a roof; rather it was only an armature, the pure structure of a gazebo. Benches were nailed to the four corners of this structure for people to sit on. The central part of the ceiling, or, more precisely, the central beam and side beams of the ceiling were occupied by a musical instrument similar to an organ hanging on five parallel cables and consisting of all possible kinds of so-called musical instruments. There were many purely kitchen elements—knives, forks, spoons, there was even a colander paint—but there was also a large quantity of pipes of different diameters and lengths, and all of this hung under the non-existent ceiling against the background of the sky.

This was arranged by the composer Tarasov in such a way that the entire intricate system—resembling an ancient organ if you looked at it from below—represented a finely tuned musical instrument that reacted to any dynamic movement, to any wind at all from storm winds when virtually the entire instrument sounded out, hummed, reacted loudly to the gusts of wind, to the most subtle, weakly audible pianissimo, when a light breeze barely swayed the instrument, and only the slightest sounds were emitted, melancholic, sad sounds. In this way, music was born by the very place itself and reacted entirely to the surrounding state of nature. The noise of trees, the noise of the leaves in summer and fall months and the noise of bare branches banging into one another in winter provided a familiar background for this

instrument. The diversity of the musical resonance was connected entirely with the diversity of nature. This unique small musical hall (it is even called concert hall number four because there are real music halls in the building), so I am told, is frequented by people even right up until today: the listener willingly embarks onto this small bridge to the gazebo, and being located amidst the water, detaches virtually from all of his earthly concerns, submerging into a musical-visual state, if it might be so called.

The visual element in this installation was a rather interesting composition of all kinds of paintings. I am not afraid of saying this, since when a person found himself in such a gazebo, sitting or standing inside of it, it was as though he was located inside of a multitude of paintings. What kinds of paintings are these? The entire construction, all these horizontal and vertical beams measuring 6 centimeters in diameter, formed sorts of frames around square paintings of nature. A person inside the gazebo was inside of a "landscape gallery," where each frame rigidly held a fragment of the landscape along the bank. The middle row held these landscapes, the ceiling held paintings of floating clouds, in general, of a blue sky, the lower tier of paintings held the water and all kinds of plants that floated around this gazebo reminiscent of the paintings of Claude Monet and his famous pond depictions. In a paradoxical way, a person would be sitting not amidst nature, but inside a painting gallery where "depictions of nature" hung. This interesting and very paradoxical stereoscopic effect was provided for, I repeat, by the rigid constructivist "intersecting" of the landscape via the wooden grate surrounding the viewer from all sides. And of course, whenever a viewer found himself inside, he would hear that this painting gallery had its own musical accompaniment.

It should be said that the effect was rather powerful in the sense that a person could sit for a very long time listening: the combination of visuality and musicality that belong, it would seem, to completely different genres and types of art, in this case formed a unified whole. Visuality accompanied musicality, and musicality accompanied visuality. It is difficult now to say even who was the hero of this overall impression, since both of them, intersecting, didn't permit an advantage for either of them. They formed a strange visual accord. Of course, not only visual: the person saw the water, he physically felt the wind, and besides such acoustic and aesthetic, visual impressions, he was submerged into a world of the romantic past, because the castle already represented a monument to antiquity, no count's family had lived here for a long time, and all of real life here existed entirely in the distant past. And the park was in the distant past, it was in a neglected state, it was as though everything going on here was happening not today; it was as though we had fallen into some old fairy tale from romantic wonderful times. The

presence of nostalgia for the past, the presence of the past that no longer exists—this general state "sustained" our little resounding installation very well. It still stands in the same place and "works" even today.

We have examined an instance of a double, parallel existence of the visual, material and the musical in the public project, where no one component is assigned the main role, no one thing has an advantage over another, some sort of strange musical-visual accord results. But in analyzing another installation, *The Red Pavilion*, which was built in Venice in 1993, it could be said that the visual and musical components are not combined in such a merged and unified existence, but intentionally divided dramaturgically. The musical part is located at the end of the dramatically constructed whole, and the visual at the very beginning. The transition from the plastic, visual material to the musical, the substitution of one for the other and the effect that emerges as a result, are very easy to follow in this installation that we are about to examine. It could be said that this, of course, is not a pure public project, but rather an installation during an exhibition that existed only during the biennial. But nonetheless, it was later purchased and it is expected that it will be built again in another place, most likely, someplace in Cologne. It will be reborn as a public project.

We received the invitation to participate in this project during what could be called a rather strange time, the very beginning of *perestroika in* Russia, or more accurately, when Soviet power had collapsed and some troubled times had begun; no one had yet assigned "cabinet posts" and the roles "at the top" were still not clear. We received the invitation to represent Russia at the Biennale from the Ministry of Culture, which at the time was led by a rather progressive deputy minister, Leonid Bazhanov. True, nothing else followed the invitation, since the new Russian ministry had no money. No one paid any attention to us to the point that we couldn't even find the key to the pavilion that belonged to the former Soviet Union and now Russia. We made the entire installation independently, without the participation of any official personages whatsoever. We wound up in this pavilion of the USSR ten or twelve years after it had been permanently closed for lack of resources, and mainly for lack of concepts. The Soviet Socialist Realist art that had been displayed there for many years was of no interest to anyone, nor was anyone interested any longer in the best propaganda in art, and therefore it didn't make any sense to spend money on it. In essence, the pavilion was abandoned and closed. When we entered the first room with its boarded-up windows, we saw a heap of garbage, disintegrating boards, logs, iron rods, and an enormous central hall, also completely dark, with peeling walls that looked like a construction site that had been begun and then abandoned with some sorts of crates standing around all the walls. . . . All of this was very sad looking and disheveled.

But when we exited onto the balcony from this dark and gloomy space, we saw a completely different picture. The exit from this pavilion was not in the direction of the pavilions and alleys of the biennial, but in the direction of the park and lagoon, and this was a very powerful sight. It should be said that the whole concept of this installation was thought up much earlier than when we visited this pavilion. How it happened, I cannot remember now. The idea I shall discuss later came to me all at once when we were still in New York and were thinking about what might be done in the Russian pavilion. Interestingly, when we arrived there I was terribly worried, because I didn't know if the idea that was already completely resolved would be appropriate for the real circumstances of the Russian pavilion at the biennial. And suddenly—oh what happiness!—when we saw what I just described inside and the view from the open door of the balcony, it corresponded exactly with what I had imagined, all that remained was to realize the idea.

I shall tell about this idea and its embodiment not as seen by the eyes of the author, but through the eyes of a visitor. As with any public project, in its conception and production I always look from the point of view of the spectator who sees this public project, walks around it, and is the main participant, the only participant of all that is going on around him (the viewer, not the artist). I have already said what kind of viewer this is: it is a resident of the city where the public project is built. It is also the tourist who has stopped by and is looking completely by accident, unprepared for what is there, anticipating that he will be surprised by something any moment now. And it is a "flaneur" or idler who is filled with a lonely, melancholic mood and is looking at this with his own personal, melancholic notions about the meaning of life, etc. It should be said that in addition to these three standard types of visitors, I would also add here one more personage, a typical visitor of the Biennale exhibit. This of course, is the excited visitor to all super-important exhibits of international significance. These are special connoisseurs of art, experts of sorts, very prepared people who are also supposed to evaluate this work of art from the perspective of the highest international standards. For them, this is not simply a work created for the ordinary person; they must interpret it using the highest demands of contemporary standards that each of them has in his head when he thinks about contemporary art. But we shall add two more components here that should absolutely be present. One is the background against which you work: an unbelievably active background of other pavilions, the presence of other expositions in this leading international festival where each nation shows the best it has to offer. And this ultimate quality of exposition also mobilizes you and you must also do something against the backdrop of this completely outstanding mass exhibit. It is the same tense kind of context that demands the extraordinary inventiveness that

is present in exhibits of the type like Documenta and a few other biennials.

Still one other component that must be taken into account is the completely specific atmosphere of the Venice Biennale. In contrast to absolutely artistic avant-garde, dry and elite expositions like Documenta, the Venice Biennale is distinguished by its festiveness, its great sense of being a big celebration, the joyful excitement that is present in Venice in general. The Venice Biennale is also a holiday by the sea. There is an enormous number of tourists, and the very atmosphere is not just artistic and elite, but is also one of a common celebration; there is a genuine festival mood. In brief, it seems I have covered all that we wanted to discuss preliminarily, and now we shall move to a description of the public project itself.

The difference from other national pavilions was visible at the very outset, since we surrounded the Russian pavilion with a wooden fence placed amidst scattered garbage, as though inside repairs were taking place and everything was not ready yet. This was done precisely so that people would pass by the pavilion, knowing that in Russia repairs go on eternally, nothing is ever ready there. So that people would actually drop into the pavilion, we had to place a sign telling them that the installation, the exposition was ready for viewing, that it was finished. People would enter through a wooden temporary passage and immediately find themselves in a terrible situation, because the first half-painted spaces were semi-dark and cluttered with boards, ladders, jars of paint—in general, all around there were perpetual repairs, so that the viewer almost had to step in the spaces between all this junk and preparatory work. But the viewer didn't see anything good when he finally made it to the large hall either, since we had ordered and placed along all the walls enormous metal scaffolds; that is, we showed that everything wasn't ready here, either. The ceiling was absolutely dark, there was barely any light shining in the dwelling, you could only make out this emptiness, the absence of everything that might be "exhibition-like"; there was just chaos, disarray, neglect—in general, a despondent and sad setting in the extreme. The viewer, having been surprised by this, of course should have quickly turned around and left this completely disheveled space, and he probably would have done so if it hadn't been for some kind of light in a small corridor that led from the far left corner. All of this was calculated by us in such a way that the viewer, wavering and in the state of "should I leave, or should I stay" (that is, in the zone of mental uncertainty), would nevertheless decide to enter the little corridor: you never know what might be there, especially since there was light coming from it. Passing along this corridor made of the pitiful plywood usually used by workers so that objects falling from above won't kill anyone, he would approach the door from where the light was coming and exit through this door to the outside. This is precisely where the main thing would occur. The

viewer exited through this door onto a long balcony hanging approximately five meters above the ground, which really resembled some sort of stage balcony. From this spot, a scene that was of completely indescribable beauty, clarity and intensity would be revealed to him. He found himself in the park on the other side of the Biennale area, where beautiful marble sculptures stood among the trees, magnificent bushes with flowers ran down the slope. Round flowerbeds could be seen as well, and farther on, if you looked in the distance, you could see the bank running on into infinity, to the horizon of the lagoon. The sun was from the south, and it illuminated the lagoon blindingly. The lagoon was all sparkling, little boats were moving smoothly to and fro on its surface, and on the horizon in the distance you could see small islands. In short, the picture was just like one by Canaletto or some other great landscape artist, a classic of Venetian painting. All of this would have appeared marvelous if it weren't for one condition. Down below, under this balcony at a short distance in the direction of the lagoon and right in front of the viewer who had stepped out onto the balcony, shone the small Soviet pavilion, mostly resembling a mausoleum and entirely decorated in Soviet symbolism—stars, insignia, flags, etc. A mast with three loudspeakers rose above the top floor of this pavilion. A fence also surrounded all of this, and it was as though it was all part of the Russian pavilion undergoing repairs. And from these three loudspeakers a recording of the demonstrations on May first on Red Square in Moscow blasted with horrible force directly into the face of the viewer standing on the balcony. This musical phonogram, slightly adapted by Tarasov, combined military marches, pompous songs, shouts of "Hurray!", applause, the exclamations of an enthusiastic announcer calling people to applaud—everything a Western viewer might have seen on television when they showed life in the Soviet Union, including May Day parades. And this shouting, this loud unbelievable flood of sounds entered into conflict in a monstrous way with the divine, classical Venetian nature that was unfurling in front of and around the viewer. The contrast of this roaring Soviet enthusiasm of the masses that existed somewhere far away, but here suddenly assaulted the viewer, produced a shocking impression, just like that same shining red and pink paint of the Soviet pavilion. This shock, this transition from a dark, wretched, dirty space to wonderful nature, which in turn was emphasized by the Soviet acoustic attack, comprised the very essence of the installation. It created quite a powerful impression.

Now we can see the dramaturgy of the entire installation. In hindsight, everyone understood that this presence of emptiness, dirt and junk that were all inside the Russian pavilion, all of this was intentionally contrived so that we might then view the small pavilion that was built behind it. Then the plot of this "play" began to work very effectively: Soviet power had ended, and a

new democratic Russia that was still under repair and didn't have the means at all to bring itself to order had emerged, but Soviet ideology, Soviet totalitarianism had not disappeared or gone anywhere; they had simply moved to the background and were awaiting the time when they could once again resume their place in the old pavilion.

Hence, in concluding our analysis of this installation, we could say that we see here the dynamic of a transition from visual material to musical, and everything taken together forms a unified dramaturgical whole.

In 1999 we created a very large public project within the framework of a theater festival, but it existed for only three days. Three of us worked on this project—Christian Boltanski, Jean Kalman and I. The theme we chose had interested us for a long time even before we were invited to realize it in Beelitz near Berlin. We discussed the possibility of doing something together on the theme of Wagner. Each of us was attracted to Wagner for different reasons, but all of us thought the theme of "Wagner" was very topical, enigmatic and always stimulates various kinds of images, associations and diverse notions not only about the thematics present in Wagner, but also general questions and problems concerning creativity, energetics, the participation of the mythical and mythological levels in artistic images, etc. Furthermore, Wagner, without a doubt, agitates and is topical today for those who are interested in the problem of *Gesamtkunstwerk*. The theme of *Gesamtkunstwerk* that is the perpetual dream of many artists always emerges in the history of European art, being embodied in all kinds of forms of graphic and theater art.

This theme concerns a whole series of works of art where the artist attempts to unite religious-mystical, symbolic, and even certain kinds of mathematical calculations, and to impart a certain universal image of the world in a single painting. The perpetual dream of artists, and of course, theater people and musicians, has included attempts to create a theatricalized movement, where all forms of the arts participate simultaneously, and merge into a single whole. As it turned out, this was possible and could be materialized in opera. Opera, strictly speaking, is the monumental summit of synthetic artistic thought in Europe, and for a long time opera satisfied the needs of *Gesamtkunstwerk*, where the visual effects, dramaturgy, and music, etc., all united. Opera, as realized in the art of Italian composers, and by Germans in the stagings of Meyerber, did not satisfy Wagner for the reason that it was, in his opinion, too entertaining and did not contain serious questions about the history and life of entire nations. Absent was that subconscious volcanic origin that provokes not only art itself, but also touches on a deeper layer of national energetics, the fundamental archetypes of a nation. Wagner's task was to create such a *Gesamtkunstwerk* that would not simply be a spectacle and pleasant entertainment for theater viewers, but would also produce a unified movement that the

viewers would be pulled into, like during Greek tragedies. They would then experience what was being exhibited to them as their own personal history, their own "national" life. This was to be a synthetic unification of the artistic creation and of the viewer who was present at this creation. In another case, *Gesamtkunstwerk* could not correspond to its name and purpose. Most likely, it could be considered that Wagner's theory about *Gesamtkunstwerk* and its practice, realized in the four-day performance in Bayreuth, perhaps is to this day the best example of *Gesamtkunstwerk* ever created. Perhaps some revolutionary theatrical stagings in Germany at the beginning of the twentieth century (Craig, Piscator), as well as many stagings in Russia during the same time period, could also be considered successful variations of *Gesamtkunstwerk*. Unfortunately, other variations that I have encountered from the late Soviet period were false and represented dead ritual performances that did not touch/include you at all, since the cult was long dead and its dead remains could not create any movement at all. But no matter what, Wagner and his ideas of *Gesamtkunstwerk* agitated not only me, but my other two colleagues, Boltanski and Kalman, and we decided that when a convenient opportunity arose, we would try to realize our mutual interest and reflect the agitation that each of us experienced when pronouncing the name of Wagner.

This chance presented itself in the summer of 1999 when we were invited to look at a place called Beelitz near Berlin as part of the Berlin Theater Festival. In this small town there was an enormous park where a tuberculosis clinic had been built at the beginning of the century. The old clinic consisted of large comfortable buildings that were scattered about different parts of the park. At the end of the Second World War, this place was used as a hospital for Soviet soldiers. After the fall of the Berlin Wall and the reunification of Germany, Soviet soldiers and hospital personnel returned to Russia, and all the dwellings and the surrounding structures were completely abandoned. The buildings were now empty ruins; everything inside was smashed, broken, vacant, and the park itself had been neglected and was a kind of jungle, insofar as a jungle might be possible in this region. And so these completely abandoned dwellings and this park were proposed to us as a place for a public project, a theatrical performance for three days during the festival. The three of us quickly decided to realize this idea about Wagner, and having gone through all of these buildings, we saw how different projects could be arranged in each of them.

Of course, Wagner's music comprised the basis of the entire project. Each of the dwellings that we looked at was used for this or that musical play. In particular, the entire opera *Tannhäuser* resounded in the gigantic, empty, dark and awful boiler house. A conversation about Wagner between two music scholars could be heard in the small wooden building. Other musical plays

resounded in the building where the hospital baths were housed. At the end of the corridor—there is a gigantic corridor on the first floor—the opera *The Golden Rein* could be heard in its entirety, played at full force. In another building, a group of actors rehearsed different arias from Wagner's operas, pausing from time to time, playing them on the piano, and then trying to sing them again. It was as though there was this small rehearsal hall inside; the windows were wide open and people could hear this rehearsal process from the street. Wagner's music also resounded at the train station. The building that people walked past was also filled with music. This was, as Boltanski called it, "Wagnerland," and the essence of this entire performance was to combine the music, the arrival and the movement of the viewer here (both in the hospital and the park in general) into a unified whole. We sought to "maneuver" the viewer from one musical installation to the next, and simultaneously to transform this place—and it was already prepared for this—into a very pleasant picnic for everyone who came to visit.

In general, leaving Berlin for a day in the country is a pleasant experience in and of itself. As soon as the viewer arrived by train to the empty station in Beelitz (where the trains almost never stop), the viewer could peer into the window of the station and see there among the flowers some sort of installations accompanied by music. Along the indicated route, he walked toward the sanatorium and could freely wander, moving from one building to another, from one estate to another, listening to Wagner. That is, there did not exist a special theatrical attendance, or special theatrical seating and stage. Everything all around was a stage, and simultaneously everything all around was nature, where you could lie on the grass, chatter. It was like a vacation with Wagner. This very interesting combination—Wagner and nature—prompted an enormous number of associations. In the first place, the very history of the sanatorium is not a simple one, but tragic, and it even created images of tragedy—the dramatization that is so powerful in Wagner's art. And many corners of this territory that was previously abandoned looked gloomy and mysterious. For example, a coal storehouse with a roof with holes in it, an awful suspended path with small carts, awful places where this coal was dumped for the boiler room, a dried-up water tower: all of this provided a wonderful visual accompaniment—better than any theater decorations—for the music that resounded everywhere. The music did not resonate with the same power on the street, but passing by each object, the viewer could encounter Wagner in his diverse musical forms. In particular, even the gigantic water-tower that ascended high above this entire region was also a musical space, because periodically from the window of this tower, very high, at a height of twenty meters, would suddenly resound a loud shout by a female voice, the fragment of some aria that would bust into the silence of this green park space.

The viewers rather easily and naturally perceived this performance, since—and this was very important—there was no obtrusiveness in the presence of this musical background. The music dissipated completely in the overall visual space of this sanatorium that had been abandoned and destroyed, and the gigantic neglected ruin was easily connected with the musical drama that existed in Wagner. So, we might claim that Wagner turned out to be not at all an ideal, completely chamber composer who must be listened to only in a conservatory, and could not exist in the space of nature. On the contrary, Wagner turned out to have extraordinary valency, he communicated very well with this unexpected medium where his works were resounding. In any case, he was able to hold the various corners and distances and turned out to be an ideal installation composer. His power, his seriousness and drama, his energetics were sufficient so that for a person walking around in real nature the music of Wagner did not disappear, and did not simply drift into musical accompaniment. The music was the hero and the main actor within the bounds of this quite powerful space.

It is worth adding yet one other thought here, one more aspect of the interaction between Wagner (and his music), and not only with the visual material, but also with time. What do I have in mind here? Obviously, the viewer would arrive to listen to this performance during the daytime, since he would come early planning to spend the entire day there. That is, people had allocated not the usual theatrical time of two or three hours, but had dedicated an entire day to relaxing from morning to night here in Beelitz. Therefore, people would arrive around 10 or 11 o'clock, eat lunch (there was a very good restaurant there), stroll about, lie on the grass, and chat with one another sitting on benches over the course of the entire day. Hence, the viewer's attention was not concentrated. Of course, he planned on taking a look to see what was there, like one might for circus acts in a large stadium, but in essence, people came with a double goal: to see the performance and also to spend time relaxing in nature with their children or one another. This moment of "relaxed" time, rather non-specific, united with the dramaturgy of this performance in a completely astounding way, because the performance took place against the background of this day off and the day took place against the background of the music. This ordinary human life, namely, sitting, strolling, eating, in general, a rather protracted time spent in this park, that is, a slice of a person's life, all of this was connected with the eternal music of Wagner. It might be better to say it this way: Wagner worked in this public project not in the usual way, as an actively functioning artistic work that the viewer must be submerged in, but rather as a participant in the viewer's life, a participant in the viewer's time. Of course, here we do not have the same kind of effect as that in Baireit, namely the viewer being dra-

matically astonished by the world of Wagner and submerging into it. What was present instead was today's democratic free speech and people sitting on the grass. But nonetheless, everyone felt the presence of Wagner as a background, as the active owner of this place. This music created a vibration, a deep foundation—spiritual and material at the same time—some sort of resonance in the very atmosphere itself. A person did not simply lie on the ground—he would lie on the ground that was already permeated with the world of Wagner, already shaken by him. The viewer was free, but behind him was the spirit of a great person. This moment is very interesting. This was not a viewing or listening event for the viewer, but rather this was normal life that someone was standing behind, someone who was present invisibly but very powerfully.

As for the experience of *Gesamtkunstwerk* embodied in the Baireit project, this connection is read in the very concept itself, in the name of this performance. It is called *The Fifth Day* because, as everyone knows, the performance in Baireit lasts for four days, and we wanted the day of our performance in Beelitz to be the fifth day.

Returning to a general overview of the significance and participation of music in installations, a few conclusions can be drawn (in this case I am talking about high music, classical music, where very serious artists are attracted to the project; we worked with not only the music of Wagner, but also of Mozart, Bach, Stravinsky). In the most general terms it can be said that the presence and resonance of music in the installation adds some sort of protracted, what might be called eternal, dimension. The resounding of classics against the background of visual material imparts some sort of infinite spatial dimension, as though by pushing apart the spatial boundaries, separating the boundaries of associations and contexts, everything gains a kind of elevated and at the same time extraordinarily expanded "note," an expanded context, the attributes of something significant, serious, and at the same time melancholic and infinitely spatial. Music in the installation creates an enormous expanding motion; the viewer departs somewhere, sees what is beyond the space that is shown by the installation, and an even more distant horizon is at hand. Music, it could be said, amplifies and infinitely expands the background around even very small installations.

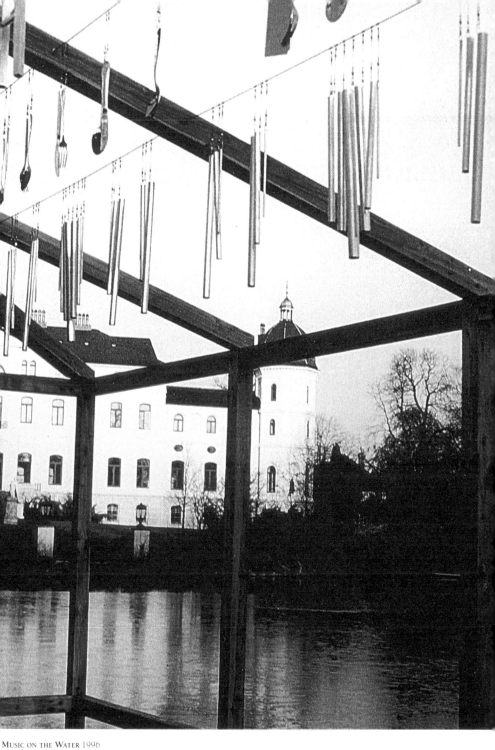

Music on the Water 1996
in collaborazione con il compositore/in collaboration with the composer Vladimir Tarasov
Landeskulturzentrum, Kiel, Germany

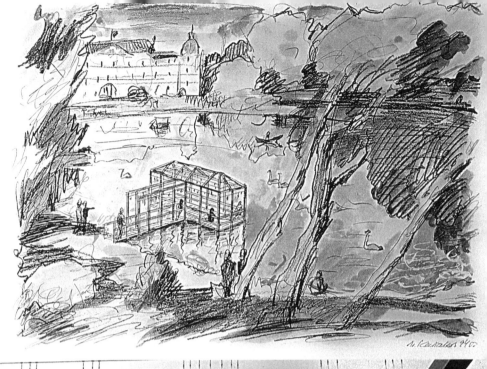

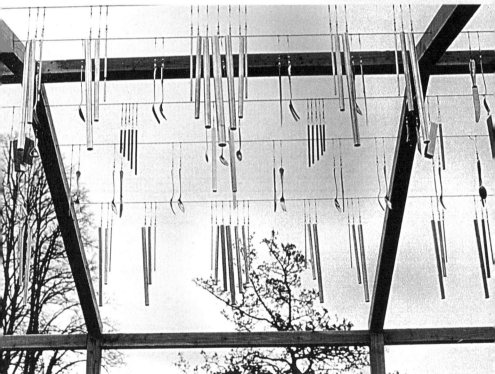

MUSIC ON THE WATER 1996
IN COLLABORAZIONE CON IL COMPOSITORE/IN COLLABORATION WITH THE COMPOSER VLADIMIR TARASOV
LANDESKULTURZENTRUM, KIEL, GERMANY

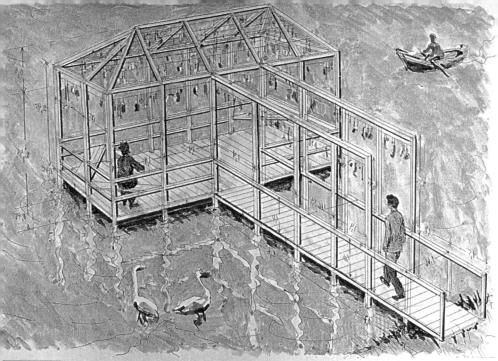

MUSIC ON THE WATER 1996
IN COLLABORAZIONE CON IL COMPOSITORE/IN COLLABORATION WITH THE COMPOSER VLADIMIR TARASOV
LANDESKULTURZENTRUM, KIEL, GERMANY

THE RED PAVILION 1993
MUSICA DI/MUSICAL ARRANGEMENT BY VLADIMIR TARASOV
BIENNALE, VENEZIA

THE RED PAVILION 1993
MUSICA DI/MUSICAL ARRANGEMENT BY VLADIMIR TARASOV
BIENNALE, VENEZIA

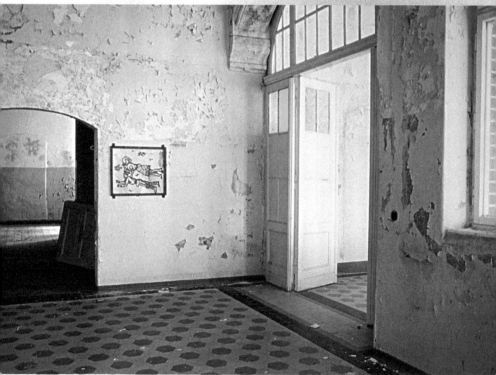

Der Ring – Fünfter Tag. Der Tag danach 1999
In collaborazione con/In collaboration with Christian Boltanski, Jean Kalman
Theater der Welt, Beelitz, Berlin

Questa lezione è dedicata al tema dei vuoti, degli interstizi, degli intervalli, delle voragini negli spazi tridimensionali dei progetti d'arte pubblica.

Che tema è questo e perché dovrebbe essere articolato come un segmento particolare della tecnica d'installazione? Come può essere sviluppato all'interno dei progetti?

La spiegazione sta nel fatto che i progetti di questo tipo non hanno a che fare con gli spazi istituzionali, bensì con quelli reali. Questi spazi "invadono" regolarmente e continuamente tutti i luoghi della nostra "vita esteriore" (chiamiamola così). Persino le sculture e i monumenti fanno parte di questo spazio materiale che ci circonda, familiare e ininterrotto. In città non affrontiamo mai il problema dell'intervallo, incontriamo sempre un enorme ammasso d'edifici di ogni tipo, di baracche, pali, macchine, tutto il nostro campo visivo è ricoperto di questi segni di oggettività materiale riversata in una forma o nell'altra. Tutto, a partire dagli oggetti più microscopici come i gioielli in una vetrina, per finire con i giganteschi grattacieli e i ponti, è il risultato della nostra "insinuazione", della nostra produttiva penetrazione in un mondo nel quale questi oggetti non svaniscono ma continuano a esistere per sempre. Essi si ammucchiano l'uno sull'altro come carrozze dopo un incidente ferroviario, o come la gente che s'accalca in un autobus nell'ora di punta. Questo sovraccarico e questa abbondanza di oggetti materiali presenti con continuità sul nostro orizzonte visivo pongono inevitabilmente il problema del vuoto, cioè chiedono un intervallo, una specie di libero passaggio, in cui poter infilare lo sguardo umano. Nello spazio materiale infinitamente riempito non esistono interstizi o vuoti, tutto resta bloccato da molteplici barriere, ma questi intervalli esistono da tempo nella nostra immaginazione, basta pensare a strategie di fuga dalla realtà materiale come la lettura dei libri, la visione dei film e così via.

Il nostro spazio materiale, però, non ha un reale rapporto con il vuoto. Le piscine vuote si riempiono di nuotatori, i campi da calcio vuoti di calciatori. Quindi possiamo dire che non abbiamo nessun tipo di porta o finestra materiale attraverso cui uscire da questa appiccicosa esistenza oggettiva.

Ora, certamente, sto parlando in modo soggettivo: forse non ce n'è poi alcun bisogno di uscire da nessuna parte, forse dobbiamo continuare ad agire sempre all'interno di questi ammassi materiali già esistenti. Nonostante ciò il tema del foro, del vuoto, di una specie di passaggio che attraversi il mondo

materiale sorge ineluttabilmente come una protesta contro la sua totalità, la perpetuità della sua presenza, l'ininterrotto dinamismo del colmarsi con tutto ciò che è materia.

Analizzerò due progetti d'arte pubblica che sollecitano e puntualizzano il problema del vuoto nello spazio ininterrotto e perfettamente reale del mondo circostante. Queste installazioni rispecchiano il desiderio di scomparire, di sprofondare da qualche parte, di andare oltre il confine del mondo per scoprire che questo mondo non è poi così solido e costante da tenerci sempre prigionieri nello spazio claustrofobico all'interno dello steccato materiale. Si vorrebbe scoprire che sulla superficie dello steccato ci sono comunque dei fori, che non tutte le assi sono state inchiodate bene e che è possibile uscirne fuori. Adesso non voglio andare ad approfondire che cosa significhi questo "uscirne fuori", diciamo che si tratta dell'irrazionale sete di libertà, del desiderio di sfondare questa rete, questo onnipresente mondo di oggetti e valori materiali che ci governano.

Un progetto di questo genere, l'abbiamo realizzato a Nagoya, vicino al Museo d'Arte Figurativa. Nei paraggi del museo, sul territorio di un parco, più precisamente al suo margine, là dove non ci sono più gli alberi, si trova un enorme edificio con delle scale. Davanti all'edificio c'è una grande piazza coperta di cemento.

In questo posto abbiamo riprodotto un disegno che avevo già preparato in precedenza. Un piccolo disegno (18x24 centimetri), che proveniva dall'album *Il Decoratore Malygin*, ed era una specie di cornice fatta di persone che guardavano verso il basso. Tutti stanno seduti uno a fianco all'altro come sulla balconata di un teatro (la balconata si trova su tutti i quattro lati del disegno). Noi vediamo solo le sommità delle loro teste, le mani posate sul parapetto, le spalle e la parte superiore del torace. Il centro del disegno è completamente vuoto e bianco. In questo modo il disegno ha un aspetto, si può dire, surreale, perché tutte le persone disegnate stanno guardando nel vuoto, come se fossero impegnate a guardare dentro un pozzo, un pozzo che però non è buio ma bianco, non so se un pozzo del genere sia immaginabile. Quando l'amministrazione della città ci ha parlato del progetto, abbiamo presentato questo disegno e abbiamo proposto di riprodurlo su quell'enorme piazza di cemento, non in modo regolare, ma storto, in diagonale.

Le dimensioni del disegno sono state ingrandite fino a 13x9 metri, come materiale abbiamo usato la ceramica, tutta la superficie è stata divisa al computer in piccoli frammenti per poi essere realizzata in ceramica. Tutte le sfumature dei colori e il bianco splendente del vuoto sono stati riprodotti perfettamente. Lo spettatore poteva camminare proprio sopra il disegno, attraversarlo come una via della città. Tutto ciò assomigliava a un affresco che fosse stato disteso per terra anziché essere dipinto sul muro. L'opera è stata costrui-

ta e installata senza di noi, siamo andati solo alla sua inaugurazione. L'effetto che ci ha fatto questo lavoro è stato molto interessante e in un certo senso anche inatteso.

L'impressione che lasciava l'opera si potrebbe descrivere in tre fasi, a seconda della distanza che divideva lo spettatore dal disegno. Il primo tipo era la sensazione di chi passava abbastanza lontano dal disegno vedendolo dai 12-15 metri. Allora il disegno sembrava un assurdo, un enorme fazzoletto dimenticato da chissà chi: non si capiva perché fosse lì, né a cosa servisse, né perché la sua posizione fosse così irregolare rispetto alla linearità di tutto lo spazio circostante, alla simmetria dell'edificio, della scala, delle linee tracciate come una croce sulla superficie di cemento. Insomma, questo fazzoletto stava lì a biancheggiare senza alcun senso né alcuno scopo pratico. Abbiamo notato che questi spettatori "remoti" oltrepassavano l'installazione senza fermarsi.

Il secondo tipo di percezione, l'avevano coloro che si avvicinavano a questo "fazzoletto" per poter capire e vedere meglio che cosa fosse. Lo spettatore si piazzava al bordo del disegno e vedeva delle figure gigantesche che guardavano verso il basso. Vista la grandezza del disegno, le figure risultavano proprio titaniche e imponenti. Ogni testa aveva le dimensioni di 80x90 centimetri, e, naturalmente, dietro a queste teste c'era il bianco del centro. La presenza di queste incomprensibili teste, che non suggerivano un bel niente né all'immaginazione né alla memoria culturale dello spettatore giapponese, lasciava tutti piuttosto perplessi. Abbiamo visto il cauto e delicato pubblico giapponese sorridere con esitazione.

Il terzo tipo di percezione subentrava nel momento in cui lo spettatore per un motivo o per l'altro (non so dire neanche io il perché) si recava al centro del bianco spazio vuoto, scavalcando tutte le figure e passandovi sopra coi piedi per trovarsi sullo sfondo bianco al centro del disegno, circondato da teste gigantesche. Qua gli accadeva qualcosa di strano e inatteso. Non è possibile descriverlo, lo poteva vivere soltanto chi si trovava in questo centro. Il bianco circostante sembrava cominciasse ad animarsi e la persona aveva l'impressione di trovarsi sopra una nuvola e di sprofondare in una sostanza bianca, vischiosa, lanosa. Non era un sogno, lo spettatore andava a finire veramente in un mondo surreale: era come se avesse lasciato una riva, sulla quale si trovavano delle persone che stavano guardando in basso, come se fosse dentro una strana piscina riempita di chissà cosa. Gli sembrava di galleggiare e non galleggiare, di affondare e non affondare. Si rendeva conto di stare in piedi su una superficie solida, ma tutta la sua psiche funzionava come se si trovasse in un'altra dimensione.

Qual è il trucco che provoca questa sensazione d'instabilità? Cosa toglie la terra da sotto i piedi per far sprofondare psichicamente la persona? Perché il sistema vestibolare si rifiuta di confermare il fatto di trovarsi sulla terra ferma?

Fatto sta che la persona, trovatasi sul territorio bianco circondato dalle teste, va a finire all'interno di un mandala. I cerchi concentrici e i rettangoli del mandala sono forse fra i simboli più riconoscibili e diffusi del buddismo e dello scintoismo. Se il mandala si trova su una parete, la persona che lo guarda si concentra, raccoglie tutta la sua attenzione e comprende che davanti a sé c'è il simbolo dell'unità del mondo e allo stesso tempo uno strumento di meditazione. Però una cosa è vedere il mandala di fronte a sé e tutt'altra è entrare fisicamente al suo interno. In quest'ultimo caso i nostri sensi si rifiutano di funzionare e ci troviamo veramente dentro a un pozzo di fumo e luce. La realtà che ci circondava poco prima – il parco, il cielo, l'erba, gli amici – è come se fosse rimasta sulla riva, mentre noi come una mongolfiera che sale, o un ascensore che scende, partiamo per un viaggio misterioso e indefinito, che ci procura strane sensazioni e un certo senso di pericolo. L'ho provato io stesso recandomi al centro dello spazio bianco. Mi è parso di salire sul ponte di una nave lasciando il mondo conosciuto, quando il vuoto che si apre sotto i nostri piedi produce un effetto del tutto inatteso. Ho osservato io stesso che le persone, dopo pochissimo tempo, cercavano di lasciare quel punto e tornare alla condizione normale, in cui il loro sistema vestibolare sarebbe stato in grado di riprendere il controllo sul resto dell'organismo.

Non meno strano è l'effetto del "varco nello spazio", usato in un altro progetto d'arte pubblica: *Volevo soltanto...*. In questo caso l'apertura non è tanto "il buco nella realtà", quanto un foro nel quadro, ma il suo ruolo rimane lo stesso. Ora cerco di descrivere l'interazione del quadro con la realtà, il significato del buco e i cambiamenti che subisce la percezione dello spettatore.

Questo progetto è stato realizzato a Ginevra, nel parco dell'ONU, nel quale alcuni anni prima avevamo già fatto *Il cielo caduto*. Anche questa volta abbiamo lavorato nell'ambito di un grande programma internazionale curato da Adelina von Fürstenberg, con la quale avevamo realizzato anche il progetto precedente. Il tema della mostra era *I quadri nella natura*, una cosa abbastanza paradossale, dato che originariamente la funzione del quadro è stare su una parete all'interno di un edificio. All'esterno invece, ad esempio nel parco, di solito stanno opere d'arte d'altro genere. Ma nonostante ciò il titolo e il principio di base della mostra erano proprio *I quadri nella natura*. Si trattava di quadri abbastanza grandi, naturalmente riproduzioni. Anche se non era sempre così, semplicemente ogni artista lavorava con il materiale che credeva più adatto al suo caso, solo le dimensioni erano uguali per tutti: 3,5x2 metri. Il quadro veniva fissato su due pali e stand di questa stessa fattura erano collocati in varie parti del parco, abbastanza distanti l'uno dall'altra.

Sul nostro quadro c'era un paesaggio urbano, una zona verde della città, negli spazi fra i condomini crescevano molti alberi, sulla strada passeggiava della gente. Insomma un'immagine standard di una verde città modello, nel

senso più sovietico che può avere questa espressione. Il quadro è stato copiato da una fotografia e poi stampato su plastica, perché un quadro vero e proprio non avrebbe mai resistito alla pioggia o alla neve, la quale, peraltro, a Ginevra non cade quasi mai. Al centro dell'immagine si trovava un buco gigantesco. Chi ha fatto questo buco e perché l'abbia fatto viene spiegato dal dialogo di due persone, scritto su due appositi cartelli situati negli angoli superiori del quadro. Nell'angolo sinistro era stampata la domanda fatta da Ivan Trofimović Mel'nikov: "Perché mai l'hai fatto?". La risposta si trovava nell'altro angolo del quadro, Nikolaj Vasil'evič Petrov rispondeva: "Volevo soltanto pulirlo un pochino!" È importante sapere che i bordi del buco erano come bruciacchiati. Bastava una breve riflessione per capirne il soggetto: la domanda era rivolta, sicuramente, a qualcuno che ha fatto questo buco e ha bruciato l'immagine, la risposta era che lui voleva solo pulire un po' questo quadro, la colpa è dei prodotti chimici che questo personaggio ha utilizzato. Dato che era un'immagine della natura, veniva subito da pensare che l'uomo voleva pulire la natura. Voleva solo migliorarla un po', ma usando i prodotti chimici l'ha distrutta, l'ha bruciata. Quindi il lavoro conteneva un chiaro e preciso messaggio ecologico.

Il senso di questo messaggio era un rimprovero alla persona che non sa trattare la natura, anche se vorrebbe migliorarla in un qualche modo. Un'altra sfumatura dell'installazione stava nella domanda: che cosa vuol dire un buco fatto nel quadro o nella natura? Ovviamente quando ho ideato questo progetto non ero guidato dal terrore di distruggere un quadro già pronto, né dal pathos ecologico, che mi lascia assai indifferente, ma da un'intenzione più metafisica: l'uomo non deve essere sicuro della solidità dell'immagine visiva della realtà e neppure nell'integrità del mondo oggettivo circostante. Bisogna ricordare sempre che il mondo materiale forse è solo una pellicola, una superficie molto sottile che ci circonda per volontà di qualcuno, ma dall'altra parte esiste qualcosa di completamente diverso. Bisogna ricordare che il mondo materiale non è infinito. Rammentate quel gioco che si faceva da bambini? Un bimbo domanda: "Che c'è dietro alla casa? – Il bosco. – E dietro al bosco? – Il campo. – E dietro al campo? – Le montagne. – E dietro alle montagne?..." Ma il gioco non dura all'infinito. Le risposte del nonno a un certo punto devono pur fermarsi, perché nessuno sa cosa si trova dietro al sistema solare, alla galassia, alla via lattea eccetera. Questo sistema imbecille del rimando all'infinito che non possiamo soddisfare ci conduce a pensare che tutto il mondo materiale sia effimero. Questo pathos è contenuto nelle installazioni *Loro stanno guardando in giù* e *Volevo soltanto...*. Gli spettatori comprendevano sempre l'attacco alla realtà, nonostante fosse fatto in forma fiacca e ironica. Ad esempio, il fatto stesso che l'artista abbia tagliato da solo il suo quadro, ha fatto un effetto macabro sui presenti a quest'operazione.

Quando mi sono messo a tagliare con forbici e coltello quel gran buco nel quadro, la cosa è stata vista non solo come vandalismo culturale, la distruzione di qualcosa per cui sono stati spesi soldi e sforzi artistici, ma anche come un attentato al nostro stesso mondo, come un tentativo di aprire uno spiraglio innaturale e proibito nella realtà bella e, in sostanza, piacevole della nostra bella e piacevole società democratica. Questo gesto di carattere infernale, terrificante e demoniaco è stato preso veramente male.

Devo anche aggiungere che si è generato uno strano effetto ottico, una volta fatto il buco, attraverso l'apertura si poteva vedere il parco che si trovava dietro al quadro. A questo parco accadeva una strana cosa: il buco, come una pompa, cominciava a risucchiarlo con una potenza agghiacciante nella direzione di chi lo stava guardando. Il parco sereno e tranquillo intorno al quadro al suo centro smetteva di essere sereno e cominciava a precipitarci addosso con la velocità di una valanga. Anche questo mi fece un effetto strano e pesante. Non riuscivo a guardare il varco e ciò che succedeva agli alberi e ai cespugli al di là del quadro, veniva voglia letteralmente di tappare quel buco. Accadeva qualcosa di simile a un naufragio, quando il fondo di una nave è stato forato e l'acqua irrompe nella stiva con forza spaventosa.

Così il nostro manifesto ecologico è risultato assai più complesso dell'ecologia stessa ed è andato a toccare temi più profondi e più spaventosi non appena è stato scavato un buco in quel quadro mal dipinto, o meglio, in quella foto mal stampata di una città sovietica.

Tirando le somme di questa lezione, possiamo dire che in genere la presenza del vuoto nello spazio reale, e ogni forma di vuoto, richiede di essere immediatamente riempita affinché la nave non vada a fondo (per continuare con la metafora che ho già usato). Bisogna mettere urgentemente un tappo, perché l'acqua smetta di entrare dallo spazio esterno nello spazio interno della nostra vita. Questi due esperimenti, che hanno evocato reazioni abbastanza strane, dimostrano che i progetti d'arte pubblica non si limitano a essere soltanto degli oggetti d'arte o degli spazi artistici, ma vanno a toccare qualcosa nel tessuto stesso della realtà, nella materia stessa della vita. Questo riguarda tutti i tipi di problematica relativa ai progetti d'arte pubblica, anche quelli analizzati nelle lezioni precedenti.

Per concludere possiamo dire che il progetto d'arte pubblica è un oggetto di manipolazione artistica, così come lo è un quadro, solo che esso aiuta ad affermarsi nella nostra percezione culturale tutto ciò che ci circonda. Nonostante questo, in ognuno dei casi analizzati è presente una piccola dose di sconosciuto. È un elemento in più, ossia, come lo chiamava Malevič, un "valore aggiunto", che non siamo in grado di comprendere, dato che l'introduzione di un prodotto artistico di un certo valore nella nostra realtà lascia una dose d'ignoto. È come uno spiraglio che aprendosi ci mostra qualcosa di

completamente diverso, qualcosa che non ha niente a che fare né con le funzioni culturali, né con la cultura stessa. Sono solo piccole fessure, il cui significato non ho potuto né analizzare né approfondire nelle lezioni precedenti. Voglio solo sottolineare l'esistenza di quest'effetto, di questa stranezza, di questa presenza incomprensibile. Il progetto d'arte pubblica è chiamato a manipolare la realtà, aggiungendole una piccola goccia di mistero. Il rapporto del progetto con la realtà è complicato ma dinamico. Cosa ne consegua e che cosa ciò significhi rimane un enigma assoluto. È solo un accenno a qualcosa che non può essere sottoposto a un'analisi o avere una spiegazione minimamente accettabile.

This lecture will be devoted to the theme of emptiness opening before us, strange fissures, intervals; in general, this is the theme of certain gaps in the three-dimensional spaces of public projects. What kind of theme is this and why should it be singled out as distinct in the installation technique? Why can it be thematized in public projects?

The thing is that public projects function not with institutional, but with real spaces. These material spaces evenly and smoothly cover all the places of our external, we shall call it, life, and this is all very familiar to us. Even sculptures, even monuments are a part of this entirely natural, uninterrupted material space surrounding us. In the city we do not encounter the problem of the interval, instead we constantly encounter the enormous incessant overcrowding of all kinds of buildings, booths, poles, cars, etc. Virtually our entire visual field is covered by these signs of material production, materiality in one form or another. From the tiniest objects in a display window, microscopic jewelry, to the gigantic multi-storied structures and bridges—all of this is a product of our "inserting" our production or intrusion into the world, where these things do not evaporate, but remain forever. They crowd one another like train cars that crawl up on top of one another in an accident, or like people who crowd themselves into a bus when there is no room left. This overload, this abundance of material objects constantly existing on our horizon, inevitably poses the problem of emptiness, that is, the interval where a person's view, a free passage, can "wake up," shall we say, because, I repeat, everything is covered over numerous times and there are no intervals or emptiness in this infinitely saturated space. It could be said that they, these intervals, have existed in our imagination for a long time. Reading books, watching films and other forms of escape from the real, material saturation have been developed and are very familiar to us.

I say all of this, of course, extremely subjectively. Perhaps we really do not need to escape anywhere, and we can function quite well in the framework of this existing material congestion. Nonetheless, the theme of the hole, the theme of an aperture and emptiness, like a passage through this material world, inevitably arises as a protest against its totality, against its incessant presence, against the uninterrupted activity of this material saturation.

I will examine two instances of public projects that activate and realize the problem of emptiness in a completely real, uninterrupted space of the world surrounding us. These installations thematize the desire in our world to disappear

somewhere, to fall through, to exit to the other side of this world, to confirm that this world is not that steadfast, continuous so as to hold us in a claustrophobic state of inevitability behind the material fence surrounding us. We want to see that there are some holes in this fence, not all of the boards in the fence are nailed tightly and you can get through them to the outside. At this point I will not go deeper into the problem of what it means to escape to the outside; we shall leave this as a certain irrational desire for the freedom to break through this inevitably existing, surrounding world of material objects and material values that govern us.

We made one such project near the art museum in the city of Nagoya. Upon approaching that museum, at the edge of its park where trees do not grow there is an enormous building. I don't know the purpose of this building. In front of the building there is a large cement square and steps. It is as though this forms a kind of entryway—it is not a green section of the park, nor is it a functioning section of the city.

In this place we erected a drawing of enormous size that I had previously done, a drawing from the album *The Decorator Malygin*. I believe the original drawing was 18 by 24 centimeters, and it depicted a very small frame of people looking downward. They are sitting next to one another and looking downward as though they are on a theater balcony (this balcony runs along all four sides of the drawing). We see only the backs of their heads, their hands that are resting on the barrier, their shoulders, and the upper part of their torsos. The middle of this drawing is completely empty and white. In this way, the drawing has a strange, one might say, surrealistic appearance, since all of them are looking into emptiness. It is as though they are intently looking into a well; this is not a dark well, but a well that is insanely bright, if you can imagine such a thing. We proposed this drawing when the city administration started to talk about a public project. We proposed arranging it on this enormous concrete square, and moreover, we proposed to place this drawing askew in relation to this square. How did this entire look, and how was it supposed to look once it had been realized? The size of this drawing was enlarged greatly and transformed into an area of 13 by 9 meters, a rather large area, and the entire drawing was made of ceramic. The whole thing was divided into tiny parts by a computer and then executed in ceramic, which very nicely reproduced the color and tone of the original drawing and the shining, reflective light of the emptiness of the white page. Therefore, the viewer could walk back and forth along this drawing and transect it, using it simply like a pathway of sorts. It looked like a fresco, only it wasn't created on a vertical wall, but was lying flat on the ground. All of this was done and installed without us, and we arrived only for the opening. Therefore, the effect and influence of this public project were very interesting for us, and in certain ways, very unexpected.

In our analysis we can divide the impression from this work into three stages in accordance with how far the viewer is from this drawing that lies flat on the ground. The first type of reaction can be attributed to a person who is rather far away from the drawing, who is really just walking past it and sees it from a distance of 12 to 15 meters. Then the drawing looks completely ridiculous, like a scarf discarded by someone: it is not clear where it came from, in general what it is doing here at all and why it has been inscribed geometrically incorrectly into the layout of the entire surrounding space, the symmetry of the building, the stairs that lead to this place, the lines placed crosswise on this concrete. In brief, it is shining there completely ridiculously, unnecessarily, and it is unclear exactly where it is. And we noticed that such "distanced" viewers walk past the installation without pausing.

Another possibility, the second type of perception, is the person who walks up to this "scarf" in order to understand and see, in fact, what is really going on there. The viewer stops at the edge of this drawing and sees enormous figures of people who are looking down. Because of the enormous size of the drawing, you could say that the figures are rather titanic and inspiring. The heads are, I believe, 80 by 90 centimeters. In brief, all of this has an incomprehensibly enormous appearance. And of course, the white middle is visible behind all of these heads. The presence of such heads is absolutely incomprehensible, and they don't saying anything at all either to the imagination or to the cultural memory of the Japanese viewer. More likely, these heads evoke confusion, and we saw how the cautious, polite Japanese viewer smiled in a way that was entirely perplexed and revealed incomprehension.

The third type of perception emerges when the viewer, for various reasons (here I cannot even analyze which reasons), walks directly into the center of this drawn white space—he has already crossed the edge of the drawing and has wound up inside of it. That is, he has stepped over these figures, walked past them and winds up standing on the white background that exists in the center of the drawing. He is standing on this whiteness, and surrounding him on all sides are the heads of these giants. And this is when an unexpected trick is played on him. It is impossible to retell this experience; it can only be experienced by someone who has actually stood in the middle. Suddenly the white comes alive, and this person feels as though he is on a cloud and that he has literally fallen through into some white, cloudy, felt, thick mass. Though awake, he finds himself in some strange, surrealistic world: the presence of white under his legs; the shore that he has supposedly left, and on the shore are these people who are looking downward; he has wound up in a strange swimming pool filled with something—this entire experience leads to his feeling as though he is in a strange, perhaps Chinese, cloud where he is floating but not really floating, and he is drowning but not for real. He remembers that he is standing on his own

two legs on something firm, but his entire psyche works in such a way that he is located in a completely different dimension.

Wherein lies the trick of such a strange, unstable state when a person leaves the ground under his feet, so to speak, and mentally falls through, and when his vestibular apparatus refuses to confirm that he is standing on the ground? The trick, without a doubt, lies in the fact that when a person enters the space of this whiteness and winds up surrounded by these heads as a frame on all sides, he winds up inside of the famous mandala. When a person see the mandala hanging on a wall—these round or rectangular mandalas are one of the most famous and easily read symbols of Buddhism and also Synthesism—that is when he concentrates, focusing his attention and understanding that the mandala is a kind of symbol of the unity of the world and, at the same time, an instrument for meditation. But it is one thing to see the mandala in front of you, as a drawing, and another thing to enter inside the mandala physically. The mandala surrounds you on all sides and it is as though you have entered it. Here our normal senses stop serving us completely, and we really do find ourselves in the space of a smoky, shining well, and the reality that we were in quite recently—the surrounding park, the sky, grass, our friends—all of this has remained on the shore, and we, similar to some sort of balloon floating upward, or an elevator that is falling, escape somewhere, into some secret, unfamiliar journey with strange experiences, with a frightening hint of danger. I had this experience myself when I walked into the middle of this white space. It was as though I had walked out onto some deck and had left that world. This emptiness that is spreading out at our feet creates a completely unexpected effect, and I saw that after a certain time people try to leave this place quickly and return to their normal situation, where our vestibular apparatus can again govern our organism.

A no less strange effect of the presence of "holes in space" is used in another public project called *I only wanted* . . . In this project, this hole demonstrates not so much a "hole in reality" as in the case described earlier, but rather a hole in a painting where this hole performs the same role as it does in actual reality. In telling about this public project, I shall try to describe the interaction of this painting and reality and what the hole in the painting signifies, what changes occur.

This public project was built in Geneva in a park belonging to the United Nations, where at some point, a few years ago, we exhibited *The Fallen Sky*. This time it was in another part of the park and also within the framework of a major international project with the curator Adelina von Fürstenberg, with whom we had done the previous project. The theme of this exhibit was paintings standing in nature, which in and of itself is rather paradoxical, since paintings exist merely insofar as they are hanging inside of some building; outside the building, or there in the park, these are not paintings anymore, but rather some other kinds

of work, another genre. But nonetheless, the name and theme of the exhibition was *Paintings in Nature*. These were rather large paintings, and we were obviously talking about reproductions. By the way, each artist made them simply in the material he deemed appropriate. The size of these paintings was supposed to be a standard format: 3.5 by 2 meters. These paintings were erected on two poles that were reinforced around the edges, and similar stands like this were to be placed in various corners of the park at a great distance from one another.

Our project looked like this: the painting was a landscape of a city, the green zone of this city, where among the buildings there were lots of trees, a roadway with people wandering along the road, in short, it was a rather standard depiction of a model green city in the Soviet sense of this word. There was a gigantic hole in the middle of this painting (which was made from a photograph and printed on a large piece of plastic, because the painting itself would not have withstood the rain or snow that, by the way, rarely occurs in Geneva). Who made this hole and why is explained in two texts that form a dialogue between two people that is printed on special yellow margins arranged in the right and left upper corners of the painting. Printed in the left corner was the question belonging to Ivan Trofimovich Melnikov: "Why did you do this?" The answer was contained in the other half of the painting—Nikolai Vasilievich Petrov answered, "But I only wanted to clean it a little!" It should be said, that it was as though the edges of the hole made in the painting had been burned slightly. A little bit of imagination recreated the plot. Of course, the question concerned who had made this hole, burned this hole. The answer revealed that he had wanted to clean this painting a little bit. But since this painting represented a depiction of nature, the association (of course, extremely objectively, in my conception only) rested in the fact that it was as though the person wanted to clean up nature. He wanted to make it a little better, but because of the fact that he used some chemical solution, he had ruined it; that is, he had burned it, and destroyed it. Hence, everything on the whole formed a clear ecologically consistent poster.

The essence of this ecological call-reproach is aimed at a person who doesn't know how to treat nature, even though he had wanted to do something to improve it. Yet another aspect of this installation was, what is a hole that we make, what does it mean, and it's not important in this case whether it was a hole in the painting or a hole in nature. In the conception of such an installation, I was governed, obviously, not by the fear of destroying, cutting a finished painting and not by ecological pathos, which even though I understand it, in essence I am indifferent to it, although I understand that it is forbidden to touch, destroy nature, etc. But I was governed more by metaphysical intentions comprised of the fact that a person should not be confident in the stable, monolithic integrity of that visual image of reality, nor in the integrity of our material surroundings, and should always remember that perhaps it is only a film, that it

is only a closed, very thin surface that for some reason surrounds us, but beyond the boundaries of which there exists something entirely different. We should remember that the material world is not infinite (I almost said "to the point of insanity"), similar to the familiar children's game, in which the child asks, "What's beyond the house? A forest. And beyond the forest? A field. And beyond the field? Mountains. And beyond the mountains? . . ." That is, the game does not go on forever, grandfather's answers are supposed to stop somewhere, because in the end we ourselves don't know what is beyond the sun, the galaxy, the system of galaxies, what is beyond the Milky Way, etc. This system of imbecilic infinity that we cannot satisfy leads to the thought that in general the entire material world represents a certain ephemeral quality; perhaps it is a very fine surface beyond which a completely different world has broken through and exists, a different space not connected with our material reality. This pathos governed me in making *They are Looking Downward* and the installation *I Only Wanted,* . . . which I have just described. This attack on reality, albeit in a limp, ironic form, was clearly understood by the viewers of this installation. For example, the fact that the artist himself cut through this painting made a strong impression on all those present during this operation. When I began to cut an enormous hole inside the painting with scissors or a knife, this was perceived not only as some sort of cultural vandalism, destruction of something that money and creative effort had been spent on, but also as an attack on reality itself, an attempt to produce in this reality some sort of forbidden, unnatural aperture, to make a crevice in that closed wonderful, in essence, pleasant reality that surrounds us all in our nice and wonderful democratic society. Such an action of infernal, horrible, demonic nature was not very well received at all.

The following should also be added: there were also some very strange optical effects when this hole was finally finished and through which you could see the park behind. The park, with a loud whistling sound and unbelievable speed, started to be sucked into the hole. It was as though a surge of energy started to suck a piece of the park inside the hole on our side. The tranquil park surrounding the painting stopped being tranquil in the middle of the painting where the hole was, and started to rush toward us with the speed of an avalanche. This also made a strange, strong impression on me: the impossibility of looking into that hole and also at what was going on with these tranquil trees and bushes on the other side of the painting. They literally wanted to plug up the hole. What occurred can be compared to a shipwreck, when a hole is pierced in the bottom of the boat and the water rushes into the hold of the ship with frightening force.

Hence, this ecological advertisement, this ecological stand turned out to be somewhat more complex than many ecological programs, and touched upon themes that were more profound, more frightening, more horrible, as soon as

our entirely ironic hole was made in a poorly enameled, or to say it better, poorly printed photograph of a Soviet city.

Concluding this lecture, it could be said that in general any presence of emptiness in our real space, all forms of emptiness, pull toward having this emptiness quickly plugged up, so the ship doesn't sink (I will make this the last metaphor I use); a pontoon must be placed there immediately, some sort of patch has to be stretched over it quickly so that water will stop rushing from external space into the internal space of our life. Nonetheless, both of these experiments with their rather strange mental consequences demonstrate that public projects are not only artistic objects, or merely artistic spaces, but something is touched in them in addition to these artistic intentions, something in the fabric of reality itself, in the fabric of life itself. This concerns all the problematics of the public projects that we discussed in the previous lectures.

Now, drawing a certain conclusion to end the entire series of these analyses, these lectures, it could be said that in addition to the artistic manipulations of images, we have also acculturated the maneuvering of these projects in the space of artistic institutions, as well as in cities and in nature, into our understanding of the landscape not just as a natural creation of nature, but also as some sort of landscapes by Reisdale, Hobem, and others.

The public project, of course, is just such an object of artistic and cultural manipulation and, just like the painting, only helps to reinforce in our cultural perception everything that is located all around us. Nonetheless, in each of the instances analyzed here, there exists a small dose of that unknown, additional element or, as Malevich said, "added value," which we cannot comprehend at all, since the introduction of an artistic product of a certain quality, of course, and the specific orientation toward our reality, leaves some portion of the unknown, similar to some sort of crevice that slightly reveals for us something that is completely different and doesn't have any relationship either to cultural functioning, or to culture itself, but instead makes something that is unexpected, some sort of cracks that in the lectures read here cannot be examined and exposed. I would simply like to indicate and note this effect, this strangeness, this incomprehensible presence. Yes, the public project manipulates reality, adding some sort of mysterious, strange—how should I put it?—grain of sand that problematizes the entire system of interaction of the public project with the surrounding world. This is problematized, but where this moves, what follows this and in general what all of this means, remains absolutely unknown and only leaves what might be called a hint of something that cannot be subjected to analysis or some other satisfying explanation.

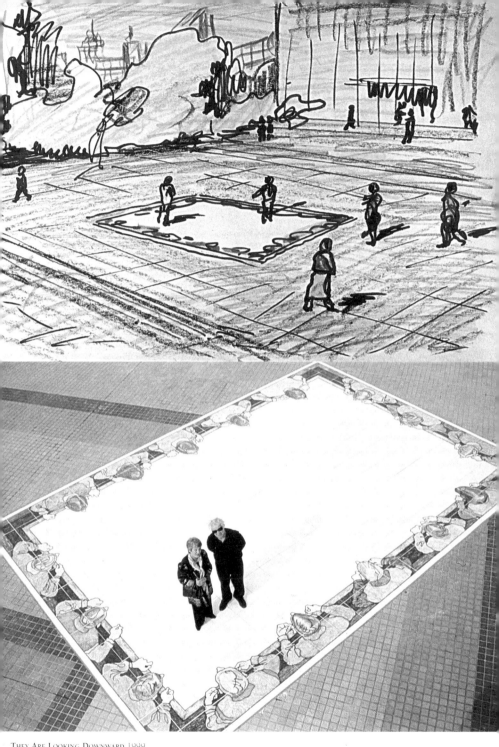

THEY ARE LOOKING DOWNWARD 1999
NAGOYA, NAGOYA

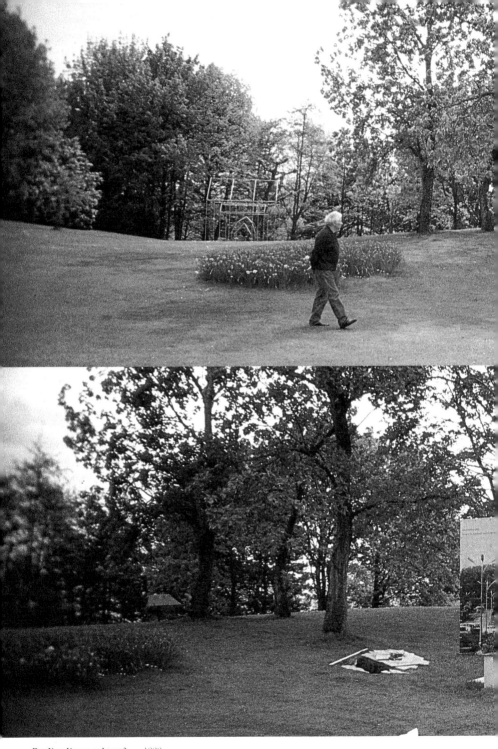

DID YOU KNOW AT LEAST? . . . 1998
THE EDGE OF AWARENESS, UNITED NATIONS, GENÈVE
ITINERANTE A/TRAVELING TO PS1 CONTEMPORARY ART CENTER, LONG ISLAND CITY, NEW YORK; SÃO PAULO BIENNIAL

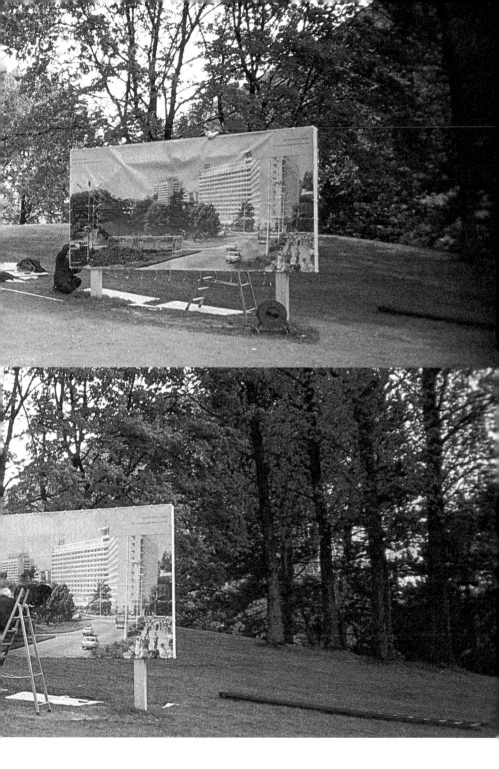

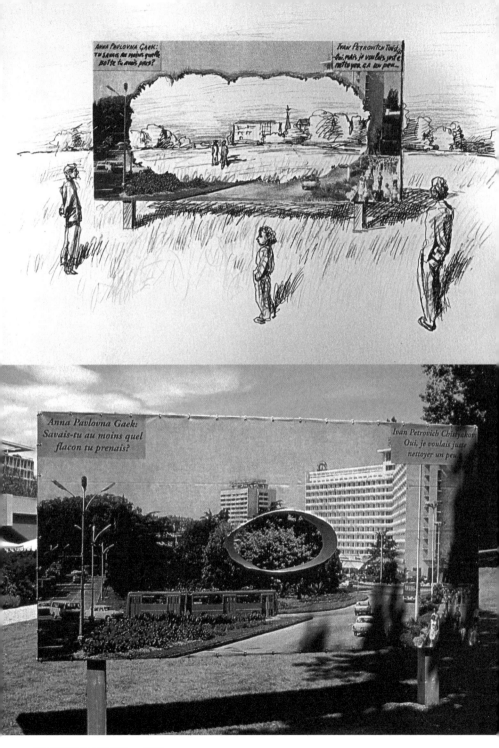

Did You Know at Least? . . . 1998
The Edge of Awareness, United Nations, Genève
Itinerante a/traveling to PS1 Contemporary Art Center, Long Island City, New York; São Paulo Biennial

SECONDA PARTE

SECOND PART

Le prime informazioni avute su Kabakov arrivarono in Occidente nella seconda metà degli anni Ottanta insieme alle notizie che circolavano sulle trasformazioni in atto nell'allora Unione Sovietica. Parole come *perestrojka* (riforma delle libertà politiche), *glasnost* (riforma delle libertà d'espressione) erano per noi come per loro portratrici di altre prospettive per il futuro nel quale si aprivano nuovi spazi di possibilità, perché non c'è vero cambiamento senza la conquista di nuovi territori di libertà. Naturalmente la conoscenza di tali trasformazioni avveniva attraverso i media: stampa, televisione. Si trattava di fatti che non riguardavano solo l'Est, ma anche l'Ovest, perché ci si avviava verso la fine della Guerra Fredda e del controllo ideologico che avevano tenuto in ostaggio loro come noi per più di mezzo secolo. La linea di confine è stata segnata nel 1989 quando crollò il Muro di Berlino simbolo di tutto questo, dopodiché niente poteva e doveva essere come prima, neanche l'arte. Così ci trovammo a fare i conti direttamente con gli artisti dell'Est che in tanti arrivavano nell'Ovest mostrati come simbolo del nuovo corso e ambasciatori di questa libertà. Allora, c'era una grande euforia intorno ad essi, ma anche un certo sospetto, in diversi pensavano che questi artisti ancora sovietici, – ma che si avviavano a ridiventare russi, ucraini, georgiani…, fra cui Kabakov – non aggiungessero poi molto riguardo alle conquiste linguistiche delle avanguardie occidentali, perché ci mostravano forme d'arte che a noi apparivano già viste, anche se si capì da subito che Kabakov superava questa *impasse*. Ma da un lato il mercato gli dava credito perché aveva bisogno di nuova merce, mentre dall'altro la critica si interessava di loro per sfuggire al senso di colpa che avrebbe creato il mantenere fuori dal dibattito artisti, intellettuali che avevano resistito per tutti quegli anni nella clandestinità pur di difendere le proprie idee che apparivano, a torto così occidentali e che, quindi, confermavano il nostro essere dalla parte giusta. A ciò aggiungiamo che essendo nel tempo della postmodernità, in cui la cultura del *déjà vu* era costitutiva di un'epoca, appariva normale accettare quell'arte come una delle tante espressioni della postmodernità. Ovviamente, mai interpretazione fu più errata e superficiale, perché ci sfuggivano alcuni passaggi importanti della cultura dell'Est che prima di essere sovietica era stata per secoli russa come dice Kabakov che, nato a Kiev, rifiuta di considerarsi un artista ucraino, sostenendo di essere russo a tutti gli effetti, perché ritiene che l'Ucraina appartiene culturalmente ancora alla Russia e non può essere altrimenti dopo più di quattrocento anni di assimilazione. A questo punto sembrerà strano che un artista che ha combattutto per decenni

per la libertà e l'indipendenza rifiuti alcuni risultati che si sono venuti a creare con il nuovo corso storico come ad esempio l'indipendenza dell'Ucraina e questo sembra ancora più stupefacente se accade in un momento in cui sono in tanti a rivendicare recenti e remote indipendenze. Ma va da sé che il lavoro di Kabakov deve essere affrontato come quello di un artista appartenente alla cultura russa, nonché a quella internazionale. Vale a dire che ogni artista è parte delle sue radici come di quelle del mondo, come ogni vera opera si pone fra l'esperienza individuale e quella collettiva. Tuttavia, tornando a quello che veniva chiamata cultura "non ufficiale sovietica" come di qualcosa di assimilabile all'Occidente, va detto che le cose non stanno proprio così. Certo, la critica, i sistemi di informazione dell'arte hanno bisogno di strutture e definizioni in cui incasellare e comprendere, tanto che per artisti come Kabakov e altri suoi compagni si parlò allora di Concettualismo russo, facendo nascere quegli equivoci di "ritardo" culturale di cui parlavamo sopra. Questo veniva a funzionare in un sistema come il nostro in cui l'informazione è alla base della vita quotidiana, un mondo dove ogni giorno l'informazione di ieri è già superata e va sostituita con una nuova notizia, ma dove il più delle volte una vecchia notizia è solo vestita in un modo diverso, per cui il permanere di certi sistemi formali faceva sembrare certa arte russa Arte Concettuale. Ma questo non è esatto, perché i loro riferimenti erano la tradizione e le avanguardie russe sia artistiche che letterarie come la vita della Russia stessa, allora Unione sovietica.

Cosa vuol dire tutto questo?

Significa che, ad esempio, le forme della scrittura utilizzate dagli artisti russi nelle loro opere insieme alle immagini, e Kabakov è uno di questi, avevano, da una parte, come riferimento le avanguardie futuriste, che hanno fatto largo impiego della parola, e dall'altra che questa caratteristica particolare della scrittura non era da attribuire solo alle nuove conquiste del futurismo mondiale di cui i russi avevano fatto parte, ma più profondamente risaliva alla grande tradizione letteraria della Russia di cui ogni russo è consapevole. Difatti, scrittori e poeti come Tolstoj, Dostojevskij, Puškin, Gogol e altri sono alla base della cultura russa e non solo perché trattano temi generali dell'esistenza: come la vita e la morte, il bene e il male, la guerra e la pace, l'amore e l'odio... con cui ognuno si confronta quotidianamente. Naturalmente, l'approccio letterario, che nel tempo moderno delle teorie sembrava mettere in secondo piano la qualità filosofica di questi autori e delle loro opere, si è rivelato nei tempi succeduti alla modernità come una carta vincente. Difatti, questo *côté* letterario ha finito per costituire un vantaggio su quello che era stato considerato un "difetto" dal punto di vista filosofico, se pensiamo che molta della filosofia di questa fine secolo e inizio millennio, insieme all'abbandono delle ideologie, ha lasciato perdere anche un tipo di scrittura teorica per esprimersi con una di marca più letteraria. Questo ha prodotto una sorta di "filosofia narrata" più vicina alle espressioni della quoti-

dianità; insomma, un sistema più comunicativo che sperimentale, o meglio una struttura in cui la sperimentazione passa attraverso la comunicazione che è un altro segno dei tempi, dove l'essere qualcuno è sempre più legato all'apparire di qualcosa. Infatti, nell'opera di Kabakov troviamo molto spesso testi che si riferiscono alla vita sovietica, o parole che, accostate ad oggetti, ci parlano del loro senso altro e ciò avviene sia nei quadri, che nelle installazioni, o nelle sculture come ad esempio nell'ultima *Project Sculpture Münster*, 1997, dove ha installato un'altissima antenna in metallo sulla quale le parole di una poesia, collocate nella parte terminale, si leggevano stando sdraiati sull'erba e guardando verso il cielo. Guardare il cielo, la libertà dello spazio, il luogo dell'infinito è una caratteristica di Kabakov, però la sua relazione con lo spazio non è di tipo geometrico, non è misurabile con i numeri della metrica, quindi non è una scatola, un luogo chiuso, ma sempre una dimensione aperta dalle forme o dai testi. Per cui, anche quando ci dà opere formalizzate come stanze di appartamento, è la scrittura, sono i testi, ad offrirci possibilità di una o più fughe verso l'altrove. Difatti, lo spazio è fondamentale non solo in relazione all'opera di Kabakov, ad un lavoro inserito nella tradizione dell'arte, ma anche in quello dell'esistenza di un popolo che ha sognato, tentato, conquistato e abitato lo spazio extraterrestre. Per cui, se la corsa allo spazio della federazione URSS veniva vinta e persa nella continua gara con gli USA, quale immaginario collettivo di una nazione e di un mondo intero finiva per riflettersi nel lavoro dell'arte e di Kabakov. Difatti, a parte l'antenna poetica del 1997 non va dimenticato che una delle prime opere attraverso le quali siamo venuti a conoscenza del lavoro del nostro artista è stata *The Man Who Flew into Space* (L'uomo che si è lanciato nel cosmo). Si tratta di un lavoro del 1988 ancora oggi fondamentale per la comprensione di Kabakov e dell'epoca che esso rappresenta. Questa è forse la sua opera più nota, più pubblicata, più citata, in quanto riassume meglio di qualunque altra il desiderio dell'artista, e tramite esso dell'umanità, di costruire la propria libertà. Formalmente si tratta di una stanza, in cui non possiamo entrare, ma solo sbirciare attraverso una parete-porta fatta di vecchie assi di legno. Dentro la stanza c'è una grande confusione, alle pareti manifesti di tipo politico, un modellino di città su un lato e al centro della stanza troviamo una specie di grande seduta-fionda costruita amatorialmente con spaghi, vecchie molle, tela e in alto il soffitto squarciato da cui si deduce che una persona era seduta su quella "macchina" rudimentale e da questa si è lanciata nello spazio. Quello che qui conta, oltre al fatto che qualcuno si è creato una via di fuga, è che lo ha fatto con le proprie mani e con le cose che ha potuto trovare intorno a sé. Per cui, la corsa nello spazio di una nazione, in cui sono impegnati scienziati, tecnici, astronauti, insomma gli alti livelli del sapere della società che propongono un sogno collettivo, diviene qui metafora di conquista della libertà individuale che è possibile raggiungere utilizzando ciò che ti è prossimo. Partire da vicino per andare lon-

tano è una delle costanti dell'arte di sempre e da questo punto di vista l'atteggiamento di Kabakov non è poi così diverso ad esempio da quello di Cézanne che dallo studio di casa sua dipingeva la montagna Saint-Victoire, o di Okusai che ritraeva il monte Fuji. In questo senso Boris Groys, un critico-filosofo russo amico dei Kabakov con i quali da anni intrattiene un rapporto di scambio di teorie e riflessioni sull'arte nel secondo numero della rivista "Perché/?" in una conversazione con Kabakov afferma: "Per molto tempo i modelli delle opere d'arte sono state le rocce o le montagne: le persone erano solite creare chiese e cattedrali come montagne – per sorprendere e durare in eterno. Io credo che in questo momento il modello non sia più la durevolezza e la magnificenza della roccia, quanto piuttosto il virus. L'artista di oggi non desidera poi molto sorprendere il suo pubblico, desidera piuttosto contaminarlo, trasmettergli un contagio – allo stesso modo in cui un virus può infettare un organismo. O un computer". Dalla parte dell'arte quest'opera è uno dei tentativi dell'artista di definire "l'installazione totale, una nuova forma d'arte di cui avvertiamo la necessità, ma che non siamo ancora in grado di definire" (Kabakov). Si sarà capito, quindi, che quest'opera, come le altre, è uno dei tentativi che l'artista sta facendo, un'altra tappa verso la definizione dell'arte. Difatti, la stanza in questione rappresenta anche lo studio dell'artista, un luogo in cui regna un grande disordine, quello della vita e della creazione, dove al centro campeggia un "congegno" a metà strada fra un oggetto tecnologico e un'opera di bricolage, fra la realtà e i tentativi di costruire un'altra realtà.

A questo punto si sarà capito che ci sono persone, cose, fatti che non possiamo evitare e Kabakov e il mondo che esso rappresenta con le sue opere sono alcuni di questi. Sappiamo bene che oramai è passato tanto tempo da quando Kabakov ha lasciato la Russia, decidendo di stabilirsi a New York, cercando così di mettere una certa distanza fra il passato e il presente, lavorando per una collocazione in un certo senso "occidentale", ma siccome non possiamo cancellare quello che siamo stati e che tramite esso siamo, mi piace proseguire per la via dell'Est, che è l'altra faccia dell'Europa. Infatti, benché artisti come Kandinskij abbiano sviluppato e definito il loro linguaggio all'Ovest, rimangono sempre artisti russi che hanno potuto fare ciò che hanno fatto, proprio in quanto russi. Allora, continuando ad individuare altre caratteristiche degli artisti russi da affiancare a quella dell'uso della scrittura, troviamo l'utilizzo di ciò che possiamo chiamare i sistemi diretti di comunicazione come il disegno, o meglio ancora l'illustrazione. In tal senso sottolineiamo ancora una volta l'importanza che i futuristi russi impegnati nel corso rivoluzionario, come ad esempio l'artista e poeta Majakovskij, davano all'illustrazione, come alla pubblicità, ma lo stesso vale per artisti esiliati, si veda Kandinskij. Difatti, non è un mistero che Kabakov per vivere in Russia abbia fatto per tanti anni l'illustratore, che è una particolare forma di espressione, dove il disegno si accompagna alla narrazione servendosi anche

della scrittura. Ma l'illustrazione proviene e accompagna il mondo della favola di cui è popolato l'universo russo, ciò che costituisce l'essenza di un popolo come ci ha insegnato Propp e che per questo è comune a tanti artisti russi. Questo è uno degli altri motivi per cui la sua opera ha una qualità narrativa e pedagogica, vale a dire che nessun'opera di Kabakov è vestita dell'innocenza della forma, perché questa contiene sempre un richiamo all'essere liberi, al cambiamento come avviene in ogni racconto, in ogni favola. Se, infatti, passiamo per un attimo dalle opere ai disegni di Kabakov, vediamo come questi abbiano una qualità di illustrazione sul piano del disegno e di insegnamento su quello del contenuto come vediamo nel catalogo della mostra di Londra prima e Palermo poi, quest'ultima curata da Chiara Bertola nel 1999. Qui, catalogo e mostra hanno un'alta qualità progettuale se pensiamo che il libro è fatto di disegni e la mostra di modelli, maquette. Ora, la maquette come il disegno ha in sé una qualità progettuale, una dimensione di preparazione per qualcosa che si dovrà fare. In questo possiamo dire che Kabakov è ancora un artista "moderno" che progetta il futuro, che si serve del passato e del presente per guardare avanti e ipotizzare il domani, il domani di un arte chiamata installazione totale.

Tuttavia al corso rivoluzionario sovietico che Kabakov come altri hanno combattuto è legata molta arte russa di oggi. Si sarà capito che Ilya Kabakov sta da anni lavorando, insieme ad Emilia, non solo da un punto di vista pratico, cioè della produzione di opere, ma anche da quello teorico all'idea dell'arte dell'installazione totale che ci conferma la sua relazione e tentativo di superamento della modernità. Appartiene al moderno, infatti, il sogno elaborato dai tempi del romanticismo dell'arte totale, ma che Kabakov sta trasformando in quella dell'installazione totale ribadendo ancora una volta il suo tentativo di critica, appropriazione e sviluppo di un passato glorioso, ma al tempo stesso scomodo. In questo senso non può sfuggire il rapporto di molte opere dell'artista con i monumenti, progetti e macchine sceniche della rivoluzione russa come ad esempio il *Monumento alla Terza Internazionale* di Tatlin, o i palchi progettati per i comizi di Lenin. Questo vestire e svestire i panni degli altri mostra come l'arte e l'artista siano figlia/o del proprio tempo anche se ci si appropria continuamente di altri tempi e difatti nel lavoro di Kabakov si passa continuamente dall'idea dell'arte totale, in cui l'arte tenta di includere la vita per la rivoluzione, a quella della contemporaneità in cui la vita è riconsegnata alla rivoluzione dell' arte.

The first information about Ilya Kabakov started filtering through to the West in the late 1980s with the slew of information regarding the transformations underway in the then-Soviet Union. Words such as *perestroika* (reform of political freedom), and *glasnost* (reform of freedom of expression), for us heralded new perspectives for the future. We could sense new possibilities, there being no real change without the conquest of new territories of freedom. Naturally, all the information we got came via the mass media—press and television—yet these were facts that did not only regard the East but the West, too. This was all taking place toward the end of the Cold War and the attendant ideological control that had held the people of Russia, and us, hostage for over half a century.

The stakes were set in 1989 with the fall of the Berlin Wall. As a symbol of everything that was happening, nothing could or should be as it had been before, and that included art. Hence, we found ourselves coming to terms, first-hand, with artists from the East as they arrived in droves in the West as symbols of a new course of events, ambassadors of their new-found freedom. This was followed by great euphoria, and not a little suspicion. Many believed that these artists—still Soviet but gearing up to being reunited with their status as Russians, Ukrainians, Georgians, and among their number, Kabakov—were failing to add much to the linguistic conquests achieved by the Western avant-gardes, touting art forms that, for us, were old hat. It was patently clear from the very outset, however, that Kabakov was way above and beyond any of the dead-end stuff.

Meanwhile, the market, in need of new product, was lending its full support to the Russian invasion, as the critics showed interest in their bid to escape the sense of guilt they would have faced had they excluded these artists and intellectuals who had spent so long defending their own ideas, even clandestinely. To this let us add that during post-modernity, where the culture of the déjà-vu was typical of the times, it seemed normal to accept this art. Obviously, never had there been such a misguided and superficial interpretation. The fact was that we were ignorant of certain important passages in Eastern culture. Long before the Soviet Union there had been Russia, as Kabakov points out. The artist, born in Kiev, refuses to consider himself Ukrainian, considering himself to all intents and purposes Russian. He feels that the Ukraine still culturally belongs to Russia following four hundred years of assimilation. It may, therefore, seem strange that an artist who for years has fought for freedom and independence should reject any of the results of this new course of historical events,

such as the independence of the Ukraine. We have to approach the work of Kabakov as we would approach the work of an artist who belongs to Russian (and international) culture. Every artist brings with him his own roots as well as his roots in the world, just as every true work of art is placed midway between individual and collective experience.

However, getting back to what was the self-appointed "non-official Soviet" culture, (cultural output that could be assimilated with the West), the same does not apply. Of course, critics and art's information systems need structures and definitions to enable them to categorize and, therefore, understand the subject at hand. As a result, the work of artists such as Kabakov and his companions was pigeonholed as "Russian conceptualism." This came about in our system where information underpins everyday life, a world where, each day, yesterday's information is out-of-date, and needs to be replaced by something new, although, more often than not, what we get is old news in a new guise. The result was that the persistence of certain formal systems made it appear that certain Russian art was "conceptual art." This is not exactly true, as the references in this art were tradition and the Russian avant-gardes, both artistic and literary. What does all this mean? It means that, for example, the writings featured by Russian artists alongside their images (Kabakov being one such artist), were partly a reference to the futurist avant-garde, which made great use of words, while on the other hand, this particular use of writing could not to be attributed solely to the new conquests of world futurism (of which the Russians were a part), but, on a deeper level, could be traced back to Russia's great literary tradition. Indeed, writers and poets such as Tolstoy, Dostoevsky, Pushkin, and Gogol, to name but a few, form the very basis of Russian culture, because they address the general themes of existence: life and death, good and bad, war and peace, love and hate . . . themes that we all face, every day in our lives. Of course, the literary approach, which in modern theory seemed to relegate the philosophical quality of these authors and their work to the background would, in the wake of modernity, emerge as a winning card. Indeed, this literary aspect would eventually represent an advantage over what had been considered a "defect" from the philosophical point of view, if we bear in mind how much of philosophy from the end of the last century and beginning of this, has, along with the abandonment of ideologies, dropped its theoretical style, opting to express itself with a decidedly more literary tone. This has resulted in a sort of "narrative philosophy" that is closer to the expressions of everyday life: in short, a system that is more communicative than experimental, or a structure where experimentation comes via communication, another sign of our times.

Kabakov's work often features texts that refer to Soviet life, or words that, alongside objects, speak to us of their other meaning. This is true of his paintings as well as his installations and sculptures. For instance, at the last *Project Sculpture*

Münster (1997), the artist installed a towering metal antenna in which the lines of poetry, situated at the very top, could only be read if the spectator was lying on the grass, looking toward the sky. Looking at the sky, contemplating the freedom of space, the indefinite, is a characteristic of Kabakov's work. However, the artist's relation to space is not of the geometric type, so it cannot be measured in numbers. It is not a box that can be closed, but a dimension opened up by forms or texts. Thus, even when he presents a work in the form of a room, the writings are what afford us a possible escape route towards somewhere else. Indeed the notion of space is fundamental not only to Kabakov and his oeuvre, which takes its place in the tradition of art, but also to the existence of an entire population that dreamed, endeavored, and ultimately conquered and inhabited extra-terrestrial space.

Indeed, even before the poetic antenna mentioned earlier, we should not forget that one of the first works that brought the artist to our attention was *The Man Who Flew into Space*. This piece dates from 1988 and is of fundamental importance in understanding Kabakov and the times he represents. This is perhaps his best known, most published, most quoted work, and it sums up, better than any other piece, the desire of this artist—and therefore the desire of humanity—to build his own freedom. Formally, it is a room we cannot enter. We can only catch glimpses of it through a wall-door made of old planks of wood. The interior is chaotic: on the walls hang political-type posters, a scale model of a town is to one side, while in the middle of the room stands an amateurish chair-catapult cobbled together from string, old springs and fabric. Above, a huge hole in the ceiling suggests that whoever was sitting on the rudimentary contraption has been launched into space.

What counts here, apart from the fact that someone has created his own escape route, is that he has done it with his own hands, using resources he had found around himself. So the race into space that for one nation called upon scientists, technicians and astronauts—in short the highest echelons of expertise—to propose a collective dream, here becomes a metaphor for the conquest of the individual freedom that is possible by using what you have around you. Starting close-by to make it far away has always been one of the constants of art. In this sense, Kabakov's approach is not so far removed from that, say, of Cézanne, who used to paint the Saint-Victoire Mountain from his studio at home, or Hokusai who depicted Mount Fuji. Russian critic-philosopher Boris Groys, a friend of Kabakov—the two have been exchanging thoughts and theories on art for years now—in part two of the exhibition entitled *Perché/?*, states in a conversation with Kabakov: "For a long time, rocks and mountains were the models for works of art: people would create churches and cathedrals like mountains in a bid to cause surprise and to live on into eternity. I believe that the model now is no longer the durability and magnificence of the rock, but rather the virus. The

artist today no longer sets out to surprise the public. Instead, he wants to contaminate them, infect them, in the same way that a virus can infect an organism. Or a computer."

The Man Who Flew into Space is one of Kabakov's attempts to define what he calls "the total installation, a new form of art that we feel the need for but we are not yet in a position to define." Thus, this work, like the others, marks another step toward the definition of art. In fact, the room in question also represents Kabakov's studio, a room where disorder reigns, the disorder of life and creation, all centered around a huge contraption halfway between technological object and DIY, between reality and the attempt to construct another reality.

Obviously, there are people, things, and facts that we cannot avoid, and Kabakov—and the world he represents through his work—is one of these. It has been a long time since Kabakov left Russia to settle in New York, in an attempt to create some distance between the past and the present. However, since we cannot erase what we were, insofar as it is part of what we are, I shall proceed along the Eastern route, the East being the other face of Europe.

Kandinsky, for instance, may have developed and defined his language in the West, but he remained a Russian artist who achieved what he did as a Russian, as various studies have proven. So, to continue our identification of the characteristics of Russian artists, in addition to the use of writing in their works, we should also include what we can call the use of systems of direct communication such as drawing, or better still, illustration. This brings us back to the importance of those Russian futurists committed to the revolutionary cause, such as the artist and poet Mayakovsky, as well as exiled artists like Kandinsky. Indeed, it is no mystery that, in order to live in Russia, Kabakov worked for many years as an illustrator, a particular form of expression where the drawing is accompanied by narrative. Illustration stems from the world of the fairy tale, so widespread in Russian culture (as Propp observed, this is what constitutes the very essence of a population, hence its widespread use among Russian artists).

This is another reason why Kabakov's work has such a marked narrative and pedagogical quality. If we cast an eye over Kabakov's drawings, we observe a quality of illustration in their design and a pedagogical quality in their contents, a feature noticeable in the catalogue from the show first held in London, later in Palermo, and curated by Chiara Bertola. Both the catalogue and the show boast a high level of design, the catalogue featuring drawings, the actual exhibition made up of models, a dimension of preparation for something waiting to be done. In this sense, Kabakov is still a "modern" artist, projecting toward the future, using both past and present to look ahead and hypothesize the tomorrow, the tomorrow of an art called "total installation."

Still, much of today's Russian art is bound up with the Soviet revolution, in which Kabakov was involved. Ilya Kabakov has for years been working with

Emilia on the idea of art and the "total installation," not only practically by producing works, but also from a theoretical point of view, a confirmation of his attempts to transcend modernity. The dream of total art, which goes back to the times of romanticism, actually belongs to the modern, but Kabakov's total installation reiterates once again his attempt to cast a critical eye over, as well as to appropriate and develop, a glorious yet uneasy past. In this sense there is no escaping the relationship between the work of many artists and monuments and projects dating from the Russian revolution, (see, for example, Tatlin's *Monument to the Third International*, or the stages designed by the Lenin assembly. This donning and discarding of the clothes of others shows just how art and the artist are the children of their own time, even when appropriating other times. Indeed, the work of Kabakov shuttles continually from the idea of total art, where art attempts to embrace life, to the contemporary, where life is returned to the revolution of art.

Kabakov gira per Como cercando ciò che definisce lo "spirito del luogo": solo così, dopo avere vagato osservando e pensando, potrà concepire il progetto per la scultura che intende offrire alla città. È difficile capire cosa la caratterizzi dal punto di vista umano, mentre è chiaro che l'elemento naturale che le ha dato origine è il lago. Associazione di idee: acqua, fontana, nascita. Ripensa a una sua opera presentata in passato (cfr. pp. 109-111). Il tempo messo a disposizione dal workshop è breve, in buona parte assorbito dal lavoro con gli studenti. Anche a loro ha chiesto di concepire una fontana in relazione a una bottiglia e deve vagliarne i progetti. Così decide di riprendere la scultura precedente e di ricrearla adattandola a Como e, forse, anche all'idea del rapporto tra insegnante e allievo: una relazione non facile, che spesso lo ha visto professore *ex cathedra*, mentre Emilia sintetizzava in inglese i suoi articolati interventi in russo che, forse, solo attraverso questo libro ora possiamo comprendere appieno. L'insegnamento lo affatica, il rapporto con gli studenti è laborioso perché li sente come infanti da educare, persone in cui trasferire in breve tempo la propria lunga esperienza.

Incomincia a chiedere i materiali per l'opera. Il luogo scelto è l'aiuola di fronte alla chiesa nella quale si svolge il corso, ora occupata da un prato e delle begonie. Occorre spianarla, togliere la terra di troppo, fare venire un camion di ghiaia e rifare il prato. Occorrono anche del tubolare di ferro arrugginito, un fabbro e un idraulico.

L'opera prende corpo poco a poco. Ilya aiuta gli artigiani, poi si ferma, con Emilia trascorre molto tempo a guardare. Semplicemente a guardare come cresce il lavoro per correggerne gli errori. Con il grosso filo di ferro intrecciato forma dei cerchi, che poi connette con un fascio di ferri perpendicolari. Ne nasce la forma di una bottiglia, anzi lo scheletro invecchiato di una bottiglia, qualcosa che assomiglia ai relitti che si trovano sulle spiagge: un po' carcassa di nave, un po' rifiuto deformato. La bottiglia è stata posata su un lato sopra la ghiaia, che forma un'onda sotto il suo collo. Fino a dove arriva la sagoma della scultura, la terra è arida e sassosa. Di lato e davanti alla bottiglia invece cresce dell'erba, intorno a una polla d'acqua che ribolle timidamente.

Kabakov ha piegato la struttura della bottiglia come a darle la forma di una donna accucciata che compie uno sforzo, lo sforzo di partorire. Il suo bambino è una goccia di vita che sembra essere uscita da una carcassa, da una madre che ha dato le sue ultime forze vitali a questo parto. Attorno al figlio

cresce l'erba, che disegna una zona viva e verde in contrasto con quella morta e bianca. Il riferimento corre a molti elementi mitologici di culture diverse. Verde e bianco si collegano come nel segno di Yin e Yang, che disegna il continuo scambio tra gli opposti e come, dal nulla, possa nascere il tutto. Ma non possiamo non ricordare anche la storia biblica di Sara, la donna che miracolosamente generò in tarda età: nella letteratura ebraico-cristiana sono molte, del resto, le maternità eccezionali, quelle che nascono fuori da regole biologiche e che per questo mostrano fin dall'inizio un carattere salvifico. Una delle immagini ricorrenti nell'iconologia cristiana, ancora, è quella della madre-pellicano, che si pungola il petto fino a ferirsi a morte pur di nutrire del proprio sangue i suoi piccoli. La bottiglia assume il significato di madre partoriente, disposta a dare la vita per il figlio. L'acqua è segno del figlio e della salvezza, dal momento che restituisce al terreno la vita. Il fatto che la bottiglia sia un oggetto comune spiega, comunque, che Kabakov non ci sta raccontando una storia o un evento eccezionale, ma un miracolo che può avvenire per tutti.

Al di là delle mitologie collettive, il pensiero corre alle molte opere in cui l'artista ha rievocato il suo rapporto con la propria madre: una donna che ha dato per il figlio tutto quello che aveva, subendo umiliazioni che vanno dalla deportazione alla vita in abitazioni comuni.

L'opera che Kabakov ha creato a Como viene dopo il lungo periodo in cui la sua attenzione era rivolta soprattutto al ricordo della vita in Unione Sovietica, mentre in questi ultimi anni il suo lavoro sta sganciandosi da quella narrazione per accostarsi a una descrizione più vasta, meno decisamente autobiografica dei fatti della vita.

Ma c'è un ulteriore aspetto per il quale potremmo pensare che l'autobiografia si ripresenti sotto altre forme. La bottiglia infatti appare morta come l'Unione Sovietica, quel mondo scomparso in cui Kabakov sente le sue radici. Non si definisce ucraino, né russo, né altro: solo *Homus Sovieticus*, una specie particolare rimasta orfana di madre. Il fatto che la bolla d'acqua, nell'opera, sia collocata lontano dalla bottiglia e in un'area visivamente diversa, sembrerebbe alludere al dato per cui, come figlio dell'Unione Sovietica, Kabakov è riuscito a rinascere solo dopo averla abbandonata e solo dopo che essa stessa è scomparsa. La nascita del figlio ha richiesto, nel parto, lo sforzo e la morte della madre. Il messaggio a lungo rimasto chiuso nella bottiglia è finalmente uscito e adesso parla. Il ciuffo d'acqua è debole come un neonato, ma sa già dare vita attorno a sé. Forse è così per ogni madre con suo figlio: la maternità contempla il rinnegarsi come soggetto e l'affermazione di un altro esterno a sé. Che qui si parli di una certa madre, della madre in generale, di un docente in relazione ai suoi allievi, di una cultura politica che ha allevato dei figli e poi è scomparsa... qualsiasi ipotesi si abbracci è evidente la dose di conflitto, di dolore, di colpa ma anche di speranza vitale implicito in questo binomio visivo tra lutto e nascita.

D'altra parte la figura retorica del ribaltamento, qui sotto forma drammatica, in altre opere invece in forma ironica o solamente formale, è sempre stata una costante del lavoro di Kabakov: ricordo i quadri degli anni Ottanta in cui l'immagine, spesso un paesaggio illustrativo, aveva un impianto prospettico che veniva poi contraddetto dalla presenza di elementi geometrici e aggettanti che costellavano la superficie. Altri quadri di quegli stessi anni recavano appesi degli oggetti comuni, su fondo monocromo, con le istruzioni per usarli scritte in cirillico e secondo lo stile burocratico che era proprio dell'URSS. In questo caso il conflitto e il ribaltamento stavano nel denunciare una civiltà che ha bisogno di emanare regole persino per l'uso delle stoviglie.

Il ribaltamento, ricordiamolo, è anche un meccanismo molto usato per le comunicazioni verbali nei luoghi o nelle situazioni in cui non è lecito dire apertamente la verità.

Tornando alla nostra bottiglia, possiamo dire che ogni lettore può agevolmente ribaltarne il senso, considerandola un discorso sulla vita piuttosto che sulla morte o viceversa: in questo caso il dispositivo che consente la doppia interpretazione ci conduce a considerare soprattutto la complessità della vita, i cui valori non possono venire ridotti a un dualismo tra bene e male.

A questo punto dovremmo chiederci perché Kabakov ha scelto di fare una scultura all'aperto, invece che una delle sue "installazioni totali" al chiuso. È vero, noi curatori gli avevamo proposto questa soluzione, ma un artista non si piega a un suggerimento se non lo ritiene opportuno. La scultura all'aperto consente di inserirsi in un luogo vissuto, lasciando che l'opera interferisca con il pubblico. Anche i significati possono mutare continuamente, a seconda di ciò che la cittadinanza è disposta a vedere nel lavoro.

Poco dopo il termine dei lavori il giornale locale ha ospitato una serie di articoli contro di essa, scomodando persino il critico d'arte più pagato d'Italia che, pur non avendo visto l'opera, è stato disposto a dichiarare l'installazione una "operazione di retroguardia". La città ufficiale si è posta contro il lavoro di Kabakov, mentre le persone più semplici erano molto incuriosite sia durante l'allestimento, sia dopo; persino gli atti di vandalismo con cui l'opera è stata deformata possono essere considerati una maniera per manifestare interesse: un interesse controverso ma fortissimo.

Il significato dell'opera è di carattere tanto universale da essere sottolineato anche da una lapide con il titolo, *La Fontana. Madre e Figlio*, accompagnati da alcuni versi di un Cesare Pavese (cfr. p. 281 per il testo). Vale la pena di ricordare che nella cultura dalla quale proviene Kabakov la poesia veniva di solito declamata e rappresentava un momento di riunione collettiva, come accade per le preghiere. In rispetto al territorio su cui ha operato, Kabakov ci ha chiesto di procurargli una poesia italiana e non ha fatto tradurre versi che a lui fossero noti. Certo è che la scelta avrebbe dovuto aumentare la comprensi-

bilità dell'opera e la sua capacità di presa emotiva. La sua forma non è rivoluzionaria; non rompe alcuna consuetudine di passeggio nell'area; rispetta gli spazi verdi e non si impone con violenza, priva com'è di qualsiasi retorica esteriore. Che sia stata la parte più conservatrice della società a rifiutarla, non può che fare meditare: il significato, più ancora della forma, è forse troppo reale, troppo crudo e vicino alla parte aspra della vita. Cose difficili da digerire per chi proponga una semplice conservazione dello *status quo*.

Kabakov roams around Como in search of what he calls "the spirit of the place": only then, after much wandering and observing, will he be able to decide on the sculpture he intends to give to the city. What characterizes the town from the human point of view is hard to discern, while it is quite clear that the natural element to which it owes its origin is the lake. Association of ideas: water, fountain, birth. He thinks back to a piece of work he presented in the past (see pp. 122-124). The time scale available at the workshop was limited, most of Kabakov's time taken up working with the students. He even asked them to come up with an idea for a fountain relating to a bottle, and would weigh out the various projects submitted. Eventually, he decides to fish out an earlier sculpture and recreate it, adapting it to Como and, perhaps, to the relation between teacher and student: not a particularly easy relationship. Kabakov, often professor *ex cathedra*, leaves it up to Emilia to sum up his articulate lectures (in Russian) in English, something that, perhaps, we will only fully understand through this book. He finds teaching tiring, his hands-on contact with the students laborious. He feels the strain of imparting his own lengthy experience to the participants over such a short time.

He starts asking for materials for the fountain. The chosen site is the garden in front of the church where the course is being held, currently a lawn with some begonias. It will have to be flattened and any excess earth removed. Gravel will have to be delivered and the lawn re-laid. Other requirements include some rusted iron tubing, a blacksmith and a plumber.

The work came together bit by bit, with Ilya helping the craftsmen at work. Then he would stop, spending a long time watching over it with Emilia. Watching as the work proceeded, eagle-eyed for any errors that might require correction. Using thick plaited coarse wire he created circles that he then connected with perpendicular iron joins. The result is the form of a bottle, or rather the ancient skeleton of a bottle, not unlike something you might find washed up on the beach: a fragment of a boat, a piece of deformed jetsam. The bottle was placed on its side on top of the gravel, forming a wave under its neck. Up to the point where the form of the fountain starts, the ground is dry and stony. Meanwhile, beside and in front of the bottle, grass grows around a spring of water, timidly bubbling away.

Kabakov has bent the structure of the bottle into the shape of a woman squatting as she gives birth. The emerging child is a drop of life that seems to be coming out from a carcass, from a mother who has invested the very last of her life forces in this birth. Around the child the grass is growing, plotting out a living, green

area, in sharp contrast with the white, dead zone. This reference links up with various mythological elements from different cultures. Green and white are connected, like Yin and Yang, which displays the continual contrast between opposites—how, from nothing, everything can be born. Meanwhile, there is a possible allusion to the biblical story of Sarah, the woman who miraculously gave birth so late in life. Exceptional cases of motherhood, instances that defy the laws of biology and display a savior-like character, abound in Hebraic-Christian literature. One recurring image from Christian iconology is that of the mother-pelican, goading her own chest until she inflicts fatal wounds so that she can feed her offspring on her own blood. Thus, the bottle takes on the significance of a mother giving birth, well aware that she must give her own life for her child. Water—which gives life back to dry earth—symbolizes the child, salvation. The fact that Kabakov chooses such a common, everyday object as the bottle informs us that Kabakov is not recounting some extraordinary event, just a miracle that can befall any of us. Besides all the collective mythological connections, Kabakov is also revealing information about his relationship with his own mother, a woman who gave everything she had for son, from deportation to life in a commune.

The work that Kabakov created at Como comes after a long period of reflection on his life in the Soviet Union, as, in recent years, he has been distancing himself from narration, moving closer to a broader, decidedly less autobiographical avenue of description. However, further pointers might lead us to think that the work is autobiographical in another sense. The bottle appears to be dead, just like the Soviet Union where Kabakov feels his roots lie. He will define himself neither as Ukrainian nor Russian. He is *Homus Sovieticus*, a particular species that has been left motherless. The fact that the spring of water in the fountain is removed from the bottle, indeed it is in a visibly different arc, would seem to allude to the fact that as a child of the Soviet Union, Kabakov's rebirth has come only since he abandoned it, only since its disappearance. The birth of the child has necessitated the death of the mother. The spurt of water is weak, like a neonate, but it is already capable of giving life within its own radius. Perhaps this is how it is for every mother with her child: part of maternity is the denial of the self as subject, and the exaltation of an other. Whether we are talking about a mother in particular, a general mother, the teacher in relation to the student, a political culture that has brought its children up only to be dissolved, any or all of these hypotheses are embraced in this work. A dose of conflict, pain and guilt, along with that hope in life implicit in the visual binomial between death and birth, is evident.

On the other hand, the rhetorical figure of the overturning, here in dramatic form, elsewhere in an ironic or purely formal manifestation, is a constant in Kabakov's oeuvre: I remember the paintings from the 1980s where the perspective of the image, often an illustrative landscape, was contradicted by the presence of the agitating geometric elements that studded the surface. Other paint-

ings from the same period featured common or garden objects against a mono-chrome background, instructions for their use written in Cyrillic script using the very bureaucratic style that was so to the fore in the USSR, the conflict and overturning lying in the works' critique of a civilization that felt the need to dole out rules, even on the use of crockery. The overturning, let us remember, is also a device widely used in verbal communication in those places or situations where openly telling the truth is not an option.

Coming back to the bottle, we might say that whoever is interpreting it could easily overturn its meaning, according to whether they see it as a discourse on life rather than death, or vice versa. In this case, the very device that allows for such dual interpretation leads to considerations on the complexity of life, something that cannot be boiled down to the dualism of good versus bad.

We should also be wondering why Kabakov opted for an outdoor sculpture, rather than one of his "total installations" in a closed space. True, we curators suggested the outdoor solution, but an artist will not bend to any suggestion that he does not believe has something going for it. The outdoor sculpture can be inserted into a lived-in space, allowing the work to interfere with the public. Meanwhile, the meaning of the work is constantly changing, according to whatever viewers choose to see in it.

Soon after its completion, the local newspaper ran a series of articles criticizing the sculpture, and even hassled Italy's most highly-paid art critic for an opinion (despite not having seen the work, he dismissed it as a "rearguard operation.") While the city's institutions sided against Kabakov's work, the general public displayed curiosity, both while it was being put in place and afterwards. Also the vandalic acts to which the sculpture has been submitted testify a strong interest: controversial, but very strong. It was noticeable that the most conservative institutions and many of those people who are generally regarded as "cultured" took sides against the work, while normal people showed genuine interest, affection, and a desire to interact with this huge "toy."

So universal is the meaning of the piece that it required underlining in the form of a plaque, reading: *The Fountain. Mother and Child*, accompanied by some lines by Cesare Pavese (see p. 281 for the text). It is worth remembering that in Kabakov's culture, poetry was widely recited, creating a moment of collective reflection, not unlike prayer. Kabakov asked us to procure for him an Italian poem, though the lines he already knew were left untranslated. Certainly, this choice should have made the piece easier to comprehend as well as boosting its emotive clout. Its form is not revolutionary. It breaks none of the conventions of the immediate landscape, respects the green spaces and is in no way disruptive, deprived as it is of any exterior rhetoric. Since it has been the most conservative sections of society who have opposed the sculpture, we can only conclude that the meaning of the work, more so than its form, is perhaps too real and too close to the harsher aspects of life for them. Something that is just too hard to swallow for anyone simply intent on maintaining the status quo.

La Fontana. Madre e Figlio, 2000

Installazione ambientale di fronte alla
ex chiesa di San Francesco, Como,
luglio 2000-giugno 2001
Ferro, prato, acqua

Site-specific installation in front of
the former church of San Francesco, Como,
July 2000-June 2001
Iron, grass, water

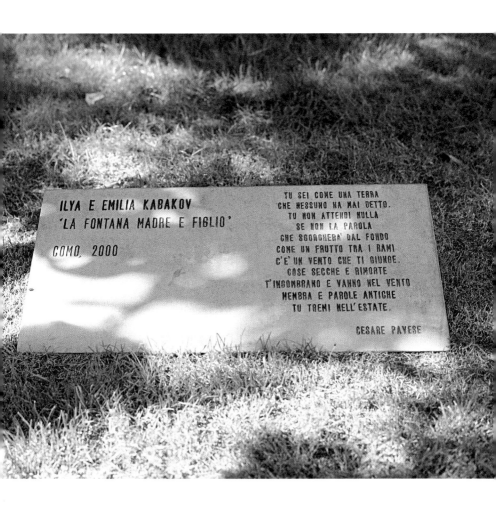

ILYA E EMILIA KABAKOV
'LA FONTANA MADRE E FIGLIO'

COMO, 2000

TU SEI COME UNA TERRA
CHE NESSUNO HA MAI DETTO.
TU NON ATTENDI NULLA
SE NON LA PAROLA
CHE SGORGHERA' DAL FONDO
COME UN FRUTTO TRA I RAMI
C'E' UN VENTO CHE TI GIUNGE.
COSE SECCHE E RIMORTE
T'INGOMBRANO E VANNO NEL VENTO
MEMBRA E PAROLE ANTICHE
TU TREMI NELL'ESTATE.

CESARE PAVESE

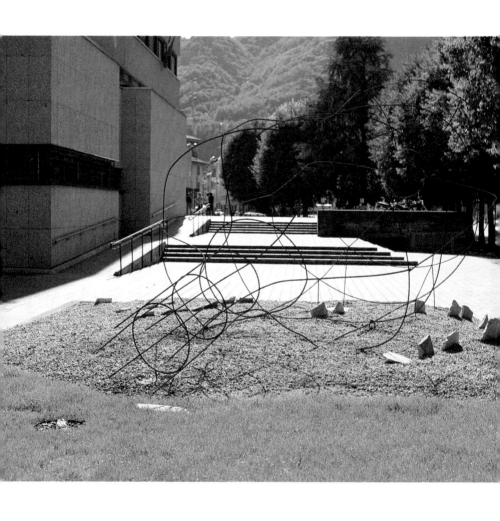

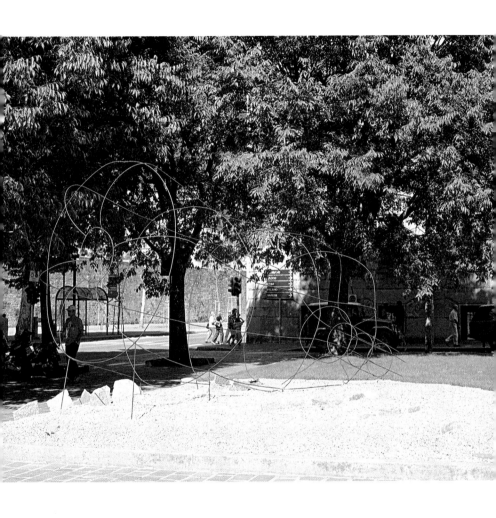

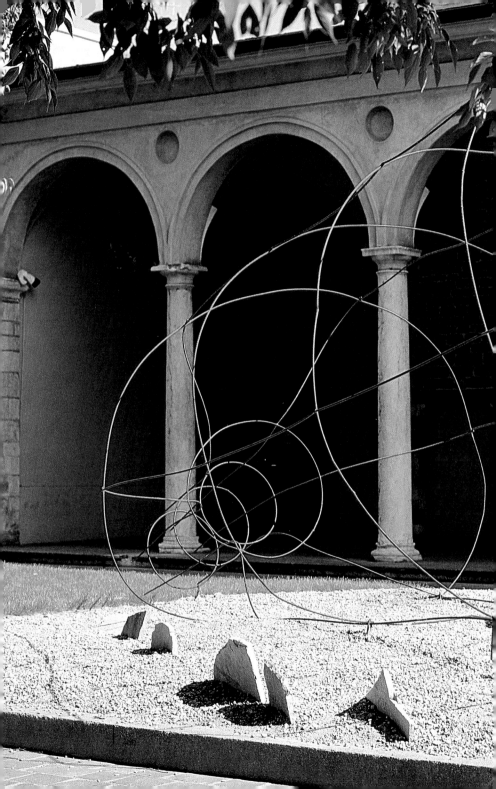

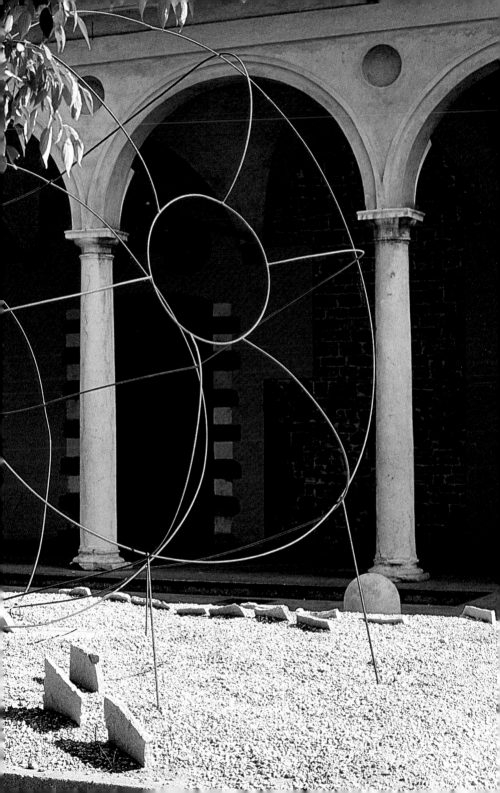

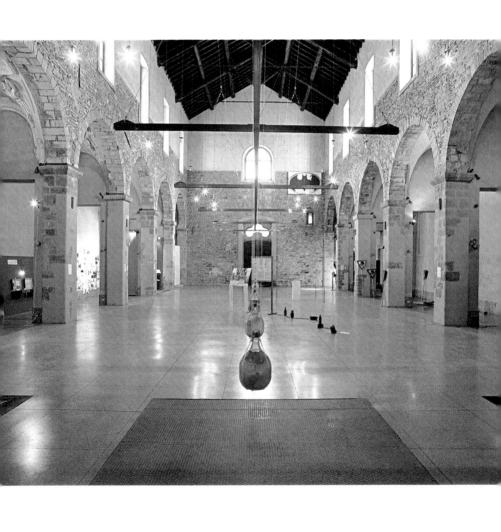

Mostra di fine Corso degli allievi
con dichiarazioni sulle loro opere.
Como, ex chiesa di San Francesco

End of Course Student Exhibition
with statements on their works.
Como, former church of San Francesco

Zaza Bazel

Quest'opera site-specic, intitolata *Confessionale*, cerca di integrare simultaneamente lo spazio esterno della vita quotidiana con lo spazio interno e sacro di questa chiesa. Essa cerca anche di risvegliare il significato simbolico del luogo. Sia lo spazio interno che quello esterno consentono all'opera di diventare uno spazio funzionale.

This site-specific work, entitled *Confessional*, is an attempt to integrate the external space of everyday life with the inner, sacred space of this church. It is also an attempt to reawaken the symbolic meaning of the place. Both the internal and the external space enable the work to become a functional space.

Rossella Biscotti

Ancora acqua *Still Water*

Installazione: plexiglas, vetro, acqua, suono. Cade, scorre, sgocciola. Piove fuori e dentro la chiesa con un tempo ritmato da un suono ossessivo. Tagliente. Frammenti di pittura caduti. Frammenti di specchi raccolti moltiplicano lo spazio e le immagini. I miti si confondono in una luce congelata. Immobile. Punto di luce riflettente in uno spazio vuoto.

Installation: Plexiglas, glass, water, sound. Falling, running, dripping. It is raining outside and inside the church, rhythmically and with an obsessive sound. Cutting. Fragments of fallen paint. Gathered shards of mirror multiply the space and the images. Myths meld in a frozen light. Immobile. One point of light reflecting in an empty space.

Maurizio Borzì

"L'oggetto è il miglior portatore del soprannaturale (…) la materia è assai più magica della vita".
(Roland Barthes)

"The object is the best carrier of the supernatural . . . matter is considerably more magical than life."
(Roland Barthes)

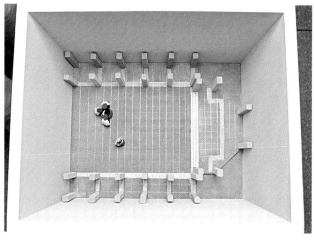

Finlandia/Finland

Simo Brotherus

La doccia

Shower

Proposta per un'installazione in piazza del Duomo a Como: una delle tre luci del lampione dovrebbe essere trasformata in una doccia protetta da una teca di vetro.

Proposal for an installation in Piazza Duomo, Como: one of the three lights on the lamppost to be turned into a shower protected by a glass case.

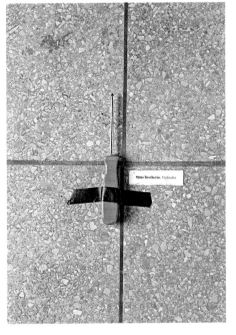

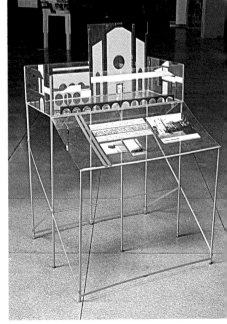

Mircea Cantor

Batman è tornato
o l'avventura sta incominciando adesso

Batman Returns
or *The Adventure Is Only Just Beginning*

Viaggio d'affari: due rumeni e un somalo tornano indietro verso Amburgo nel mezzo della notte. Ingresso in Danimarca negato. Sindrome Borderline da Manifesta 3. Quando parlo francese, pensano che sia russo. Quando sono a Venezia pensano che io sia un turista americano … e se io dico che vengo dalla Romania, dalla Transilvania… allora mi localizzano geograficamente nella terra di Dracula, mi identificano gastronomicamente con il gulash, politicamente con un qualche contesto postcomunista svanito. E poi mi chiedono: cosa ne pensi del conforto mentale che viene dall'arte contemporanea, che ne pensi di memorizzare le soluzioni, che ne pensi dell'amnesia nella nostra società?

P.S. Alcuni giorni fa ho ricevuto dei bellissimi auguri dal mio cugino americano.

Business trip: two Rumanians and a Somali are returning to Hamburg in the middle of the night. Entry into Denmark denied. Borderline Syndrome, Manifesta 3. When I speak French they think I am Russian. When I am in Venice they take me for an American tourist . . . and if I say I come from Rumania, from Transylvania . . . I am immediately put in Dracula territory. Gastronomically, I am identified with goulash, politically with some post-communist setup long since gone. And then they ask me: What do you think of the mental comfort that you get from contemporary art? What do you think about memorizing solutions? What do you think of all the amnesia in our society?

P.S. A few days ago I received a lovely note from my American cousin.

Amy Cheung

"Il guardiano ubriaco della nuvola ha svuotato la sua bottiglia di vodka causando la caduta della nuvola stessa (270 kg di peso) e il suo abbattersi sulla fontana, che si è così spappolata."

La mia installazione è costruita come risposta alla notizia riportata qui sopra, realmente apparsa nel bollettino metereologico. La strategia nell'utilizzare lo spazio è concepita come un uso dello spazio lasciato libero. Cioè vedere la totalità dello spazio della chiesa meno le opere di tutti gli altri, formando quindi un'unità nelle zone abbandonate.

"The drunk guardian of the cloud drained his bottle of vodka, thus causing the cloud (weighing 270 kg.) to fall. It falls on the fountain crushing it to pieces."

My installation comes as a response to the piece of news above, which truly appeared in the weather report. The strategy behind the use of the space is that of the use of space left free: in other words, something that will enable us to see the church space minus the others' artworks, thus creating unity in the abandoned areas.

Nezaket Ekici

La superficie di un pavimento a Biella mi ha profondamente commosso. In alcuni punti mostrava delle crepe che davano luogo a forme e immagini nella mia immaginazione. Particolarmente forte era un'immagine di una vecchia bottiglia o di una specie di vaso antico. La stanza avrebbe dovuto essere bagnata, così mi sono guardata intorno e ho scoperto un rubinetto che sembrava una fontana. Dal soffitto gocciolava continuamente sul pavimento e il terreno si segnava. Le crepe e i segni dell'acqua raccontavano una storia autentica, a modo loro. Sembrava che l'acqua che scappava e la macchia a forma di bottiglia formassero un'unità paradossale. L'acqua seguiva il suo corso, correndo verso il pavimento, e provocandovi le crepe come ad asserire la sua presenza. La chiesa, proprio come la goccia d'acqua, è un simbolo di eternità e trova una sua fisicità in questa installazione.

I was particularly moved by a floor in Biella. It was cracked, and these cracks gave way to shapes and images in my imagination. What stood out was the image of an old bottle or antique vase. I was taken by the impression. The room would need to be wet, so I looked around and discovered a faucet. It reminded me of a fountain. It was dripping continually onto the floor from the ceiling and leaving marks. In their own way, the cracks and the marks from the water told a true story. It seemed that the leaking water and the bottle-shaped stain formed a paradoxical unity. The water took its own course, running toward the floor, causing the cracks as if to assert its very presence. The church, just like the drop of water, is a symbol of eternity. It finds its physical form in this installation.

Rosy Rox

Gli effetti devastanti della società malata sulla mente umana. Uno stato mentale prodotto dalla società e che agisce direttamente su di essa, corpi come estensioni di uno stato mentale. Creazioni di ibridi che nascono sia dalla visionarietà di un individuo sensibile, sia da un mondo inquietante, fantastico e infantile, ma che suscitano inquietanti interrogativi sulle possibili manipolazioni dell'ingegneria genetica.

The devastating effects of a sick society on the human mind. A mental state produced by society and acting directly upon society, bodies as extensions of a mental state. The creation of hybrids that are born both of the visionary powers of a sensitive individual and from a disquieting, fascinating, infantile world, yet raising unsettling questions about genetic engineering.

Daniel Herskowitz

Cento installazioni ciascuna lievemente
compromessa

One Hundred Installations, Each One
Slightly Compromised

Piani, progetti, forme abbondano – ma il mondo interferisce con essi. Lasciata senza attenzione, la sovversione fiorisce. Le nostre idee sono davvero a loro agio solo nel linguaggio delle *maquettes*. Una capsula di ordine in un mare di caos. Il controllo sui progetti che facciamo aumenta in proporzione inversa alla loro scala. Quindi un'installazione costruita per delle formiche sarebbe preferibile a una costruita per delle mosche, eccetera. E qui, forse, possiamo essere d'accordo con Cartesio, riguardo al fatto che la connessione tra la pura mente e il corpo non è niente altro che un pezzetto di materia molto piccolo.

Plans, projects, abandoned forms—yet the world interferes with them. Leave them unattended and subversion will flourish. Our ideas truly are at ease in the language of maquettes. A capsule of order in a sea of chaos. Any control over the projects we make will increase in inverse proportion to their scale. So, an installation constructed for ants would be preferable to one built for flies, and so on. And here we might perhaps agree with Descartes that the connection between the pure mind and the body is nothing more than a tiny piece of matter.

Jeremy Hiah

Io

Io per Me stesso
Io per Individuo
Io per Ilya
Io per Istigare
Io per Istituzione
Io per Internato
Io per Informazione
Io per Innovazione
Io per Installazione
Io penso dunque sono

I

I for I myself
I for Individual
I for Ilya
I for Instigate
I for Institution
I for Interned
I for Information
I for Innovation
I for Installation
I think, therefore I am

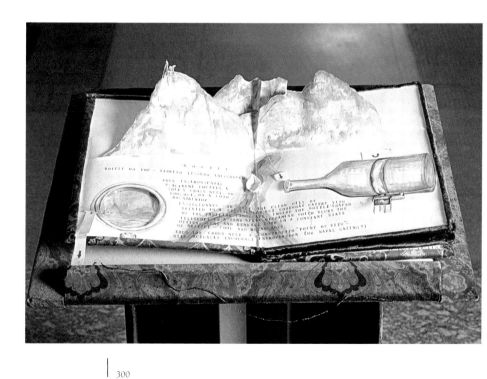

Gruppo Mille (Roberta Iachini)

Non ti scordar di me, Como – New York 9/
Origini della storia: luglio 2000

Forget-Me-Not, Como – New York 9/
Story Begins: July 2000

Da: PRpr@wcs.org
A: Luigina Tusini Gigia@libero.it
Data invio: mercoledì 19 luglio 2000 h.19.44
Oggetto: Re: fountain in Bronx Zoo
"Grazie per il vostro interesse per la Wildlife Conservation Society's (WCB) Bronx Zoo. La fontana decorata posta nel Fountain Circle dello zoo del Bronx all'entrata di Rodham Raod è ornata con figure di cavalli marini, delfini, sirene. La scultura bianca di calcare fu presentata allo zoo da William Rockefeller nel 1902. Proveniente da Como, Italia, datata probabilmente al XVII secolo, è stata eretta per la prima volta nel 1902 nella parte orientale della Astor Court dello zoo (allora nominata Baird Court) e spostata nel sito attuale nel 1910. Spero che questo vi possa aiutare.
Mary Record, Assistente Manager, Comunicazioni Bronx Zoo."

From: PRpr@wcs.org
To: Luigina Tusini Gigia@libero.it
Transmission date: Wednesday, 19 July, 2000, time: 19:44 hrs.
Subject: fountain in Bronx Zoo
"Thank you for your interest in the Wildlife Conservation Society's (WCB) Bronx Zoo. The decorated fountain, situated in the Fountain Circle of the Bronx Zoo at the Rodham Road entrance, is decorated with figures depicting seahorses, dolphins and mermaids. The white limestone sculpture was presented to the Zoo in 1902 by William Rockefeller. Originally from Como, Italy, and dating back probably to the seventeenth century, it was erected for the first time in 1902 on the east side of the Zoo's Astor Court (at that time called Baird Court), and was moved to its present site in 1910. I hope this will help you.
Mary Record, Assistant Manager, Bronx Zoo Communications."

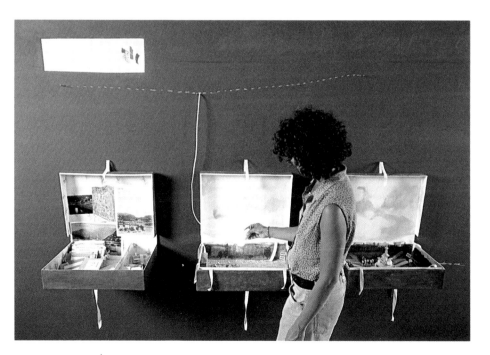

Antonia Iurlaro

Questo è uno spazio libero in cui è possibile per ogni forma la sua espressione. Perché non è importante scegliere una forma da creare, ma creare possibilità di forma.

This is a free space where every form can have its expression. Because what is important is creating the possibility to form, not choosing a form to create.

Ursula Janig

Puzzle di parole crociate *Crossword Puzzle*

Cosa si può fare in una chiesa?

La religione ha a che fare con i temi della vita di oggi?

La bottiglia di vino come simbolo di...?

Cosa pensare dell'identità morale odierna?

Chiesa come fontana di...?

Questo processo basato su interrogativi ha a che fare con il tema dato da Ilya ed Emilia Kabakov sulla bottiglia e la fontana.

Data di scadenza: 10 settembre 2000

What can you do with a church?

What has religion got to do with the big issues of today?

The bottle of wine as a symbol of what?

What are we to make of moral identity today?

Church as a font of what?

This question-driven process is related to a theme raised by Emilia Kabakov on the bottle and the fountain.

Finishes: 10 September 2000.

Daniel Juhas

L'immagine riflette il trittico d'altare, in particolare quello tra due estremi: inferno e paradiso. Un passaggio dove il privato interiore e il panorama esterno si confondono. Un momento che ricollega l'immagine archetipica del monumento, della memoria, con quella del corpo, del qui e ora.

The image reflects the triptych of the altar, particularly what lies between the two extremes of heaven and hell. It is a passage where the private interior and the exterior panorama mix. A moment that connects the archetypal image of the monument, the memory, with that of the body, the here and now.

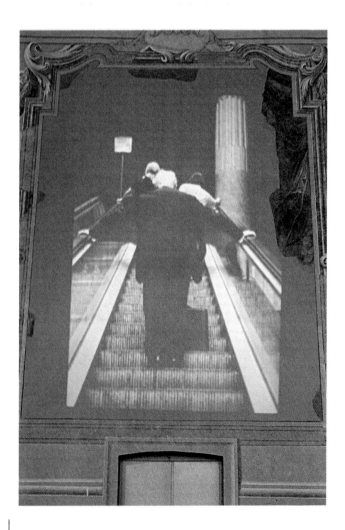

Polona Lovsin

Essere transitorio *Being Transient*

Ci sono tre passaggi importanti in questo lavoro. Una connessione non didattica al tema della fontana e della bottiglia interpretati come una fonte e un recipiente, come madre e figlio. La piccola dimensione della bellissima immagine chiusa in uno spazio piccolo, come qualcosa di dimenticato. Una registrazione della lezione tenuta da Boris Groys che sembra la predica di un sacerdote e spiega il passaggio dalla forma al tempo nell'arte contemporanea e l'importanza del transitorio.

There are three major steps in this work. A non-didactic connection with the theme of the fountain and the bottle, interpreted both as source and receptacle, mother and child. The small dimensions of the beautiful image enclosed in a tiny space, as if it were something forgotten. A recording of the lesson held by Boris Groys, who sounds like a preacher explaining the shift from form to time in contemporary art, and the importance of transitory things.

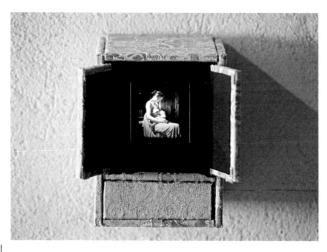

Tom Alexander Mueller

Un museo per Alessandra di Como

A Museum for Alessandra di Como

Questo lavoro è un progetto per la creazione di un museo che commemori Alessandra di Como (1775-1852). Questo affascinante personaggio storico ha rivelato la presenza sotterranea di un lago e quindi ha portato alla vita il lago di Como.

L'artista desidera ringraziare la scuola d'arte della Curtin University per il suo generoso supporto.

This work is a project for a museum to commemorate Alessandra di Como (1775-1852). This fascinating character revealed the underground presence of a lake and thus brought to life Lake Como.

The artist would like to thank the Curtin University Art School for their generous support.

Sandrine Nicoletta

Alla sorgente di Fiumelatte, il torrente
più breve d'Italia, vengono aggiunti dei
sassi in vetro in memoria di una fabbrica
che alla fine dell'Ottocento produceva
esclusivamente bottiglie di vetro nero.
In questo modo il vetro, prodotto di lavo-
razione del silicio, torna a essere sabbia,
grazie all'azione corrosiva del fiume. Il
sito è documentato da un video.

Some glass stones have been added at the
source of the Fiumelatte River, the short-
est stream in Italy, in memory of a factory
that at the end of the eighteenth century
used to produce exclusively black bottles.
Thus the glass, manufactured from pro-
cessed silicon, will return to sand, thanks
to the corrosive action of the river. The
site has been documented on video.

Alessandra Odoni

È difficile scrollarsi il pensiero che l'arte debba avere un luogo o delle forme. Forse senza di queste essa potrebbe veramente diventare opera d'arte pubblica. Si può considerare arte un distillatore, la nascita del circuito a valvole o delle reti telematiche, i meccanismi complessi di un aeroplano, una catastrofe, in quanto parti di un fascino complessivo e di importanti cambiamenti nella storia dell'umanità?

It is difficult to shake off the idea that art requires a form or place. Perhaps without these it really would become public art. Can we consider art as a distiller, the birth of a circuit of valves or telematic networks, the complex mechanisms of an airplane, a catastrophe insofar as it forms part of a total fascination and important changes in the history of humanity?

Verica Patrnogić

*Continuità concettuale** *Conceptual Continuity**

*Frank Zappa, Live, 1976 *Frank Zappa, Live, 1976

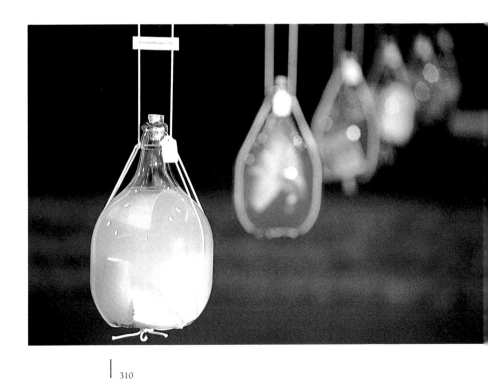

Italia/Italy **Loredana Ruscigno**

I souvenir sono frammenti di realtà che contengono l'anima del luogo.

Souvenirs are fragments of reality that contain the very soul of the place.

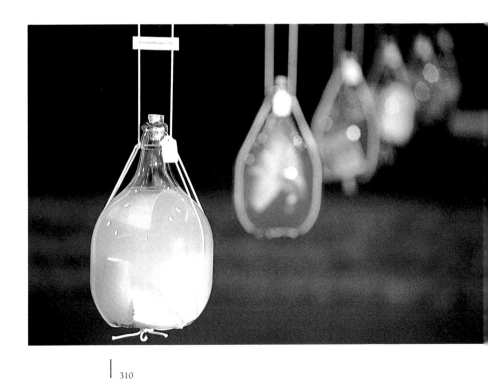

Michela Santorum

Il lago di Como nel 1726 *Lake Como, 1726*

In quell'anno l'acqua del lago di Como finì dentro una bottiglia, un vaso, una pentola… Il destino mi ha portato a progettare un'installazione per un luogo a me familiare.

C'è anche un richiamo alla storia e alla memoria, alla curiosità e alla fantasia.

Una presenza che accompagna i viaggiatori lungo il cammino e rende ancora più speciale e magico un luogo che già racchiude il mistero e la bellezza della natura.

This year, the waters of Lake Como have ended up in a bottle, a vase, a pan . . .

It was fate that I should plan an installation for a place that is so familiar to me. There are references to history and memory, curiosity and imagination.

A presence that accompanies travelers along their way and makes a place that already contains the mystery and beauty of nature even more special.

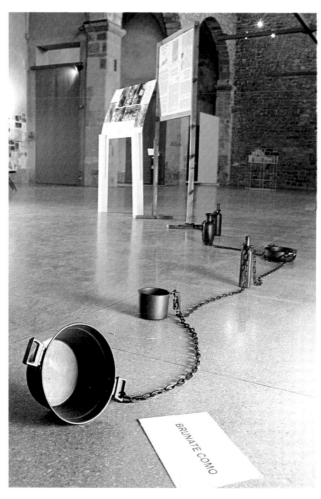

Aude Vanriette

For This Relief Much Thanks – Per grazia ricevuta

For This Relief Much Thanks – Per grazia ricevuta

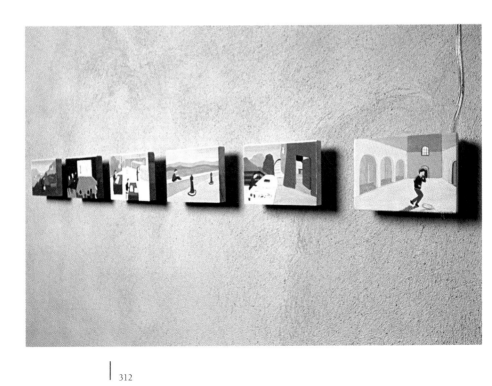

Lucia Veronesi

Mi-Co

Mi-Co

Si prendeva il treno alla mattina presto… ora non ricordo bene… sette ore di viaggio o poco più… si arrivava e sembrava un paradiso… e ne valeva la pena, eh… sì ne valeva la pena…
Poi ti accorgi che è sempre il viaggio che conta e non la destinazione.

We got the train every morning . . . I don't really remember . . . a seven-hour journey, perhaps a bit more . . . we arrived and it was like heaven . . . and it was worth it . . . yes, it was all worth it. . . .
Then you realize it is always the journey that counts, not the destination.

Tetang Nzoko Yakobou

Dal vuoto al pieno *From Empty to Full*

Dreno tutti i tuoi dolori I drain away all your pain
E tu passi And you pass
Dall'impurità alla purezza From impurity to purity
Dal buio alla luce From darkness to light
Dalla preoccupazione alla gioia From worry to joy
Dal vuoto al pieno From empty to full
Sono l'acqua I am water

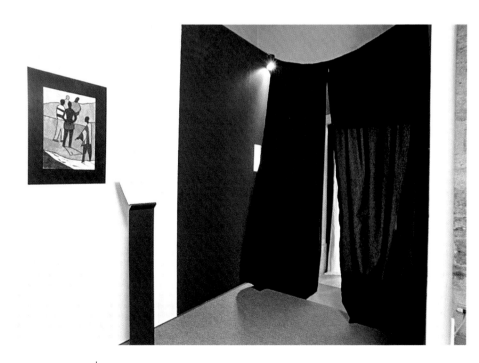

Ma'ayan Zilberman

Senza titolo *Untitled*

Due caloriferi con nuvole di caffè. Calori-feri fatti a mano, macchine aereosol con timer, caffè italiano (esaurimento, paura, panico, adesivo di cautela sentimetale).

Questo lavoro riguarda la prefigurazione mentale di una esperienza improbabile. Le proporzioni e i motivi degli elementi architettonici comuni (caloriferi centrali) sono combinati nello spazio con una sostanza diffusa per via aerea che si ingeri-sce ma non si digerisce: il caffè. Questa essenza pulisce i nervi olfattivi; elimina la memoria di una sensazione quando si pre-para il naso per l'identificazione di un nuovo odore. Questo profumo si collega in modo ambiguo a una forma consueta di offerta, attraverso la quale si propone una relazione tra ciò che si è previsto e l'impro-babile. Viene alla luce il complicato valore sentimentale dell'esperire il movimento.

Two heaters with clouds of coffee. Hand-made heaters, aerosol with timer, Italian coffee (exhaustion, fear, panic, the adhe-sive of sentimental caution).

This work is about the mental pre-figura-tion of an improbable experience. The proportions and motifs of the common architectural elements (central heating) are changed within the space with a sub-stance diffused by air that, while ingest-ed, is not digested: coffee. The essence cleanses the olfactory nerves, erasing the memory of a sensation as you get your nose ready to identify a new smell. This smell is linked ambiguously to a custom-ary form of offer that proposes a relation between the foreseeable and the improba-ble. What comes to the fore is the com-plicated sentimental value of the sam-pling movement.

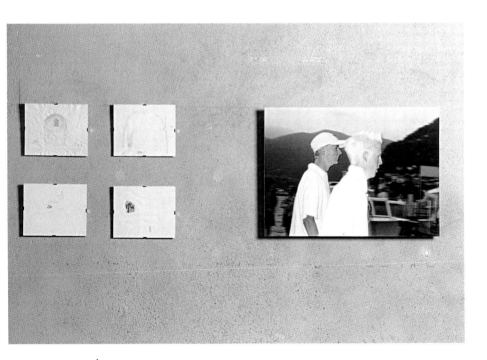

Conferenze aperte al pubblico tenute
durante il Corso.
Como, ex chiesa di San Francesco

Lectures open to the public held
during the Course.
Como, former church of San Francesco

Negli ultimi decenni, il discorso critico relativo all'impossibilità del nuovo in arte si è andato sempre più affermando, esercitando una notevole influenza. La sua caratteristica più interessante è quel senso di felicità e di eccitazione positiva per questa presunta fine del nuovo, quella sorta di soddisfazione interiore che tale pensiero, evidentemente, riesce a produrre nell'ambiente della cultura contemporanea. Infatti, il rammarico postmoderno espresso inizialmente per la fine della storia è finito. Ora, siamo felici della perdita della storia e dell'idea di progresso, o del futuro come luogo dell'utopia, tutte cose tradizionalmente legate al fenomeno del nuovo. La liberazione dall'obbligo di essere storicamente nuovi sembra una grande vittoria della vita sulle narrazioni storiche predominanti nel passato, che tendevano a soggiogare, ideologizzare e formalizzare la realtà. Noi sperimentiamo la storia dell'arte prima di tutto per come viene rappresentata nei nostri musei, perciò la liberazione dal nuovo, concepita come liberazione dalla storia dell'arte, e quindi dalla storia come tale, appare soprattutto come una possibilità, per l'arte, di evadere dal museo. Il che significa per l'arte diventare popolare, diventare viva e presente fuori dalla cerchia chiusa del mondo dell'arte istituzionale, fuori dalle mura del museo. Di conseguenza, ritengo che l'eccitazione positiva provocata dalla fine del nuovo in arte sia legata in primo luogo a questa nuova promessa di portare l'arte nella vita, al di là di tutte le costruzioni e le considerazioni storiche, al di là dell'opposizione di vecchio e nuovo.

Gli artisti, ma anche i teorici dell'arte, sono felici di essere finalmente liberi dall'onere della storia, dalla necessità di compiere il passo successivo e dall'obbligo di conformarsi alle leggi e alle esigenze della storia riguardo ciò che è storicamente nuovo. Piuttosto, questi artisti e teorici desiderano impegnarsi nella realtà sociale a livello politico e culturale, vogliono riflettere sulla propria identità culturale, esprimere i propri desideri e così via, ma prima di tutto, vogliono mostrare di essere davvero vivi e reali, in opposizione alle costruzioni astratte e storicamente morte messe in scena dal sistema museale e dal mercato dell'arte. Naturalmente, è un desiderio del tutto legittimo. Tuttavia, per poter esaudire il desiderio di realizzare un'arte veramente viva, dobbiamo rispondere alla domanda: quando e a quali condizioni l'arte appare come viva e non come morta?

Nel moderno è profondamente radicata una tradizione aspramente critica che si rivolge contro la storia, il museo, la biblioteca, o più in generale l'archivia-

zione, in nome della vita vera. La biblioteca e il museo sono il bersaglio preferito dell'accanita ostilità di una gran parte degli scrittori e degli artisti moderni. Rousseau si entusiasmava per la distruzione della famosa biblioteca dell'antica Alessandria; Faust, il personaggio di Goethe, era pronto a firmare un patto col diavolo pur di sfuggire alla biblioteca (e all'obbligo di leggerne i libri). Nei testi degli artisti e dei teorici dell'arte moderna il museo è ripetutamente descritto come il cimitero dell'arte, con i curatori dei musei a fare da becchini. Secondo questa tradizione, la morte del museo e della storia dell'arte di cui il museo è la materializzazione, significa la possibilità di una risurrezione della vera arte vivente, di un ritorno alla realtà e alla vita vere, cioè al grande Altro, poiché se il museo muore, è la morte stessa che muore. Improvvisamente, ci troviamo liberi come se, sfuggiti alla schiavitù egiziana, ci preparassimo a viaggiare verso la Terra Promessa della vera vita. Tutto ciò è del tutto comprensibile, anche se non è altrettanto chiaro *perché* la cattività egiziana dell'arte finisca proprio ora.[1]

Tuttavia, come ho accennato, la questione su cui vorrei riflettere è diversa: perché l'arte vuole essere viva, invece che morta? E cosa significa per l'arte apparire viva? Sono convinto che sia la logica interna alla collezione museale stessa a imporre agli artisti di calarsi nella realtà, nella vita, di realizzare un'arte che appaia viva. "Essere viva", però, significa a mio parere né più né meno che "essere nuova".

Invece, in numerosi discorsi che trattano della memoria storica e della sua rappresentazione, la relazione complementare che lega realtà e museo viene molto spesso trascurata. Il museo non è subordinato alla storia "reale", né è soltanto un riflesso e una documentazione di ciò che è accaduto "realmente" fuori dalle sue mura secondo le leggi autonome dello sviluppo storico, ma è vero il contrario: è la "realtà" stessa a essere derivata, in relazione al museo. Il "reale" può essere definito solo in rapporto alla collezione del museo. Questo significa che un cambiamento nella collezione comporta un cambiamento nella nostra percezione della realtà stessa, dato che in questo contesto, in definitiva, possiamo descrivere la realtà come la somma di tutte le cose non ancora collezionate. Perciò, la storia non può essere concepita come un processo completamente autonomo che ha luogo fuori dalle mura del museo. La nostra immagine della realtà dipende dalla nostra conoscenza del museo.

Un caso mostra chiaramente la reciprocità della relazione che lega realtà e museo, il museo d'arte. Gli artisti moderni, attivi dopo la comparsa del museo moderno, sanno (nonostante tutto il loro sdegno e le loro proteste) di lavorare principalmente per le collezioni dei musei, almeno se operano nel contesto della cosiddetta "arte alta". Questi artisti sanno fin dall'inizio che saranno collezionati e, di fatto, lo desiderano. Mentre i dinosauri non sapevano che in seguito sarebbero finiti nel museo di storia naturale, gli artisti, invece, sanno

che esiste la possibilità, per loro, di venire esposti nel museo della storia dell'arte. Mentre il comportamento dei dinosauri, almeno in un certo senso, non è stato alterato dalla loro rappresentazione elaborata successivamente dal museo moderno, il comportamento dell'artista moderno *è* alterato dalla consapevolezza di tale possibilità. Questa consapevolezza influisce sul comportamento degli artisti in un modo fondamentale. Infatti, è evidente che il museo accetta solo cose prese dalla vita reale, da ciò che è esterno alla collezione e proprio questo spiega perché l'artista voglia che il suo lavoro appaia reale e vivo.[2]

Ciò che si trova già nel museo diventa automaticamente del passato, già morto. Se fuori dal museo qualcosa ci ricorda le forme, le posizioni, gli approcci già rappresentati all'interno del museo, noi non riusciamo a considerarlo reale o vivo, ma siamo portati a vederlo come una copia morta di un passato morto. Così, se un artista dice (come fa la maggior parte) di voler evadere dal museo per andare incontro alla vita, per realizzare un'arte realmente viva, significa soltanto che vuole entrare in collezione. Perché l'unico modo possibile per entrare in collezione è il superamento del museo, l'ingresso nella vita, vale a dire la realizzazione di qualcosa di diverso da ciò che si trova già nella collezione. Di più: per lo sguardo allenato al museo solo ciò che è nuovo è riconoscibile come reale, presente e vivo. Se l'artista ripete l'arte già in collezione, la sua arte sarà qualificata dal museo come mero *kitsch* e rifiutata. I dinosauri virtuali, mere copie senza vita di dinosauri già museografati, sono stati mostrati, come sappiamo, nel contesto di *Jurassic Park*, cioè in un contesto di svago e d'intrattenimento, non nel museo. Il museo, a questo riguardo, è come una chiesa: è necessario aver prima peccato per diventare santi, altrimenti si resta un individuo comune e rispettabile, senza alcuna possibilità di carriera negli archivi della memoria di Dio. Questo è il motivo per cui, paradossalmente, più ci si vuole liberare del museo, più si resta radicalmente soggetti alla logica della collezione del museo, e viceversa.

Naturalmente, questa interpretazione del nuovo, del reale e del vivente contraddice la profonda convinzione di molti testi della prima avanguardia, per i quali la strada verso la vita può aprirsi soltanto con la distruzione del museo e con l'estrema cancellazione estatica del passato che sta tra noi e il presente. Per esempio, questa visione del nuovo è espressa con forza in un breve, ma importante testo del 1919 di Kasimir Malevič, *Sul museo*. All'epoca il nuovo governo sovietico e il Partito Comunista, temendo che la guerra civile e il collasso generale delle istituzioni statali e dell'economia potessero distruggere gli antichi musei russi e le collezioni d'arte, cercavano di metterli al sicuro e di salvarli. Nel suo testo Malevič protesta contro questa politica a favore del museo attuata dal potere sovietico, appellandosi perché lo stato non intervenga a favore delle vecchie collezioni d'arte, in quanto la loro distruzione avrebbe aperto la strada verso la vera arte vivente. In particolare, come afferma egli stesso, "la vita sa ciò

che fa e se si affanna nella distruzione non bisogna intervenire, perché ostacolandola blocchiamo la strada verso la nuova idea della vita che è nata dentro di noi. Se bruciamo un cadavere otteniamo un grammo di polvere: migliaia di cimiteri, perciò, starebbero su un solo scaffale di una farmacia. Facciamo una concessione ai conservatori e offriamo loro di bruciare tutte le epoche passate, dato che sono morte, per aprire una farmacia." In seguito Malević dà un esempio concreto di ciò che intende: "Anche se le persone si troveranno di fronte alla polvere di Rubens e di tutta la sua arte, l'effetto (di questa farmacia) sarà lo stesso: le persone avranno tantissime nuove idee, spesso più vive delle rappresentazioni reali (occupando meno spazio)".[3]

L'esempio di Rubens non è casuale per Malević, che in molti dei suoi primi manifesti dichiara l'impossibilità, nel nostro tempo, di dipingere ancora "il sedere grasso di Venere". Precedentemente, in un altro testo sul suo famoso *Quadrato nero*, divenuto uno dei simboli più noti del nuovo per quanto concerne l'arte del periodo, Malević aveva scritto che non c'era alcuna possibilità di vedere "il dolce sorriso di Psiche uscir fuori dal mio quadrato nero" e che esso – il quadrato nero –, "non potrà mai essere usato come letto (materasso) per fare l'amore".[4] Malević odiava i monotoni rituali del fare l'amore almeno quanto le monotone collezioni dei musei. Il fatto rilevante, però, è la convinzione, implicita in queste affermazioni, che la collezione del museo, retta dalle convenzioni del passato, non avrebbe mai potuto accettare un'arte nuova, originale e innovativa. Nei fatti, all'epoca di Malević la situazione era l'opposta, come era effettivamente stata fin dalla nascita dell'istituzione moderna del museo, alla fine del diciottesimo secolo. Le collezioni museali della modernità non sono governate da un gusto preciso, stabilito e normativo che ha origine dal passato. Invece, è l'idea della rappresentazione storica a obbligare il sistema del museo a collezionare, in primo luogo, tutti gli oggetti caratteristici di determinate epoche storiche, inclusa quella contemporanea. Questa idea di rappresentazione storica non è mai stata chiamata in causa, nemmeno nei testi postmoderni, relativamente recenti, che a loro volta pretendono di essere storicamente nuovi, veramente contemporanei e al passo con i tempi. Anche in questo caso, non si va oltre la questione su chi e cosa sia *sufficientemente nuovo* per rappresentare il nostro tempo.

Invece, è proprio nel caso in cui il passato non è oggetto di collezione e l'arte del passato non è messa al sicuro nei musei, che acquista senso, anzi diventa una specie di obbligo morale, restare fedeli all'antico, seguire le tradizioni e resistere all'opera distruttrice del tempo. Le culture senza museo sono, secondo la definizione di Lévy-Strauss, "culture fredde" che cercano di mantenere intatta la propria identità culturale riproducendo costantemente il passato. Lo fanno perché sentono la minaccia dell'oblio, della perdita totale della memoria storica. Invece, se il passato è oggetto di collezione e viene conservato nei

musei, replicare gli stili, le forme, le convenzioni, le tradizioni antichi non è più necessario. Addirittura, la ripetizione dell'antico e della tradizione diviene una pratica socialmente vietata, o per lo meno non gratificante. La formula più generica per descrivere l'arte moderna non è "ora sono libero di fare qualcosa di nuovo", ma "ora è impossibile fare ancora il vecchio". Come dice Malević, è diventato impossibile dipingere ancora il sedere grasso di Venere, ma è così solo perché c'è il museo. Se le opere di Rubens venissero davvero bruciate, come suggeriva Malević, nei fatti si aprirebbe la possibilità di ridipingere ancora il sedere grasso di Venere. La strategia delle avanguardie non inaugura l'apertura verso una maggiore libertà, ma la nascita di un nuovo tabù, il "tabù del museo", che vieta la ripetizione dell'antico in quanto l'antico non scompare più, ma resta in esposizione.

Il museo non impone come debba essere questo nuovo, mostra soltanto come non deve essere, sulla falsariga del demone di Socrate che diceva al filosofo cosa *non* doveva fare, senza mai dirgli cosa dovesse fare. Possiamo chiamare questa voce, o presenza, demonica "il curatore interiore". Ogni artista moderno ha un curatore interiore che gli dice cosa non è più possibile fare, cioè cosa non sarà più oggetto di collezione. Il museo ci offre una descrizione abbastanza chiara di cosa significhi per l'arte essere reale, viva, presente: significa non assomigliare all'arte già museografata e collezionata. La presenza, in questo caso, non si definisce solo in opposizione all'assenza. Per essere presente, l'arte deve anche *apparire* presente e questo significa che non può ricordare l'arte vecchia e morta del passato presentata nel museo.

Si può persino affermare che, nell'ambito del museo moderno, la novità dell'arte prodotta *ex novo* non è stabilita *post factum*, come risultato di un confronto con la vecchia arte. Piuttosto, il confronto ha luogo prima della creazione di una nuova opera d'arte, anzi virtualmente produce questa nuova opera d'arte. L'opera d'arte moderna è oggetto di collezione ancora prima di essere realizzata. L'arte d'avanguardia è l'arte di una minoranza che pensa in modo elitario non perché sia espressione di un gusto borghese particolare (come afferma, per esempio, Bourdieu), ma perché, in un certo senso, l'arte d'avanguardia non è l'espressione di alcun gusto: né del gusto del pubblico, né di un gusto particolare, nemmeno del gusto degli stessi artisti. L'arte d'avanguardia è elitaria semplicemente perché nasce già subordinata a un vincolo a cui il pubblico in genere non è sottoposto. Per il pubblico in genere tutte le cose, o almeno la maggior parte, possono essere nuove se sono sconosciute, anche se si trovano già nella collezione del museo. Questa osservazione permette di compiere un'importante distinzione, necessaria per una migliore comprensione del fenomeno del nuovo, quella tra *nuovo* e *altro*, ovvero tra ciò che è nuovo e ciò che è diverso.

Spesso, infatti, essere nuovo è inteso come combinazione di essere diverso e

essere prodotto di recente. Si dice che un'auto è *nuova* se quest'auto è diversa dalle altre, ma anche se si tratta dell'ultimo modello in ordine di tempo prodotto da quell'industria automobilistica. Tuttavia, come ha sottolineato Sören Kierkegaard, specialmente in *Philosophische Brocken*, in nessun senso essere nuovo è lo stesso di essere diverso.[5] Kierkegaard, addirittura, oppone la nozione di nuovo a quella di differenza, sulla base del fatto che una determinata differenza è riconosciuta in quanto tale soltanto perché siamo già in grado di riconoscerla e identificarla come differenza. Perciò, nessuna differenza può essere nuova, perché se fosse realmente nuova non potrebbe essere riconosciuta in quanto tale. Riconoscere significa sempre ricordare, ma una differenza riconosciuta e ricordata non è, evidentemente, una differenza nuova. Di conseguenza, secondo Kierkegaard, non esiste qualcosa come un'auto nuova. Anche se un'auto è molto recente, la differenza tra quest'auto e quelle prodotte prima non è una nuova differenza, perché lo spettatore può riconoscerla in quanto tale. Così, si comprende perché la nozione di nuovo sia stata in qualche modo soppressa dal discorso teorico sull'arte degli ultimi vent'anni, anche se ha mantenuto la sua importanza nella pratica artistica. Tale eliminazione è un effetto dell'attenzione rivolta alla Differenza e all'Alterità dal pensiero strutturalista e da quello post strutturalista, dominanti nell'ambito della cultura recente. Invece, per Kierkegaard il nuovo è una differenza senza differenza, ovvero una differenza al di là della differenza, una differenza che non siamo in grado di riconoscere perché non ha una relazione con nessuno dei codici strutturali già dati.

Per spiegare tale differenza Kierkegaard fa l'esempio di Gesù Cristo. Per meglio dire, Kierkegaard afferma che inizialmente la figura di Cristo appariva come quella di un qualsiasi altro comune essere umano del suo tempo. In altre parole, uno spettatore obiettivo dell'epoca, messo di fronte alla figura di Cristo, non avrebbe potuto trovare alcuna concreta differenza visibile fra Cristo e un comune essere umano, vale a dire una differenza visibile che gli potesse suggerire che Cristo non era un semplice uomo, ma anche un dio. Così, per Kierkegaard il cristianesimo è basato sull'impossibilità di riconoscere Cristo come Dio, cioè sull'impossibilità di riconoscere Cristo come diverso. Questo implica, perciò, che Cristo è *realmente* nuovo e non soltanto differente, cioè che il cristianesimo è una manifestazione della differenza senza differenza, ovvero della differenza *al di là* della differenza. Di conseguenza, per Kierkegaard l'unico tramite attraverso cui il nuovo può emergere è l'ordinario, il "non diverso", l'identico: non è l'Altro, ma lo Stesso. A questo punto, però, sorge un interrogativo su come si debba affrontare questa differenza al di là della differenza. Come si manifesta il nuovo?

Ora, se analizziamo più nel dettaglio la figura di Gesù Cristo descritta da Kierkegaard, il dato che colpisce è la sua grande somiglianza col cosiddetto

"ready-made". Per Kierkegaard la differenza tra Dio e uomo non è di un genere tale da poter essere stabilita oggettivamente o descritta in termini visivi. Noi poniamo la figura di Cristo nel contesto del divino senza riconoscerla in quanto divina: questo è nuovo. Ma lo stesso può dirsi dei ready-made di Duchamp. Anche qui abbiamo a che fare con una differenza al di là della differenza, concepita in questo caso come differenza tra opera d'arte e un comune oggetto profano. Pertanto, possiamo dire che la *Fontana* di Duchamp è una specie di Cristo tra gli oggetti e che l'arte del ready-made è una specie di cristianesimo in ambito artistico. Il cristianesimo, infatti, prende l'immagine di un essere umano e la pone, senza cambiarla, nel contesto della religione, nel Pantheon delle divinità tradizionali. Anche il museo, come spazio per l'arte e come sistema dell'arte, funge da luogo in cui la differenza al di là della differenza, quella tra opera d'arte e mero oggetto, viene prodotta oppure messa in scena.

Come accennavo, un'opera d'arte nuova non deve replicare le forme dell'arte antica, tradizionale e già museografata. Oggi, però, un'opera d'arte nuova, per essere realmente nuova non deve ripetere la vecchia differenza tra opera d'arte e oggetto comune. Se si ripete questa differenza, si crea soltanto un'opera diversa, ma non una nuova. In un certo senso, l'opera d'arte nuova appare realmente nuova e viva solo se somiglia a qualsiasi altro comune oggetto profano o a qualsiasi altro comune prodotto della cultura popolare. Solo in questo caso l'opera d'arte nuova funge da significante del mondo esterno alle mura del museo. Il nuovo può essere percepito come tale solo se produce un effetto di infinità illimitata, cioè se apre a una visione infinita sulla realtà esterna al museo. Un effetto di infinità che si produce, o meglio si mette in scena, solo all'interno del museo, poiché nel contesto della realtà in sé noi sperimentiamo il reale solo come finito, essendo noi stessi finiti. Lo spazio piccolo e controllabile del museo permette allo spettatore di immaginare il mondo esterno alle mura del museo come splendido, infinito, estatico. Questa, infatti, è la funzione principale del museo: farci immaginare ciò che è esterno al museo come infinito. Nel museo l'opera d'arte nuova agisce da finestra simbolica per introdurre a una visione sull'infinità esterna al museo. Chiaramente, però, l'opera d'arte nuova adempie a questa funzione solo per un periodo di tempo relativamente breve, prima di diventare, nel momento in cui la sua distanza dagli oggetti comuni col trascorrere del tempo si fa del tutto ovvia, non più nuova, ma solo diversa. A questo punto, nasce la necessità di rimpiazzare il vecchio nuovo con un nuovo nuovo, per ricostituire il sentimento romantico dell'infinità del reale.

Sotto questo aspetto, il museo non è tanto uno spazio per la rappresentazione della storia dell'arte, quanto una macchina finalizzata alla produzione e alla messinscena dell'arte nuova di oggi, o, in altri termini, alla produzione dell'"oggi" in quanto tale. In questo senso il museo, per la prima volta, produ-

ce un effetto di presenza e fa apparire vivo. La vita appare realmente viva solo se la guardiamo dalla prospettiva del museo, perché, come ho affermato, solo nel museo riusciamo a produrre nuove differenze, cioè differenze al di là delle differenze, differenze che emergono qui e ora. Questa possibilità di produrre nuove differenze non esiste nella realtà in sé, perché nella realtà incontriamo solo vecchie differenze, cioè differenze che riconosciamo. Per produrre nuove differenze abbiamo bisogno di uno spazio di "non realtà", riconosciuta e codificata a livello culturale. La differenza tra la vita e la morte, infatti, è dello stesso ordine di quella esistente tra Dio e il comune essere umano, o tra opera d'arte e mero oggetto: è una differenza al di là della differenza, percepibile, come ho già detto, soltanto nel museo o nell'archivio, in quanto spazi di "non reale" riconosciuti a livello sociale. Di più: oggi la vita appare viva solo se contemplata dalla prospettiva dell'archivio, del museo, della biblioteca. Nella realtà in sé siamo messi di fronte solo a differenze morte, come quella tra un'auto nuova e una vecchia.

Non troppo tempo fa ci si aspettava che la tecnica del ready-made, con l'ascesa della fotografia e della videoarte, avrebbe portato all'erosione e alla morte definitiva del museo che si è andato istituendo nella modernità. Si aveva l'impressione che sullo spazio chiuso della collezione incombesse una minaccia e che di lì a poco esso sarebbe stato sommerso dalla produzione seriale di ready-made, fotografie e immagini dei media che lo avrebbero condotto alla dissoluzione finale. In verità, questa prognosi risultava plausibile sulla base di una determinata idea di museo, secondo la quale la collezione del museo gode di una posizione eccezionale e socialmente privilegiata, basata sull'assunzione che gli oggetti in essa contenuti siano molto speciali, perché si tratta di opere d'arte, diverse dai normali oggetti profani della vita. Se il museo è stato creato per studiare e accogliere queste cose così particolari e meravigliose, la prova della falsità delle sue istanze dovrebbe, di conseguenza, provocarne la fine, ed è proprio ciò che fanno il ready-made, la fotografia, il video, descritti appunto come prova manifesta dell'illusorietà delle istanze tradizionali della museografia e della storia dell'arte, poiché dimostrano che la produzione di immagini non è un processo misterioso che richiede un artista geniale.

Proprio questo ha sostenuto Douglas Crimp nel suo notissimo saggio *On the Museum's Ruin*, in riferimento a Walter Benjamin: "Attraverso le tecnologie della riproduzione, l'arte postmoderna si è liberata dell'aura. La finzione del soggetto creatore permette l'aperta confisca, citazione, estrapolazione, accumulazione e ripetizione di immagini già esistenti. Le idee di originalità, autenticità e presenza, essenziali per l'ordine del discorso museale, si indeboliscono".[6] Le nuove tecniche di produzione artistica dissolvono le strutture concettuali del museo costruite sulla finzione della creatività individuale del soggetto, gettandole nel caos attraverso la ri-produzione e determinando, alla fine, la

rovina del museo. E giustamente succede, verrebbe da aggiungere, in quanto le strutture concettuali del museo sono illusorie: suggeriscono una rappresentazione dello storico, concepito come un'epifania temporale della soggettività creativa, in un luogo dove di fatto non c'è null'altro che un mucchio incoerente di artefatti, come dice Crimp in riferimento a Foucault. Però Crimp, come molti altri autori della sua generazione, ritiene che ogni critica alla concezione enfatica dell'arte sia una critica all'arte in quanto istituzione, inclusa l'istituzione del museo, la cui legittimazione si suppone sia soprattutto basata su questa concezione, al contempo esagerata e fuorimoda, dell'arte.

Che il discorso della storia dell'arte sia stato a lungo determinato dalla retorica dell'unicità, e perciò della differenza, che legittima l'arte attraverso l'esaltazione dei capolavori riconosciuti, è fuori discussione. Non lo è altrettanto, tuttavia, l'idea che questo discorso sia nei fatti una legittimazione decisiva della museificazione dell'arte, e che di conseguenza la sua analisi critica sia allo stesso tempo una critica del museo in quanto istituzione. E in fondo, se l'opera d'arte singola si distanziasse dagli altri oggetti in virtù della sua artisticità o, in altri termini, in quanto manifestazione del genio creativo del suo autore, il museo non sarebbe, allora, del tutto superfluo? Noi dovremmo riconoscere e apprezzare nel giusto modo un capolavoro artistico, se esiste davvero qualcosa del genere, anche – e più efficacemente – in uno spazio radicalmente profano.

Tuttavia, lo sviluppo accelerato dell'istituzione museale, e soprattutto del museo d'arte contemporanea, di cui siamo testimoni da alcuni decenni, è avvenuto parallelamente a una cancellazione accelerata delle differenze visibili tra opera d'arte e oggetto profano, una cancellazione perpetrata in modo sistematico dalle avanguardie del Novecento e in modo ancor più particolare a partire dagli anni Sessanta. Meno un'opera differisce visivamente da un oggetto profano, più diviene necessario tracciare una distinzione chiara tra il contesto dell'arte e quello profano, quotidiano, non museale del suo accadere. È proprio quando sembra una "cosa normale" che l'opera richiede la contestualizzazione e la protezione del museo. In verità, la funzione di salvaguardia e protezione svolta dal museo è importante anche per l'arte tradizionale, che nell'ambiente di tutti i giorni sarebbe messa da parte, mentre in questo modo viene difesa dalla distruzione fisica del tempo. Per la ricezione di questo genere di arte, tuttavia, il museo è superfluo, se non deleterio: il contrasto tra la singola opera e il suo ambiente quotidiano e profano, quel contrasto attraverso il quale l'opera perviene a se stessa, nel museo è per lo più perduto. Invece, l'opera d'arte che non si staglia visivamente con sufficiente distinzione dal suo ambiente può essere davvero percepita solo nel museo. Perciò, le strategie artistiche dell'avanguardia, concepite per eliminare la differenza visiva tra opera e oggetto profano, portano direttamente alla *creazione* del museo, che garantisce a livello istituzionale questa differenza.

Lungi dal sovvertire e delegittimare il museo come istituzione, la critica della concezione enfatica dell'arte offre perciò il vero fondamento teorico dell'istituzionalizzazione e della museificazione dell'arte contemporanea. Nel museo agli oggetti comuni è promessa quella differenza di cui essi non godono nella realtà: la differenza al di là della differenza. Questa promessa è tanto più valida e credibile, quanto meno questi oggetti "sono degni" di tale promessa, cioè quanto meno sono spettacolari e straordinari. Il nuovo Vangelo del museo moderno non celebra l'opera esclusiva e auratica del genio, ma l'insignificante, il banale, l'ordinario che altrimenti, fuori dalle mura del museo, scomparirebbe nella realtà. Se il museo dovesse mai disintegrarsi per davvero, andrebbe perduta l'opportunità propria dell'arte di mostrare il normale, il quotidiano e il banale come nuovo e veramente vivo. Per affermare con successo di essere "in vita", l'arte deve diventare differente, cioè inusuale, sorprendente, esclusiva e la storia dimostra che l'arte ci riesce solo facendo ricorso a tradizioni classiche, mitologiche, religiose e rompendo ogni legame con la banalità dell'esperienza quotidiana. Nella produzione di immagini della cultura di massa dei nostri giorni di (meritato) successo ci sono attacchi di alieni, miti apocalittici e di redenzione, eroi dotati di poteri superumani e così via. Il tutto è senz'altro affascinante e istruttivo. Ogni tanto, però, fa anche piacere avere la possibilità di contemplare e apprezzare qualcosa di normale, ordinario, persino banale. Nella nostra cultura questo desiderio può essere gratificato solo dal museo, mentre nella vita, dall'altra parte, solo lo straordinario è presentato come possibile oggetto d'ammirazione.

Tuttavia, questo significa altresì che il nuovo è ancora possibile, perché il museo *esiste ancora* dopo la fine presunta della storia dell'arte, del soggetto, e così via. La relazione che lega il museo allo spazio esterno è principalmente spaziale, non temporale. E, infatti, l'innovazione non accade nel tempo, ma nello spazio: al confine tra la collezione del museo e il mondo esterno. Possiamo attraversare questo confine in qualsiasi momento, in punti molto diversi e seguendo traiettorie differenti. Inoltre, questo significa che sappiamo, e a dire il vero dobbiamo, dissociare il concetto di nuovo dal concetto di storia, e il termine innovazione dalla sua associazione con la linearità del tempo storico. La critica postmoderna dell'idea di progresso o delle utopie della modernità diviene irrilevante quando l'innovazione artistica non è più pensata in termini di linearità temporale, ma come relazione spaziale tra lo spazio del museo e l'esterno. Il nuovo non emerge nella vita storica in sé, da qualche fonte nascosta, né nasce in quanto promessa di un telos storico nascosto. La produzione del nuovo è soltanto uno spostamento del confine tra gli oggetti collezionati e gli oggetti profani esterni alla collezione, cioè un'operazione principalmente fisica e materiale: alcuni oggetti vengono portati nel sistema del museo, mentre altri sono gettati fuori e atterrano, per così dire, nel bidone della spazzatu-

ra.[7] Questo spostamento produce di continuo l'effetto di novità, di apertura, di infinità, utilizzando significanti che appaiono diversi dal passato museificato e identici ai meri oggetti e immagini della cultura popolare che circolano nello spazio esterno. In questo senso, il concetto di nuovo resiste nonostante la fine presunta del discorso della storia dell'arte, grazie alla produzione, come ho già affermato, di nuove differenze al di là di tutte le differenze storicamente riconoscibili.

La materialità del museo è la garanzia che la produzione del nuovo in arte può superare tutte le fini della storia, proprio perché dimostra che l'ideale moderno di spazio museale universale e trasparente (che rappresenta la storia dell'arte universale) è irrealizzabile e puramente ideologico. L'arte moderna si è sviluppata nel presupposto dell'idea regolativa del museo universale che rappresenta tutta la storia dell'arte e crea uno spazio universale e omogeneo che permette il confronto di tutte le possibili opere d'arte e la determinazione delle loro differenze visive. Questa visione universalista è stata descritta in modo magistrale da André Malraux, nel noto *Il museo immaginario*. La matrice teorica di questa visione del museo universale è hegeliana, poiché incorpora l'idea dell'autocoscienza storica in grado di riconoscere tutte le differenze storicamente determinate. Inoltre, la logica della relazione che lega arte e museo universale segue la logica dello Spirito Assoluto di Hegel: il soggetto della conoscenza e della memoria è motivato, in tutto il corso della storia del suo sviluppo dialettico, dal desiderio dell'altro, del diverso, del nuovo, ma alla fine di tale storia deve scoprire e accettare il fatto che l'alterità in quanto tale è prodotta dal desiderio stesso e dal suo movimento. A questo estremo della storia, il soggetto riconosce l'Altro come propria immagine. Così, possiamo dire che nel momento in cui il museo universale è concepito come la vera origine dell'Altro, dato che l'Altro dal museo è per definizione l'oggetto del desiderio del collezionista-curatore museale, il museo diviene Museo Assoluto e giunge alla fine della propria storia possibile. Anche la procedura duchampiana del ready-made può essere interpretata, in termini hegeliani, come atto autoriflessivo del museo universale che pone fine al suo ulteriore sviluppo storico.

Perciò, non è assolutamente casuale il fatto che le teorie recenti in cui si proclama la fine dell'arte indichino nell'avvento del ready-made il momento della fine della storia dell'arte. L'esempio preferito di Arthur Danto per sostenere l'idea che l'arte è giunta recentemente alla fine della sua storia, sono le *Brillo Boxes* di Andy Warhol,[8] mentre Thierry de Duve parla di "Kant dopo Duchamp", per descrivere il ritorno al gusto personale dopo la fine della storia dell'arte provocata dal ready-made.[9] Veramente per Hegel la fine dell'arte, secondo quanto afferma nelle lezioni di estetica, ha luogo in un tempo molto precedente, quello della nascita del nuovo stato moderno che impone la propria forma e la propria legge sulla vita dei propri cittadini, causando all'arte la perdita della sua

genuina funzione di dare forma.[10] Lo stato moderno hegeliano codifica tutte le differenze visibili e sperimentabili, cioè le riconosce, le accetta e dà loro la posizione appropriata entro il sistema generale del diritto. Dopo un tale atto di riconoscimento politico e giuridico dell'Altro da parte del diritto moderno, l'arte sembra perdere la sua funzione storica di manifestare l'alterità dell'Altro, di darle una forma e di iscriverla in un sistema storico di rappresentazione. Nel momento in cui la legge trionfa l'arte diviene impossibile, poiché il diritto rappresenta già tutte le differenze esistenti, rendendo superflua una tale rappresentazione per mezzo dell'arte. Naturalmente, si può sostenere che restano alcune differenze non ancora rappresentate, o almeno poco rappresentate dalla legge, in modo da lasciare all'arte se non altro una parte della sua funzione di rappresentare l'Altro non codificato. In questo caso, però, l'arte svolge soltanto un ruolo secondario al servizio della legge: il ruolo genuino dell'arte, che per Hegel è il *modus* nel quale le differenze si manifestano originariamente e creano delle forme, è in ogni caso superato per effetto del diritto moderno.

Kierkegaard, come dicevo, potrebbe invece mostrarci per analogia il modo in cui un'istituzione che ha la missione di ripresentare/rappresentare le differenze possa anche creare differenze al di là di tutte le differenze preesistenti. Adesso è possibile descrivere in modo più preciso che tipo di differenza sia questa nuova differenza, la differenza al di là della differenza di cui ho parlato in precedenza. Non è una differenza formale, ma temporale, cioè è una differenza che riguarda l'aspettativa di vita dei singoli oggetti, ma anche la loro destinazione storica. Bisogna ricordare la "nuova differenza" secondo la descrizione di Kierkegaard: per lui la differenza tra Cristo e un comune essere umano del suo tempo non era una differenza formale tale da poter essere ripresentata/rappresentata dall'arte e dal diritto, ma una differenza non percepibile, la differenza tra il tempo breve della vita umana comune e l'eternità dell'esistenza divina. Se sposto un oggetto comune come un ready-made dallo spazio esterno al museo al suo interno, non cambio la forma di questa cosa, ma cambio la sua aspettativa di vita, assegnando a questo oggetto una data storica. Nel museo l'opera d'arte vive di più e mantiene la sua forma originaria più a lungo, rispetto a quanto accade nella "realtà" agli oggetti comuni. Questo è il motivo per cui un oggetto comune sembra più "vivo" e più "reale" nel museo che nella realtà in sé. Di fronte a un oggetto comune nella realtà, se ne anticipa immediatamente la morte, nello stesso modo in cui lo si getta nella spazzatura quando si rompe. A dire il vero, la breve aspettativa di vita definisce la vita ordinaria. Così, cambiando l'aspettativa di vita di un oggetto comune, in un certo senso tutto cambia senza che nulla cambi.

Questa differenza non percepibile tra l'aspettativa di vita di un pezzo del museo e quella di un "oggetto reale", porta la nostra immaginazione dalle

immagini esterne delle cose ai meccanismi della conservazione, del restauro, genericamente legati al supporto materiale dell'opera, cioè al nucleo profondo dell'articolo museale. La questione della relatività dell'aspettativa di vita conduce la nostra attenzione anche verso le condizioni sociali e politiche che consentono a quel pezzo l'accesso al museo, garantendogli longevità. Allo stesso tempo, tuttavia, il sistema di regole e di interdetti del museo rende il suo supporto e la sua protezione nei confronti dell'oggetto qualcosa di invisibile e di non sperimentabile. Una invisibilità che è irriducibile. Come è risaputo, l'arte moderna ha tentato in tutti i modi di rendere trasparente l'aspetto profondo e materiale dell'opera. Tuttavia, nel museo è ancora e soltanto la superficie dell'opera ciò che da spettatori si riesce a cogliere, perché nelle condizioni della visita museale qualcosa rimarrà sempre celato dietro questa superficie. Nel museo lo spettatore è sempre sottoposto a restrizioni che hanno la fondamentale funzione di mantenere l'inaccessibilità e l'intangibilità della sostanza materiale dell'opera d'arte, in modo che possa essere esposta "per sempre". Qui abbiamo un caso interessante di "esterno nell'interno". Il supporto materiale dell'opera d'arte è "nel museo", ma contemporaneamente non è visualizzato e non è visualizzabile. Il supporto materiale, ovvero l'elemento portante del mezzo, come l'intero sistema della conservazione museale deve rimanere oscuro, invisibile, nascosto allo spettatore. In un certo senso, dentro le mura del museo ci si confronta con un'infinità ancora più radicalmente inaccessibile di quanto non sia l'infinito del mondo fuori dal museo.

Ma anche se il supporto materiale dell'opera d'arte museificata non può essere reso trasparente, è comunque possibile tematizzarlo esplicitamente in quanto oscuro, nascosto, invisibile. Come esempio del funzionamento di questa strategia nel contesto dell'arte contemporanea, possiamo prendere il lavoro di due artisti svizzeri, Peter Fischli e David Weiss. Per il mio intento, è sufficiente una brevissima descrizione: Fischli e Weiss espongono oggetti che assomigliano molto a dei ready-made, oggetti quotidiani come se ne vedono dappertutto.[11] Di fatto, però, questi oggetti non sono "veri" ready-made, ma simulazioni: sono scolpiti nel poliuretano, un materiale plastico leggero, con una tale precisione (davvero svizzera) che nel museo, nel contesto di una mostra, diventa estremamente difficile riuscire a distinguere quelli realizzati da Fischli e Weiss dai veri ready-made. Se invece si avesse la possibilità di contemplare queste opere, mettiamo, nell'atelier dei due artisti si potrebbe prenderle in mano e saggiarne il peso, un'esperienza impossibile nel museo, dove è proibito toccare gli oggetti in esposizione. Farlo significherebbe allertare immediatamente il sistema d'allarme, il personale e poi la polizia. In questo senso, si può arrivare a dire che in definitiva è la polizia il garante dell'opposizione tra arte e non arte: la polizia che ancora non sa della fine della storia dell'arte! Fischli e Weiss dimostrano che il ready-made, mentre rende visibile la sua

forma all'interno dello spazio museale, allo stesso tempo oscura o cela la propria materialità. Ciononostante questa oscurità, cioè la non-visibilità del sostegno materiale in quanto tale, è esibita nel museo dal lavoro di Fischli e Weiss, attraverso l'evocazione, esplicita nella loro opera, della differenza invisibile tra "reale" e "simulato". Lo spettatore del museo è informato dalla didascalia che accompagna l'opera che gli oggetti esposti da Fischli e Weiss non sono ready-made "reali", ma "simulati", però al medesimo tempo egli non può sperimentare questa informazione perché si riferisce al nucleo profondo e nascosto, cioè al supporto materiale dei pezzi esposti e non alla loro forma visibile. Ciò significa che la differenza introdotta *ex novo* tra "reale" e "simulato" non rappresenta delle differenze visive tra oggetti già stabilite sul piano formale. Il supporto materiale non può essere rivelato al livello della singola opera d'arte, anche se molti artisti e teorici dell'avanguardia storica vorrebbero il contrario. Invece, questa differenza può essere tematizzata esplicitamente come oscura e irrappresentabile all'interno del museo. Simulando la tecnica del ready-made, Fischli e Weiss hanno portato la nostra attenzione sul supporto materiale senza rivelarlo, senza renderlo visibile, senza rappresentarlo. La differenza tra "reale" e "simulato" non può essere "riconosciuta", ma solo prodotta, perché tutti gli oggetti del mondo possono essere percepiti allo stesso tempo come "reali" e come "simulati". Siamo noi a produrre la differenza tra reale e simulato nel momento in cui sospettiamo che un determinato oggetto, o immagine, non sia "reale", ma solo "simulato". E porre un determinato oggetto comune nel contesto museale, significa proprio sospettare in modo permanente dell'elemento portante del mezzo, cioè del sostegno materiale, delle condizioni materiali dell'esistenza di questo oggetto. Il lavoro di Fischli e Weiss dimostra che nel museo in sé si trova un'oscura infinità: il dubbio e il sospetto infiniti che tutti gli oggetti esposti siano simulati, falsi, o con un nucleo materiale diverso da quanto suggerito dalla forma esterna. Questo significa, inoltre, che non è possibile trasferire nel museo "tutta la realtà visibile", nemmeno con l'immaginazione. E non si può neanche esaudire il vecchio sogno nietzschiano dell'estetizzazione del mondo nella sua totalità, per realizzare l'identità di museo e realtà. È il museo a produrre le proprie oscurità, invisibilità, differenze, a produrre il proprio nascosto "esterno nell'interno". Il museo crea soltanto un'atmosfera di sospetto, di incertezza e di angoscia nei confronti del supporto nascosto delle opere d'arte in esposizione, di cui proprio il museo mette in pericolo l'autenticità, nello stesso momento in cui ne garantisce la longevità.

La longevità artificiale garantita agli oggetti collocati nel museo è *sempre* una simulazione, poiché può essere ottenuta soltanto attraverso una manipolazione tecnica del nucleo materiale profondo dell'oggetto esposto, che ne garantisce la durata. Ogni conservazione, infatti, è una manipolazione tecnica, il che

significa anche simulazione. Tuttavia, questa longevità artificiale dell'opera è solo relativa. Arriva sempre il momento in cui un'opera d'arte muore, si rompe, si dissolve, si decostruisce, non in senso teorico, ma materiale. Nella visione hegeliana del museo universale, l'eternità corporale sostituisce l'eternità dell'anima, riferita a Dio. Ma una tale eternità corporale è naturalmente un'illusione. Il museo stesso è una cosa temporale, anche se le opere d'arte della collezione del museo sono allontanate dai pericoli dell'esistenza quotidiana e dello scambio in genere proprio con l'obiettivo della loro conservazione. Una conservazione che non può avere successo, ovvero lo ha solo temporaneamente. Regolarmente, le opere d'arte vengono distrutte dalle guerre, dalle catastrofi, dagli incidenti, dal tempo. Questo destino materiale, questa temporalità irriducibile degli oggetti d'arte in quanto cose materiali, pone un limite a ogni possibile storia dell'arte, ma si tratta di un limite che contemporaneamente funziona come il contrario della fine della storia. Su un piano puramente materiale, il contesto dell'arte cambia continuamente attraverso modalità che non possiamo controllare, considerare e prevedere completamente, di modo che il cambiamento materiale è sempre una sorpresa per noi. L'autoriflessione della storia dipende dalla materialità nascosta, che non può essere resa oggetto di riflessione, degli oggetti del museo. Proprio perché il destino materiale dell'arte è irriducibile e non può essere oggetto di riflessione, la storia dell'arte deve essere sempre riveduta, riconsiderata e riscritta *ex novo*.

Anche se l'esistenza materiale della singola opera viene garantita per un certo tempo, il suo *status* di opera d'arte dipende sempre dal contesto della sua presentazione quale elemento della collezione di un museo. Tuttavia, è estremamente difficile, anzi impossibile, rendere un tale contesto stabile nel lungo periodo. Questo è forse il vero paradosso del museo: la collezione ha la funzione di preservare gli artefatti, ma la collezione in sé è sempre qualcosa di estremamente instabile, in costante cambiamento e flusso. Collezionare è un evento che si svolge per eccellenza nel tempo, anche se è un tentativo di sfuggire al tempo. Nel museo le esibizioni si avvicendano incessantemente, ma non si tratta solo di una crescita e di un progresso, bensì di un cambiamento secondo tante diverse modalità. Di conseguenza, anche i criteri per distinguere tra vecchio e nuovo, e per attribuire a un oggetto lo *status* di opera, sono in continuo cambiamento. Artisti come Mike Bidlo o Sherry Levine, per esempio, con la tecnica dell'appropriazione dimostrano la possibilità di trasformare l'assegnazione storica delle forme d'arte date, cambiando il loro supporto materiale. La copia o la ripetizione di un'opera d'arte ben nota genera scompiglio nell'intero ordine della memoria storica. Per lo spettatore medio è impossibile distinguere tra l'opera "originale" di Picasso e l'opera di Picasso di cui s'è appropriato Mike Bidlo. Perciò in questo caso, come con il ready-made di Duchamp o i ready-made simulati di Fischli e Weiss, ci troviamo di fronte a

una differenza non visiva e, in questo senso, a una differenza prodotta *ex novo*, cioè la differenza tra l'opera di Picasso e la sua copia prodotta da Mike Bidlo. Di più: questa differenza può essere messa in scena solo all'interno del museo, cioè entro un determinato ordine di rappresentazione storica.

Allo stesso modo, collocando un'opera d'arte già esistente in un nuovo contesto, il cambiamento intervenuto nella sua esposizione determinerà una differenza nella sua ricezione, senza che ci sia stato un cambiamento nella sua forma visiva. Da poco tempo a questa parte, il ruolo del museo come sede di collezioni permanenti sta gradualmente cambiando in quello di teatro di grandi esposizioni itineranti, organizzate da curatori internazionali, e di grandi installazioni realizzate da artisti singoli. Ogni grande esposizione o installazione di questo tipo è fatta con l'intento di ideare un nuovo ordine della memoria storica, di proporre nuovi criteri di collezione per mezzo di una ricostruzione della storia. Queste esposizioni itineranti e queste installazioni sono musei a tempo che esibiscono apertamente la propria temporalità. La differenza tra le strategie moderniste tradizionali e quelle dell'arte contemporanea, perciò, si può delineare con relativa facilità. Nella tradizione modernista, il contesto dell'arte era considerato stabile, poiché si trattava del contesto idealizzato del museo universale. L'innovazione consisteva nell'immettere una nuova forma, o un nuovo oggetto, in questo contesto stabile. Oggi, invece, il contesto dell'arte è considerato come qualcosa che cambia, privo di stabilità. Perciò, le strategie dell'arte contemporanea consistono nella creazione di un contesto specifico che possa far sì che una certa forma, o cosa, sembri altra, nuova, interessante, anche se questa forma era già stata oggetto di collezione in precedenza. L'arte tradizionale lavorava sul piano della forma. L'arte contemporanea lavora sul piano del contesto, dello schema concettuale, dello sfondo, o di una nuova interpretazione teorica. Ma l'obiettivo è lo stesso: creare un contrasto tra forma e contesto storico, fare in modo che la forma appaia altra e nuova. Ora, Fischli e Weiss possono anche esporre dei readymade assolutamente familiari al pubblico contemporaneo: la loro differenza dai ready-made standard, come ho già detto, non può essere vista, perché la materialità profonda dell'opera non è visibile. Può soltanto essere detta: dobbiamo ascoltare una storia, quella della creazione di questi pseudo readymade, per afferrare la differenza, o meglio per immaginarla. Di fatto, non è nemmeno necessario che questi lavori di Fischli e Weiss vengano "fatti" realmente, è sufficiente raccontare la storia che ci permette di considerare i "modelli" di questi lavori in un modo diverso. Il continuo cambiamento di ciò che il museo ci presenta fa tornare alla mente il flusso eracliteo, che decostruisce tutte le identità e indebolisce tutti gli ordini storici e le tassonomie, per giungere alla fine a distruggere tutti gli archivi dall'interno. Ma una tale visione eraclitea è possibile solo dall'interno del museo, dall'interno dell'archivio,

perché solo da questa prospettiva gli ordini, le identità e le tassonomie dell'archiviazione appaiono sistematizzati a un grado tale, da trasformare la loro distruzione in qualcosa di sublime. Questa visione sublime è impossibile nel contesto della "realtà" in sé, che offre differenze al livello percettivo, ma non rispetto all'ordine storico. Anche con l'avvicendamento delle mostre il museo presenta la sua oscura materialità nascosta, senza però rivelarla.

Il crescente successo in ambito museale delle forme narrative d'arte, come le installazioni di video e film, non è casuale. Le installazioni video portano nel museo la grande notte e questa, forse, è la loro funzione più importante. Lo spazio del museo perde la propria luce "istituzionale", la cui funzione tradizionale era di offrire una proprietà simbolica per lo spettatore, il collezionista, il curatore. Il museo diviene oscuro, cupo e dipendente dalla luce emanata dall'immagine video, vale a dire dal nucleo profondo dell'opera, dalla tecnologia elettrica ed elettronica che si cela dietro la sua forma. Nel museo, non è l'oggetto artistico a venire illuminato da questa "notte della realtà esterna" poiché esso, come accadeva nel passato, deve a sua volta ricevere luce, essere esaminato e giudicato dal museo, ma è l'immagine prodotta con la tecnologia a portare la propria luce nell'oscurità dello spazio museale, e solo per un determinato periodo di tempo. È altresì degno di nota il fatto che nel caso in cui lo spettatore cercasse di introdursi nel nucleo profondo e materiale della video-installazione mentre questa è "in funzione", prenderebbe la scossa, il che è molto più efficace di qualsiasi intervento della polizia. Un po' come si credeva sarebbe accaduto all'intruso non voluto che si fosse avventurato nello spazio interno, e vietato, di un tempio greco, finendo fulminato dallo strale di Zeus.

Ma quel che più conta, non soltanto il controllo sulla luce, ma anche il controllo sul tempo della contemplazione si disloca dallo spettatore all'opera. Nel museo classico, il visitatore esercita un controllo quasi totale sul tempo di contemplazione, che può interrompere in qualsiasi momento, ritornando e andandosene via di nuovo. Il quadro resta dov'è stato messo e non fa alcun tentativo di sfuggire allo sguardo dello spettatore. Con le immagini in movimento non è più così, poiché esse sfuggono al controllo dello spettatore. Se si distoglie lo sguardo da un video se ne perde una parte. Il museo, che in precedenza era il luogo della visibilità totale, ora diviene un luogo in cui non si viene risarciti se si perde un'occasione di contemplazione, in cui non è possibile tornare sullo stesso posto a rivedere la stessa cosa vista prima. E questo accade in una misura maggiore che nella cosiddetta "vita reale", perché nelle condizioni standard della visita di una mostra lo spettatore, per lo più, non ha la possibilità fisica di vedere tutti i video in esposizione, in quanto la loro durata complessiva eccede il tempo di una visita museale. In questo modo, nel museo le installazioni di video e di film rendono manifesta la finitezza del tempo, mostrando la distanza dalla sorgente luminosa, che invece rimane

celata nelle condizioni normali di circolazione dei video e dei film nell'ambito della cultura popolare contemporanea. O meglio: a causa della sua collocazione nel museo, il film diventa qualcosa di incerto, invisibile e oscuro allo spettatore, in quanto la durata di un film è di regola più lunga della durata media di una visita museale. In questo caso, ancora, emerge una nuova differenza nella ricezione del film, come effetto della sostituzione del cinematografo normale col museo.

Per riassumere il mio punto di vista: il museo moderno ha la capacità di introdurre una nuova differenza tra gli oggetti. Questa differenza è nuova perché non ripresenta/rappresenta nessuna differenza visiva già esistente. La scelta degli oggetti per la museificazione è per noi interessante e importante unicamente se essa non riconosce e non istituzionalizza nuovamente solo le differenze già esistenti, ma se si dà come infondata, inspiegabile, illegittima. Una tale scelta apre allo spettatore la visione dell'infinità del mondo. Ma quel che più conta è che, introducendo questa nuova differenza, il museo sposta l'attenzione dello spettatore dalla forma visiva delle cose al loro supporto materiale nascosto e alla loro aspettativa di vita. Il Nuovo qui non funge da ripresentazione/rappresentazione dell'Altro, e non è nemmeno il passo successivo all'interno di un processo di progressiva chiarificazione dell'oscuro, ma agisce piuttosto da nuovo promemoria del fatto che l'oscuro resta oscuro, che la differenza tra reale e simulato resta ambigua, che la longevità delle cose è sempre a rischio, che il dubbio infinito sull'intima natura delle cose è insormontabile. Ovvero, in altri termini, il museo offre l'opportunità di portare il sublime all'interno del banale. Nella Bibbia si trova la nota affermazione secondo cui non c'è nulla di nuovo sotto il sole. Questo, naturalmente, è vero. Nel museo, però, non c'è il sole e questa, probabilmente, è la ragione per cui il museo è sempre stato, ed è tuttora, il solo luogo in cui è possibile l'innovazione.

1. Penso ai libri dello studioso tedesco Jan Assmann sulla civiltà egizia e la memoria storica.

2. Le "vecchie cose" collezionate nei musei corrispondono sempre alle "nuove tendenze" dei testi di storia dell'arte e di critica dell'arte: la storia dell'arte, come sappiamo, viene riordinata assai di frequente. Ciò significa che tutte le cose accettate dal museo devono essere in un certo senso nuove, cioè prodotte di recente, oppure appena scoperte, o apprezzate e valorizzate sotto nuovi punti di vista. La collezione privata non adempie a questo ruolo perché è governata dal gusto individuale e non dall'idea generale della rappresentazione storica. La ragione per cui il collezionista privato di oggi cerca una conferma e una nobilitazione dal sistema del museo è nel fatto che la conferma del valore storico della sua collezione è una conferma del suo valore monetario.

3. Kazimir Malević, *On the Museum*, in Kazimir Malević, *Essays on Art*, New York 1971, vol. 1, pp. 68-72.

4. Kazimir Malević, *A Letter to A. Benois*, ivi, p. 48.

5. Sören Kierkegaard, *Philosophische Brocken*, Eugen Diederichs Verlag, Düsseldorf/Köln 1960, p. 34 e segg.

6. Douglas Crimp, *On the Museum's Ruins*, The MIT Press, Boston 1993, p. 58.

7. Succede veramente. *De facto*, il sistema del museo nel complesso, se non il singolo museo, seleziona oggetti di continuo, permettendo che alcuni vengano conservati, esibiti, studiati e che altri scompaiano nei magazzini, sulla via del bidone della spazzatura.

8. Arthur Danto, *After the End of Art: Contemporary Art and the Pale of History*, Princeton University Press, 1997, p. 13 e segg.

9. Thierry de Duve, *Kant After Duchamp*, MIT Press, Cambridge, Ma., 1998, p. 132 e segg.

10. cfr. Georg Wilhelm Friedrich Hegel, *Vorlesungen über die Aesthetik*, vol. 1, Suhrkamp Verlag, Francoforte, 1970, p. 25: "In allen diesen Beziehungen ist und bleibt die Kunst nach der Seite ihrer höchsten Bestimmung für uns ein Vergangenes".

11. v. Boris Groys, *Simulated Readymades by Fischli/Weiss*, "Parkett" 40/41, Zurigo 1994, pp. 25-39.

Bibliografia

Jan Assman, *Das kulturelle Gedächtnis. Schirft, Erinnerung und politische Identität in frühen Hochkulturen*, C.H. Beck Verlag, Monaco 1992, pp. 167 e segg.

Kazimir K. Malević, *On the Museum*, in K. Malević, *Essays on Art*, New York 1971, vol. 1.

Kazimir K. Malević, *A Letter from Malevich to Benois*, in K. K. Malević, *Essays on Art*, New York 1971, vol. 1.

Arthur Danto, *After the End of Art: Contemporary Art and the Pale of History*, Princeton University Press, 1997.

Thierry de Duve, *Kant After Duchamp*, MIT Press, Cambridge Ma., 1998.

Georg Wilhelm Friedrich Hegel, *Vorlesungen über die Aesthetik*, vol. 1, Suhrkamp Verlag, Francoforte, 1970.

Boris Groys, *Simulated Readymades by Fischli/Weiss*, "Parkett" 40/41, Zurigo 1994.

In the last decades, the discourse on the impossibility of the new in art has become especially widespread and influential. Its most interesting characteristic is a certain feeling of happiness, of positive excitement about this alleged end of the new—a certain inner satisfaction that this discourse obviously produces in the contemporary cultural milieu. Indeed, the initial postmodern sorrow about the end of history is gone. Now we seem to be happy about the loss of history, the idea of progress, and the utopian future—all things traditionally connected to the phenomenon of the new. Liberation from the obligation to be historically new seems to be a great victory of life over formerly predominant historical narratives that tended to subjugate, ideologize, and formalize reality. We experience art history first of all as represented in our museums. So the liberation from the new, understood as liberation from art history—and, for that matter, from history as such—is experienced by art in the first place as a chance to break out of the museum. Breaking out of the museum means becoming popular, alive, and present outside the closed circle of the established art world, outside the museum's walls. Therefore, it seems to me that the positive excitement about the end of the new in art is linked in the first place to this new promise of bringing art into life—beyond all historical constructions and considerations, beyond the opposition of old and new.

Artists and art theoreticians alike are glad to be free at last from the burden of history, from the necessity to make the next step, and from the obligation to conform to the historical laws and requirements of that which is historically new. Instead, these artists and theoreticians want to be politically and culturally engaged in social reality; they want to reflect on their own cultural identity, express their desires, and so on. But first of all they want to show themselves to be truly alive and real—in opposition to the abstract, dead historical constructions represented by the museum system and by the art market. It is, of course, a completely legitimate desire. But to be able to fulfill this desire to make a true living art we have to answer the following question: when and under what conditions does art look like being alive—and not like being dead?

There is a deep-rooted tradition in modernity of history bashing, museum bashing, library bashing, or more generally, archive bashing in the name of true life. The library and the museum are the preferred objects of intense hatred for a majority of modern writers and artists. Rousseau admired the destruction of the famous ancient library of Alexandria; Goethe's Faust was prepared to sign a

contract with a devil if he could escape the library (and the obligation to read its books). In the texts of modern artists and theoreticians, the museum is repeatedly described as a graveyard of art, and museum curators as gravediggers. According to this tradition, the death of the museum—and of the art history embodied by the museum—must be interpreted as a resurrection of true, living art, as a turning toward true reality, life, toward the great Other: if the museum dies, it is death itself that dies. We suddenly become free, as if we had escaped a kind of Egyptian bondage and were prepared to travel to the Promised Land of true life. All this is quite understandable, even if it is not so obvious *why* the Egyptian captivity of art came to its end right now.[1]

However, the question I am more interested in at this moment is, as I said, a different one: why does art want to be alive rather than dead? And what does it mean for art to look as if it were alive? I'll try to show that it is the inner logic of museum collecting itself that compels the artist to go into reality—into life— and make art that looks as if it were alive. I shall also try to show that "being alive" means, in fact, nothing more or less than being new.

It seems to me that the numerous discourses on historical memory and its representation very often overlook the complementary relationship that exists between reality and museum. The museum is not secondary to "real" history, and nor is it merely a reflection and documentation of what "really" happened outside its walls according to the autonomous laws of historical development. The contrary is true: "reality" itself is secondary in relation to the museum—the "real" can be defined only in comparison with the museum collection. This means that change in the museum collection brings about change in our perception of reality itself—after all, reality can be defined in this context as a sum of all things not being collected yet. So history cannot be understood as a fully autonomous process that takes place outside the museum's walls. Our image of reality is dependent on our knowledge of the museum.

One case clearly shows that the relationship between reality and museum is mutual: it is the case of the art museum. Modern artists working after the emergence of the modern museum know (in spite of all their protests and resentments) that they are working primarily for the museums' collections—at least if they are working in the context of so-called "high art." These artists know from the beginning that they will be collected—and they actually want to be collected. While dinosaurs didn't know that they would eventually be represented in museums of natural history, artists on the other hand know that they may eventually be represented in museums of art history. As much as the behavior of dinosaurs was—at least in a certain sense—unaffected by their future representation in the modern museum, the behavior of the modern artist *is* affected by the knowledge of such a possibility. This knowledge affects the behavior of artists in a very substantial way. Namely, it is obvious that the museum accepts only

things that it takes from real life, from outside of its collections, and this explains why the artist wants to make his or her art look real and alive.[2]

What is already presented in the museum is automatically regarded as belonging to the past, as already dead. If, outside the museum, we encounter something which makes us think of the forms, positions and approaches already represented inside the museum, we are not ready to see this something as real or alive, but rather as a dead copy of the dead past. So if an artist says (as the majority of artists say) that he or she wants to break out of the museum, to go into life itself, to be real, to make a truly living art, this means only that the artist wants to be collected. This is because the only possibility of being collected is by transcending the museum and entering life in the sense of making something different from that which has already been collected. Again: only the new can be recognized by the museum-trained gaze as real, present, and alive. If you repeat already collected art, your art is qualified by the museum as mere *kitsch* and rejected. Those virtual dinosaurs which are merely dead copies of already museographed dinosaurs could be shown, as we know, in the context of *Jurassic Park*—in the context of amusement, entertainment—not in the museum. The museum is, in this respect, like a church: you must first be sinful to become a saint—otherwise you remain a plain, decent person with no chance of a career in the archives of God's memory. This is why, paradoxically, the more you want to free yourself from the museum, the more you become subjected in the most radical way to the logic of museum collecting, and vice versa. Of course, this interpretation of the new, real and living contradicts a certain deep-rooted conviction found in many texts of the earlier avant-garde—namely, that the way into life can be opened only by the destruction of the museum and by a radical, ecstatic deletion of the past, which stands between us and our present. Kasimir Malevich, "On the Museum," powerfully expresses this vision of the new, for example, in a short but important text from 1919. At that time the new Soviet government feared that the old Russian museums and art collections would be destroyed by civil war and the general collapse of state institutions and the economy, and the Communist Party responded by trying to secure and save these collections. In his text, Malevich protested against this pro-museum policy of Soviet power by calling on the state not to intervene on behalf of the old art collections because their destruction could open the path to true, living art. In particular, he wrote:

Life knows what it is doing, and if it is striving to destroy one must not interfere, since by hindering we are blocking the path to a new conception of life that is born within us. In burning a corpse we obtain one gram of powder: accordingly thousands of graveyards could be accommodated on a single chemist's shelf. We can make a concession to conservatives by offering that they burn all past epochs, since they are dead, and set up one pharmacy.

Later, Malevich gives a concrete example of what he means:

The aim (of this pharmacy) will be the same, even if people will examine the powder from Rubens and all his art—a mass of ideas will arise in people, and will be often more alive than actual representation (and take up less room).[3]

The example of Rubens is not accidental for Malevich; in many of his earlier manifestoes, he states that it became impossible in our time to paint "the fat ass of Venus" any more. Malevich also wrote in an earlier text about his famous *Black Square*—which became one of the most recognized symbols of the new in the art of that time—that there is no chance that "the sweet smile of Psyche emerges on my black square" and that it—the black square—"can never be used as a bed (mattress) for lovemaking."[4] Malevich hated the monotonous rituals of lovemaking at least as much as the monotonous museum collections. But most important is the conviction—underlying this statement of his—that a new, original, innovative art would be unacceptable for museum collections governed by the conventions of the past. In fact, the situation was the opposite in Malevich's time and, actually, had been opposite since the emergence of the museum as a modern institution at the end of the eighteenth century. Museum collecting is governed, in modernity, not by some well-established, definite, normative taste having its origin in the past. Rather, it is the idea of historical representation that compels the museum system to collect, in the first place, all those objects which are characteristic of certain historical epochs—including the contemporary epoch. This notion of historical representation has never been called into question—not even by quite recent post-modern writing which, in its turn, pretends to be historically new, truly contemporary and up-to-date. They go no further than asking, who and what are *new enough* to represent our own time?

Precisely if the past is not collected, if the art of the past is not secured by the museum, does it make sense—and even become a kind a moral obligation—to remain faithful to the old, to follow traditions and resist the destructive work of time. Cultures without museums are the "cold cultures," as Levi-Strauss defined them, and these cultures try to keep their cultural identity intact by constantly reproducing the past. They do this because they feel the threat of oblivion, of a complete loss of historical memory. Yet if the past is collected and preserved in museums, the replication of old styles, forms, conventions and traditions becomes unnecessary. Even more, the repetition of the old and traditional becomes a socially forbidden, or at least unrewarding, practice. The most general formula of modern art is not "Now I am free to do something new." Rather, it is impossible to do the old any more. As Malevich says, it became impossible to paint the fat ass of Venus any more. But it became impossible, only because there is the museum. If Rubens' works were really burned, as Malevich suggested, it would in fact open the way for painting the fat ass of

Venus again. The avant-garde strategy begins not with an opening to a greater freedom, but with the emerging of a new taboo—the "museum taboo," which forbids the repetition of the old because the old doesn't disappear any more but remains on display.

The museum doesn't dictate how this new has to look, it only shows what it must not look like, functioning like one of Socrates' demon who told him what he must *not* do, but never what he must do. We can name this demonic voice, or presence, "the inner curator." Every modern artist has an inner curator who tells the artist what it is no longer possible to do, i.e. what is not going to be collected any more. The museum gives us a rather clear definition of what it means for art to look real, alive, present—namely, it means that it cannot look like already museographed, already collected art. Presence is not defined here solely by opposition to absence. To be present, art also has to *look* present. And this means it cannot to look like the old, dead art of the past as it is presented in the museum.

We can even say that, under the condition of the modern museum, the newness of newly produced art is not established post factum—as a result of the comparison with old art. Rather, the comparison takes place before the emergence of a new artwork—and virtually produces this new artwork. The modern artwork is collected before it is produced. The art of the avant-garde is the art of an elitist-thinking minority not because it expresses some specific bourgeois taste (as, for example, Bourdieu asserts), because, in a way, avant-garde art expresses no taste at all—no public taste, no personal taste, not even the taste of the artists themselves. Avant-garde art is elitist simply because it originates under a constraint to which the general public is not subjected. For the general public, all things—or at least most things—could be new because they are unknown, even if they are already collected in museums. This observation opens the way to making the central distinction necessary to achieve a better understanding of the phenomenon of the new—that between *new* and *other*, or between the new and the different.

Being new is, in fact, often understood as a combination between being different and being recently produced. We call a car a *new* car if this car is different from other cars, and at the same time the latest, most recent model produced by the car industry. But as Sören Kierkegaard pointed out—especially in his *Philosophische Brocken*—to be new is by no means the same as being different.[5] Kierkegaard even rigorously opposes the notion of the new to the notion of difference, his main point being that a certain difference is recognized as such only because we already have the capability to recognize and identify this difference as difference. So no difference can ever be new—because if it were really new it could not be recognized as difference. To recognize means, always, to remember. But a recognized, remembered difference is obviously not a new difference.

Therefore there is, according to Kierkegaard, no such thing as a new car. Even if a car is quite recent, the difference between this car and earlier produced cars is not new because a spectator can recognize this difference. This makes understandable why the notion of the new was somehow suppressed by art theoretical discourse in later decades, even if the notion kept its relevance for artistic practice. Such suppression is an effect of the preoccupation with Difference and Otherness in the context of Structuralist and Poststructuralist modes of thinking which have dominated recent cultural theory. But for Kierkegaard the new is a difference without difference, or a difference beyond difference—a difference that we are unable to recognize because it is not related to any pre-given structural code.

As an example of such difference, Kierkegaard uses the figure of Jesus Christ. Indeed, Kierkegaard states that the figure of Christ initially looked like that of every other ordinary human being at that historical time. In other words, an objective spectator at that time, confronted with the figure of Christ, could not find any visible, concrete difference between Christ and an ordinary human being—a visible difference that could suggest that Christ is not simply a man, but also a God. So for Kierkegaard, Christianity is based on the impossibility of recognizing Christ as God—the impossibility of recognizing Christ as different. Further, this implies that Christ is *really* new and not merely different—and that Christianity is a manifestation of difference without difference, or of difference *beyond* difference. Therefore, for Kierkegaard, the only medium for a possible emergence of the new is the ordinary, "non-different" identical—not the Other, but the Same. Yet the question arises, then, of how to deal with this difference beyond difference. How can the new manifest itself?

Now, if we look more closely at the figure of Jesus Christ as described by Kierkegaard, it is striking that it appears to be quite similar to what we now call "ready-made." For Kierkegaard, the difference between God and man is not one that can be established objectively or described in visual terms. We put the figure of Christ into the context of the divine without recognizing it as divine—and that is new. But the same can be said of the ready-mades of Duchamp. Here we are also dealing with difference beyond difference—now understood as difference between the artwork and the ordinary, profane thing. Accordingly, we can say that Duchamp's *Fountain* is a kind of Christ among things, and the art of ready-made a kind of Christianity in art. Christianity takes the figure of a human being and puts it, unchanged, in the context of religion, the Pantheon of the traditional gods. The museum—an art space or the whole art system—also functions as a place where difference beyond difference, between artwork and mere thing, can be produced or staged.

As I have mentioned, a new artwork should not repeat the forms of old, traditional, already museographed art. But today, to be really new a new artwork

should not repeat the old differences between art objects and ordinary things. By means of repeating these differences, it is possible only to create a different artwork, not a new artwork. The new artwork looks really new and alive only if it resembles, in a certain sense, every other ordinary, profane thing, or every other ordinary product of popular culture. Only in this case can the new artwork function as a signifier for the world outside the museum walls. The new can be experienced as such only if it produces an effect of out-of-bounds infinity—if it opens an infinite view on reality outside of the museum. And this effect of infinity can be produced, or, better, staged, only inside the museum: in the context of reality itself we can experience the real only as finite because we ourselves are finite. The small, controllable space of the museum allows the spectator to imagine the world outside the museum's walls as splendid, infinite, ecstatic. This is, in fact, the primary function of the museum: to let us imagine the outside of the museum as infinite. New artworks function in the museum as symbolic windows opening up a view on the infinite outside. But, of course, new artworks can fulfill this function only for a relatively short period of time before becoming no longer new but merely different, their distance to ordinary things having become, with time, all too obvious. The need then emerges to replace the old new with the new new, in order to restore the romantic feeling of the infinite real.

The museum is, in this respect, not so much the space for the representation of art history as a machine to produce and stage the new art of today—in other words, to produce "today" as such. In this sense, the museum produces, for the first time, the effect of presence, of looking alive. Life looks really alive only if we see it from the perspective of the museum, because, as I said, only in the museum are we able to produce new differences—differences beyond differences—differences which are emerging here and now. This possibility of producing new differences doesn't exist in reality itself, because in reality we meet only old differences—differences that we recognize. To produce new differences we need the space of culturally recognized and codified "non-reality." The difference between life and death is, in fact, of the same order as that between God and the ordinary human being, or between artwork and mere thing—it is a difference beyond difference, which can only be experienced, as I have said, in the museum or archive as a socially recognized space of the "nonreal." Again, life today looks alive only when seen from the perspective of the archive, museum, and library. In reality itself we are confronted only with dead differences—like the difference between a new and an old car.

Not too long ago it was widely expected that the ready-made technique, together with the rise of photography and video art, would lead to the erosion and ultimate demise of the museum as it has established itself in modernity. It looked as though the closed space of the museum collection faced the immi-

nent threat of inundation by the serial production of ready-mades, photographs and media images that would lead to its eventual dissolution. To be sure, this prognosis owed its plausibility to a certain specific notion of the museum—namely, that museum collections enjoy their exceptional, socially privileged status because they are assumed to contain very special things, i.e. works of art, which are different from the normal, profane things of life. If museums were created to take in and harbor such special and wonderful things, then it indeed seems plausible that museums would face certain demise if their claim ever proved to be deceptive. And it is the very practices of ready-mades, photography, and video art that are said to provide clear proof that traditional claims of museography and art history are illusory by making evident that the production of images is no mysterious process requiring an artist of genius.

This is what Douglas Crimp claimed in his well-known essay, *On the Museum's Ruins*, with reference to Walter Benjamin: "Through reproductive technology, postmodernist art dispenses with the aura. The fiction of the creating subject gives way to the frank confiscation, quotation, excerpting, accumulation and repetition of already existing images. Notions of originality, authenticity and presence, essential to the ordered discourse of the museum, are undermined."[6] The new techniques of artistic production dissolve the museum's conceptual frameworks—constructed as they are on the fiction of subjective, individual creativity—bringing them into disarray through their re-productive practice and ultimately leading to the museum's ruin. And rightly so, it might be added, for the museum's conceptual frameworks are illusory: they suggest a representation of the historical, understood as a temporal epiphany of creative subjectivity, in a place where in fact there is nothing more than an incoherent jumble of artifacts, as Crimp asserts with reference to Foucault. Thus Crimp, like many other authors of his generation, regards any critique of the emphatic conception of art as a critique of art as institution, including the institution of the museum which is purported to legitimize itself primarily on the basis of this exaggerated and, at the same time, outmoded conception of art.

That the rhetoric of uniqueness—and difference—that legitimizes art by praising well-known masterpieces has long determined traditional art historical discourse is indisputable. It is nevertheless questionable whether this discourse in fact provides a decisive legitimization for the musealization of art, so that its critical analysis can at the same time function as a critique of the museum as institution. And, if the individual artwork can set itself apart from all other things, by virtue of its artistic quality or, to put it in another way, as the manifestation of the creative genius of its author, would the museum then be rendered completely superfluous? We can recognize and duly appreciate a masterful painting, if indeed such a thing exists, even—and most effectively so—in a thoroughly profane space.

However, the accelerated development we have witnessed in recent decades of the institution of the museum, above all of the museum of contemporary art has paralleled the accelerated erasure of the visible differences between artwork and profane object—an erasure systematically perpetrated by the avant-gardes of this century, most particularly since the 1960s. The less an artwork differs visually from a profane object, the more necessary it becomes to draw a clear distinction between the art context and the profane, everyday, non-museum context of its occurrence. It is when an artwork looks like a "normal thing" that it will require the contextualization and protection of the museum. To be sure, the museum's safekeeping function is an important one also for traditional art that would stand apart in an everyday environment, since it protects such art from physical destruction over time. As for the reception of this art, however, the museum is superfluous, if not detrimental: the contrast between the individual work and its everyday, profane environment—the contrast through which the work comes into its own—is for the most part lost in the museum. Conversely, the artwork that does not stand out with sufficient visual distinctness from its environment is only truly perceivable in the museum. The strategies of the artistic avant-garde, understood as the elimination of visual difference between artwork and profane thing lead directly, therefore, to the *building-up* of museums, which secures this difference institutionally.

Far from subverting and delegitimizing the museum as institution, critique of the emphatic conception of art thus provides the actual theoretical foundation for the institutionalization and musealization of contemporary art. In the museum, ordinary objects are promised the difference they do not enjoy in reality—the difference beyond difference. This promise is all the more valid and credible the less these objects "deserve" this promise, i.e. the less spectacular and extraordinary they are. The modern museum proclaims its new Gospel not for exclusive, authentic work of genius, but rather for the insignificant, trivial, and everyday, which would otherwise go under in the reality outside the museum's walls. If the museum were ever actually to disintegrate, then the very opportunity for art to show the normal, the everyday, the trivial as new and truly alive would be lost. In order to assert itself successfully "in life," art must become different—unusual, surprising, exclusive—and history demonstrates that art can do this only by tapping into classical, mythological, and religious traditions and breaking its connection with the banality of everyday experience. The successful (and deservedly so) mass cultural image production of our day concerns itself with alien attacks, myths of apocalypse and redemption, heroes endowed with superhuman powers, and so forth. All of this is certainly fascinating and instructive. Once in a while, though, one would like to be able to contemplate and enjoy something normal, something ordinary, something banal as well. In our culture, this wish can be gratified

only in the museum. In life, on the other hand, only the extraordinary is presented to us as a possible object of our admiration.

But this means also that the new is still possible, because the museum is *still there* even after the alleged end of art history, of the subject, and so on. The relationship of the museum to its outside space is not primarily temporal, but spatial. And, indeed, innovation does not occur in time, but rather in space: on the boundaries between the museum collection and the outside world. We are able to cross these boundaries at any time, at very different points and in very different directions. And that means, further, that we can—and actually have to—dissociate the concept of the new from the concept of history, and the term innovation from its association with the linearity of historical time. The postmodern criticism of the notion of progress or of the utopias of modernity becomes irrelevant when artistic innovation is no longer thought of in terms of temporal linearity, but as the spatial relationship between the museum space and its outside. The new emerges not in historical life itself from some hidden source, and nor does it emerge as a promise of a hidden historical telos. The production of the new is merely a shifting of the boundaries between collected items and the profane objects outside the collection, which is primarily a physical, material operation: some objects are brought into the museum system, while others are thrown out of the museum system and land, let us say, in a garbage can.[7] Such shifting produces again and again the effect of newness, openness, infinity, using signifiers that look different in respect to the musealized past and identical with mere things, popular cultural images circulating in the outside space. In this sense we can keep the concept of the new well beyond the alleged end of the art historical narrative through the production, as I have already mentioned, of new differences beyond all historically recognizable differences.

The materiality of the museum is a guarantee that the production of the new in art can transcend all ends of history, precisely because it demonstrates that the modern ideal of universal and transparent museum space (representing universal art history) is unrealizable and purely ideological. The art of modernity has developed under the regulative idea of the universal museum representing the whole history of art and creating a universal, homogeneous space allowing the comparison of all possible art works and the determination of their visual differences. André Malraux very well described this universalist vision in his famous text on the "musée imaginaire." Such a vision of a universal museum is Hegelian in its theoretical origin, as it embodies a notion of historical self-consciousness that is able to recognize all historically determined differences. And the logic of the relationship between art and the universal museum follows the logic of the Hegelian Absolute Spirit: the subject of knowledge and memory is motivated throughout the whole history of its dialectical development by the

desire for the other, for the different, for the new—but at the end of this history it must discover and accept that otherness as such is produced by the movement of desire itself. And at this endpoint of history, the subject recognizes in the Other its own image. So we can say that at the moment when the universal museum is understood as the actual origin of the Other, because the Other of the museum is by definition the object of desire for the museum collector or curator, the museum becomes, let us say, the Absolute Museum, and reaches the end of its possible history. Moreover, one can interpret the ready-made procedure of Duchamp in Hegelian terms as an act of the self-reflection of the universal museum, which puts an end to its further historical development.

So it is by no means accidental that the recent discourses proclaiming the end of art point to the advent of the ready-made as the endpoint of art history. Arthur Danto's favorite example is Warhol's *Brillo Boxes*, when making his point that art reached the end of its history some time ago.[8] And Thierry De Duve talks about "Kant after Duchamp," meaning the return of personal taste after the end of art history brought about by the ready-made.[9] In fact, for Hegel himself, the end of art, as he argues in his lectures on aesthetics, takes place at a much earlier time—it coincides with the emergence of the new modern state, which gives its own form, its own law, to the life of its citizens so that art loses its genuine form-giving function.[10] The Hegelian modern state codifies all visible and experiential differences—recognizes them, accepts them, and gives them their appropriate place inside a general system of law. After such an act of political and judicial recognition of the Other by modern law, art seems to lose its historical function to manifest the otherness of the Other, to give it a form, and to inscribe it in the system of historical representation. At the moment in which law triumphs, art becomes impossible: the law already represents all the existing differences, making such a representation by means of art superfluous. Of course, it can be argued that some differences always still remain unrepresented or, at least, underrepresented, by the law, so that art is keeping at least some of its function of representing the uncodified Other. But in this case, art fulfills only a secondary role of serving the law: the genuine role of art which consists, for Hegel, in being the modus by which differences originally manifest themselves and create forms is, in any case, passé under the effect of modern law.

But, as I said, Kierkegaard could show us, by implication, how an institution which has the mission to re-present differences can also create differences—beyond all pre-existing differences. Now it becomes possible to formulate more precisely what kind of difference is this new difference—difference beyond difference—of which I was speaking earlier. It is a difference not in form, but in time—namely, it is a difference in the life expectancy of individual things, as well as in their historical assignment. To remind us of the "new difference" as it was described by Kierkegaard: for him the difference between Christ and an

ordinary human being of his time was not a difference in form which could be re-presented by art and law but a non-perceptible difference between the short time of ordinary human life and the eternity of divine existence. If I move a certain ordinary thing as a ready-made from the space outside of the museum into its inner space, I don't change the form of this thing but I do change its life expectancy and assign a certain historical date to this object. The artwork lives longer and keeps its original form longer in the museum than an ordinary object does in "reality." That is why an ordinary thing looks more "alive" and more "real" in the museum than in reality itself. If I see a certain ordinary thing in reality I immediately anticipate its death—as when it is broken and thrown away in the garbage. A short life expectancy is, actually, the definition of ordinary life. So if I change the life expectancy of an ordinary thing, I change everything without, in a way, changing anything.

This non-perceptible difference in the life expectancy of a museum item and that of a "real thing" turns our imagination from the external images of things to the mechanisms of maintenance, restoration and, generally, material support—the inner core of museum items. This issue of relative life expectancy also draws our attention to the social and political conditions under which these items get into the museum and are guaranteed longevity. At the same time, however, the museum's system of rules of conduct and taboos makes its support and protection of the object invisible and unexperienceable. This invisibility is irreducible. As is well known, modern art had tried in all possible ways to make the inner, material side of the work transparent. But it is still only the surface of the artwork that we can see as museum spectators: behind this surface something remains forever concealed under the conditions of a museum visit. As a spectator in the museum, one always has to submit to restrictions that fundamentally function to keep the material substance of the artworks inaccessible and intact so that they may be exhibited "forever." We have here an interesting case of "the outside in the inside." The material support of the artwork is "in the museum" but at the same time it is not visualized—and not visualizable. The material support, or the medium bearer, as well as the whole system of museum conservation, must remain obscure, invisible, hidden from the museum spectator. In a certain sense, inside the museum's walls we are confronted with an even more radically inaccessible infinity than in the infinite world outside the museum's walls.

But if the material support of the musealized artwork cannot be made transparent it is nevertheless possible to explicitly thematize it as obscure, hidden, invisible. As an example of how such a strategy functions in the context of contemporary art, we may think of the work of two Swiss artists, Peter Fischli and David Weiss. For my present purpose a very short description is sufficient: Fischli and Weiss exhibit objects that look very much like ready-mades—everyday

objects as you see them everywhere.[11] In fact, these objects are not "real" ready-mades, but simulations: they are carved from polyurethane—a very light-weight plastic material—but they are carved with such precision (a real Swiss precision) that if you see them in a museum, in the context of an exhibition, you would have great difficulty distinguishing between the objects made by Fischli and Weiss and real ready-mades. If you saw these objects, let us say, in the atelier of Fischli and Weiss, you could take them in your hand and weigh them—an experience that would be impossible in a museum since it is forbidden to touch exhibited objects. To do so would be to immediately alert the alarm system, the personnel, and then the police. In this sense we can say that it is the police that, in the last instance, guarantee the opposition between art and non-art—the police who are not yet aware of the end of art history!

Fischli and Weiss demonstrate that ready-mades, while manifesting their form inside the museum space, are at the same time obscuring or concealing their own materiality. Nevertheless, this obscurity—the non-visuality of the material support as such—is exhibited in the museum through the work of Fischli and Weiss, by way of their work's explicit evocation of the invisible difference between "real" and "simulated." The museum spectator is informed by the inscription accompanying the work that the objects exhibited by Fischli and Weiss are not "real" but "simulated" ready-mades. But at the same time the museum spectator cannot test this information because it relates to the hidden inner core, i.e. the material support of the exhibited items—and not to their visible form. This means that the newly introduced difference between "real" and "simulated" does not represent any already established visual differences between the things on the level of their form. The material support cannot be revealed in the individual artwork—even if many artists and theoreticians of the historical avant-garde wanted it to be revealed. Rather, this difference can be explicitly thematized in the museum as obscure and unrepresentable. By simulating the ready-made technique, Fischli and Weiss direct our attention to the material support without revealing it, without making it visible, without re-presenting it. The difference between "real" and "simulated" cannot be "recognized," only produced, because every object in the world can be seen at the same time as "real" and as "simulated." We produce the difference between real and simulated by putting a certain thing, or certain image, under the suspicion of being not "real" but only "simulated." And to put a certain ordinary thing into the museum context means precisely to put the medium bearer, the material support, the material conditions of existence of this thing, under permanent suspicion. The work of Fischli and Weiss demonstrates that there is an obscure infinity in the museum itself—it is the infinite doubt, the infinite suspicion of all exhibited things being simulated, being fakes, having a different material core than that suggested by their external form. And that also means that it is

not possible to transfer "the whole visible reality" into the museum—even by imagination. Neither is it possible to fulfill the old Nietzschean dream of aestheticizing the world in its totality, in order to achieve identity between reality and museum. The museum produces its own obscurities, invisibilities, differences; it produces its own concealed outside on the inside. And the museum can only create the atmosphere of suspicion, uncertainty, and angst in respect to the hidden support of the artworks displayed in the museum which, while guaranteeing their longevity, at the same time endangers their authenticity.

The artificial longevity guaranteed to things put inside a museum is *always* a simulation: this longevity can only be achieved through technically manipulating the hidden material core of the exhibited thing to secure its durability: every conservation is a technical manipulation which means also simulation. Yet, such artificial longevity of an artwork can only be relative. The time comes when every artwork dies, is broken up, dissolved, deconstructed—not theoretically, but on the material level. The Hegelian vision of the universal museum is one in which corporeal eternity is substituted for the eternity of the soul in the memory of God. But such a corporeal eternity is, of course, an illusion. The museum itself is a temporal thing—even if the artworks collected in the museum are removed from the dangers of everyday existence and general exchange with the goal of their preservation. This preservation cannot succeed, or it can succeed only temporarily. Art objects are destroyed regularly by wars, catastrophes, accidents, and time. This material fate, this irreducible temporality of art objects as material things, puts a limit to every possible art history—but a limit which functions at the same time as the opposite to the end of history. On a purely material level, the art context changes permanently in a way that we cannot totally control, reflect or predict, so that this material change always comes to us as a surprise. Historical self-reflection is dependent on the hidden, unreflectable materiality of the museum objects. And precisely because the material fate of art is irreducible and unreflectable, the history of art should be revisited, reconsidered and rewritten always anew.

Even if the material existence of an individual artwork is for a certain time guaranteed, the status of this artwork as artwork depends always on the context of its presentation as part of a museum collection. But it is extremely difficult—actually impossible—to stabilize this context over a long period of time. This is, perhaps, the true paradox of the museum: the museum collection serves the preservation of artifacts, but this collection itself is always extremely unstable, constantly changing and in flux. Collecting is an event in time *par excellence*—even if it is an attempt to escape time. The museum exhibition flows permanently: it is not only growing or progressing, but it is changing itself in many different ways. Consequently, the framework for distinguishing between the old and the new, and for ascribing to things the status of an artwork, is chang-

ing all the time too. Such artists as Mike Bidlo or Sherry Levine demonstrate, for example—through the technique of appropriation—the possibility of shifting the historical assignment of the given art forms by changing their material support. The copying or repetition of well-known art works brings the whole order of historical memory into disarray. It is impossible for an average spectator to distinguish between, say, the "original" Picasso work and the Picasso work appropriated by Mike Bidlo. So here, as in the case of Duchamp's ready-made, or of the simulated ready-mades of Fischli and Weiss, we are confronted with a non-visual difference and, in this sense, newly produced difference—the difference between a work of Picasso and a copy of this work produced by Bidlo. This difference can be again staged only within the museum—within a certain order of historical representation.

In this way, by putting already existing artworks into new contexts, changes in the display of an artwork can effect a difference in its reception, without there having been a change in the artwork's visual form. In recent times, the status of the museum as the site of a permanent collection is gradually changing to the museum as a theater for large-scale traveling exhibitions organized by international curators, and large-scale installations created by individual artists. Every large exhibition or installation of this kind is made with the intention of designing a new order of historical memories, of proposing a new criterion for collecting by re-constructing history. These traveling exhibitions and installations are temporal museums that openly display their temporality. The difference between traditional modernist and contemporary art strategies is, therefore, relatively easy to describe. In the modernist tradition, the art context was regarded as stable—it was the idealized context of the universal museum. Innovation consisted in putting a new form, a new thing, in this stable context. In our time, the context is seen as changing and unstable. So the strategy of contemporary art consists in creating a specific context which can make a certain form or thing look other, new and interesting—even if this form was already collected before. Traditional art was working on the level of form. Contemporary art is working on the level of context, framework, background, or of a new theoretical interpretation. But the goal is the same: to create a contrast between form and historical background, to make the form look other and new. Fischli and Weiss may now exhibit ready-mades looking completely familiar to the contemporary viewer. Their difference to standard ready-mades, as I said, cannot be seen, because the inner materiality of the works cannot be seen. It can only be told: we have to listen to a story, to a history of making these pseudo-ready-mades to grasp the difference, or, better, to imagine the difference. In fact, it is not even necessary for these works of Fischli and Weiss to be really "made"; it is enough to tell the story that enables us to look at the "models" for these works in a different way. Ever-changing museum presentations compel us to imagine

the Heraclitean flux that deconstructs all identities, and undermines all histori-
cal orders and taxonomies, ultimately destroying all the archives from within.
But such a Heraclitean vision is only possible inside the museum, inside the
archives, because only there are the archival orders, identities and taxonomies
established to a degree that allows us to imagine their possible destruction as
something sublime. Such a sublime vision is impossible in the context of "reali-
ty" itself, which offers us perceptual differences but not differences in respect to
the historical order. Also through change in its exhibitions, the museum can
present its hidden, obscure materiality—without revealing it.

It is not accidental that we can now watch the growing success of such narrative
art forms as video and cinema installations in the museum context. Video
installations bring the great night into the museum—it is maybe their most
important function. The museum space loses its own "institutional" light,
which traditionally functioned as a symbolic property of the viewer, the collec-
tor, and the curator. The museum becomes obscure, dark and dependent on
the light emanating from the video image, e.g., from the hidden core of the art-
work, from the electrical and computer technology hidden behind its form. It
is not the art object that is illuminated in the museum by this "night of external
reality," which should itself be enlightened, examined and judged by the muse-
um, as in earlier times, but this technologically-produced image brings its own
light into the darkness of the museum space—and only for a certain period of
time. It is also interesting to note that if the spectator tries to intrude on the
inner, material core of the video installation while the installation is "working,"
he will be electrocuted, which is even more effective than an intervention by the
police. Similarly, an unwanted intruder into the forbidden, inner space of a
Greek temple was supposed to be struck by the lightning bolt of Zeus.

And more than that: not only control over the light, but also control over the
time of contemplation is passed from the visitor to the artwork. In the classical
museum, the visitor exercises almost complete control over the time of contem-
plation. He or she can interrupt contemplation at any time, return, and go
away again. The picture stays where it is, makes no attempt to flee the viewer's
gaze. With moving pictures this is no longer the case—they escape the viewer's
control. When we turn away from a video, we can miss something. Now the
museum—earlier, the place of complete visibility—becomes a place where we
cannot compensate a missed opportunity to contemplate—where we cannot
return to the same place to see the same thing we saw before. And even more
so than in so-called "real life," because under the standard conditions of an
exhibition visit, a spectator is in most cases physically unable to see all the
videos on display, their cumulative length exceeding the time of a museum visit.
In this way, video and cinema installation in the museum demonstrate the
finiteness of time and the distance to the light source that remains concealed

under the normal conditions of video and film circulation in our actual popular culture. Or better: the film becomes uncertain, invisible, obscure to the spectator due to its placement in the museum—the time of film being, as a rule, longer than the average time of a museum visit. Here again a new difference in film reception emerges as a result of substituting the museum for an ordinary film theater.

To summarize the point that I have tried to make, the modern museum is capable of introducing a new difference between things. This difference is new because it does not re-present any already existing visual differences. The choice of the objects for musealisation is only interesting and relevant for us if it does not merely recognize and re-state existing differences, but presents itself as unfounded, unexplainable, illegitimate. Such a choice opens for a spectator a view on the infinity of the world. And more than that: by introducing such a new difference, the museum shifts the attention of the spectator from the visual form of things to their hidden material support and to their life expectancy. The New functions here not as a re-presentation of the Other and also not as a next step in a progressive clarification of the obscure, but rather as a new reminder that obscure remains obscure, that the difference between real and simulated remains ambiguous, that the longevity of things is always endangered, that infinite doubt about the inner nature of things is insurmountable. Or, to say it another way, the museum gives us the possibility of introducing the sublime into the banal. In the Bible, we can find the famous statement that there is nothing new under the sun. That is, of course, true. But there is no sun inside the museum. That is probably the reason why the museum was always—and still remains—the only place for possible innovation.

1. I have in mind the books by the German scholar Jan Assmann on Egyptian civilization and historical memory. See Jan Assmann, *Das kulturelle Gedächtnis. Schrift, Erinnerung und politische Identität in frühen Hochkulturen* (Munich: C.H. Beck Verlag, 1992), p. 167 ff.
2. The "old things" collected by the museum always correspond to "new trends" in art historical writing and curatorial practice: art history is, as we know, being reconsidered time and again. This means that all the things accepted by the museum must be new in a certain sense—recently produced or recently discovered, or newly appreciated or recognized as valuable. Private collections do not fulfill this role because they are governed by individual taste and not by the general idea of historical representation. This is why private collectors of today seek confirmation and nobilitation by the art museum system: to have the historical and, therefore, monetary value of their collections confirmed.
3. Kasimir Malevich, "On the Museum," in K. Malevich, *Essays on Art,* vol. 1 (New York: 1971), pp. 68-72.
4. K. Malevich, "A Letter from Malevich to Benois," in op. cit., p. 48.
5. Sören Kierkegaard, *Philosophische Brocken* (Düsseldorf/Cologne: Eugen Diederichs Verlag, 1960), p.34 ff.

6. Douglas Crimp, *On the Museum's Ruins* (Cambridge: MIT Press, 1993), p. 58.

7. Actually, it happens. De facto, the museum system as a whole—if not an individual museum—sorts things out all the time, allowing some to be preserved, exhibited, commented on and others to disappear in storage on the way to the garbage can

8. Arthur Danto, *After the End of Art: Contemporary Art and the Pale of History* (Princeton: Princeton University Press, 1997), p. 13 ff.

9. Thierry de Duve, *Kant after Duchamp* (Cambridge: MIT Press, 1998), p. 132 ff.

10. Georg Wilhelm Friedrich Hegel, *Vorlesungen über die Ästhetik*, vol.1 (Frankfurt am Main: Suhrkamp Verlag, 1970), p. 25: "In allen diesen Beziehungen ist und bleibt die Kunst nach der Seite ihrer höchsten Bestimmung für uns ein Vergangenes."

11. See Boris Groys, "Simulated Ready-mades by Fischli/Weiss," in *Parkett* (Zürich), no. 40/41, (1994), pp. 25-39.

Bibliography

Jan Assman. *Das kulturelle Gedächtnis. Schirft, Erinnerung und politische Identität in frühen Hochkulturen*, C.H. Beck Verlag, Munich 1992, pp. 167 and following.

Kazimir Malevich. *On the Museum*, in K. Malevich, *Essays on Art*, New York 1971, vol. 1.

Kazimir Malevich. *A Letter from Malevich to Benois*, in K. Malevich, *Essays on Art*, New York 1971, vol. 1.

Arthur Danto. *After the End of Art: Contemporary Art and the Pale of History*, Princeton University Press, 1997.

Thierry de Duve. *Kant After Duchamp*, MIT Press, Cambridge Ma., 1998.

Georg Wilhelm Friedrich Hegel. *Vorlesungen über die Aesthetik*, vol. 1, Suhrkamp Verlag, Frankfurt, 1970.

Boris Groys. *Simulated Readymades by Fischli/Weiss*, "Parkett" 40/41, Zurich 1994.

Un tema e un comportamento ricorrenti nel Moderno, ma non solo, è uscire dalle forme date, aprire le frontiere dei luoghi in sé conchiusi, andarsene su strade che conducono altrove, aldilà delle istituzioni e dei codici, infrangere di continuo le consegne per una fine annunciata di qualcosa e ricominciare ritessendo senza posa nuove connessioni tra le cose. È questione qui di un essere del tempo che consiste di un divenire, di un movimento continuo di intensità, di forze e di eventi che rifiutano innanzitutto di adeguarsi realisticamente a ciò che viene definito realtà. Di tutto questo abbiamo apparizioni nelle società e nelle culture della nostra epoca, come di eventi che sfuggono alla storia in quanto insieme di condizioni date, e che si confrontano con un passato da cui ci si distoglie perché è stato imperfetto, perché è rimasto irrealizzato.

Un confronto cruciale con la storia viene attuato da Walter Benjamin negli anni che portano alla guerra. A chi pensa che articolare storicamente il passato significa conoscerlo "proprio così com'è stato davvero", Benjamin oppone un'immagine del passato la cui caratteristica fondamentale è un'esigenza di redenzione: salvare il passato nel presente ogniqualvolta viene reiterato attraverso la memoria di ciò che è stato vinto, oppresso e che in quanto tale chiede giustizia. In questo senso, negli eventi che vanno dalla rivolta di Spartaco fino all'esperienza rivoluzionaria del 1789 e a quelle del XX secolo sarà stata espressa una domanda di liberazione in nome degli "oppressi" che non ha trovato ancora il suo compimento e che chiede di essere sempre di nuovo esaudita. "Il dono di riattizzare nel passato la scintilla della speranza è presente solo in *quello* storico che è compenetrato dall'idea che neppure i morti saranno al sicuro dal nemico, se vince".[1]

Se la verità della storia deve risiedere nell'istante di interruzione del continuum temporale in cui l'uomo riattizza la scintilla della speranza e prende coscienza del suo "risveglio", allora questo istante, il presente stesso, diventa un'articolazione cruciale di tutta la concezione del tempo e della storia. Il presente "non è passaggio", scrive Benjamin nel suo grande testo messianico *Sul concetto di storia*, non è un elemento di fluidità, ma il luogo nel quale "il tempo è in equilibrio ed è giunto ad un arresto".[2] In questo istante d'arresto, l'immagine del passato da trattenere è quella che "guizza via" e che rischia di scomparire con ogni presente che non si sia riconosciuto in essa. "Non è che il passato getti la sua luce sul presente o il presente la sua luce sul passato, ma immagine è ciò in cui quel che è stato si unisce fulmineamente con l'adesso (Jetzt) in una costellazione".[3]

La storia è incompleta. Se si prende sul serio l'incompletezza della storia, allora scrive Horkheimer in una lettera a Benjamin, "si deve credere al giudizio universale". Benjamin la prende sul serio ma non crede nel giudizio universale. Un giudizio passato, un fatto hanno ben avuto luogo dentro la cronologia di una storia fattuale, e in questo senso possono essere detti compiuti, ma la memoria che riattualizza nel presente quel fatto, quel giudizio potrà riaprire il caso, potrà renderlo "incompiuto" al fine di rendergli giustizia. In una parola, nel passato è presente una potenzialità irrealizzata la cui attuazione porta altrove, porta fuori dalle forme, dai giudizi e dalle istituzioni della storia data, da ciò che in essa sembrava compiuto. Nell'incompiutezza di ciò che è stato risiede l'idea di redenzione del passato oppresso che caratterizza in senso etico la concezione benjaminiana della storia e della politica, e nel medesimo tempo l'idea di una storia sottratta a ogni prospettiva di compimento, e noi oggi possiamo dire: da quella hegeliana dello Spirito Assoluto, a quella statale del Socialismo realizzato, e a quella della globalizzazione del mercato mondiale.

Il tempo in cui avviene la redenzione di ciò che è stato, l'istante di presente in cui si dà qualcosa d'altro dalla storia esistente, corrisponde in Benjamin a un arresto messianico del tempo stesso. Tempo messianico: è la fessura che si apre nel fluire eterno del tempo dove può introdursi la trasgressione di ciò che è stato, l'andare oltre e altrove da esso. La figura del Messia è quella che viene a sospendere e che mette fine a tutto ciò che è stato deciso e scritto fino a questo momento (dai vincitori). Si tratta, dice Benjamin, di un avvenimento sul quale il passato dei vinti, degli oppressi "ha un diritto" e quindi di un evento che è stato atteso.

Il tempo e la figura messianica possono darsi a ogni istante. Il passato e il tempo che vogliono essere salvati contengono l'istanza di un progetto comune che va oltre la storia data, e che a sua volta farà storia. Contro le visioni d'avvenire, contro l'utopia, si afferma qui l'emergenza continua di un progetto, di un fare, posti sotto il segno di una decisione da prendere a ogni istante. Questa, credo, sia un'indicazione molto importante che ci viene dall'incontro con Benjamin e che ha continuato a valere ogni volta che abbiamo dovuto confrontarci a dei sistemi di fini prestabiliti che oramai chiedevano solo di essere legittimati.

Un'opera di Ilya Kabakov, che per una parte ha anche sollecitato questo intervento, si muove, mi sembra, dentro la tensione tra memoria e passato irrealizzato di cui ci stiamo occupando. Penso a *C'est ici que nous habitons* (Noi viviamo qui) l'installazione d'apertura del *Monumento alla civiltà perduta*[4] la cui creazione originale è avvenuta al Centre Pompidou di Parigi nel 1995. È in quell'occasione che ho potuto vederla e studiarla nelle sue diverse stratificazioni.

In primo luogo come idea e realtà di "installazione totale". Quella straordinaria accumulazione di grandi quantità di frammenti di quotidiano, di blocchi di colore, di materiali, di luci, di atmosfere, di voci e di spazi che permettono all'artista di dire la propria memoria poiché coincide con quella di un intero

popolo. Un parlare in prima persona ma dicendo tutti in prima persona. L'installazione totale dà la parola a una molteplicità, il cui divenire creativo-costruttivo è stato interrotto.

Nel medesimo tempo questo insieme di sensazioni di cui l'opera è composta esprime, attualizza di nuovo al presente la forza di vita e le intensità di cui un popolo si era fatto portatore. E questo anche se ciò che è stato non ha potuto sopravvivere ai momenti di fusione del suo divenire rivoluzionario. L'opera diventa monumento di una realtà che, come direbbe Walter Benjamin, chiede giustizia.

Si può anche dire, con Deleuze e Guattari, che ogni rivoluzione è un monumento, e che ogni opera d'arte è in se stessa un monumento, non nel senso che commemora qualcosa che è passato, ma poiché "affida all'orecchio del futuro le sensazioni persistenti che incarnano l'evento: la sofferenza sempre rinnovata degli uomini, la loro protesta che rinasce, la loro lotta sempre ripresa".[5]

A partire da tutto questo viene posta un'interrogazione sul senso degli eventi di trasformazione della storia e su quello delle esperienze rivoluzionarie che sembrano sorgere per essere di continuo sconfitte, tradite, irrealizzate. L'attenzione è posta allora sui momenti di fusione in cui si diviene rivoluzionario, democratico, nomade, minoritario, o qualcosa d'altro ancora dai codici e dai dispositivi esistenti, su quegli eventi che instaurano nuovi legami, nuovi linguaggi, nuove pratiche tra gli uomini. La questione decisiva sono questi eventi costituenti che risorgono di continuo dentro le condizioni e il tempo della storia, come qualcosa che fuoriesce da essa per divenire altrove, per creare nuovi territori altrove.

"Il 'divenire' non appartiene alla storia; a tutt'oggi la storia designa soltanto l'insieme delle condizioni, per quanto recenti, a cui ci si deve sottrarre per divenire, ossia per creare qualcosa di nuovo".[6]

La distinzione tra *storia* e *divenire* ha un'importanza cruciale nel pensiero di Deleuze e, si può ben dire, nel nostro rapporto contemporaneo con la storia. Pensare il divenire è pensare in termini di rottura dentro la storia. Il divenire è un flusso di eventi che si estende in un piano d'immanenza nell'orizzonte aperto di una società, come un processo continuo di territorializzazioni e deterritorializzazioni, codificazioni e decodificazioni che fuoriescono dalle grandi strutture verticali della storia: dalla forma stato, dalla forma mercato come entità universale, da ogni sorta d'istituzioni di potere, di cui mina ogni fondamento trascendente.

Un campo sociale non cessa mai di produrre dei tentativi di resistenza al presente e di aprirsi, come vien detto, delle *linee di fuga*. Non si tratta tanto di "contraddizioni, sono fughe"[7] nel senso forte di prendere l'iniziativa per fare altre cose. La linea di fuga è una nozione di potenza, un fare e un divenire attivo di corpi, di parti di società non omogenee all'esistente che cercano di sperimentare e di tracciare cartografie di nuovi territori. Linee di fuga ed eventi di resistenza sorgono da un divenire, fanno o meglio faranno storia, ma non si confondono con essa.

Il maggio '68 è stato un'esplosione di desiderio e un'irruzione di divenire allo stato

puro. Ma così anche le donne con la pratica della differenza sessuale, e così il sorgere di *minoranze* per ogni dove: dai movimenti contro i trattati del commercio mondiale, a quelli che si impegnano per l'ambiente, ai movimenti generazionali, a quelli politici e popolari che rivendicano autonomia. La resistenza dei Palestinesi per costruire uno spazio-tempo al loro popolo ne è ora l'esempio più forte.

Il soggetto portatore di divenire è la molteplicità delle minoranze. La nozione di *minoranza* non è legata al numero ma ai comportamenti di resistenza, ai processi di divenire-altro dalle potenze esistenti: minoranza è un divenire, è un processo. Si tratta di una nozione molto complessa perché oltre alla sua espressione nella politica, il divenire minoritario rinvia alla musica, alla letteratura, alla linguistica, alla giurisprudenza... Ci sono pagine magistrali in cui Deleuze e Guattari, ciascuno per proprio conto o in testi in comune, mostrano opere e senso della "letteratura minore": Kafka, gli autori Nero-americani del *black English*, e molti altri. La lingua minore viene mostrata nella sua potenza di divenire, in grado cioè di deterritorializzare la lingua affermata – lingua maggiore – e di aprirla a un'altra letteratura. Sempre in *Mille Plateaux* e riguardo alla politica, la tendenza è di considerare le *minoranze* come soggetti del campo sociale piuttosto che le *classi*. Si può dire che dai caratteri di classe, la nozione di minoranza possiede un divenire potenziale creativo che la distingue da ciò che viene detto *maggioranza* caratterizzata, quest'ultima, in quanto sistema omogeneo e costante. La nozione di maggioranza implica un modello a cui bisogna essere conformi, per esempio "un qualsiasi Uomo-bianco-maschio-adulto-cittadino-parlante una lingua standard-europeo-eterosessuale"[8]. La minoranza invece non ha modello: è un divenire e il suo carattere peculiare è la sperimentazione, non l'identità. La maggioranza suppone uno stato di potere e di dominazione, e non l'inverso, il divenire non gli appartiene. Le minoranze possono essere definite oggettivamente come stati di lingua, di sesso, di cultura, di ghetto, ma la cosa più importante è che " devono venir considerate anche come germi, cristalli di divenire, che hanno valore solo in quanto scatenano movimenti incontrollabili e deterritorializzazioni della media o della maggioranza (...) Il divenir minoritario come figura universale della coscienza si chiama autonomia".[9]

Il divenire minoritario contiene l'urgenza del fare come risposta all'intollerabile, come esigenza di creare qualcosa di nuovo, di adeguato. E come se la dissoluzione di ciò che a lungo è stato definito il proprio essere di classe fosse estesa a tutti i divenire possibili, agli eventi e singolarità di ogni campo sociale, e non solo a quello politico. Uno stile di vita.

Si può dire che oggi un campo sociale si definisce meno per le sue ipostasi d'avvenire e più per le sue linee di fuga dal presente. Masse di emigranti e profughi di ogni tipo si muovono sull'Europa da altri mondi in cui sono stati costretti e alla ricerca di quella comunità aperta che viene affermata come terra d'accoglienza e d'asilo, ma in realtà così piena di barriere risorgenti. Blocchi interi di sovranità

sembrano abbandonare la forma Stato disciplinare, ma per riterritorializzarsi su società di controllo, per cui bisognerà divenire democratici, di nuovo, altrove. Masse di forza-lavoro in fuga dalle catene di montaggio industriale e approdate al lavoro autonomo post-fordista devono confrontarsi oggi con le nuove catene di montaggio immateriali e decidere come uscirne.

Questi movimenti di deterritorializzazione cercano, ciascuno nei modi che gli sono propri, un nuovo popolo e anch'essi si lanciano verso terre ancora ignote. Sono momenti di divenire che agiscono in rottura con il passato, cercando di aprirsi in direzione dell'avvenire, senonché si tratta di un avvenire che non è "il futuro della storia", né l'"eterno" di un ideale. La dimensione qui privilegiata è quella dell'*adesso* che emerge dal presente e si differenzia da esso, un divenire attuale che chiede a ogni istante di essere "diagnosticato". Il concetto in gioco è quello di *Attuale* che Deleuze individua in Foucault come il concetto che dice il divenire di ciò che è nuovo. "L'attuale non è ciò che noi siamo, ma piuttosto ciò che diveniamo, ciò che stiamo diventando, ossia l'Altro, il nostro divenir-altro. Il presente, al contrario, è ciò che siamo e proprio per questo, ciò che già cessiamo di essere".[10]

L'attuale è ciò che si offre al pensiero a ogni istante e gli impone di diagnosticare i divenire che fuoriescono da ogni presente che passa, di coglierne il senso. Ciò che conta, per Foucault, è "la differenza del presente e dell'attuale". Questa differenza è il luogo di una biforcazione rispetto alla storia, da cui si dipartono deterritorializzazioni e linee di fuga per ogni dove. In essa possiamo districare ciò che "dissipa quell'istante temporale in cui amiamo contemplarci per scongiurare le fratture della storia".[11] E attraverso di essa si dà produzione di soggettività, di resistenza, di minoranze, creazione di nuovo. L'attuale costituisce la linea di quell'infinito adesso in cui la diagnosi anziché "tracciare in anticipo la figura che avremo in futuro (…) stabilisce che noi siamo differenza, che la nostra ragione è la differenza dei discorsi, la nostra storia la differenza dei tempi, il nostro io la differenza delle maschere."[12]

Nell'inizio di percorso che abbiamo compiuto con Benjamin, con Deleuze e con altri pensatori a cui abbiamo fatto riferimento, ci siamo incontrati con l'emergere di nuovi concetti, di un nuovo lessico che ridanno senso, o cercano di farlo, al nostro rapporto con la storia. Ci siamo trovati in presenza di un rivoltamento totale dei termini su cui poggiavano i modelli di razionalizzazione delle varie "filosofie della storia", con il loro apparato rassicurante di teleologie, oppure con la loro fede nell'idea di progresso basata sulla logica della riconciliazione degli opposti, con le ideologie che riconducono l'uomo entro un orizzonte storico dato.

In entrambe le linee di rottura con ogni forma di storicismo che abbiamo incontrato, quella del pensiero messianico e quella del divenire come concetto, il pensiero dell'adesso in cui si dà e viene creato qualcosa di nuovo, è centrale. Ma i modi sono diversi.

In Benjamin, l'adesso (*Jetzt zeit*) è l'istante di costituzione di una costellazione in cui ciò che è passato può ricevere un'attualità più alta che al momento della sua esistenza, nel suo tempo. È l'adesso di un tempo messianico che si dà solo "nell'ora della sua leggibilità", vale a dire che porta in sé l'impronta del momento di pericolo e di crisi radicale in cui si è dato, e il cui senso è la redenzione di un passato oppresso, incompiuto. Nel pensiero messianico, il destino dell'uomo sembra consumarsi comunque nella sua immanenza nella storia.

In Deleuze, i concetti di *divenire* e di *attuale*, l'agire e il sorgere di *minoranze* che nel loro fare si deterritorializzano dalle condizioni date della storia per territorializzarsi altrove, su linee di fuga volte a cartografare luoghi ancora sconosciuti, tutto questo in tal modo è "più geografico che storico".[13] Questa attenzione posta sul divenire come concetto porta a considerare gli eventi di rottura, o eventi costituenti del nuovo, su un piano di immanenza pensato innanzitutto nella sua orizzontalità e contemporaneità, piuttosto che come istanti di arresto del *continuum* storico e di superamento dialettico. Nel pensiero di Deleuze, avvenire e passato, condizioni date della storia non hanno molto senso, ciò che conta è il divenire presente. Nel concetto di *attuale* la questione fondamentale si applica non tanto su una memoria per render giustizia, o su un passato oppresso da salvare, ma piuttosto su una "diagnosi" da fare nell'adesso del divenire per render possibile l'avvenire a ogni momento. Deleuze pensa "geofilosofia" e introduce la grande immagine del *piano d'immanenza* come "terreno assoluto della filosofia".[14] Un piano che ha sempre due facce, una come "Pensiero" e una come "Natura"(Physis o "milieu d'immanence" o ambiente...) e in cui il pensare e il fare si danno nel rapporto fondamentale del "territorio"e della "terra"(non in quello di soggetto e oggetto, né in quello di esteriore ed interiore).

Nell'ontologia forte di Deleuze, la *Terra* è "la grande stasi ingenerata".[15] e la superficie su cui si inscrivono tutti i processi di produzione e di desiderio. Per questo è essa stessa deterritorializzata e deterritorializzante. Essa non è un elemento tra altri, ma "riunisce tutti gli elementi in un'unica presa"[16]. Su di essa, sul suo "corpo pieno" si sono costruiti senza fine i territori e le determinazioni che l'hanno strappata dalla sua "entità unica indivisibile" e che l'hanno deterritorializzata. A sua volta, la terra non cessa di operare movimenti di deterritorializzazione di territori che si dissolvono in essa e di cui riprende gli elementi che li compongono, ma per ridarli ad altri processi, a delle riterritorializzazioni che si aprono altrove, su nuove terre, su nuovi popoli. Territorio e terra compongono due zone di indiscernibilità i cui processi di divenire hanno un'apertura immensa, in cui il pensare e il fare comportano di diagnosticare in ogni costituzione mentale e fisica di nuovi territori, il proprio rapporto con elementi cosmici, psico-sociali, geografici e beninteso storici. Il concetto deleuziano di divenire apre il campo a soggettivazioni non condizionate da alcuna teleologia, né prefigurate in sistemi di fini già dati, ma il cui senso forse più importante è l'assun-

zione di una sperimentazione continua che strappa l'uomo da un destino di immanenza nelle condizioni date della storia.

La proposta del pensiero messianico, che ha avuto la sua ora di leggibilità in un tempo di crisi radicale, è stata essenziale per uscire da una storia il cui sistema di fini era ridotto a dei meri tentativi di autolegittimazione.

Il pensiero del divenire, come intelligenza attenta a ogni evento, alla diagnosi di ogni soggettivazione è costituente e affermativo. Divenire non è pervenire a forme di identificazione o di imitazione, ma è trovare una vicinanza, un'indiscernibilità con un popolo universale, composto di tutti i popoli minoritari che non cessano di agitarsi sotto tutte le dominazioni... Divenire democratico... l'adesso inesauribile di una politica del divenire.

1. Walter Benjamin, *Sul concetto di storia*, a cura di Gianfranco Bonola e Michele Ranchetti, Torino 1997, p. 27.

2. Walter Benjamin, ivi, p. 51.

3. Walter Benjamin, *Parigi capitale del XIX secolo*, a cura di Giorgo Agamben, Torino 1986, p. 599; n. 3,1.

4. Ilya/Emilia Kabakov, *Monument to a lost civilization. Monumento alla civiltà perduta*, Charta, Milano 1999.

5. Gilles Deleuze - Felix Guattari, *Qu'est-ce que la philosophie?* Paris, 1991, Trad. it *Che cos'è la filosofia?*, Einaudi, Torino 1996, p. 182.

6. Gilles Deleuze - Felix Guattari, ivi, p. 88.

7. Gilles Deleuze - Felix Guattari, *Milles Plateaux*, Paris, 1980, Trad. it. *Mille piani, Capitalismo e schizofrenia*, Istituto dell'Enciclopedia Italiana, (Bibliotheca Biographica), Roma 1987, vol I, p. 318.

8. Gilles Deleuze - Felix Guattari, ivi, p. 152.

9. Gilles Deleuze - Felix Guattari, ivi, pp. 153-154.

10. Gilles Deleuze - Felix Guattari, *op. cit.*, Einaudi, Torino 1996, p. 106.

11. Michel Foucault, *L'archeologie du savoir*, Paris, 1969, Trad. it. Milano 1971, p. 175.

12. Michel Foucault, ivi, pp. 175-176.

13. Gilles Deleuze - Felix Guattari, *op. cit.*, Einaudi, Torino 1996, p. 104.

14. Gilles Deleuze - Felix Guattari, ivi, p. 32.

15. Gilles Deleuze - Felix Guattari, *Capitalisme et schizophrénie. L'anti-oedipe*, Paris 1972, Trad. it *L'Anti-Edipo. Capitalismo e schizofrenia*, Einaudi, Torino 1975, p. 155.

16. Gilles Deleuze - Felix Guattari, *op. cit.*, Einaudi, Torino 1996, p. 77.

One recurrent theme and attitude of modernity (and elsewhere) is the eschewal of given forms, the opening-up of the sluice-gates that close places in on themselves, and departures along paths that lead elsewhere, beyond all the institutions and codes. Add to this the continual breaking of consignments for an announced end of something and a re-weaving of new connections between things. This all comes down to a time that consists of a becoming, an incessant movement of intensities, forces and events that refuse to conform realistically to what we habitually define as reality. And all this is apparent in the societies and cultures of our times in the form of events that elude history in so much as they represent an ensemble of given conditions that must face a past they distance themselves from because it has proved imperfect, because it has remained unrealized.

One crucial comparison with this relation to history came courtesy of Walter Benjamin in the years leading up to the war. In response to those who maintain that in order to articulate the past historically you have to know it "just as it was," Benjamin presents an image of the past that is fundamentally characterized by the need for redemption: salvaging the past in the present whenever that which has been won or oppressed (and therefore requires justice) is related through memory. In this sense, relating to the events that span from Spartacus's revolt up to the revolution of 1789, and indeed the twentieth century, there will be a demand for freedom in the name of the "oppressed," a demand that has yet to be fulfilled. "The gift of rekindling the spark of hope in the past is present only in a history which is run through with the idea that not even the dead will be safe from the enemy, if the enemy wins."[1]

If the truth of history must lie in that instant when the time continuum is interrupted, when man rekindles the spark of hope and becomes aware of a "reawakening," then this instant, the present itself, becomes the crucial articulation of the whole conception of time and history. The present "is not a passage," writes Benjamin in his messianic *On the Concept of History*. Rather than a fluid element, it is the place where "time is in equilibrium and has come to a halt."[2] At this halting point, the image of the past we keep is the very image that "darts away," that risks disappearing with every present that is not recognized in it. "It is not that the past throws light on the present or that the present casts light on the past, but that the image is that point where what has been is, as quick as lightning, united with the now (*Jetzt*) in a constellation."[3]

History is incomplete. As Horkheimer wrote in a letter to Benjamin, if we are to

take the incompleteness of history seriously, then "we must believe in universal judgment." Benjamin does take it seriously, yet he does not believe in universal judgment. A past judgment, an event, certainly did take place in the chronology of factual history, and in this sense can be said to be complete, but the memory that re-actualizes that fact or judgment in the present could reopen the case, making it "incomplete." A word in the past contains an unrealized potential, the actuation of which leads elsewhere, outside of the forms, the judgments and the institutions of a given history, which had seemed to be completed. In the incompleteness of that which has been lies the idea of a redemption of the oppressed past that characterizes, in an ethical sense, Benjamin's concept of history and politics, and, simultaneously, the notion of a history removed from all perspectives of completeness, and we today can say: from Hegel's Absolute Spirit to realized Socialism, to the globalization of the world market.

The time at which the redemption comes about, the instant of the present in which something else from existing history is given, corresponds, in Benjamin, with a messianic arrest of time itself. Messianic time: this is the fissure that opens up in the eternal flux of time, opening up to the transgression of what has been and going beyond it. The figure of the Messiah suspends and terminates everything that has been decided and written up until this point (by the victors). It is, says Benjamin, an event over which the past of the oppressed "has a right," an event that has been expected.

The messianic time and figure can lend themselves to any event. The past and time that want to be saved contain a common project that goes beyond given history, and which in time will make up history. Unlike our visions of the future, our utopias, here we are witnessing the continual emergence of a project as a decision to be taken at every moment. This, I believe, is a very important indication that comes from Benjamin and that has continued to hold true every time we have had to face systems with pre-established expirations that were only asking to be legitimized.

The work of Ilya Kabakov moves, it would seem, within the tension between memory and unrealized past. I am thinking of *C'est ici que nous habitons* (*We Live Here*), the inaugural installation of *Monument to the Lost Civilization*[4], originally created for the Centre Georges Pompidou, Paris, in 1995. It was on that occasion that I had the chance to see the work and study it in all its different layers.

Firstly, we should see it in terms of "total installation," that extraordinary accumulation of fragments from everyday life, blocks of color, materials, lights, atmospheres, voices and spaces that enables the artist to relate his own memory as well as that of an entire population. A tale told in the first person but speaking for everyone. Total installation gives the floor to a multiplicity that has been interrupted in its creative-constructive becoming.

At the same time, the series of sensations the work is composed of expresses

and actualizes in the present the life force and intensities of an entire population, even when that which has been has not survived the fusions of its revolutionary becoming. The work emerges as a monument to a reality that, as Walter Benjamin would say, demands justice.

We could also agree with Deleuze and Guattari that every revolution is a monument, and that every work of art is, itself, a monument, not in the sense that it is commemorating something that has passed but in so far as "it entrusts to the hearing of the future the persistent sensations that embody the event: the ever-replenished suffering of men, their protestations, their never-ending struggle."[5]

A question emerges on the meaning of the events of transformation in history and revolutions that are set in motion only to be defeated, betrayed, and left unrealized. Our attention is therefore shifted to those instants of fusion when a person becomes revolutionary, democratic, nomadic, a minority, indeed anything other than the existing codes, to those events that establish new links, new languages, new practices between men. The decisive issue is these constituent events that continually emerge within the conditions and the time of history, like something that overflows to create new territories elsewhere.

"Becoming is not history; nowadays, history still designates only the ensemble of conditions, however recent, which we turn aside in order to become, that is to say create, something new."[6]

The distinction between history and becoming is of crucial importance in Deleuze, as it is too in our contemporary relation with history. To think in terms of "becoming" is to think in terms of a break within history. Becoming is a flux of events that extends onto a level of immanence in the open horizon of a society, a continual process of territorialization and de-territorialization, codification and de-codification, which overflows from the great vertical structures of history: the state, the market as a universal entity, every sort of institution of power, from which it mines every transcendent foundation.

A social domain never ceases to produce attempts at resistance against the present as it opens itself up from the *perspective lines*. What we are dealing with here is not so much a case of "contradictions but perspective lines"[7] in the sense of taking the initiative to do other things. The perspective line is a notion of potency and an active becoming of bodies, parts of society that are not homogenous to existence and are attempting to experiment and map out new territories. Perspective lines and occurrences of resistance all emerge from a becoming. They will make history, but they are not confounded with it.

May 1968 marked an explosion of desire and an irruption of becoming in its pure state, not least for women and the practice of sexual difference and therefore the emergence of minorities *everywhere*: from the movements against world commercial treatises, to environmental issues, from the generational movements to the political and people's movements aimed at ensuring autonomy. The Pales-

tinian resistance toward constructing a space-time for its people is the current strongest example.

The carrying subject of becoming is the multiplicity of minorities. The very notion of minority is not linked to number but to the behaviors of resistance, to the processes of becoming something other than the existing powers: minorities are a becoming, a process. This is a very complex area because, as well as its expression in politics, the minority becoming extends to music, literature, language, law. . . . There are pages where Deleuze and Guattari, either individually or in collaboration with each other, point to works of "minor" literature: Kafka and the black American authors to name but a few. The minor language is shown in the potency of becoming and is capable, therefore, of de-territorializing the major language and of opening it up to an alternative reading. The tendency is to consider minorities as subjects of the social field rather than *classes*. We might say of the characteristics of class, that the notion of minority possesses a potential creative becoming that distinguishes it from what is referred to as the majority (the latter characterized as a homogenous and constant system). The notion of majority implies a model that we must adapt to, (for example, "male, white, adult, city-dwelling, heterosexual speaker of a standard European language").[8] The minority, meanwhile, has no such model: it is all in the becoming, and its peculiar character is experimentation rather than identity. The majority supposes a state of power and domination, something to which becoming does not belong. Objectively, minorities can be defined as states of language, sex, culture, but the overridingly important factor is that "they must also be considered as germs or crystals of becoming which are valid only in so far as they unleash uncontrollable movements and the de-territorialization of the average or the majority. . . . Minority becoming as a universal figure of the conscience is called autonomy."[9]

The minority becoming contains the urgency of action as a response to that which is intolerable, a demand for the creation of something new, something adequate. It is as if the dissolution of that which for a long time has been defined as its own status of class had been extended to all possible becomings, to the events and singularities of all social fields, not only of the political type. A style of life.

Nowadays, a social field is defined less by its hypostasis of the future and more by the perspective lines leading from the present. Masses of immigrants and asylum seekers are descending on Europe from other worlds, spilling over from the international division of work (or no work) they have been forced to endure, in their search for that open community, that welcoming land. However, what they actually find is more barriers. Whole blocks of sovereignty seem to abandon the State disciplinarian form only to re-territorialize on societies of control that require becoming democratic again, elsewhere. The workforce is

leaving industrial production lines in droves, having to face new immaterial production lines and having to plot a new escape.

These de-territorializations are all searches for a new population, at times launching new, hitherto unknown lands. They are moments of becoming that act as breaks with the past, attempts at opening up the direction of the future, if not a future that is not "the future of history," nor the "eternity" of an ideal dimension but the now that emerges from the present and is different from it, a current actual becoming that is forever asking to be "diagnosed'." This brings us to the *Actual*, which Deleuze identifies in Foucault as the concept that states the becoming of that which is new. "The actual is not what we are, but rather what we become, what we are becoming, in other words, the Other, our becoming-other. The present, on the other hand, is what we are and as such, what we cease to be.[10]

The actual offers itself to the mind at any given moment, forcing it to diagnose the becomings that overflow from every present that passes and to glean its meaning. What counts for Foucault is "the difference of the present and the actual." This difference is the place where history is branched off from, the point from which the various de-terriorializations and perspective lines originate. Here we find that which "dissipates the temporal moment in which we love to contemplate ourselves to entreat the fractures of history."[11] And through this, we encounter the production of subjectivity, resistance, minority, the creation of the new. The actual plots out the line of the infinite now where the diagnosis, rather than "trace in anticipation the figure we will have in the future . . . establishes the fact that we are difference, that our reason is the difference of discourses, our history the difference of times, our I the difference of masks."[12]

With Benjamin, Deleuze and other thinkers we have referred to, we have repeatedly encountered the emergence of new concepts, a new lexicon aimed at giving a meaning to our relation with history. We have found ourselves with a total overturning of the terms that previously governed the models of rationalization promoted by the various "philosophies of history," with their reassuring apparatus of theologies or their abiding faith in the idea of progress based on the logic of the reconciliation of opposites, with the ideologies that lead man back to a given historical horizon.

In both lines of breakage from every form of historicism we have encountered—messianic thought and becoming as a concept—the notion of the *now* is of central importance. But in different ways.

In Benjamin, the now (*Jetz zeit*) is that moment when a constellation is constituted, when what has passed can receive an actuality that is higher than at the moment of its existence in its time. It is the now of a messianic time that gives itself only "in the hour of its legibility," which is to say that it brings with it the imprint of the moment of danger and radical crisis in which it is given, the

meaning of which is the redemption of an oppressed, uncompleted past. In messianic thought, the destiny of man seems to be consumed however in its immanence in history.

In Deleuze, the concepts of *becoming* and the *actual*, the acting and the emergence of minorities which are ultimately de-territorialized from the conditions provided by society only to territorialize elsewhere on perspective lines aimed at mapping out places hitherto unknown, "is more geographical than historical."[13] This attention towards becoming as a concept leads us to consider events of breaking or events that constitute the new, on a level of immanence conceived first and foremost in its horizontality and contemporaneity, rather than being conceived as instances of a halt of the historical continuum. In Deleuze, future and past, given conditions of history, do not make a lot of sense. What counts, meanwhile, is becoming in the present. In the concept of the actual, the fundamental question applies not so much to some memory requiring rectification or to an oppressed past waiting to be saved, but applies to a "diagnosis" to be made in the now of becoming which will make the future possible at any given moment. Deleuze uses the term "geophilosophy" and introduces the image of the *level of immanence* as "the absolute ground of philosophy."[14] It is a level that has two faces, one as "Thought," and one as "Nature" (physis or "setting of immanence" or setting . . . where thinking and doing give themselves to the fundamental relation of the "territory," and the "land" (not as in subject and object, nor as exterior interior).

In Deleuze's cogent ontology, the *Land* is "the great unengendered stasis"[15] and the surface that bears all the processes of production and desire. In this sense it is both de-territorialized and de-territorializing. It is not one element amongst others but "reunites all the elements in the same grip."[16] What are built upon this, upon its "full body" are the territories and determinations that have plucked it from its "unique indivisible entity" and have de-territorialized it. In its turn, the land never ceases to operate movements of de-territorialization of territories which are dissolved in it and from which it gleans the very elements that will recompose it, only to give them over to other processes and de-territorializations that open up elsewhere on new lands, new peoples. Territory and land make up two areas of indiscernability whose processes of becoming have a vast opening, and where thinking and doing lead to the diagnosis, in every mental and physical constitution of new territories, of its relation with cosmic, psychosocial, geographical and, of course, historical elements. Deleuze's concept of becoming opens up the field to subjectification, which is not conditioned by any theology or prefigured in already given systems, but perhaps whose most important significance is the assumption of a continuing experimentation that plucks man from a destiny of immanence in the given conditions of history.

The notion of messianic thought, which had its hour of legibility in a time of

radical crisis, has been essential in getting out from a history whose system of ends had been reduced to mere attempts at self-legitimization.

The thought of the becoming, as an intelligence that is attentive to every event, to the diagnosis of every subjectification, is constituent and affirmative. Becoming is not arriving at forms of identification or imitation, but finding a vicinity, an indiscernability with a universal people made up of all the minority peoples who are relentless in their agitation under domination. Becoming democratic, the inexhaustible now of a politics of becoming.

1. Walter Benjamin, *Gesammelte Schriften*, ed. Rolf Tiedemann and Hermann Schweppenhäuser, Band I. 2 (Frankfurt a. M., 1974), p. 695.

2. *Ibid.*, Band I. 2, p. 702.

3. *Ibid.*, Band V. 1, *Das Passagen - Werk*, Zweite Auflage, 1982, p. 578.

4. Ilya and Emilia Kabakov, *Monument to a Lost Civilization. Monumento alla civiltà perduta* (Milan: Charta, 1999).

5. Gilles Deleuze and Felix Guattari, *Qu'est-ce que la philosophie?* (Paris: Ed. de Minuit, 1991), p. 167.

6. Deleuze and Guattari, *ibid.*, p. 92.

7. Deleuze and Guattari, *Milles Plateaux* (Paris: Ed. de Minuit, 1980), p. 268.

8. Deleuze and Guattari, *ibid.*, p. 133.

9. Deleuze and Guattari, *ibid.*, p. 134.

10. Deleuze and Guattari, *op. cit.* (1991), p. 107.

11. Michel Foucault, *L'archeologie du savoir* (Paris: Gallimard, 1969), p. 172.

12. Michel Foucault, *ibid.*, p. 172.

13. Deleuze and Guattari, *op.cit.* (1991), p. 106.

14. Deleuze and Guattari, *ibid.*, p. 44.

15. Deleuze and Guattari, *Capitalisme et schizophrénie. L'anti-œdipe* (Paris: Ed. de Minuit, 1972), p. 164.

16. Deleuze and Guattari, *op.cit.* (1991), p. 82.

 Finito di stampare nel luglio 2001
da Lasergrafica Polver
per conto di Edizioni Charta